茲宅
港香

活化歷史建築

單霽翔　著

中華書局

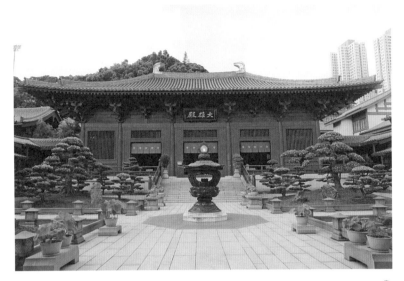

志蓮淨苑（2013 年 7 月 30 日）

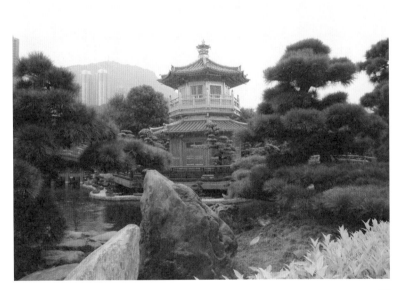

南蓮園池（2011 年 12 月 14 日）

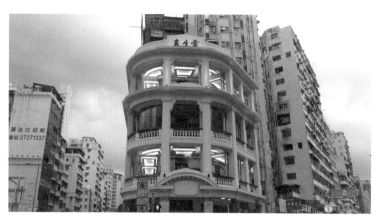

❀ 雷生春（2012 年 6 月 22 日）

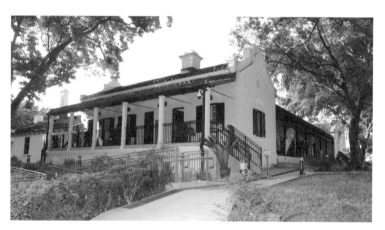

❀ 舊大埔警署（2016 年 11 月 27 日）

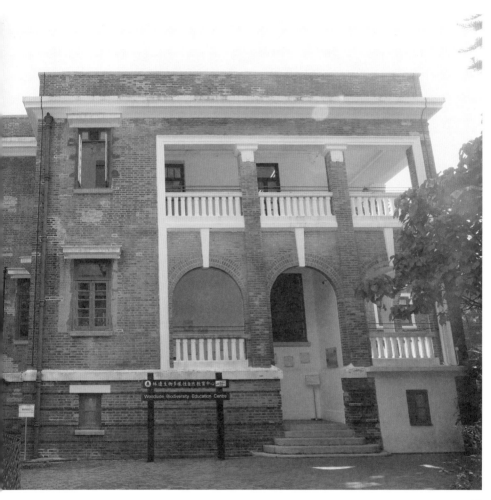

林邊生物多樣性自然教育中心（2017 年 12 月 8 日）

❀ 龍虎山環境教育中心（2017 年 12 月 8 日）

❀ 赤柱郵政局（2017 年 7 月 1 日）

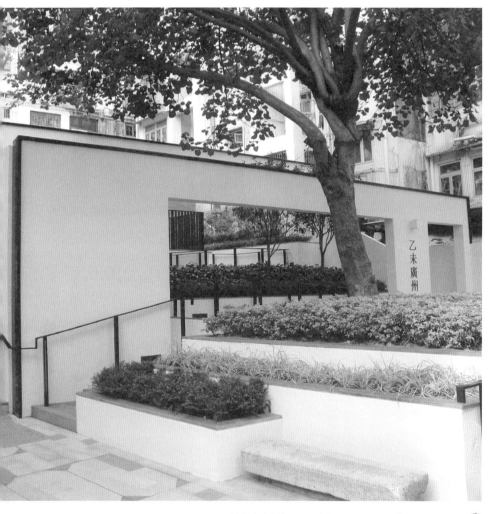

孫中山史蹟徑——百子里公園（2011 年 12 月 13 日）

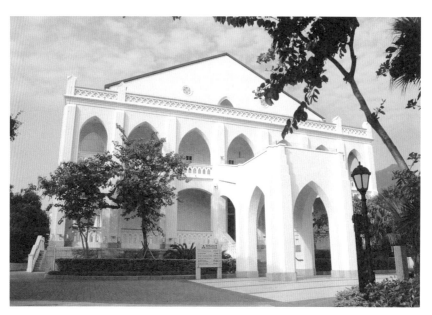

❀ 伯大尼修院（2011 年 12 月 13 日）

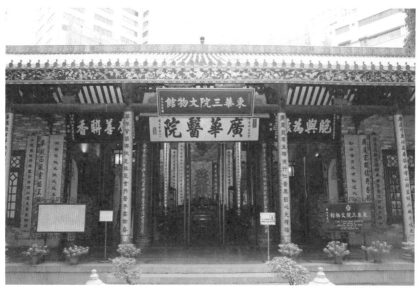

❀ 東華三院文物館（2015 年 12 月 5 日）

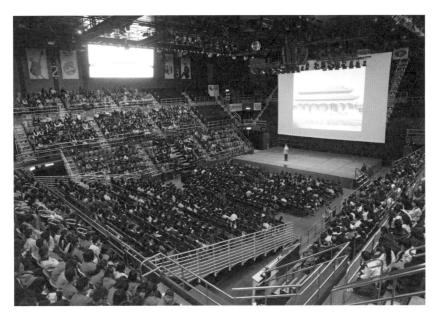

在香港伊利沙伯體育館做專題報告（2016 年 11 月 28 日）

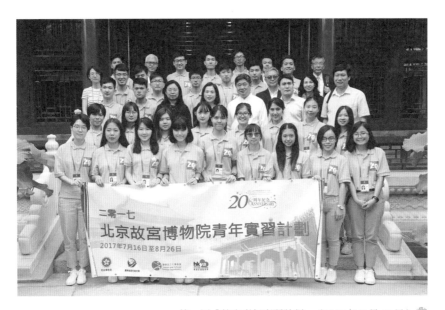

第一屆「故宮青年實習計劃」（2017 年 7 月 18 日）

西九文化區香港故宮文化博物館的館址地點（2017 年 6 月 29 日）

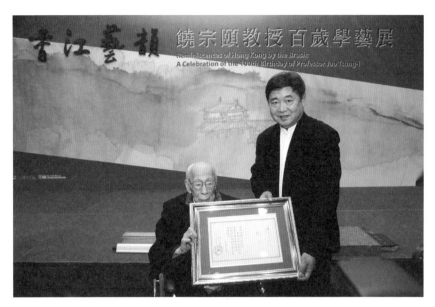

❀ 為饒宗頤教授頒發故宮研究院榮譽顧問聘書（2015 年 12 月 3 日）

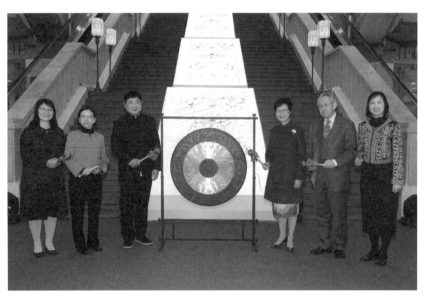

❀ 「宮囍——清帝大婚慶典」展覽開幕式（2016 年 11 月 29 日）

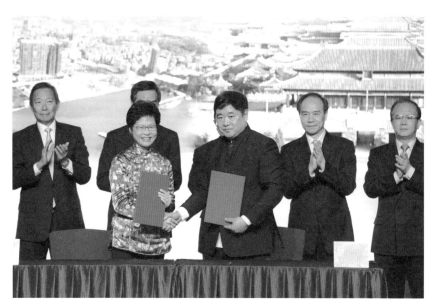

興建香港故宮文化博物館合作備忘錄簽約儀式（2016 年 12 月 23 日）

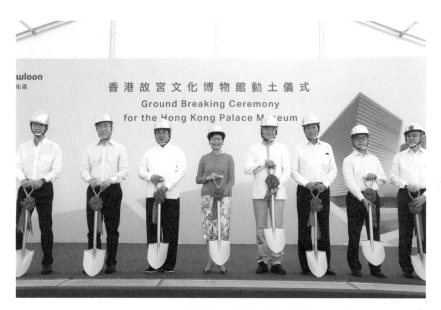

香港故宮文化博物館動土儀式（2018 年 5 月 28 日）

羅桂祥茶藝館（2012 年 6 月 19 日）

序

　　我和單霽翔院長相識多年，合作無間。2007 年 11 月，我以香港特別行政區政府發展局局長身份首次訪京，拜訪時任國家文物局局長的他。當時我向他介紹香港文物保育的新政策，包括「活化歷史建築夥伴計劃」，並請他推介內地專家協助復修景賢里。其後十多年，我們在不同工作崗位上緊密合作，攜手推動多個重要的文化項目，包括籌建位於西九文化區的香港故宮文化博物館。

　　單院長過去十年間訪港超過十次，每次都把行程排得很滿，到處考察香港的歷史建築和關心「活化歷史建築夥伴計劃」的推展。我得悉他打算在退休後為「活化歷史建築夥伴計劃」寫一本專書，便自薦為這本書寫序。他在兩年前卸任故宮博物院院長後，便付諸實行，進行大量研究、考證和撰寫工作，如今洋洋二十餘萬字的大作即將付梓，實在令人興奮。

　　看完單院長送來的文稿，感動之情，實難以形容。我驚歎這位博學多才、鑒古通今的建築師、城市規劃師和文物專家對香港保育歷史建築工作的深入考察和了解，並就他在書中對「活化歷史建築夥伴計劃」的高度評價表示由衷的感謝。單院長的肯定和認同，為所有參與「活化歷史建築夥伴計劃」的政府同事、我們的合作夥伴和在香港從事歷史建築保育工作的人士帶來極大鼓舞。

　　單院長這本書不僅介紹了「活化歷史建築夥伴計劃」，還以宏觀的角度，通過不同脈絡，把香港大部分的歷史建築和建築群、考古遺址、博物館、非物質文化遺產，以至自然生態、郊野公園都做出分析和論述；看到他在書中總結了「活化歷史建築夥伴計劃」取得的 12 個方面值得研究和推廣的經驗，包括組織機構、

評級制度、評審標準、制度創新、服務系統、運作模式、科學修復、活化傳承、夥伴合作、財務支撐、社會宣傳和公眾參與，更令我們一眾曾負責推動「活化歷史建築夥伴計劃」的官員汗顏。我期望特區政府有關部門認真跟進並進一步完善各方面的工作。當然，書中提及的點滴往事，亦勾起我不少美好回憶。

書中提及的香港故宮文化博物館計劃，是我和單院長共同推動的最重要項目，亦是中央人民政府對香港文化事業的一大支持。項目從構思、規劃、設計和興建，只用了不足七年時間，新館將如期於 2022 年 7 月對外開放，作為慶祝香港回歸祖國 25 周年的重要項目。當五年前我們宣佈啟動這個項目時，很多人都有疑問，為何故宮文化博物館會落戶香港？單院長這本書可以給大家一個答案：香港有深厚的文化底蘊，一方面繼承了中華優秀傳統文化，另一方面又吸收了外來文化的精華，融會中西，創新傳承；香港故宮文化博物館會讓故宮文化和中國文化走向世界，向世界展現中國人的文化自信，同時促進文化交流、文明互鑒。國家在「十四五」規劃綱要中支持香港發展為中外文化藝術交流中心，既肯定了特區政府在回歸以來推動文化工作的努力，同時也交給我們協助國家建設為文化強國的重要任務。

最後，我要感謝單院長一直對香港文物保育和文化傳承工作的關心和支持。他學識淵博，文化視野廣闊，對傳承文化有赤子之心，對香港有深厚的情誼。在個人層面，我和單院長建立的友誼，是我公務生涯中的一大收穫。我深信他會繼續關心香港在「一國兩制」下的文化事業；我也對香港可以發揮中西文化薈萃優勢，講好「中國故事」「香港故事」，充滿信心！

香港特別行政區第五任行政長官

林鄭月娥

目錄

❀ 深化與拓展
把握歷史建築保護發展趨勢

❀ 整合與互動
保護具有共同價值遺產要素

❀ 探索與經驗
香港特色的保育和活化之路

❀ 精細與多元
締造愉快學習體驗文化空間

❀ 交流與合作
實現內地與香港的優勢互補

❀ 收穫與展望
推動香港保護模式上新台階

引言

　　1842 年以前的香港，是一個位於中國嶺南地區珠江口東岸、瀕臨南海、以香料著稱的海島漁村，人煙稀少。1840 年，號稱「日不落帝國」的英國發動鴉片戰爭，以其堅船利炮迫使清政府於 1842 年簽訂《南京條約》，割讓香港島。1856年以英國為首的西方資本主義國家發動第二次鴉片戰爭，又迫使清政府於 1860年簽訂《北京條約》，割讓九龍半島南端界限街以南地區。1894 年中日甲午戰爭爆發後，英國又趁帝國主義列強瓜分中國之機，逼迫清政府割地求和，於 1898年 6 月 9 日，通過與清政府簽訂《展拓香港界址專條》，強行租借九龍半島界限街以北、深圳河以南的大片中國領土及附近島嶼 99 年。

　　被侵佔以後，長達 150 餘年間香港成為英國人圈錢得利的地方，被動導入了英國城市發展體制。首先，沿着海港建立了最早的維多利亞城。當時的維多利亞城分為三個區域：城的中部被稱為「中環」，是英國人行政、商貿及軍事核心；城的西岸被稱為「上環」，是最早期碼頭華工聚居地，進入民國時期各地華商來此經商，這一區域成為華商的居住及生活中心；城的東岸被稱為「下環」，即現在的灣仔，早期是英商船舶停靠及存貨地，後期逐漸填海，將倉庫用地改建或出售，成為華人聚居地。

　　在香港市區，最早期的華人居住建築沿用嶺南式竹筒屋，下鋪上居，正立面朝向街道，樓梯及廚房均設於天井內。隨着香港成為英國人的商埠後，人口激增。至 19 世紀末，華人居住區越加稠密，舊樓不斷加建，埋下許多安全隱患，以致頻繁發生火災及建築倒塌事件。1894 年，上環太平山區爆發了嚴重的鼠疫，

造成 2000 多人死亡。在這一背景下，1903 年香港推出《建築及公共衛生條例》，設立結構、通風、採光、防火、逃生標準，並融合華人生活習慣和嶺南營造技術，形成具有香港特色的建築標準。此後，據此條例建造的房屋，形成了獨特的民居建築形態，香港民眾稱之為「唐樓」，用以區別洋人居住的「洋樓」。

20 世紀 50～60 年代，香港逐漸成為金融中心，面臨着巨大的發展壓力和人口壓力，此時人口急劇上升，土地供求關係緊張。這一時期，新的建設項目主要是原地重建。在充滿矛盾的現代化歷程中，高速發展的房地產市場為香港帶來了經濟繁榮，但也造成了土地資源的過快消耗。同時，高密度的建築群和大體量的商業體擠壓着早已存在並構成城市特色的歷史建築。由於當時社會傾向以經濟和物質因素衡量城市發展，不少極富歷史價值和特色的歷史建築，例如中環郵政總局、九廣鐵路尖沙咀火車總站等被相繼拆除。

1997 年，香港回到祖國的懷抱，洗刷了民族百年恥辱，完成了實現祖國統一的重要一步。香港回歸祖國 20 多年來，「一國兩制」的實踐取得了舉世公認的成功。香港在國際社會的良好形象和一系列優勢得以長期保持，並不斷發揚光大。發展是解決香港各種問題的金鑰匙。香港背靠祖國內地、面向世界，有着許多有利發展條件和獨特的競爭優勢。特別是這些年，國家的持續快速發展為香港的發展提供了難得機遇、不竭動力和廣闊空間。此外，香港作為亞洲金融中心、航運中心、貿易中心、物流中心等的地位也相當穩固。

身處香港這片特別的土地，讓我深感歷史與現實帶來的深刻感動。香港是祖國的南大門，特殊的歷史背景和城市氣質，造就了香港傳統和現代並存的現狀。香港的命運從來都是同祖國緊密相連，當祖國國力衰弱、中華民族陷入深重苦難時，香港被迫離開了祖國的懷抱。在「一國兩制」構想的指引下，中國順利解決了歷史遺留問題，香港從此走上與祖國內地共同發展、永不分離的寬廣道路。今天，香港繼續發揮地理位置優越、資本雄厚、聯通中外的優勢，深度融入國家整體發展，與內地民眾在經濟、文化等方面的交流合作日益密切。

香港社會在中國文化基礎上，融合西方文化，形成難得的多元文化氣質。香港展現着生生不息、多姿多彩的城市文化景象，呈現出開放、多元、包容的城市性格以及城市寸土寸金的獨特魅力。維多利亞港是香港作為全球城市的地標之

一，也是社會公眾熟悉的形象印記，它的絢麗夜景給我留下了深刻印象。當站在太平山頂的凌霄閣俯瞰海灣時，不得不感慨「世界三大夜景」之一的確名不虛傳，豐富的海岸線具有無可比擬的整體感，在如此緊湊的空間裏綻放出絢麗的光彩。

如今，在香港摩天大樓、車水馬龍之間，既有東方文化元素，又有西方文化元素，中華傳統文化與西方文化融合生長，形成中西薈萃、古今交融的風貌。香港既有現代都市風光，也有南國海島風景，還有漁村閑適風情。因此，行走在香港的不同區域、大街小巷，對於所處環境總會有不同的解讀。

有時會感到香港社會很「國際」，英文是官方語言之一，許多街道、學校、醫院的名稱是英文音譯名，具有濃濃的國際色彩。在蘭桂坊的西餐廳、酒吧，西式生活氣息彌漫於空氣中。賽馬會的馬已經「跑」了100多年，時至今日，賽馬日「買馬」博個彩頭，享受一個輕鬆的西式下午茶，仍然是一些香港人的生活方式。

有時又會感到香港社會很「中國」，在這裏分佈着700多座廟宇，傳承着源遠流長的中華宗教與民俗。黃大仙祠常年香火旺盛，天后廟遍佈於大小海島，每年佛誕節的長洲太平清醮、中秋節的大坑舞火龍、端午節各地的龍舟嘉年華等傳統節日經久不衰，中秋節闔家團圓吃月餅、逛燈會，呈現濃濃的中式節慶氛圍。香港的歷史、語言、傳統曲藝、生活禮儀，乃至人們的衣食住行，無不烙上中華文化的深深印記。經過歲月的淘洗，優秀的中華傳統文化，對每個人而言，是人生智慧與情感的源泉；對每個社區而言，是集體凝聚力與人文關懷的源泉。

一直以來，香港對於中華傳統文化的傳承和弘揚不遺餘力，卓有成效。中華文化在香港根深蒂固，可以説是香港文化的根基，是一種更深層次的存在。我接觸到的香港人士，無論是文化官員，還是文化學者、博物館同仁，他們不但擁有國際視野，而且了解國情，善用中西兼容的文化優勢，成為香港助力中華文化向世界傳播的積極力量。香港背靠的是擁有五千年燦爛文明的祖國，在文化資源的獲取上可謂近水樓台，再加上各方面的強大合力與積極推進，香港的文化建設和文化遺產保護，必然呈現蓬勃發展的景象。

積累與呈現

這裏早已不是「文化的沙漠」

香港是一座充滿文化魅力的城市。

事實上，我對香港城市文化的了解，是在反覆考察和仔細觀察後，才得以逐漸形成並深化的，而且前後的認識反差很大，這也使我產生對香港文化重新審視的願望。

20世紀80年代初，我在海外留學，當時電視中的華語節目以港台的內容居多。從中可以看到，隨着香港經濟的騰飛，本土流行文化也得以迅速崛起，以粵語歌曲和粵語電影為主要代表的香港文化產品，越來越多地傳播到世界各地，特別是在華人中產生了廣泛的影響。當時，雖然感佩香港大眾娛樂文化的成功營銷，但也遺憾地感到，由於缺少中華文化的積累與呈現，人們提到香港的文化，往往與商業文化、消費文化等聯繫在一起。那時香港也經常被人們視作「文化的沙漠」，視作文化缺位的城市。

20世紀80～90年代，我先後就職於北京市的城市規劃部門和文物部門，每次去深圳考察，總要到位於鹽田區沙頭角的中英街走一走，實際上並非去購物，而是體驗一下與香港的近距離接觸。站在中英街的分界線上，街心有界碑石，一側是內地，另一側是香港，雖近在咫尺，卻是兩個社會。那時候多麼希望香港早日回歸祖國，洗刷民族百年恥辱。1997年香港回歸祖國以後，我有機會赴香港考察調研，得以接觸和體會真實的香港城市文化，並與香港同仁進行交流。2001年，我作為北京市規劃委員會主任，參加北京市赴香港招商代表團，這是我第一次到訪香港。當時北京市正在籌備2008年

奧林匹克運動會，全市一年的建設量是歐洲所有國家建設量的一倍，其中也有一些開發建設項目來自香港企業的投入。通過考察我看到，香港穩健的財政狀況、自由的貿易金融、高效的政府運作等，都受到國際社會的讚譽，特別是香港不俗的經濟表現得到國際社會的高度評價。香港連續被評為全球最具競爭力的經濟體，為中國的現代化進程作出了不可磨滅的貢獻。

緊湊型城市的先行者和實踐者

　　作為一名城市規劃師，我考察香港城市規劃建設，有不少收穫，其中包括對城市發展模式的理解。香港是全世界人口最密集的城市之一，早在 20 世紀中葉，香港的高密度發展模式就已舉世聞名，城市建設主要集中在維多利亞灣兩側的狹長海岸地帶，形成高樓林立的城市景象。長期以來，香港的人口增長率超過建設用地增長率，城市建築密度有增無減。20 世紀 60 年代至世紀末，平均每 10 年增加 100 萬人口，進入 21 世紀降低至平均每 10 年增加 50 萬人口。2009 年，香港城市化地區的人口密度四倍於上海、八倍於巴黎、15 倍於紐約。2021 年香港人口超過 740 萬人。

　　香港多丘陵與水域，實際上僅有 25% 左右的土地投入城市建設。人多地少的局面，給城市的可持續發展帶來了挑戰。為了有效應對土地投入不足的問題，香港推行緊湊型城市發展模式，通過增加建築的垂直高度，以提高土地的利用強度；通過增加城市建築的平均密度，以減少建築物的佔地面積。

　　近年來，為了避免城市無序蔓延發展，作為應對策略，緊湊型城市理念應運而生。緊湊型城市理念是一種基於土地資源高效利用和城市精緻規劃設計的發展模式。是否適合採用緊湊型城市發展模式，取決於城市中人口和建築的密度。這種理念強調適度緊湊開發、土地混合利用、公共交通優先的策略，主張人們居住在更靠近工作地點和日常生活所必需的服務設施的地方，同時依靠便捷的公共交通滿足人們日常大部分出行需求。實際上，城市功能

的混合佈局，還有利於創造綜合的、多功能、充滿活力的城市空間，就近滿足人們的各種文化需求。

緊湊型城市發展模式的推行，有利於營造經濟發達、交通完善、生活便利的現代化城市。香港城市中心區內的建築容積率 ❶ 普遍在 7～10。在城市中心，利用原有較密的路網，並遵照歷史建築原有較小的空間尺度，組成密集的城市空間形態，兩座建築物之間的空間距離往往較小。區域內集商務、辦公、娛樂、公共交通於一體，在提高區域密度的同時，可達性和流動性也得到了提高。通過建築緊湊佈局和功能混合，形成高密度的城市形態，這樣不僅提高了空間容量，而且可以緩解城市道路的壓力，降低交通需求和能耗。實際上，香港由於其特殊的發展背景和城市化進程，長期以來努力建設多而有序、密而不堵，緊湊、便捷、高效、富有活力的城市道路，並通過不斷的探索，形成了獨具特色的城市形態和發展模式。為了降低高層建築的負面效應，改善居民生活質量，實現基礎設施和公共設施的優化配置，香港在眾多領域進行創新實踐，例如在步行系統、鄰里社區、垂直綠化及天空花園、室內公共空間營造、人口老齡化應對措施以及保護大面積生態資源等規劃領域，均取得了可喜的實踐成果。

20 世紀 60 年代開始，全球掀起了活力與形態的反思和重塑。美國著名城市規劃師簡·雅各布斯喚起人們對街道混合使用、街道活力等問題的重新審視，她提出從空間形態角度對城市活力營造進行思考。美國城市規劃理論家凱文·林奇則將城市形態與城市意象相結合，通過路徑、邊界、區域、節點、標誌五大要素，定義了物質環境在人們頭腦中的意象。他認為人們是通過這些要素去辨認城市的形態特徵，因此，城市形態不應再是城市規劃與設計師的主觀創作，而應是每座城市自己的自然和歷史特色，其中歷史建築的再利用，可以使高密度集約型城市更加宜居。

近幾十年來，伴隨機動車的普及，世界各地形成標準化的道路設計。以高效快速的車輛通行為目標，人們的生活方式逐漸發生了改變。街道作為

❶　地塊內建築總面積與用地面積的比值，是衡量土地開發強度的一項指標。

承載社區公共生活的作用被淡化，活力開始消失。街道上常態化的購物、娛樂、散步和不期而遇的社交行為，被開車去超市購物、電視娛樂、電話交談以及電腦休閒所取代。許多城市問題和社會問題也接踵而來，如環境污染、交通擁堵、步行不便等。但是，香港較早在發展公共交通的同時，對私人擁有和使用小汽車實行控制，私家車擁有率指標與不少大型城市相比是非常低的。

今日香港，是一個適合以公共交通加步行的方式進行探索的城市。公眾每天交通出行約 90% 都是利用公共交通，其中約 40% 是依靠軌道交通，此外電車、輪渡、山頂纜車等交通工具成為有效補充。整個香港約 75% 的商業、辦公設施以及約 40% 的住宅，都在公共交通車站 500 米可步行的距離內。這種以公共交通為導向的高密度緊湊型城市發展模式，已經成為全球城市規劃界普遍認同的城市發展模式。香港在這方面是先行者，更是難得的實踐者，為世界城市化進程中的可持續發展提供了重要的範式和借鑒。

完整而靈活的土地用途管控

土地使用性質是土地利用的核心要素，土地用途管控是城市規劃的重要內容。長期以來，香港建立起具有高度彈性和伸縮性的城市規劃體系。這一體系分為整體發展戰略、區域發展戰略和地區層面的法定圖則三個層次。其中，整體發展戰略是關於香港中長期土地利用、交通、環境等發展策略；區域發展戰略是將整體發展戰略落實到具體的區域層面。但是，這兩個發展戰略都不是法定文件。地區層面的法定圖則是最有執行力的法定文件，由香港城市規劃委員會根據《香港城市規劃條例》，經過一系列法律程序而制定，是香港特別行政區政府對城市土地利用進行控制管理的法定依據。

香港地區層面的法定圖則主要包括分區計劃大綱和發展審批地區規劃。分區計劃大綱將市區分為住宅、商業、工業、休憩、政府機構、社區用途、

綠化、自然保育區、綜合發展區、鄉村式發展、露天貯物用途等地區，對其中的用途進行分區管制。發展審批地區規劃主要覆蓋市區以外的地區，為市區以外選定的可進行開發的地區，提供中期規劃控制和指導。發展審批地區規劃也包括用途地區的劃分和相應的用途規定。此外，香港城市規劃委員會可以根據《香港城市規劃條例》考慮市區重建局 ❶ 制定的市區重建發展規劃，作為擬備的方案。市區重建發展規劃適用於早期由於缺乏規劃管控而形成的土地使用混亂、需要進行再整理的地區。

分區計劃大綱、發展審批地區規劃，再加上市區重建發展規劃，這三類法定圖則之間的關係相互平行，各自覆蓋不同的地區。分區計劃大綱覆蓋城市建成地區，發展審批地區規劃覆蓋市區以外的地區，而市區重建發展規劃針對需要更新改造的地區。這樣的架構體現出對城市不同發展地區的控制差別，針對不同的用途地區，規定每個地區未來的使用性質和發展方向。

這些用途地區包括多種類型：一是保護自然環境的地區，例如自然保育區是為了保護區內現有的天然景觀、生態系統或地形特色，以達到保護目的並供教育和研究使用。二是明確用於土地開發的地區，例如商業區主要用於商業開發，社區用地通過建設社區設施，為居民日常生活提供服務。三是根據城市發展需要而劃分的具有特殊規劃意圖的地區，例如商貿用途區是鼓勵土地混合使用的地區，在此地區內非污染工業、辦公和商業用途均屬於經常許可的用途。

香港地區層面的法定圖則，為每個分區提供了多種滿足規劃意圖的用途類型，例如在住宅區中可以建造住宅，也可以建造圖書館、宗教機構或社區服務場所。商業區中除了允許建造商業用途建築外，可以建造政府機構，也可以通過特別許可建造住宅。由此可見，香港地區層面的法定圖則允許的用途混合程度較高。

❶　市區重建局是根據香港《市區重建局條例》於 2001 年 5 月成立的機構，其前身是同樣負責處理市區重建的土地發展公司，專職負責處理市區重建計劃。

在香港地區層面的法定圖則中，形成了「概括用途」，同一概括用途的所有用途之間可以相互轉換。目前，概括用途主要分為 18 個大類，其分類方式主要依據功能、兼容關係，同時也兼顧經營方式、土地供給方式、投資主體等因素。18 類用途分別是住宅用途、商業用途、工業用途、其他特定用途及裝置、康樂及消閑、教育、醫療設施、政府用途、社會／社區／機構用途、宗教用途、與殯儀有關的設施、農業用途、休憩用地、保育、公共交通設施、與機場有關的用途、公用設施裝置、雜項用途。同時，在每個大類別下，又進行若干分類。例如，商業用途包括食肆、展覽或會議廳、酒店、街市、商店等 10 個中類，法定圖則中的用途規定明確到中類。

作為城市規劃的核心，土地用途管控體現了城市不同發展時期和制度背景下對規劃管控本質的認識。在城市規劃體系中，內地的控制性詳細規劃在規劃層次上與法定圖則相似，都是用於管控土地開發的法定依據。內地城市規劃體系形成於改革開放初期，目前的用途管控方式還明顯延續着計劃經濟時期的方式。內地城市主要以用地功能作為劃分依據，通過劃分地塊並賦予使用性質的方式來控制用途。隨着市場經濟的不斷發展，這種方式在開放的市場環境下不可避免地面臨靈活性和適應性欠缺的問題，難以滿足土地管理的複合型要求和控制屬性等要求，導致在城市實際開發建設中，更改使用性質的現象層出不窮。

香港地區層面的法定圖則既建立了完整的控制規則，又具備高度的靈活性和彈性，值得內地參考。地區層面的法定圖則是一種規則式控制方式，即規定每個地區允許做什麼、不允許做什麼。為了對城市中所有的土地用途進行全面的管控，先將用途進行分類或分組，使管控更具備針對性。地區層面的法定圖則中每類用地都有明確的設置意圖，很多用地帶有明顯的政策意圖以及期望的土地開發方式。內地也應進一步明確用地分類的管控意圖，對城市用地各種用途類型進行充分研究，完善兼容性規劃的深度和廣度，以進一步完善適應市場經濟發展的具有靈活性和彈性的土地用途管控。

歷史建築保護初印象

2002～2019 年，我先後在國家文物局和故宮博物院工作。這一時期因為工作需要，我先後十餘次訪問香港，實地考察香港的文化遺產保護現狀，親身體驗香港文化遺產保護一線的實際工作，感受香港歷史建築保護理念和實踐的迅速發展，深入思考香港「活化歷史建築夥伴計劃」產生的前因後果以及值得內地借鑒的經驗。

其中，2003 年 12 月，根據香港特別行政區政府訪問計劃的安排，我先後走訪了立法會、律政司、廉政公署、民政事務局等政府部門，傾聽各部門負責人介紹香港的相關情況。這對於正確認識香港社會的發展受益匪淺。我還與香港古物諮詢委員會、敏求精舍等文化遺產保護和文物收藏研究機構進行了交流，並考察了具有廣泛社會影響的香港文化博物館、香港大學美術博物館。

在香港康樂及文化事務署負責文物古蹟保護的吳志華博士引領下，我還考察了一些歷史建築。首先，我們來到位於屯門區何福堂會所內的馬禮遜樓。馬禮遜樓曾經是抗日名將十九路軍軍長蔡廷鍇將軍別墅的一部分，建於1936 年。這座歷史建築高兩層，佔地約 500 平方米，屋頂為塔樓式結構，廡殿式的屋頂以青釉中式片瓦砌築，四角飾以瑞龍，反映出中西兼容的獨特建築風格。1946～1949 年，這座別墅被用作達德學院的校舍。達德學院是在周恩來和董必武指示下創辦的，校名取自《禮記・中庸》篇：「知、仁、勇三者，天下之達德也。」當時多位著名學者曾在這裏講學，學院培育了不少青年知識分子。可以說馬禮遜樓見證了香港在近現代中國歷史中所扮演的獨特角色。達德學院被關閉後，別墅產權幾經易手之後歸中華基督教會香港區會所有，主樓改名馬禮遜樓，以紀念英國基督教新教來中國的第一位傳教士馬禮遜。

來到馬禮遜樓樓前，只見樓門由「鐵將軍」把關，樓門的兩側貼着多份不同時間的香港文物古蹟管理部門的公告，強調這棟歷史建築具有重要

的保護價值，擬確定為「暫定古蹟」，希望業主及時與主管當局聯繫。據介紹，位於私人土地範圍內的古蹟，主管當局如果擬宣佈為古蹟或暫定古蹟，須採取書面通知形式，連同清楚顯示擬宣佈為古蹟或暫定古蹟位置的圖則，送達私人土地的擁有人及任何合法佔用人。同時，主管當局須將送達的通知及圖則的副本，張貼於該私人所擁有的歷史建築之上。但是，從我觀察到的張貼狀態看，這些公告似乎很長時間都無人接受。

在香港，由於《古物及古蹟條例》的種種限制既嚴格又剛性，致使一些業主沒有積極性申報，也不同意政府部門宣佈名下物業為法定古蹟。但是，即使業主不同意，經古物諮詢委員會建議，並獲行政長官批准後，古物古蹟辦事處仍然可以通過憲報公告形式，宣佈某私人物業為古蹟或暫定古蹟。在這種情況下，業主可以根據有關規定，向法院申請補償。從馬禮遜樓門樓上貼的一封封公告中，可以看出香港政府對現存歷史建築的珍視。因為這些歷史建築見證了香港的發展，凝結了民眾的集體回憶。但是一些珍貴的歷史建築，早已失去了原有功能而被空置，甚至政府部門都難以與業主進行聯繫。

有些擔憂、有些遺憾，這是 2003 年我考察馬禮遜樓之後，對香港歷史建築保護的最初印象。那是我到國家文物局工作的第二年，作為建築師出身的文物保護工作者，自然格外關注歷史建築保護，由此也開始關注香港歷史建築保護狀況以及新的進展。經了解，2004 年 3 月馬禮遜樓已經由香港古物古蹟辦事處依據《古物及古蹟條例》列為法定古蹟，隨後馬禮遜樓依法得到了維修保護。這件事情也使我堅信，隨着時代進步和香港同仁的努力，香港文化遺產保護事業必將有新的面貌和經驗呈現。

根據國際古蹟遺址理事會郭旃副主席的建議，此行我還訪問了志蓮淨苑和南蓮園池。志蓮淨苑位於香港九龍鑽石山，佔地 3 萬餘平方米，坐北向南，背山面海，是一座仿唐代藝術風格設計的木結構建築群。志蓮淨苑以我國僅存的幾處唐代木結構建築之一 —— 佛光寺東大殿為藍本，採用木、石、瓦等建築材料，嚴格遵照唐代建築形制和傳統技術建設，殿堂的柱子、斗拱、門窗、樑等木構件均以榫接方式結合。其整體比例和諧、線條優美、典

雅雄渾、生機盎然，完美地體現出中國唐代木結構建築雄偉古樸的風采。

志蓮淨苑的文化意義，在於它再現了盛唐時代成熟、精巧的建築藝術，與敦煌石窟再現盛唐佛教文化的意義相一致。唐代是中國經濟蓬勃、國力昌盛的朝代，也是各民族互相交流共融的全盛時期，志蓮淨苑的仿唐建築既表現出香港作為中西文化交匯點及亞洲國際城市的特色，也表現出佛教樂善好施、弘揚獨特建築藝術的精神。志蓮淨苑大雄寶殿內有一幅大型壁畫，是依據莫高窟第 172 洞窟的《觀無量壽經變》而製成。當時是由敦煌研究院樊錦詩院長親自率領技術人員到香港協助繪畫。這項工程也見證了敦煌與志蓮淨苑在文化上的淵源。

南蓮園池以山西絳守居園池為藍本設計。絳守居園池始建於隋代、確立於唐代，是中國現存有跡可尋、有據可考的最古老名園，目前仍然保留着基本的地形和地貌。唐式園林以崇尚優美自然山水為主，有別於明清時代流行的寫意山水園林。園林景觀包括池水、塘水、溪水、泉水、井水和瀑布的水景，以及疊石、獨景石、盆石等石景。植物方面則有各種古樹、盆景樹以及多品種的綠化植物。園內有多座唐式木構建築小品 ❶，包括台、閣、榭、軒、館、亭等，這些古建築全部用珍貴木材建造。

志蓮淨苑和南蓮園池毗連，同處於繁華喧鬧的香港九龍中心區，被稱為都市淨土。二者的修建與開放，可以說是社會公眾的心血和毅力的結晶，對於香港文化建設具有獨特意義。香港作為一個國際城市，每年接待國內外訪港旅客數以千萬計。志蓮淨苑和南蓮園池日後必然會成為香港的文化地標之一，展現香港中西文化匯聚城市的多元特色，為文化旅遊增添魅力。為此，我們需要悉心加以保護，使之得以留存後世。因此，郭旃副主席建議，志蓮淨苑和南蓮園池這組具有突出普遍價值的建築和園林，可以作為 20 世紀遺產申報世界文化遺產。

❶　結合景觀園林設計，在室外場地上建造的，具有簡單功能並以美化環境效果為主要目的的近人小尺度構建設施。

多元文化氣質下的「獅子山精神」

在訪問中，我接觸到一些香港城市規劃界同仁，感受到香港並不像過去所聽到那樣，只追求短期最大回報率。在充滿流動性的時代，香港努力找準文化定位，重新認識自我，體現出了堅韌的文化情懷。香港社會的發展進步，離不開奮鬥拚搏的「獅子山精神」。

獅子山，端坐於香港九龍塘以及新界沙田的大圍之間。它見證了香港從一個海島漁村，走向今天國際化大都市的艱辛歷程。對香港人來說，獅子山象徵着香港的精神高地，代表着不屈不撓的拚搏精神。可以說，只要獅子山在，香港的精神就不會倒。

有一首歌《獅子山下》，唱出了香港民眾走過的每一段艱辛歲月，為香港的歷史留下了重要的注腳：

> 人生不免崎嶇，難以絕無掛慮。既是同舟，在獅子山下且共
> 濟……理想一起去追，同舟人誓相隨，無畏更無懼。

這首歌表現出香港文化有着頑強的生命力，香港社會富於正義感和同情心，香港民眾有着勇於犧牲的精神，這應該也是香港主流文化傳統。我曾在香港歷史博物館的「香港故事」展廳，觀看香港回歸祖國歷程的視頻，視頻播放的第一首樂曲就是《獅子山下》，可見「獅子山精神」在香港社會發展中的重要地位。香港一直以國際金融中心而聞名，被指是「文化的沙漠」，但是學界泰斗饒宗頤教授接受專訪時曾表示，「香港根本不是文化沙漠，只視乎自己的努力，沙漠也可變成綠洲，由自己創造出來」。香港是一個飽經風雨與滄桑的城市，一個彰顯堅韌與執着的城市，一個充滿人性與溫暖的城市，一個珍惜歷史與記憶的城市，一個永葆創意與活力的城市。在不斷前行中，「獅子山精神」加入更多新的時代內涵。從中，人們感歎香港發展過程的曲折，民眾謀生的艱辛與勤勉。

　　如今，香港特別行政區政府認識到，城市不但是文明的生成地，也是人們日常生活的家園，城市發展不僅包含經濟發展，還包括文化繁榮、社會進步、生態健康等更多方面內容。長期以來，作為世界文化交流的一個重要驛站，東西方文化在香港這塊土地上碰撞與融合，形成獨特的城市文化氛圍。特殊的歷史經歷孕育了香港民眾自強不息、和衷共濟、開拓進取的品格，不同文化的交匯，奠定了文化發展底蘊。

　　時至今日，在香港的一些區域依然保持和延續着原有的城市面貌與人文精神。當我一次次踏上香港這塊土地，感受這裏生生不息的世代生活積澱，城市歷史以一種真實的存在方式，融入現代和未來生活，成為城市文化得以延續的生命力量。「獅子山精神」仍然激勵着香港社會書寫着更多精彩的城市故事，豐富文化內涵，邁向發展新高峰。

發展與保護

城市可持續發展的戰略抉擇

　20 世紀初，由於歷史建築保護的概念並未興起，人們對歷史建築的再利用主要從功利角度出發，延續歷史建築的物質功能，並沒有強調建築遺產價值的保護。第二次世界大戰中，大量歷史建築在戰火中被摧毀。戰後，城市建設在世界範圍內展開。這一時期，儘管也有保護歷史建築的呼聲，但是新的建設佔據主要地位。20 世紀 70 年代以後，隨着生態、環境和能源問題的出現，一些國家開始逐漸改變大拆大建的城市開發模式，注重歷史建築功能的重新發掘，並且以建築遺產再利用為核心的城市復興理念逐漸得到社會的認可。在這樣的時代背景下，香港歷史文化遺產保護與活化更新也經歷了漫長的過程。

自主保護意識的覺醒

　1997 年香港回歸祖國之前，基於香港人多地少的土地利用侷限以及商業資本高度發達的經濟特徵，香港政府長期採取市場主導的城市發展策略，實體經濟和房地產業是推動城市建設的主要動力。由於對保護歷史建築缺乏認識，片面強調市場和經濟利益，往往以犧牲環境和歷史風貌為代價，致使不少極富文化價值的歷史街區和傳統建築被無情拆除，走了不少彎路。在這樣

一個經濟發展與遺產保護互不相容的世界裏，歷史必然只能成為一種消遣式的回憶，歷史建築的保護僅僅為少數專業人士所關注。

香港過去的華人社區，沿街多由「唐樓」組成，街區的面貌概括來說，是連串的陽台、臨街的迴廊、共享的窄街、後退的頂屋以及開放的後巷景貌。上環區和灣仔區等區域的傳統街景，構成了歷史社區特殊的共享空間。但是，在香港重建舊區的過程中，傳統的社區共享空間往往遭到破壞。因為在發展商業重建舊區時，主要關注新建築的實用價值，往往將歷史建築拆除重建。由於周邊街道沒有拓寬，造成狹窄的舊區街道密不通風，昔日臨街騎樓下的公共空間也逐漸消失。

1960 年後，香港容許建造高樓大廈，以覆蓋率和容積率來控制樓宇的密度。有時發展商會整合舊區地盤，改建為單一大型高層建築組群，將幾幢塔樓建於裙樓 ❶ 上。裙樓緊貼臨街面，裙樓前的街道依然狹窄。塔樓收窄後騰出空間，形成裙樓上被塔樓所包圍的平台，但並不提供給公眾使用。整體來說，原有的公共空間反而被私有化。幸而此後，香港社會環境保護的意識有所提升，政府和業界也對舊區重建有了一些新的思想，開始尊重舊區的公共空間和街道原有的脈絡。

直到 20 世紀 70 年代中期，歷史建築保護才被香港社會認同和接受。為了挽救城市歷史文化遺存，政府採取了多種措施，包括制定相關法律和政策，為文物古蹟的保護提供法律保障。其中標誌性事件是 1976 年《古物及古蹟條例》頒佈實施，這一條例給予了香港政府合法保護文物古蹟的權利。至今，《古物及古蹟條例》依然是香港唯一的古物及古蹟保護法規。同時，在 1976 年，香港成立了兩個文物古蹟保護機構，即古物古蹟辦事處和古物諮詢委員會，兩個機構在歷史建築保護中發揮了重要作用。

古物古蹟辦事處是管理和執行《古物及古蹟條例》的主要政府機構，其主要職能是滿足社會對於文物古蹟保護的訴求，確保最具價值的古蹟及歷史建築得到保護，就文物事宜向政府提供意見。具體工作包括：鑒定有歷史價

❶　像裙子一樣圍繞在高大主樓周圍、層數較少的建築物，也叫裙房。

值的建築，予以記錄及進行研究；組織、統籌具有考古價值地點的勘定及發掘工作；保存、編整與上述古蹟及文物有關的文字記錄、照片資料；安排古蹟的保護、修繕及維修工作；評核工程項目對古蹟文物的影響，並安排適當的保護及搶救措施；安排合適的歷史建築利用；通過宣傳及教育活動，包括舉辦有關本地文物的展覽、講座、導覽團、考古工作坊及設立文物徑等，以喚起公眾人士對香港文物的關注。

實際上，20 世紀 70 年代香港的歷史建築保護，受到西方尤其是英國的影響較大，採用了與英國相類似的歷史建築分級制度。英國把「登錄建築」分為三級。香港古物古蹟辦事處根據歷史文化及社會價值組織歷史建築評級，同樣定義了三種歷史建築級別，包括一級歷史建築、二級歷史建築、三級歷史建築。一級歷史建築具有特別重要價值，須盡一切努力予以保存；二級歷史建築具有特別價值，須有選擇性地予以保存；三級歷史建築具有若干價值，並宜於以某種形式予以保存，如果保存並不可行則考慮其他方法。

在香港，法定古蹟受到法律約束，而分級歷史建築僅作為內部指引，用以識別具有文物價值的建築，再以行政方式加以保護。評級並不能使歷史建築受到法定保護。例如，已評級的歷史建築，如業主決定把建築物拆除，同時沒有土地、城市規劃等方面限制，除非古物事務監督把該建築物宣佈為古蹟，否則政府無法阻止拆除歷史建築的行為。民政事務局局長有古物事務監督職能，如果認為某一地方、建築物、地點或構築物因具有歷史、考古價值而符合公眾利益，可徵詢古物諮詢委員會意見，在獲行政長官批准後，可宣佈該處為法定古蹟。

古物諮詢委員會為香港法定機構，主要職責是從事任何與古物或古蹟相關的事宜。古物諮詢委員會職權範圍包括三個方面：第一，針對是否將某項目根據香港法例宣佈為古蹟，是否就任何與古物、暫定古蹟或古蹟有關的事宜進行諮詢，向古物事務監督提供意見。第二，針對有關提倡修繕及保護歷史建築和結構的措施，有關提倡保護及必要時勘查歷史遺址的措施提出意見。第三，針對提高市民對香港文物的認識和關注的措施提出意見。

古物諮詢委員會委員由各有關領域的專門人才組成，根據《古物及古蹟

條例》的規定「設立古物諮詢委員會，成員由行政長官委任，其中一人由行政長官委任為主席」。

　　《古物及古蹟條例》的頒佈實施和古物古蹟辦事處、古物諮詢委員會的成立，標誌着香港歷史建築保護進入法治時代。但實際上，《古物與古蹟條例》正式實施之後，歷史建築保育工作依然進展緩慢。

　　1978 年，政府下令拆除已經運營百年之久的尖沙咀火車站，引起各界人士的極力反對，甚至上書英國女王，陳述尖沙咀火車站對於香港具有重要歷史意義，理應得到妥善保存。在社會各界人士的反對聲中，時任香港總督最終只同意保留火車站的鐘樓。如今，人們在維多利亞港看到的鐘樓，即尖沙咀火車站的唯一建築遺存。

　　1984 年，中英《關於香港問題的聯合聲明》在北京簽署，這表示中國將於 1997 年恢復對香港行使主權。此後歷時 12 年的過渡期，當時的香港政府實施租約結束前經濟利益最大化的策略，因此 20 世紀 80～90 年代房地產市場特別活躍。儘管這一時期國際上已普遍將建築遺產再利用視為歷史建築保護利用的基礎方式之一，但香港歷史建築保護工作面臨的困難和挑戰依然巨大。一個突出表現就是法定古蹟的數量受限。1976～1997 年，只有 65 項古蹟獲得官方的認證，其中大部分是在市區由政府機構所有，或在郊區被視為公共財產的歷史建築。

　　這一時期，由於大規模房地產開發建設，眾多在今天看來具有重要文化價值的歷史建築被拆毀，面臨巨大重建壓力的中環地區尤其嚴重；更有一些具有突出價值的歷史建築相繼被拆除重建。這一階段，香港社會依然主要關注城市化的更新換代，着重關注醫院、學校等公共服務設施的建設，對歷史建築的保護還停留在禁止人為破壞和避免強行拆除的初期維護階段。

　　急速的現代化進程對傳統文化的消解作用，促使人們對承載民族歷史和文明的民間文化遺產的關注不斷增強，如具有地方特色的民居、商鋪、街巷、手工作坊和倉庫等。但是，由於這些民間文化遺產承擔着生活功能，處於日夜被使用、時時有改變的狀態，而且沒有包含重要的文物，因而沒有被列入保護之列。這些民間文化的損失會使得居民喪失地域感和場所感。

　　從經濟發展的角度來講，產業的更新、樓宇的老化是城市新陳代謝的一部分。隨着時代的進步，新的功能取代舊的功能是正常現象。但是，具有時間沉澱的歷史街區和村鎮，往往攜帶着當地居民的生活回憶，在歲月中滋養着溫厚的鄰里之情，更潛藏着獨有的等待被發掘的文化特質。只是資本只專注眼前的利益，不會考慮這些費時費力的歷史建築保護和活化。於是曾經充滿市井氣息的歷史街區「舊貌換新顏」，其房價隨地產開發而升高。街區原居民也隨之搬到遠離市中心的偏遠地帶，偶爾經過原居住地時，也難以尋覓昔日的景象和模樣。

　　值得慶幸的是，人們對文化遺產的保育意識也在這一時期覺醒。20 世紀 90 年代起，由於維多利亞港填海計劃產生環境污染，造成了負面效應，香港各界展開了一系列保育活動。1996 年，香港民間保育組織「保護海港協會」發動聯合簽名行動，推動《保護海港條例》的修訂，並通過立法會批准成為法例。人們認識到城市規劃的內容不應僅僅是物質形態，還應包括人們的體驗和記憶。民眾的本土文化保護意識和公眾參與意識也漸漸增強，開始將歷史文化與身份認同聯繫在一起，對文化和自然遺產產生了較強的自主保護意識。

傳承式保護理念的探索

　　1997 年 7 月 1 日，中國政府恢復對香港行使主權，香港特別行政區正式成立。也就在這一天，香港重回祖國懷抱，承載着中華文化的航船，再次揚帆起航。為了保持香港繁榮穩定，《中華人民共和國香港特別行政區基本法》承諾香港回歸祖國後，仍然實行資本主義制度和生活方式 50 年不變。「一國兩制」在人類文明歷史上前所未有，彈指一揮間，香港已經回歸祖國 20 多年，香港在「一國兩制」框架下一路走來，保持了繁榮穩定。

　　面對香港回歸祖國之前，政府過熱發展房地產市場，導致城市環境質量

下降的問題，保護歷史建築成為香港特別行政區政府議事日程中的重要組成部分。特區政府對於歷史建築的保護，不再停留在定級和認證階段，而是更強調處理好保護和利用的關係。從 1998 年和 1999 年特區政府出台的政策文件可知，香港在經濟持續發展、人口持續增加的大環境下，倡導對歷史建築的傳承式保護。特區政府開始審查已有的文化遺產政策和相關立法狀況，以便更好地保護歷史建築和文物古蹟。

進入 21 世紀，香港在文化遺產保護方面經歷了一系列曾經引起社會關注的文化「事件」，其中有經驗，也有教訓。這一系列歷史建築保護再利用「事件」引發的爭議，凸顯出社會公眾參與歷史建築保護的重要性，也表明為實現歷史建築保護和發展雙重目標，需要進行設置新制度的創新實踐。

其中幾個典型的案例包括：2002 年啟動的灣仔區利東街重建事件引發的保留本土特色及社區網絡的行動；2003 年，市區重建局重建灣仔區和昌大押引發「營利性的商業模式」的討論；2003 年實施的前水警總部出租給文物旅遊「1881 項目」引起開發模式的反思。

利東街是建於 20 世紀 50 年代的街巷，這裏曾經商鋪林立，特別是因喜帖印刷而著名。曾經有一首歌《喜帖街》就是以這個街道為原型創作的。但是隨着時代變遷，曾經繁華一時的利東街因印刷行業衰落而變得冷清，在城市規劃中被認定為「並不具備重大歷史價值的普通街區」，劃入拆遷重建範圍。2002 年，市區重建局決定重建利東街，在利東街建設高端購物中心和高檔公寓住宅，於是城市更新項目變成了商業開發項目。

因為土地是政府的，所以政府以《收回土地條例》為依據，開始實行收地計劃以回收街區的土地，這種做法引起了市民的反對。在利東街這條具有半個多世紀歷史的老街上，留存了一代代人的記憶，尤其是對於仍然居住於此的社區居民而言，老街舊宅更加難以割捨。由於與民眾希望保護傳統文化和歷史建築的願望相差甚遠，因此利東街重建項目成為保護與重建的爭議焦點。

從 2002 年公佈利東街重建項目計劃，到 2007 年利東街被拆除，社區民眾為了改變規劃決定，組織過多種形式的抗爭。不僅是原住居民，香港相關

社會團體也採取行動。其中「中西區關注組」成員均為居住在不同歷史街區的居民，他們帶着自身對街道生活的記憶，為本地居民組織工作坊和講座等活動，幫助民眾了解保育的重要性，並向媒體發聲。一時間利東街的改造也引起香港社會的廣泛關注。社會公眾普遍認為市區重建局在利東街改造中把開發商的利益置於社區利益之上，是一個失敗的城市改造項目。

利東街事件引發了一系列保護與建設的激烈爭論，其中包括永利街保護。永利街位於上環南部，樓梯街與城皇街之間，東西走向。該處以保留香港 20 世紀 60 年代城市特色而著名。永利街在發展過程中，也曾衰敗，面臨重建。2010 年電影《歲月神偷》上映後，永利街重回大眾視野，民眾呼籲不要偷去永利街的歷史。由於社區街坊的堅持和社區公眾的呼籲，重建開發項目方案進行了公眾諮詢。諮詢期結束後，由於反對呼聲過於強烈，迫使原定開發計劃做出調整，即保留永利的兩幢唐樓以及與之相連的歷史街區，同時原計劃開發建設的 24 層高樓，被壓縮為六層傳統形式的樓房建築，並採用香港大學文物研究報告的建議 —— 保持樓宇高度與公共空間的比例，以保留公共空間的文化氛圍。

雖然與已經獲得評定級別的歷史建築相比，永利街上的商業建築、民居建築的歷史和文化價值並不顯著，但作為歷史街區的組成部分，永利街具有獨特的時代意義，反映出 20 世紀 50 年代以來社區民眾樂觀積極的時代精神。並且，由建築高度與台階比例所營造出的獨特氛圍，已經成為區域景觀的一大特色，應作為歷史環境和文化空間予以保留，避免在城市快速發展中消亡。幾十年前，類似的街巷和傳統建築普遍存在，但是隨着城市建設大潮的持續，留存下來的傳統街區和歷史建築，已經成為擁有歷史價值、文化價值、情感價值的珍貴遺產。

永利街的一些區域按照計劃進行了改建，未能從整體上挽回這一承載社區民眾記憶的街巷空間。但是相關計劃的積極轉變與適時調整，使得永利街一些區域得以保存。實際上，市區重建局在這裏收回的土地不足 50% —— 回收的土地被改建為高檔商業區，失去了原有的文化景觀和歷史記憶。這個事件是香港市民階層參與保護歷史街區的典型案例。香港政府也從中吸取教

訓，開始採取與社會民眾和諧相處、共同保護的方式。永利街事件也是啟動「活化歷史建築夥伴計劃」的重要原因之一。

和昌大押坐落於香港灣仔莊士敦道，始建於 1888 年，為香港當鋪業巨頭羅肇唐所有，是香港典當行業經營的成功典範，也是香港歷史上最古老的當鋪之一，為香港居民所熟知。和昌大押是一座四層的歷史建築，沿街有相連的陽台和古典式長廊，是灣仔舊區的地標。隨着現代銀行業的興起，和昌大押逐漸失去了競爭優勢，面臨倒閉。

20 世紀 90 年代，和昌大押周邊進行了高強度的房地產開發，多為現代風貌的高層建築。香港市區重建局於 2002 年以 2500 萬港幣購買了和昌大押，並於 2005 年開啟了為時六年的歷史建築保護與活化更新，這也是香港市區重建局參與保護香港商鋪類歷史建築的開始。香港市區重建局累計投資 1600 萬港幣，對和昌大押整棟建築進行保護式修復。這個項目最大的特色是恢復了沿街陽台及長廊，保存街貌舊樣，並將天台闢作公眾空間。修復準則和方案制定都慎重考慮了對歷史建築權益的保護，以及對周邊社區活力的帶動和影響。

和昌大押的整個修復保護工程非常重視細節，盡可能保留建築原有的文化底蘊。建築內部所有傢俱均保留了原有的質地和陳設，並加入了一些與建築整體格調相得益彰的裝飾。建築外部的牆面在保留原有肌理和結構的前提下進行了粉刷，經典的當鋪招牌也保留了全部文化符號。和昌大押修復保護工程結束後，政府將 62 號地產出租給私人進行商業經營，使這棟別緻的歷史建築搖身一變成為香港極富特色的餐飲地標，將其內部功能置換為專注經典英式料理的餐廳，吸引大量顧客在品嚐美食的同時感受歷史建築的風格。

但是，香港市區重建局主導、私人開發商參與的和昌大押更新商業模式，也引發了社會和學術界的廣泛爭論，爭論的核心主要是商鋪類歷史建築的活化更新，應該被定性為「歷史文化遺產保護項目」還是「營利性的商業地產項目」。一方面，一些學者認為和昌大押被活化改造成高檔餐廳的做法，嚴重破壞了社區原本的社會網絡，從而損害了歷史建築的公眾價值；另

一方面，香港市區重建局則認為，和昌大押的活化改造是歷史建築可持續保護的典範，開創了「政府主導，私人開發商參與」的新型更新路徑。

前水警總部的開發模式引發歷史建築真實性消失的批評。前水警總部位於世界奢侈品牌集群、名店林立的繁華商業街廣東道，所在地段商業價值極高，業態定位高端。從項目的文化區位看，其主入口正對維多利亞海，與香港文化中心、香港太空館、香港藝術館等城市公共文化建築僅一路之隔。在步行可達的範圍內，分佈有尖沙咀地鐵站、天心小輪和巴士總站，交通極為便捷。1842 年，清政府在九龍西 1 號設立炮台以抵制侵略，1854 年後，炮台便廢置。到了 1881 年，香港警方在炮台遺址開始興建水警總部大樓。大樓本為一座兩層建築，後於 20 世紀 20 年代加建了一層，主樓東南及東西兩翼為已婚職員宿舍。日本佔領期間，在水警總部前草地下建有大規模的地下通道。第二次世界大戰後，為安全起見，封閉地下通道，並且重鋪草地。報時塔是整座水警總部最具特色的建築，為海港船隻報時，但是隨着 1907 年新的信號塔落成啟用，報時塔的報時功能喪失。1881～1997 年，除日本佔領期間曾用作日本海軍基地外，這裏一直為水警所用。前水警總部為現存最古老的政府建築之一，1994 年被列為法定古蹟。

2003 年，香港旅遊發展委員會主導推出發展前水警總部文物旅遊計劃，採取公開招標方式，邀請從事商業營運的私人開發企業參與發展計劃，保存、修復和發展這一歷史地段，試圖將前水警總部改造為維多利亞海港邊的旅遊景點。同年 5 月，長江實業（集團）有限公司耗資約 3.53 億港幣，拿下了這個項目 50 年的發展權。這項活化更新工程，將歷史遺留下來的五棟建築物進行了更新改造，整組建築群包括前水警總部主樓、馬廄、報時塔、九龍消防局和九龍消防職工宿舍。活化更新工程希望呈現出前水警總部典型的古典建築外觀和街區空間佈局。

前水警總部文物旅遊項目不是純粹的房地產開發，而是將其定位為集文化、旅遊、購物於一身的新地標。在長江實業（集團）有限公司的主導下，前水警總部被改造為高端酒店和奢侈品購物街區。2009 年，活化更新工程結束。為紀念 1881 年水警總部大樓興建，故取名為「1881 項目」。改造後的

前水警總部 1.21 萬平方米的實用建築面積中，其中約 7432 平方米為高檔商業零售門面。總計 20 多個國際著名品牌進駐前水警總部「1881 項目」，大多以旗艦店形式進行經營。

前水警總部「1881 項目」的開發模式受到了很多批判，核心是認為更新導致原有歷史真實性的消失，尖沙咀山被夷為平地，酒店和商場佔領了整個區域，使原有文化景觀和歷史功能消失殆盡；也有人認為前水警總部「1881 項目」的高檔商業定位脫離了社會大眾群體的消費能力。活化更新項目結果與政府組織形式密切相關，「1881 項目」的主管部門是香港旅遊事務署，古物古蹟辦事處在整個項目策劃實施過程中並不擁有太多發言權。這種政府組織結構導致項目以商業效益為主導的改造模式，加劇了歷史建築利用的商業化。

由此可見，歷史建築保護活化過程的公開透明非常重要。在前水警總部「1881 項目」中，政府與私人開發企業之間，關於活化更新措施、未來運營計劃的協商過程缺乏公眾參與，導致各種批評聲音的出現。實際上，這一項目中的公私合作具有前提，政府以地產租賃的方式與私人開發企業進行土地交易；私人開發企業擁有土地的使用權和發展權，具備支付鉅額租金、投資更新改造和後期運營的能力，而政府在前水警總部「1881 項目」的更新過程中，主要通過綜合發展分區來加以調控。

由於項目側重於考慮經濟，更新改造後其土地價值和商業經營收入都獲得了顯著提升。所以，前水警總部「1881 項目」成為高土地價值區域內歷史建築活化更新的趨利性選擇，其所產生的商業交換經濟價值被格外強調。從前水警總部「1881 項目」中政府招標的態度，可以看出政府希望通過活化更新獲得更多經濟收益的傾向。為了吸引從事商業營運的私人開發企業的投標熱情，政府還對項目地塊範圍內的地下管道體系進行了整修，並給予私人開發企業一定的改造靈活度，如原址上的山丘被移除，古樹被砍伐，以提供更多可用於建設的土地，而此類做法在一般情況下是不被允許的。

前水警總部「1881 項目」的更新模式雖然飽受批判，但是也產生了一定的產業帶動價值。同時歷史建築活化更新創造了較大規模的公共場所，吸引

遊客駐足休息。主入口的疊水、噴泉和步行階梯的設計，是環境改造中最重要的環節，大大增強了遊客對前水警總部主樓的可達性。此外，活化更新項目保留了基地範圍內的 18 棵古樹，這些古樹不僅增加了室外空間的綠化覆蓋率，而且成為室外造景的新元素，為遊客創造了良好的室外環境和可供遊客拍照留念的公共場所。因此，活化更新後的前水警總部區域，人氣和活力都大大增強，土地價值也因此大幅度提升。

在香港，前水警總部「1881 項目」創造了歷史建築活化改造的新模式，即「政府招標、私人開發企業主導開發建設」。這一模式不需要花費納稅人的資金，完全由私人開發企業承擔費用，調動了社會資本的潛能。這一項目保持了年均 10 億港幣的收益。前水警總部「1881 項目」也獲得了香港本土和國際社會的很多獎項，一位歷史保護學者曾在訪談中評價：「這個項目對於促進城市旅遊地標建設和商業功能營建方面非常成功，而商業收益則是地產商承接此項目的初衷。」另外，前水警總部「1881 項目」的建設提高了附近街區的土地價值，這種外溢效應被稱為「1881 效應」。

「活化歷史建築夥伴計劃」的啟動

香港是一個商業高度發達的國際都會，在城市發展過程中，無可避免會出現經濟發展與文化保護的拉鋸現象。因此，必須從社會整體利益的角度出發，來考慮歷史建築對社區和民眾的價值及意義。即便在政府和民間互動充分、氛圍友好的前提下，歷史建築的保育和活化也始終存在着多重利益訴求。因此，各利益相關方的博弈貫穿於保育活化運動的全過程，需要用更多智慧和創新方式去解決。

在此之上，一個基本的問題是怎樣通過制度安排和政策扶持來保護歷史建築。2007 年 1～6 月，香港特別行政區政府舉辦了一系列公眾論壇，以收集人們對文化遺產保護的意見，希望在環境保護、可持續發展、文化遺產保

護這三個方面取得平衡。作為第一步，政府進行了行政結構的重組。

2007 年 7 月 1 日，香港發展局成立，接替了原市區重建局的相關責任。作為特區政府主要負責遺產保護的部門，香港發展局一方面負責規劃、地政和工務範疇，另一方面負責歷史建築保育和活化工作，求取平衡。要做到發展與保護的平衡，的確並非易事。

香港發展局的第一任局長是林鄭月娥女士。她在履職之前，就已經由一系列事件意識到文化遺產保護所要面臨的挑戰。或許是這一系列事件使她意識到文物保育工作應該「不再是紙上談兵，而是馬上行動」，才有了 2007 年 10 月 10 日「活化歷史建築夥伴計劃」的應運而生。

這一系列事件都與「集體記憶」這個詞匯關係緊密。這是一種在本土文化的基礎上匯聚出的集體意識。引發這個詞匯成為香港「熱詞」的包括 2006 年前後發生的兩件事情。

第一件事是石硤尾邨的集體記憶。1953 年 12 月 25 日，位於九龍深水埗石硤尾寮屋 ❶ 區發生重大火災事件，使近 5.8 萬人無家可歸。香港政府當時啟動緊急程序，建立基本住所安置災民。1954 年，許多 20 世紀三四十年代來到香港的內地移民，被安置在新建的石硤尾邨。在這裏，人們的居住空間雖然狹小，但是卻產生出難忘的香港共同記憶。鄰里之間沒有現代社會的社交陌生感，都像大家庭一樣和睦相處。他們一直住到 2006 年 10 月中旬，石硤尾邨結束了它的使命，留下了一段集體記憶。

第二件事是天星碼頭和皇后碼頭的集體記憶。在香港沒有地鐵的時代，碼頭是香港島和九龍兩地穿梭的必經之路。2006 年 11 月～2007 年 8 月，中環海濱一帶實施新的規劃，計劃拆除這兩個不再使用的 20 世紀標誌性碼頭。這兩座碼頭雖然不屬於《古物及古蹟條例》中所規定的法定古蹟，卻具有一定的歷史價值。其中，皇后碼頭建於 20 世紀初，為香港唯一一個用於舉行儀式的公眾碼頭，一直見證着維多利亞港海岸的變遷，連同香港大會堂、愛丁堡廣場所組成的建築群，保留着香港 20 世紀 50 年代的實用主義形

❶　低收入者因難以承擔高昂租金，而在市區邊緣用鐵皮或是木材搭建的房屋。

式建築特色。

　　當這兩座碼頭將要拆除時，香港市民感到自己的記憶要隨之消失。因為這裏飽含香港民眾的集體記憶、市民自己的故事。人們曾經坐着天星小輪去上班、去約會，如果碼頭被拆除，將是一件遺憾的事。於是這一項目遭到保育人士以拆除碼頭會破壞香港文化的傳承、集體回憶和公共空間等理由加以反對。香港居民也自發聚集起來，輪流全天把守碼頭，貼出保衛碼頭的標語，播放自己拍攝的紀錄片，回溯香港民眾的共同歷史。於是，香港特別行政區政府承諾皇后碼頭拆除後會尋找地方，利用原有組件重建碼頭，並開展重建皇后碼頭的諮詢。皇后碼頭拆除後，原地填海成為花園，而綠地下則是港島灣仔高速路。

　　長期以來，有些人認為香港社會整體氛圍比較冷漠，人們只關心自己的事情，只想着如何掙錢養家餬口，而不會下很大氣力參與社會公共事務。但是石硤尾邨和天星碼頭、皇后碼頭所喚發出的集體記憶，使越來越多的香港人將歷史文化與身份認同聯繫在一起，對本土文化和文物古蹟產生了較強的自主保護意識，希望參與社會公共事務。同時，人們認識到留存不多的歷史街區、歷史建築、歷史遺存都應該予以保留。於是更多市民加入文化遺產保護之中，呼籲保留自己社區、街道內的歷史建築，並希望政府了解市民的想法，促使香港政府直面歷史建築的保護問題。

　　「一國兩制」是中國政府為實現國家和平統一而提出的基本國策，不僅是宏觀的政治制度，也體現在香港經濟社會發展的方方面面，當然也反映在文化遺產保育和活化方面。雖然，香港歷史文化保育工作歷時不長，但是一直探索通過制度安排和政策扶持來保護文化遺產。在這一背景下，香港文化遺產保護領域發展和所採取的一系列政策都具有鮮明的特色。對於歷史建築的保護，香港社會不斷探索適應性更新模式，以更新的現實性和可操作性為出發點，進行了一系列創新性嘗試，也有許多經驗值得借鑒。

　　在香港奇蹟般地發展為一座國際大都市，城市面貌發生翻天覆地變化的同時，也不可避免地改變了香港的人居環境和城市景觀，其中移山、填海、城市化發展、歷史建築拆除、房地產開發、城市污染、居住環境日趨惡化等

引發社會擔憂。那些長期為香港繁榮作出貢獻的市民，他們的生活質量不應該因此受到衝擊。同時，現代化進程中應當珍視香港民眾的集體記憶。在發展過程中，保留至今的歷史建築，見證了香港城市發展和改變的全過程，應當格外珍惜這些屬於香港本地的建築文化特色。

這一系列事件在社會上引起強烈反響，使市民尋根意識得到加強，並開始關注歷史建築的保護，也使特區政府開始轉變城市改建工作的思路，探索建設與保護取得平衡的新體制，通過解決政府的內部機制和社區的外部期望，來滿足社會公眾對文化遺產保護的要求。自此以後，對於歷史建築保護工作一直存在熱議。最終促使政府正式啟動了「文物建築保護政策檢討」的公眾諮詢程序。在歷史建築保護方面，包括一些並無突出建築設計特色的建築物和構築物，也成為受到關注的保護對象。

與內地的文化古都比較而言，香港的歷史建築建成年代普遍較晚，所以拆除還是保留、保留多少、如何可持續地保護等問題，向來是各方較量的內容，爭論特別激烈。例如，社會各界曾就中環郵政總局和北角皇都戲院展開存留討論，民間要求保存的呼聲高漲，而阻力來自地塊潛在的豐厚利潤。皇都戲院的屋頂桁架和浮雕很有特色，貴賓訪港也曾在此舉辦重要演出。此後，皇都戲院被改成桌球館，其周邊開始建造商業高樓發展項目。在民間保護的呼聲中，古物諮詢委員會緊急研究做出決定，將皇都戲院提升為一級文物。

香港雖然地域面積不大，但是作為中西文化的交匯地，擁有大量具有歷史、藝術、科學價值的歷史建築。事實上，在香港的高樓大廈間，不少歷史建築隱身街巷，能夠保存並使用至今，實屬不易。這些歷史建築種類繁多，記錄着滄桑歲月的足跡，演化出不同時代的風貌，無論在建築選址、風格形式、物料種類還是使用沿革等方面，均受到社會信仰、傳統、思想及文化的影響，因此歷史建築是文化認同及傳統延續的載體，更具有多方面的學術研究價值。通過歷史建築研究，可發現其中包含的審美價值、藝術與人文信息。

長期以來，在政治、經濟、環境等各種因素影響下，歷史建築保育和

活化成為社會公眾關注的議題。香港作為成熟的文明社會，市民不但希望享有清新的空氣和清潔的食材，而且期盼參與藝術文化，使生活富足充實，過上更加有品質的生活。人們認識到，歷史建築是城市肌理必不可少的組成要素，是對城市時空變遷、歷史文化發展脈絡進行認知和想象的重要建成環境，歷史建築如果得不到科學的保護和合理的傳承，後果將極其令人遺憾，並不可逆轉。因此，社會公眾希望透過保存歷史建築，撫今追昔，維護獨具特色的城市形象。

香港的歷史建築保護政策曾經受到來自經濟和政治因素的影響，保護效果大打折扣，甚至減弱了歷史建築保護的重要性，也留下了一些亟待解決的問題。但是，從特區政府到社會公眾都逐漸認識到，僅僅依靠政府資金支持個別的歷史建築保護項目還遠遠不夠，需要採取民眾參與度更高、社區導向型更強的保護政策和措施。同時在城市發展的框架中，對歷史建築保護應有更加清晰的定位。由此，香港進入將歷史建築保護整合到城市可持續性發展議程的時代。

香港特區政府在 2007～2008 年《施政報告》中，公佈了一系列加強文物保育的措施。採取雙管齊下的方法，在發展與保育並重之間取得平衡。其中將歷史建築保育和活化，作為歷史建築保護的重要手段。在保留一些具有歷史價值建築物的同時，善用這些歷史建築，為它們注入新的功能，供社會大眾享用。在這一情勢下，「活化歷史建築夥伴計劃」應運而生。

香港發展局成立之後，認為有必要採用具有創意的方法保護歷史建築，並合理擴展其用途，使這些歷史建築轉化為獨一無二的文化地標。事實上，在香港，政府擁有的歷史建築確實有不少處於閑置狀態，這種情況備受社會關注。為此，特區政府需要制定一套全面並可持續實施的新政策和行政措施，推行嶄新的歷史建築活化再利用計劃，包括讓非政府機構申請活化、再利用政府擁有的歷史建築，讓歷史建築保育和活化成為連接過去與現在的橋樑。這樣的計劃就是「活化歷史建築夥伴計劃」。

自從「活化歷史建築夥伴計劃」公佈後，香港發展局制定了進一步細節，成立文物保育專員辦事處，啟動既定的運作模式。同時以清晰的文物保

護政策聲明作為根據，即「以適當及可持續的方式，因應實際情況對歷史和文物建築及地點加以保護、保存和活化更新，讓我們這一代和子孫後代均可受惠共享」。「活化歷史建築夥伴計劃」標誌着政府、非營利組織、公眾三方協作的歷史建築保育和活化模式基本確立，試圖系統地保護祖先留下的歷史建築和文化遺蹟，並保留其實用功能，使其在新時代重煥生機。

2007 年 10 月 13 日，林鄭月娥局長在香港測量師學會年會上呼籲各界齊心協力共同推動文物保育工作發展，同時表示將會「盡快推展有關行動，換句話說不再是紙上談兵，而是馬上行動」。為了達成這項重要的政策目的，林鄭月娥局長提出，在未來數年將實施一系列主要措施，涵蓋公營和私人領域兩方面，每項措施均採用創新的方法進行。其中「活化歷史建築夥伴計劃」的推動與實施，將是歷史建築保育和活化的重要舉措，必然在當代發揮出經濟、社會、教育等綜合價值。

2007 年 11 月 9 日，時任香港發展局局長的林鄭月娥女士訪問國家文物局，詳細地介紹了香港加強歷史建築保護的情況，並且重點介紹了「活化歷史建築夥伴計劃」的制訂背景和實施計劃。強調在優質的城市生活中，文化生活是重要的組成部分。一個進步的城市，必定重視自己的文化與歷史遺產，並有自己與眾不同的城市生活體驗。特別是近年來，香港市民表現出對傳統文化、歷史遺產、往昔記憶的熱愛與關注，對此要加倍珍惜。因此未來五年，香港發展局會全力推動歷史建築保育工作。

我十分感佩香港特區政府保護文化遺產的決心，也向林鄭月娥局長介紹了國家文物局正在組織實施的第三次全國不可移動文物普查進展情況，以及在這一過程中正在開展的工業遺產、鄉土建築、20 世紀遺產、文化景觀、文化線路等新型文化遺產保護的探索。同時表明希望加強與香港文化遺產和博物館領域的交流和合作，並應林鄭月娥局長的邀請，介紹內地歷史建築保護的專家，參與香港歷史建築維修保護。林鄭月娥局長的此次來訪，促進了國家文物局與香港相關機構和同仁的合作，也使我開始持續關注香港歷史建築保育和活化的實施進展和成功經驗。

保育與活化

歷史建築保護政策的里程碑

　　近年來，香港特別行政區政府更新文化遺產保護理念，重視在發展和保育之間找到平衡點。如今香港對歷史建築保育的意識越來越強，活化形式也呈現多樣化的趨勢。

　　2007 年起，特區政府正式推出了「活化歷史建築夥伴計劃」，這是香港歷史建築保育政策的一個新的里程碑。這項計劃主要是在特區政府所擁有的歷史建築中，選擇適宜開展活化再利用、處於閑置狀態，而且缺少特別商業價值的歷史建築，邀請非營利機構提交申請書，進行文物影響評估，申請獲得通過後進行保育和活化，從而保護歷史建築，使歷史建築對於社會的使用價值最大化。

　　對於獲選的非營利機構，政府前兩年會按需提供經濟資助，以支付歷史建築翻新工程的全部或部分費用。政府也會與這些機構簽訂有法律約束力的租約，有關社會企業必須保證開業兩年後能自負盈虧。此外，社會企業兩年後所賺取的盈餘，必須再投資於該企業的運營上。

　　第一期「活化歷史建築夥伴計劃」從 2008 年 2 月開始接受機構申請，反響非常熱烈，香港發展局共收到 114 份申請書。經過活化歷史建築諮詢委員會多月的努力，終於為計劃首批七幢政府歷史建築選出六個最合適的保育及活化方案，包括：舊大澳警署交由香港歷史文物保育建設有限公司，活化為大澳文物酒店；前荔枝角醫院交由香港中華文化促進中心，活化為饒宗頤文化館；芳園書室交由圓玄學院社會服務部，活化為「芳園書室」旅遊及教

育中心暨馬灣水陸居民博物館；雷生春交由香港浸會大學，活化為中醫藥保健中心 —— 雷生春堂；北九龍裁判法院交由薩凡納藝術設計學院基金（香港）有限公司，活化為薩凡納藝術設計（香港）學院；美荷樓交由香港青年旅舍協會，活化為 YHA 美荷樓青年旅舍。

2010 年香港發展局推出第二期「活化歷史建築夥伴計劃」，共計三個項目，包括：舊大埔警署交由嘉道理農場暨植物園公司，活化為綠匯學苑；藍屋建築群交由聖雅各布福群會，活化為 We 嘩藍屋；石屋交由永光鄰舍關懷服務隊，活化為石屋家園。

2011 年 12 月，應香港發展局林鄭月娥局長邀請，我在香港參加了「文物保育國際研討會」。會議期間我訪問了香港發展局，與林鄭月娥局長就歷史建築保護與活化利用進行了座談，進一步了解香港「活化歷史建築夥伴計劃」的意義和進展情況。座談會上，林鄭月娥局長說：「作為香港發展局局長，肩負香港的文物保育工作，感到工作的艱鉅，但是同時有一份能為後代保留歷史建築的喜悅。」這句話反映出文物保護工作的艱辛歷程，也表達了以林鄭月娥局長為代表的文物保護工作者堅守「保育」與「活化」的初心，令我印象深刻。通過林鄭月娥局長的介紹，我知道香港正在有聲有色地推進「活化歷史建築夥伴計劃」。

2013～2018 年，香港發展局陸續推出三期「活化歷史建築夥伴計劃」，涉及 10 個項目，包括虎豹別墅活化為虎豹樂圃，必列啫士街街市活化為香港新聞博覽館，前粉嶺裁判法院活化為香港青年協會領袖發展中心，書館街 12 號活化為大坑火龍文化館，舊牛奶公司高級職員宿舍活化為薄鳧林牧場，何東夫人醫局活化為何東夫人醫局·生態研習中心，舊域多利軍營羅拔時樓活化為羅拔時樓開心藝展中心，聯和市場活化為聯和市場 —— 城鄉生活館，前流浮山警署活化為香港導盲犬學院，前哥頓軍營活化為屯門心靈綠洲。

2019 年香港發展局推出第六期「活化歷史建築夥伴計劃」，包括五棟歷史建築，即大潭篤原水抽水站員工宿舍群、白樓、景賢里、芳園書室、北九龍裁判法院。其中芳園書室、北九龍裁判法院是第一期項目到期後，重新推出。目前，保育歷史建築諮詢委員會正在對機構進行評審，預計於 2022 年

公佈結果。

通過「活化歷史建築夥伴計劃」實踐，香港不但較好地實現了文化遺產保護，也使眾多歷史建築重煥生機。「活化歷史建築夥伴計劃」自 2008 年實施以來已推出六期，共 22 處歷史建築（群）被納入活化項目。第四期計劃下三個項目的活化工程已於 2021 年完成，第五期計劃下四個項目的工程將於 2023～2024 年間完成。在社會各界推動下，香港越來越多的歷史建築得以保育和活化。未來數年，香港還將有更多「活化歷史建築夥伴計劃」項目落成，並對社會公眾開放。

「活化歷史建築夥伴計劃」在香港逐漸成為公眾關注的話題，其中五個「活化歷史建築夥伴計劃」項目摘取了聯合國教科文組織亞太地區文化遺產保護獎。灣仔藍屋建築群活化項目更是榮獲聯合國教科文組織亞太地區文化遺產保護獎卓越獎。這也是首次有香港保育歷史建築項目獲此殊榮，證明香港活化再利用歷史建築的水平受到國際認可，成績令人鼓舞。

今天，通過研究第一期至第六期「活化歷史建築夥伴計劃」的成功案例，可以加深理解這項政策對於保育和活化歷史建築的開創意義和實踐成果。

創建獨特文化地標

前荔枝角醫院

前荔枝角醫院於 1921～1924 年建成，距今已經有百年左右的歷史，位於九龍青山道 800 號。前荔枝角醫院是一組大型園林式建築群，遍佈整個山丘，西面為青山道，東面是蝴蝶谷道，用地面積約 3.2 萬平方米，總建築面積 6500 平方米。這組建築依山而建，地理位置居高臨下。未實施填海前，建築位置接近海邊，方便船運。基於獨特的地理環境，前荔枝角醫院的建築

物分別位於上、中、下三區，由台階和行人道路連貫起來。

前荔枝角醫院與香港市區有一定距離，決定了這組建築的歷史角色，昔日承擔過很多不同用途，包括海關、華工屯舍、檢疫站、監獄、傳染病醫院和精神病療養院等，在建築價值和歷史價值上擁有獨特地位。在香港很少有一個地方，由 19 世紀晚期直到今日，不停地隨着時代的需要而轉換不同的角色。這組歷史建築經歷的各項用途角色不同，用途迥異，但是其中的轉變與香港歷史和社會發展需要有着極為密切的關係，不同時期的用途，見證了社會不同時代的面貌。

清康熙二十四年（1685 年），清政府取消海禁，開放海上貿易，設江、浙、閩、粵 4 個海關，這 4 個海關負責巡邏邊境、緝私及徵收關稅。清乾隆二十二年（1757 年），清政府實行一口通商，粵海關的地位變得更加重要。清光緒十三年（1887 年），粵海關設立九龍關分關。前荔枝角醫院建築東面山坡上，有一塊碑石刻有「九龍關地界」，碑石大致在 1887 年豎立。這個地界碑石的發現證實了這組建築所在地，就是當時九龍關海關的位置。

1899 年南非爆發布爾戰爭，英國獲勝並取得德蘭士瓦區後，決定從中國招聘大量華工到南非開礦。九龍關海關既臨海又有渡口設施，於是，英國人在此興建集合出洋華工的屯舍。華工主要來自華中及華北，包括河北、山東和河南等地區。1904～1906 年，南非在中國一共招聘了超過 6 萬名華工，其中 1741 人曾在荔枝角的屯舍聚集、暫住、接受檢疫，然後從附近的碼頭上船。因此，這裏可以說是華工出洋前最後居住的地方，也是華南地區唯一保存下來的華工屯舍。

1910 年，華工屯舍改建為檢疫站。檢疫站有醫院及宿舍設施，也設有基本的共用生活設施，如廚房和洗手間。但是，為了解決域多利監獄人滿為患問題，20 世紀 20 年代，這裏的下區被改建成囚禁男性罪犯的荔枝角監獄。1931 年，在中區和上區又加建了首個低設防的女子監獄，有大囚室和獨立囚室，還備有小型醫院和監禁孕婦的房間，在當時被譽為「模範監獄」。

20 世紀 30 年代，傳染病肆虐。荔枝角監獄遠離鬧市和民居，環境清幽，適合用作隔離治療。從 1938 年起，這裏作為荔枝角傳染病醫院，負責

專門醫治痲瘋病人，為病人進行隔離治療。在 20 世紀 50～60 年代，香港進入傳染病的高峰期，先後暴發天花、白喉和霍亂等嚴重傳染疫症。新界和九龍受感染的傳染病患者均在荔枝角醫院接受隔離治療。

　　1975 年，荔枝角醫院開始為需要長期護理的精神病和痲瘋病康復者提供住宿服務。在上區的五棟建築物中，其中一棟用作痲瘋病人病房，共有 20 張病牀，其餘四棟則是精神病患者病房，並於 1976 年翻新下區的四棟建築物後，將其開放給需要長期護理的精神病康復者。醫院管理局於 2000 年考慮把荔枝角醫院改為精神病患者的健康護理中心，從而成立「荔康居」，管理過渡期間醫院的運作，之後荔枝角醫院曾易名為「荔康居護理院」。2004 年，荔枝角醫院結束運營，其房屋交還香港政府。自此以後，醫院建築群長期空置。

　　前荔枝角醫院歷史建築大多屬於簡單的實用主義風格。醫院內的建築物屋頂，都是雙斜頂設計，由木製或鐵製的桁架結構構件支撐，再架上木椽，然後鋪上雙層中式彎瓦或竹桶瓦。這樣的屋頂施工手法其實不曾在英國出現，而是當時的建築師以本土建築作為參考，表現出中式建築工藝技巧的特色。雖然雙斜頂的建造方法在歐洲和英國也非常普遍，但是前荔枝角醫院建築群內的山牆設計，都帶有中國特色，可見當時設計者運用本土建築技法，來處理香港因多雨的氣候而導致的排水問題。

　　前荔枝角醫院的各項功能齊全且佈局清晰。中區及上區的各棟病房大樓，基本上為兩層鋼筋混凝土建築物。上層用作開敞式病房，另設職業治療部及物理治療中心。下層則包括活動室、餐廳、護士值班室及貯物室。病房大樓以外，還有總務大樓和行政大樓，總務大樓內設醫生辦公室、員工診所、藥房及會議室。行政大樓內則設有總務室、醫院院長及其他高級人員的辦公室。下區包括三幢單層紅磚建築物，原為營房，曾經用作禮堂、辦公室及貯物室。

　　經過對前荔枝角醫院建築結構進行評估，古物諮詢委員會將前荔枝角醫院評定為三級歷史建築。前荔枝角醫院大部分建築物都保持良好狀態，但是需要進行小規模維修保護工程。由於不少建築物在不同時期經過改動，因此

在保護利用方面可享有一定彈性。雖然前荔枝角醫院欠缺精緻的建築設計，但是這些簡單的建築物仍然包含了多項別具特色的元素，這些元素必須得到原狀保存。同時，通過歷史建築維修保護，恢復其建築風貌，可以全面展現這組歷史建築各個時期的文化意義。

經過研究，前荔枝角醫院歷史建築活化利用的方向包括文化藝術村、學院、度假營和旅舍。2009 年，香港發展局將前荔枝角醫院納入第一批「活化歷史建築夥伴計劃」項目。中國國學大師饒宗頤教授擔任名譽會長的非營利慈善機構 —— 香港中華文化促進中心，成功獲選為夥伴機構，直接參與修復、活化及日常營運。此項歷史建築保育和活化工程於 2009～2013 年進行，特區政府全部承擔 2.7 億港幣的項目經費，最初兩年，特區政府還提供了 457 萬港幣的運營費用。保育和活化目標是以饒宗頤先生命名的「饒宗頤文化館」，實施推廣中國文化及國民教育的「香港文化傳承」項目。

饒宗頤文化館下區設有陳列展廳，於 2012 年 6 月啟用。中區設有表演廳、餐廳，上區設有旅舍，均於 2013 年年底竣工。饒宗頤文化館通過修復歷史建築與中國式園林後，設立的展覽館共有四個展室，分別展示「百年使命」「見證變遷」「杏林春暖」及「文化傳承」四個主題，通過文字、歷史圖片、人物專訪、影片及互動資訊，展示前荔枝角醫院和荔枝角社區的發展歷史，介紹文化館館址的歷史演變，闡釋其歷史意義，同時也使大眾了解「活化歷史建築夥伴計劃」的可喜成果。饒宗頤文化館也是展示饒宗頤教授學術和藝術成就的殿堂。通過展示饒宗頤教授的書法、繪畫和學術著作，以及介紹饒宗頤教授的生平和學術理念，讓參觀者在清新幽雅、樹木扶疏的環境中認識這位當代國學大師。

我曾多次考察饒宗頤文化館，2017 年 4 月，我參加了在饒宗頤文化館舉辦的「活字生香 —— 漢字的世界，世界的漢字」漢字文化體驗展覽。展覽以漢字的智慧和美感觸動為基礎，運用創新的展出方式和互動科普模式，展示各種與漢字相關的知識和內容，推廣漢字文化。饒宗頤文化館內還有很多以文化傳承為宗旨的臨時展覽、學術講座、藝術表演與體驗活動，讓人們輕鬆感受傳統文化，並把文化創意產品帶回家。文化館的旅館部分為參加學術交

流活動的來賓提供理想的住宿環境。饒宗頤文化館還設有「銀杏館」餐廳，且餐廳服務員均為超過 60 歲的長者，旨在幫助社區長者就業。

2018 年 5 月 25 日下午，我在饒宗頤文化館參加了「天籟敦煌·淨土梵音」展覽開幕典禮。「天籟敦煌·淨土梵音」展覽是「中華文化·新世界」計劃中的一個項目，旨在以中國音樂源起為序，除解讀敦煌古曲譜外，還運用綜合媒介展示敦煌壁畫及樂譜中的音樂面貌，透過音樂傳承，弘揚敦煌文化。展覽中不僅展示了敦煌壁畫中的音樂舞蹈活動，還原了部分古樂器，而且敦煌天籟樂團還現場演奏了以古譜為基礎的《天籟》和《淨土梵音》曲，展現了對傳統文化的繼承與發展。

落成後的饒宗頤文化館，是一個融合自然環境的文化園地，既保持了原有的建築風格，更洋溢着中國園林的優雅氣質，十分適宜舉辦各種文化藝術活動。饒宗頤文化館為社會提供了優良的文化設施，並以文化傳承為宗旨，通過舉辦主題展覽、文化導賞、專題講座等多元化的文化活動，成為推動中華文化與藝術的平台，讓社會大眾在這個平台上開展文化交流，並傳承和體驗獨特的香港文化。饒宗頤教授曾指出：21 世紀是中國的文藝復興時代。如今，饒宗頤文化館成為一個獨特的文化地標，有別於城市中令人矚目的大型文化設施，是這座城市的歷史足跡，也是中華傳統文化和人文精神的載體。

虎豹別墅

虎豹別墅位於渣甸山山腳的大坑道 15A 號，由華僑商人胡文虎先生於 1936 年為胡氏家族興建，並以胡文虎、胡文豹兄弟二人的名字命名，供其家人在香港居住。胡氏家族祖籍福建中川，胡文虎的父親胡子欽於 19 世紀 60 年代定居仰光，在 1870 年創業開設了一間中醫藥店。胡文虎與弟弟胡文豹於 1908 年繼承父親的中藥業務，並研製出「虎標萬金油」，成為仰光家喻戶曉的中醫藥物，隨後風行緬甸、馬來西亞、泰國及其他東南亞國家。

胡氏兄弟在福建和新加坡均有為家人興建的大型住宅，但是以香港的虎豹別墅最為人稱道。虎豹別墅由胡文虎設計，共四層，主要由主樓及員工宿

舍組成。主樓是昔日家庭活動的主要場所，一層用作客廳、飯廳及消閒室，是接待賓客和遊樂的主要地方；樓上各層則設有睡房等，主要供胡氏家人起居之用。天台的中廳內部裝修成佛堂格局，專供胡氏家人唸經靜修。地下層為廚房、員工宿舍和貯物室。

虎豹別墅和別墅前方的花園均採用 20 世紀 20～30 年代的中式折中主義建築風格。虎豹別墅為文藝復興建築風格的典範，是匯集中西建築元素的豪華住宅，建築構思採用西方設計方法，整體為大致對稱的建築佈局，並建有門廊、窗台和壁爐，別墅大樓梯前有水池和假山。另外，虎豹別墅也以中國傳統建築元素作為裝飾，如大廳內的中式飛簷、斗拱繪有姜太公釣魚及八仙過海的圖畫；大廳西北及東南兩面的出入口，則採用傳統中國特色的月洞門設計，還有中式紅柱和青色釉面瓦頂等中國建築元素。

花園分為兩層，從昔日的客廳通過兩道樓梯可以到達上層花園。這兩道樓梯前方有一個半圓形的水池，上層和下層則以三道位於不同位置的樓梯以及花園大閘上方的一座拱橋連接。這座花園依照法式花園的佈局和風格設計，採用規則的幾何圖形佈局，山石錯落，下層花園的中央建有噴水池。花園設計也兼有中國元素，花園西北方一角的正門閘口上方，有一個中式涼亭建築，東北方則有一座角樓，是花園中的主要建築物，內有螺旋形樓梯，可以由花園通往一條公眾連接路，反映出中國文藝復興的特色。

虎豹別墅總用地面積約 2670 平方米，總建築面積約 1960 平方米。虎豹別墅除內外牆壁由紅磚砌成外，其餘部分的建築材料基本上為鋼筋混凝土及花崗岩。20 世紀 90 年代後期，長江實業（集團）有限公司購入虎豹別墅及毗連的花園，並於 2001 年 10 月，將虎豹別墅連同其私人花園交予政府。根據香港屋宇署的記錄，虎豹別墅在過去並沒有進行任何改建及加建工程，原貌得以保留。花園內的多個原有塑像具有文物價值，這些塑像在進行維修保護後，已經由古物古蹟辦事處收藏。

香港建築署曾於 2008 年年底進行有限度及臨時的維修，以防止別墅的情況進一步惡化。虎豹別墅於 2000 年被古物諮詢委員會評為二級歷史建築，並於 2009 年 12 月確認為一級歷史建築。2010 年年底，文物保育專員

辦事處舉辦了公眾開放日，不僅讓公眾了解虎豹別墅的歷史，欣賞其建築特色，並且蒐集公眾對保育和活化項目的意見，共收到 800 多張公眾的意見卡。隨後將公眾開放日所蒐集到的市民意見摘要，上傳於香港發展局的文物保育網站。經研究，虎豹別墅可以活化利用的方向包括餐飲服務、古董及藝術品展廊、教育或培訓設施、遊客資訊中心。

2013 年，香港發展局將虎豹別墅納入第三期「活化歷史建築夥伴計劃」項目，交由胡文虎慈善基金，活化成為「虎豹樂圃」音樂學院。項目團隊在虎豹別墅的修復過程中，付出了積極的努力，儘量把虎豹別墅昔日的面貌原汁原味地保留下來。如虎豹別墅中的 120 塊意大利彩繪玻璃，修復其中 20 塊最美、最大的，便花了約四個月時間。「活化歷史建築夥伴計劃」要求，虎豹別墅的立面以及花園的佈局必須完整保護，不得進行任何改建或加建。別墅建築原來的內部佈局以及多項別具特色的元素也應該原位保存，按需要進行保養維修。任何改建或加建的建議，必須提交古物古蹟辦事處審批。

通過這些保護要求，虎豹別墅內部大致保持完整，能夠觀察到前業主的生活空間及文化特色；主要用地內部分文物，包括可移動或鑲嵌在牆上的文物，仍收藏於別墅內。在這些可移動文物中，部分具有珍貴價值，在用地範圍內展示，有助於闡釋虎豹別墅歷史用途。另外，入口大堂和大廳特別闢作詮釋區，展示胡氏家族的歷史、虎豹別墅的建築背景，並介紹保育和活化這幢歷史建築的過程和成果；設立展覽區，展示建築物的特色，並安排免費導覽團，讓市民和遊客得以參觀這座歷史建築及其花園。

2019 年 4 月，虎豹別墅經過保育和活化後，正式對公眾開放。人們看到經過對歷史建築進行修復保護，虎豹別墅恢復至 20 世紀 30 年代的面貌。虎豹別墅的大廳、花園和入口大堂，每日開放接待社會公眾參觀。大廳內保留了原有的傢俱，使人們可以感受到虎豹別墅當年的氛圍。「虎豹樂圃」音樂學院在這座中西建築特色交融的別墅裏提供中樂及西樂訓練，推廣音樂文化，並配合其他策略性夥伴，開辦從傳統到現代、從個人獨奏到小組合奏的音樂課程。通過豐富多彩並具有香港特色的音樂課程，培育下一代成為「知音人」。

必列啫士街街市

在城市中，繁榮便捷的街市，是營造宜居環境的重要因素之一，不僅能夠提高效率、減少疲勞奔波，更能給人們帶來心靈的閑適和從容。曾有調查報告分析，如果街市距離住所超過 800 米，居民就會拒絕去購物。與此相通，《香港規劃標準與準則》曾經明確規定，每 55～65 戶家庭必須設有一個公眾街市檔位，或每萬人應配備 40～45 個檔位。香港共有各類街市 200 多個，大多位於市中心或鄰近居民住宅的地方。後來由於人口變化及城市變遷，部分公眾街市失去傳統顧客群，於是，香港規劃署刪除了以人口為參考基礎的公眾街市規劃準則。即便如此，香港街市的密集程度在亞洲地區也是首屈一指。

2011 年 12 月，我赴香港參加「文物保育國際研討會」期間，考察了必列啫士街街市。這座街市位於中環必列啫士街 2 號，興建於 1953 年，是為了取代日本佔領時期遭受破壞的舊街市，同時滿足人口快速增長需求而建造的街市。必列啫士街街市靠近中環高密度混合用途的區域。該區域內保留眾多有特色的歷史建築，包括永利街的唐樓、荷李活道前已婚警察宿舍、中區警署建築群、文武廟和香港中華基督教青年會中央會所。必列啫士街街市的部分歷史價值，還在於其與美國公理會佈道所，即現稱中華基督教會公理堂的歷史關聯。美國公理會佈道所由美籍傳教士喜嘉理牧師於 1883 年創立，同年，青年時期的孫中山先生在此接受洗禮。1901 年佈道所遷往必列啫士街 68 號。2011 年 9 月，必列啫士街街市被古物諮詢委員會列為三級歷史建築。

必列啫士街街市樓高兩層，用地面積約 640 平方米，由街市建築、垃圾收集站建築、兩條巷道、三座連接橋組成。必列啫士街街市啟用時，地下設有 26 個檔位，售賣魚類及家禽；一樓則設有 33 個檔位，主要售賣牛肉、豬肉、水果及蔬菜。必列啫士街街市是第二次世界大戰後，香港市區首個同類型的市場建築。1969 年，必列啫士街街市進行了改建及加建工程，一樓街市的部分位置改建為室內兒童遊樂場及廁所，並加建了兩座通往周邊街道的連接橋作為入口通道。

必列啫士街街市，設計以實用為主，其簡約的設計配合街市的用途，屬於國際現代主義建築風格。這種建築風格一般認為源於 20 世紀 20 年代德國的包浩斯藝術學院，包括建築物設計佈局不對稱，整棟建築物為一個大型立方體，牆身平滑簡樸，通常塗上白漆，全無任何雕塑或裝飾；採用平屋頂，並在立面裝有鋼框大玻璃幕牆、長形流線型窗戶。必列啫士街街市建築為鋼筋混凝土框架結構，內部間隔並非結構的一部分，因此可以靈活設計，根據需要自由增加間隔。

必列啫士街街市正面面向必列啫士街，正門入口設於左面，向內凹入。正門旁邊飾有鑲板，模仿磚石建築。鑲板上方築有大型窗格，為室內樓梯引入陽光。街市正面其餘部分為素色抹灰牆，牆上有兩排流線型窗戶，上面伸出橫向混凝土突簷。街市背面和側面在設計上與正面相似。頂層設有面積較小的房間，曾為管理員和員工提供住宿，後來用作必列啫士街街市的休息室和行政辦公室。在室內佈局方面，地下一層劃分為多個開敞式檔位，檔位之間設有通道。街市建築接近正門的位置設有樓梯。這一樓層的餘下部分則用作遊樂場，並以兩座連接橋接駁至永利街。

由於城市建設持續發展，國際現代主義建築風格的建築物，在香港已經留存不多。因此，必列啫士街街市的所有外牆均應保持原貌。在活化再利用計劃方面，外牆的處理應該尊重原設計意圖，不應破壞簡約實用的面貌。多項別具特色的元素必須原位保存，並按需要維修保養。為符合活化再利用目的而制定的「規定處理方法」和「建議處理方法」，分別載列於相關「保育指引」附錄。如果不能按照「規定處理方法」辦理，應向古物古蹟辦事處提出理由，以供考慮。「保育指引」附錄所列的「建議處理方法」，則應在切實可行的範圍內實施。

近 70 年來，必列啫士街街市一直為市民大眾服務，現已成為社區居民歷史記憶的一部分。社區內居民也與街市建立了濃厚的情感，因此必列啫士街街市作為本土街市的社會價值尤其重要。雖然現存必列啫士街街市室內設施的美學價值不高，但體現了街市的歷史，其中一些應予保留，以作為展示用途。在香港建築署保存着必列啫士街街市地下、一樓、二樓及天台的框架

結構記錄，這些圖則於 1952 年製作，顯示了鋼筋混凝土結構的細節、樑、板、柱、樓梯和基礎。事實上，每棟歷史建築都有獨具的特色，因此各棟歷史建築在進行修復工程時，針對所遇到的問題，均應按具體問題具體處理。

必列啫士街街市無論地理位置，還是歷史沿革均十分獨特。行政長官在 2009～2010 年的《施政報告》中，公佈了「保育中環」政策措施，其中包括八個項目，而必列啫士街街市則位於這八個項目所在地的心臟地帶，與永利街和荷李活道相隔咫尺。荷李活道前已婚警察宿舍和中區警署建築群是「保育中環」措施八個項目中的兩個，這兩棟歷史建築均已經實施保育和活化，前者作為標誌性創意中心，後者則是文物與藝術及康樂設施。

鑒於必列啫士街街市的獨特位置，加上要實現「點、線、面」的協同效應，香港特別行政區政府希望必列啫士街街市活化再利用，以推廣「保育中環」項目，強化中區的歷史和文化特色。經研究，必列啫士街街市可以活化利用的方向包括展覽或會議設施、資訊中心、文娛及文化設施。

2013 年，香港發展局將必列啫士街街市納入第三期「活化歷史建築夥伴計劃」項目，由新聞教育基金香港有限公司活化為「香港新聞博覽館」。這座博覽館通過新聞資料展覽的方式，展示香港的歷史及新聞業的演變。另外，香港新聞博覽館設有體驗工作室，參加者可以從中體驗記者在報道新聞工作過程中所遇到的困難及挑戰。香港新聞博覽館還為中學生舉辦傳媒教育課程，讓學生了解傳媒如何作報道。此外，香港新聞博覽館也經常舉辦工作坊、研討會或講座，以提高市民對新聞及報業的認識，實現了良好的社會效益。

延展深化歷史建築原有功能

雷生春

2012 年 6 月，我考察了雷生春歷史建築。雷生春位於荔枝角道和塘尾

道交界處，這裏是人口稠密的九龍中心地帶。雷生春原為雷亮家族所有。雷亮出生於廣東省台山縣，來香港後經營運輸及貿易生意，並且是九龍巴士有限公司的創辦人之一，他於 1929 年向政府購入荔枝角道 119 號土地，並聘請本地建築師布爾設計雷生春。雷生春依所在地段的三角形狀而建，沿兩條主要道路建設主牆，位於塘尾道的側門入口設有後院，用地面積為 123 平方米，總建築面積約 600 平方米，於 1931 年落成。2000 年，香港古物諮詢委員會將雷生春評定為一級歷史建築，並建議採取措施宣佈雷生春為法定古蹟。

雷生春歷史建築是一座四層樓房，一層、二層和三層均建有寬闊的外廊，伸延至人行道之上。其中一層部分是名為「雷生春」的跌打藥店，樓上各層則用作雷氏家人的居住用房，代表着以前「下鋪上居」的生活方式。雷生春藥品在當時廣受香港市民歡迎，並且行銷海外，具有良好口碑。雷亮先生於 1944 年逝世，「雷生春」也於數年後停業，之後建築一層曾出租作洋服店。自 20 世紀 60 年代後期，雷氏家族成員人口漸增，相繼遷出，樓房上層由親友住用，至 20 世紀 70 年代雷生春空置。

自 20 世紀 80 年代開始，雷生春建築逐漸荒廢，牆面油漆完全脫落，門窗殘破，很少有人知道這棟「奇怪」建築的來歷，甚至有人將其稱為「鬼屋」。直到進入 21 世紀，香港特別行政區政府對這座歷史建築進行緊急維修，雷生春的故事才慢慢為人所知。實際上，雷生春具有突出的歷史價值，不僅見證了香港著名家族的發展歷史，而且展現了香港昔日的社區生活、經濟活動和建築特色。同時，雷生春是香港鋼筋混凝土建築物的早期實例。

2000 年，雷氏家族後人為保存故居並回饋社會，向古物古蹟辦事處提出把雷生春捐贈給政府的建議。2003 年，雷生春的所有權移交到特區政府手上，開創了香港私人捐贈歷史建築的先河。雷生春是香港少數現存 20 世紀 30 年代的鋪居大宅，是一座風格獨特的唐樓。建築物綜合了現代裝飾藝術風格中的橫線設計與鮮明的古典元素，這些元素見於建築物的方形框架和其上的欄杆裝飾。雷生春在香港建築中心主辦的「我最愛的十築香港」評選中，被市民選為最喜愛的歷史建築之一。

　　雷生春歷史建築內的地磚也反映出當年香港樓宇建築的典型風格。特別是建築物寬闊的露台，能抵禦風雨，遮擋陽光，具有非常濃厚的地域特色。加上頂層外牆嵌有家族中藥店名的石匾，盡顯香港典型的唐樓建築風格。當時設有露台的標準鋪居，大多由香港本地承建商仿照「畫本」設計和建造，而雷生春之所以與眾不同，是因為這座建築是按照雷氏家族的要求量身設計和興建，無論在歷史方面還是文化方面，都具有重要價值。但是，一些原有特色亟須進行修復保護，以期全面展現雷生春歷史建築的文化意義。

　　香港建築署曾對雷生春進行過基本的修繕工程，拆除了造成阻礙的早期改建部分和加建部分，修復原來的內部佈局，外廊也按照原來的設計打開。由於原來的支柱嚴重損壞，因此安裝了新的鋼結構柱，以支撐可以眺望後院的陽台。同時，由於這棟歷史建築沒有消防噴水系統、樓梯陡峭不符合安全標準，如果將雷生春歷史建築開放給公眾參觀，則需投入 1600 萬港幣，用於加固建築物結構，加設消防設備和加建無障礙通道等，而這筆費用對於香港特別行政區政府來說，也是一筆較大的投入。

　　2004 年 8 月專業公司為雷生春進行了結構勘察。結構勘察報告指出，建築物的狀況良好，建築結構支柱、橫樑及地板的狀況合理，但是建議對這些結構構件進行日常保養。雷生春歷史建築包含多項別具特色的元素，這些元素必須原址保存，並按需要保養維修。經過研究分析，雷生春建築可以活化利用的用途包括：中藥零售店鋪、展覽中心以及社會服務中心。如果雷生春建築物改建為這些用途，均需進行結構加固工程，以達到所需的承重能力。

　　雷生春位於荔枝角道和塘尾道交界處的明顯位置。這一區域以輕工業和商業集於一身著稱，零售及批發店鋪林立，吸引遊客光顧，並為區內外的民眾提供服務。在城市規劃方面，根據香港旺角分區計劃大綱，雷生春地段處於「歷史地點保存作商業及文化用途」地帶，應通過保護修復和活化利用，使雷生春建築成為這一地區的文化地標，並提供文化及商業設施，增加市民和遊客休閑去處。因此，雷生春歷史建築的任何加建、改建或改變裝修工程，均需獲得城市規劃部門的規劃許可。

　　2009 年，香港發展局將雷生春納入第一期「活化歷史建築夥伴計劃」項

目，由香港特別行政區政府提供資助，為雷生春尋找新的用途。這項計劃的推出反響非常強烈，一共收到了 30 宗申請。雷生春是收到活化申請最多的一棟歷史建築。經過保育歷史建築諮詢委員會的多輪審議，2009 年 2 月，香港浸會大學憑藉其中醫教學、科研和臨牀方面深厚的背景，以及管理和運營診所、活化歷史建築等方面的經驗，最終成功獲選，目標是將雷生春活化為香港浸會大學中醫藥保健中心。這一定位可以反映歷史建築的原有用途。雷生春保育和活化中最具挑戰性的地方在於，不僅要讓雷生春成為一所安全及舒適的中醫藥診所，而且要在服務市民的同時，儘量保存歷史建築的風貌特色。香港浸會大學堅守的原則，是把干預帶來的影響減至最低限度，而且所有改動均具有可逆性，在需要時可以還原。

香港浸會大學在「活化」雷生春過程中，對建築內外需保存的歷史信息進行了詳細的分析，儘量保留原有的建築特色，在不影響歷史建築外觀的情況下，為了使歷史建築符合現代使用功能，進行了適量改裝增建，以符合未來雷生春的營運需求，以及現時建築及消防條例的要求。為此，活化工程主要包括：加建一條消防樓梯；設置一台供傷殘人士使用的升降電梯；建築內部增建洗手間等設施；在各層外廊扶欄內增設大面積低反光度的玻璃組件，以解決因處於交通要道而帶來的噪音問題。

同時，將原本的露台部分作為候診室與展覽廳，將原本的室內空間作為診療室，以保障病人的隱私，同時也解決了歷史建築每層室內空間不大的問題。這些增建措施均在建築物內部和樓房的後方實施，不易影響建築外觀，並符合現行的《建築物條例》。同時，在改造過程中儘量使用和裝配原有的材料，以恢復建築物的原貌。

在香港歷史建築保育和活化的案例中，雷生春具有一定的代表性。實施這項計劃的成本約為 2480 萬港幣，政府資助 260 萬港幣，政府支出遠小於不採取「活化歷史建築夥伴計劃」的預算支出，而且香港浸會大學中醫藥保健中心預計運營後第三年即可達到收支平衡，因此是一個既有益於社會，又能減輕政府財政壓力，同時還能使申請機構獲得顯著收益的多贏方案。同時，這些服務項目不僅能夠惠及市民、吸引遊客，帶動當地經濟發展，還能

使中醫藥服務和歷史建築之間產生協同作用，創造大量的就業機會，具有顯著的社會效益和經濟效益。

雷生春堂的「活化工程」於 2012 年年初竣工。同年 4 月，香港浸會大學中醫藥學院 —— 雷生春堂正式投入服務，成為集中醫藥醫療和歷史文化展覽為一體的保健中心。如今，雷生春的一層對公眾開放，其餘各層以預約形式，為公眾提供免費導覽服務。主要樓層為香港浸會大學的中醫藥診所及治療室，每天有專科中醫師駐診，為市民提供多元化的中醫藥醫療服務。同時設立展覽室，展出雷生春移交時留下的部分匾額、地契、掛畫、器皿、瓦缽、磨盆等，這些物件經過修復後得以展出，有利於加強大眾對中醫的認識。無論是市民還是遊客，來到雷生春，可以品嚐一杯傳統涼茶，品味一下頂樓藥草花園的中藥品種，再到展覽室參觀，了解更多雷生春背後的歷史故事。

舊牛奶公司高級職員宿舍

舊牛奶公司高級職員宿舍位於薄扶林道 141 號，建於 1887 年。這組歷史建築位於舊牛奶公司昔日牛棚建築群西北一隅，是當年牧場經理的住所。這個牛奶公司於 1886 年由一名蘇格蘭醫生文遜爵士創立。當時薄扶林被選為乳品牧場的用地，是由於這裏地理位置優越，具備畜牧業所需的可靠水源，而且夏日也時有涼風吹拂。

第二次世界大戰爆發後，戰火於 1941 年波及香港，導致大量乳牛死亡。牛奶公司也如香港其他機構一樣，運作陷於癱瘓，牛奶公司的建築更遭肆意搜掠。戰事結束後，薄扶林牧場得以重新飼養牲畜。不過，近幾十年來，這片農業用地已經隨着房地產開發興起，轉而被現代化的住宅和商業建築所覆蓋。因此，牛奶公司的大部分建築已經拆毀，只剩下辦事處大樓、高級職員宿舍和牛棚。

舊牛奶公司高級職員宿舍主樓是一棟兩層樓房，在地面樓層築有很厚的花崗岩石牆。石牆上每隔一定距離便裝有圓形窗戶。這些花崗岩石牆形成基

座，用來支撐這座具有古典建築特色的房屋。主樓建築的每個立面設計都不同，其中一個主要特色是東北面的窗台。主樓建築室內的主要特點是主廳房內的古式壁爐、格板門以及雕刻細緻的窗框、門框。高級職員宿舍建有兩個附屬建築物，包括位於主樓東南面的可能是用作傭人宿舍的單層建築物，以及位於傭人宿舍東北面的具有古典建築風格的車庫。這兩個附屬建築都建有中式雙筒雙瓦形式屋頂。

舊牛奶公司高級職員宿舍佔地面積約為 2124 平方米，總建築面積約 386 平方米。目前這組歷史建築仍然大致保持原貌，兩層主樓的佈局，以及各座建築內部和外部的建築特色，也大致保留完整。因此針對這組歷史建築別具特色的各類元素，必須原地原狀進行保護，並按需要加以維修。維修保護工程必須經過仔細研究，儘量參照原有的建築形式、建築結構、建築材料以及建築細節進行，使之能夠繼續凸顯 19 世紀晚期建築物的歷史價值。同時，今後在周圍的戶外空間增建新的建築物或構築物時，不應對現有歷史建築造成負面視覺影響。

舊牛奶公司高級職員宿舍必須予以保護的建築特色，包括主樓外部、主樓內部和附屬建築物。主樓外部需要保護的內容包括：所有外牆，其一層為花崗岩石牆，二層為抹灰牆；二層外牆的支柱、窗台板、楣樑和拱頂石等古典建築特色；所有外牆的窗口，包括木製窗框和窗台板；與樓板平行帶裝飾線的橫帶、圓形通風窗戶，包括圓形窗圍、拱頂石、金屬格柵和鐵絲網；通往二層的正門入口門廊，包括其結構形式、拱頂、通往建築物的樓梯以及頂部帶裝飾線的蓋頂；平屋頂的突簷；主樓與傭人宿舍之間的有蓋人行道，人行道上帶裝飾細部的支柱承托；鑄鐵雨水管和水落斗。

主樓內部需要保護的內容有：壁爐，包括排氣管、壁爐框、瓷磚、爐架和爐牀；古典建築特色，包括支柱、楣樑、拱頂石和裝飾線條；門口，包括木製門板、玻璃門板、帶裝飾線的門框和五金裝置；窗口，包括帶裝飾線的窗框；已經圍合封閉外廊的地磚、木地板、牆腳線、鋼製托樑和樑托裝飾線條。

附屬建築物需要保護的內容有：車庫所有外牆，包括帶裝飾線的三角楣飾、窗簷、窗台板、木框窗戶、花崗岩石塊和接縫；金字形屋頂和木屋頂結構；門口帶裝飾線的簷篷、傭人宿舍屋頂的樑托裝飾線條和煙囱殘餘部分、車庫門口。

舊牛奶公司高級職員宿舍及其周圍的一塊空地，全部是香港特別行政區政府擁有的土地。獲選的申請機構負責「活化歷史建築夥伴計劃」項目範圍內的園藝及樹木的保養。在這處用地範圍內有數棵 6.5～12 米高的中國細葉榕樹，與現存歷史建築緊密相連。這些中國細葉榕樹的木質化氣根，穿透了建築物的牆壁，部分或全部生存於歷史建築的屋頂之上。因此，進行保育和活化項目策劃時，需要研究樹木管理和緩解措施，使歷史建築的結構不再受到過度生長的樹木所威脅。

舊牛奶公司高級職員宿舍是牛奶公司在香港現存最古老的建築物之一，並與毗鄰的其他舊牛奶公司建築物具有組合價值。因此，這組歷史建築應該得到積極保護和活化再利用，使市民和訪客得以了解舊牛奶公司高級職員宿舍作為牛奶公司乳品牧場一部分的環境價值，並進而認識牛奶公司自 19 世紀開始如何以實惠價格和嚴謹的衛生措施，為社會公眾提供安全潔淨的新鮮牛奶的歷史價值和社會價值。2009 年 12 月，舊牛奶公司高級職員宿舍被古物諮詢委員會評為一級歷史建築。

2015 年，香港發展局將舊牛奶公司高級職員宿舍納入第四期「活化歷史建築夥伴計劃」項目，香港特區立法會財委會撥款 5870 萬港幣，由香港明愛活化成「薄鳧林牧場」，並以「點、線、面」形式連接薄扶林附近古蹟。

由香港明愛活化為「薄鳧林牧場」，展示與昔日牧場相關的歷史、文物和器具，舉辦各項與牛奶製品有關的工作坊，讓市民可以重見昔日牛奶公司牧場的景象，並體驗如何製作雪糕、乳酪和芝士等與牛奶相關的食品。同時，設立多條串聯前牛奶公司建築物與周邊歷史建築的文物徑，通過一系列多元化的導覽服務、工作坊和相關活動，介紹薄扶林村的歷史發展和附近地方的文化特色。

聯和市場

聯和市場位於新界粉嶺聯和墟，落成於 1951 年，由聯和置業有限公司興建。聯和市場是新界首個大型室內市場，也是當時新界地區最大規模的市場。這座市場的啟用標誌着粉嶺在社會、城市規劃及經濟方面的發展。自 20 世紀 50 年代開始，多個當地社區組織、商會和粉嶺鄉事委員會等，陸續在聯和市場附近創立。聯和市場的墟期 ● 特別定為每月初一、初四、初七、十一、十四、十七、廿一、廿四和廿七，與石湖墟的墟期相同，因此顧客要二選其一。聯和市場與石湖墟曾一度是粉嶺和上水的兩大市場和地標。

以往每逢墟期，粉嶺的農民就會直接到聯和市場和附近地方擺賣農作物，非常熱鬧。直至 20 世紀 80 年代，小販們仍按照「一四七墟期」在市場前方空地擺賣貨品。聯和市場原有四類檔位，分別售賣瓜菜、活魚、鮮肉、乾貨。肉檔設在市場中央，左右分別是菜檔和魚檔，乾貨檔則在後方。聯和市場生意興旺，後方有露天攤檔，四周街道建有唐樓。聯和市場於 2002 年停止營運並空置，檔位悉數遷入聯和墟街市及熟食中心。2012 年，聯和市場以短期租約的方式出租，作為可循環再造物料回收中心以及舉辦環保市集的場地。

聯和市場用地面積約 1290 平方米，總建築面積約 613 平方米，是一座單層斜頂建築物，由建築師莫若燦設計，設計以實用為主，屬於早期現代主義建築風格。聯和市場空間設計左右對稱，如英文字母「E」。市場是市政建築，講求經濟實用，因此樑柱結構簡單，間隔牆也容易改動，以配合不同用途。柱身用磚和混凝土建造，以支撐上方鋼筋混凝土屋頂陽台的橫樑和樓板。聯和市場共有七個出入口，三個主要出入口均面向聯和道，另有兩個出入口在建築物的後方，以及通向左右兩旁露天空地的側面出入口。市場內有兩個管理處。

聯和市場入口有標示和旗杆，指示清楚。入口寬闊，方便人流進出買

● 中國南方如湘、贛、閩、粵等地區鄉村趕集的日子。

賣及運貨。內部空間配置勻稱，加上檔位的間隔牆較矮，顧客不論身處哪個角落，都能一覽無遺，清楚自己所在位置。市場附有二個天井在其中央位置，並在左右兩側各有一片露天空地。中央通道上方為高側窗，以助採光和通風。檔位則排列在通道兩旁，牆身均有抹灰塗漆。市場採用平屋頂設計，在中央通道上方拱起成為斜頂，並於旁邊設置高側窗。斜頂被階梯式護牆遮擋，因此並不明顯。聯和市場的三個主要出入口都有簷篷伸出至行人道上，而整幢建築的外牆環繞着不同長度的簷篷。

2010 年 1 月 22 日，聯和市場被古物諮詢委員會評定為三級歷史建築。古物諮詢委員會認為，聯和市場在戰後香港公眾市場當中別具一格，新界市區建設發展迅速，更使這類建築日益罕見。因此，整幢歷史建築的外觀十分重要，市場的立面應大致保持原狀，尊重建築設計的原意，保存舊貌，不應破壞其簡約樸實的外觀。聯和市場左右兩旁的空地應儘量保持空曠開闊，不設圍欄，讓公眾觀賞這座歷史建築的各個立面時不受遮擋。可以利用園景建築及種植花木美化空地，但是必須配合歷史建築的風格，並獲古物古蹟辦事處批准。

同時如果為符合法例規定而加建地下建築物或構築物作附屬用途，或在空地上方加建相關構築物以供出入、設置屋宇裝備，均可獲考慮，但是這些加建工程必須獲得古物古蹟辦事處批准。擬加建部分必須是獨立建築物，不得對歷史建築的結構造成不良影響。同時，擬加建部分必須與歷史建築兼容，並易於區分，施工地點必須儘量遠離歷史建築，建築高度應低於歷史建築，以免影響其外觀；可以拆走現有地磚，採用配合歷史建築風格的材料重鋪地面，使用材料也必須獲得古物古蹟辦事處批准。

市場供應日常所需，對街坊生活來說十分重要。趁墟 ❶ 這種傳統交易方式，昔日在新界地區非常普遍。但是，目前已經隨着城市現代化發展而逐漸式微，因此應該對其加以回顧，讓公眾了解這一歷史，能夠在現實生活中有所感受和體驗。聯和市場的歷史價值，與當地相關的社會價值均十分重要，

❶　趕集。

應加以研究和闡釋，並採取適當方式向公眾介紹。經研究，聯和市場活化再利用的各項用途包括：教育設施、訓練中心、展覽或會議廳、商店及服務行業、食肆、可循環再造物料回收中心。

2018 年，香港發展局將聯和市場納入第五期「活化歷史建築夥伴計劃」項目，交由香港路德會社會服務處活化為「聯和市場 —— 城鄉生活館」。這一項目將恢復聯和市場昔日的功能，包括修復和改建文物詮釋區、餐廳、街市攤檔、貯物室、附屬辦公室、新建副樓以及後勤設施。聯和市場 —— 城鄉生活館內設有不同的攤檔及店鋪售賣本地蔬菜、農產品、日常用品。還設有乾貨小店、傳統技藝店售賣本地特色產品及手工藝品等，假日更設有室外售賣場所。

聯和市場 —— 城鄉生活館活化項目，通過與本地認可的菜農合作，提供優質的本地蔬菜供給居民食用，推廣本地農產品，讓本地農民有穩定收入；通過設立小區小店、攤檔，為本地居民提供一個公平貿易的平台，推動本土經濟，並提升地區鄰里間的氣氛；為本區居民及弱勢社群提供就業機會，增強小區凝聚力以及居民對小區的歸屬感，同時舉辦多元化的節目及導覽團，增加市民對城鄉生活、文化及習俗的認識。香港路德會社會服務處也通過專題展覽，介紹聯和市場和周邊鄉郊地方的歷史沿革及變遷。經過一系列努力，聯和市場再次成為社區居民聚會購物和文化交流的理想空間。

置換新的功能空間

北九龍裁判法院

2011 年 12 月，赴香港參加「文物保育國際研討會」期間，我考察了北九龍裁判法院。北九龍裁判法院位於九龍深水埗石硤尾。其法院大樓於 1960 年建成使用，屬於那個年代的典型公共建築。當時，北九龍裁判法院負責審

理九龍區的案件。每日出庭的受審被告超過 40 人，有時更多達 80 人。2000
年以後，北九龍裁判法院成為九龍區唯一審理案件的法院，它見證了戰後香
港司法制度的發展歷史，因此具有一定社會及歷史價值。

　　在香港的司法架構內，所有刑事訴訟均由裁判法院開始，因此裁判法院
是香港最初級的刑事法院，可審理多種刑事可公訴罪行及簡易程序罪行。北
九龍裁判法院設有四個裁判法庭、一個少年法庭以及政府部門的辦公室，其
中少年法庭審理 16 歲以下少年的案件。2005 年 1 月，香港特別行政區政府
為節省開支關閉了這座已經服務 44 年的法院。原本由北九龍裁判法院審理
的案件，交給觀塘裁判法院及九龍城裁判法院新設的三個法庭審理。此後，
北九龍裁判法院空置了三年。

　　北九龍裁判法院用地面積約為 4875 平方米，總建築面積約 7530 平方
米。法院建築由巴馬丹拿建築設計有限公司設計，採用鋼筋混凝土樑、柱連
接鋼筋混凝土樓板的結構，主樓共有七層，正立面面向大埔道，外表莊嚴。
法院建築雖然屬於戰後城市建築，但是不乏美觀的建築特色和別具風格的
設計元素。在主樓正面白色花崗石的牆壁上，懸掛着「北九龍裁判法院」牌
匾。前牆主要由窄長形的窗戶構成，並有向外伸展的窗台及雙層簷篷，再加
上入口處寬敞的大台階。法院大樓內有一個中庭，加入不少新古典風格的建
築特色。此外，法院大樓中間有意大利風格的樓梯，附有裝飾性金屬欄杆，
其表面裝飾圖案富有希臘特色。

　　北九龍裁判法院只有兩道樓梯連接外面，其他樓梯主要作為內部通道之
用。然而，這兩道樓梯未能完全符合現行《建築物條例》的規定。例如，樓
梯某些位置寬度不足，防火能力不足。裁判法院的建築物沒有進行過大規模
改建或加建工程，只是在東面入口的露天停車場處，搭建了一座臨時建築，
內設辦公室、廁所和消防泵房。在對建築進行檢查的過程中，顯示部分樓層
的牆壁及橫樑有 0.5～2 米的裂縫，需要及時維修。在北九龍裁判法院的修繕
中，根據歷史建築的維修保護原則提出要求。例如，用鬃毛刷或尼龍刷蘸取
清水，清洗外牆的石作、抹灰和鋪瓦等，不得使用有腐蝕性的化學清潔劑；
不得在正立面外牆設置任何向外伸展的構築物，如篷蓋、遮光簾或窗口式空

調機等。這些要求十分詳細，且極具針對性和可操作性。

　　2009 年，香港發展局將北九龍裁判法院納入第一期「活化歷史建築夥伴計劃」項目。經研究這組歷史建築的可能活化用途為：學院、培訓中心和古物藝術廊。當時，活化歷史建築諮詢委員會一共收到 21 份申請書。經過多方討論和研究，最終出於對社會價值的考慮，決定由美國私立大學薩凡納藝術設計學院開設香港分院。為此，古物諮詢委員會特地去美國考察，發現這家學院在美國的專長就是活化歷史建築設計，該學院已經在薩凡納地區活化了 80 餘棟老建築。薩凡納藝術設計學院還提出自行承擔上億港幣的修復費用，以爭取早日實現辦學。

　　北九龍裁判法院無論是建築外觀，還是內部空間，都有一些非常特殊的區域，如法庭和審訊室等，同時大門外的六角樓梯和門廳也極具特色，整體給人嚴肅的印象。因此，保育和活化方案始終貫穿着一個基本思路：將這些特殊空間保留，向公眾展示其獨有的特色。為此，在「活化」後，裁判法院建築保留了不少原有建築特色，例如，銅製及設有飾釘的大門、位於大堂的花崗石樓梯，以及欄杆上以希臘為主題的精緻雕飾等。其中地下高層羈留室已改裝成辦公室和休息室，但是仍保留原有的羈留室鐵閘和間隔。

　　經過細緻的分析和改造，裁判法院原建築空間置換為新的功能空間。原第一法庭演講廳作為展覽之用，除了法官座椅、公眾席，市民參觀時還可以看到俗稱「犯人欄」的被告席以及青銅色的法院指示牌。由於演講廳樓層較高，校方特別擺放一些可隨意更換的大型藝術裝置，為原本刻板嚴肅的地方添上藝術氣息，而其他法庭改為課室；原來的拘留所改建為學院辦公室和活動室；飯堂改建為美術館；過去繳付罰款的地方改為圖書館，並對社區開放。這些改造不僅保留了原有建築的歷史價值，同時有利於挖掘法院及其所在社區所蘊含的藝術價值和社會價值。

　　在保育和活化過程中，法院大樓的建築外立面幾乎原封不動，為了保護牆體，藝術品大多是採用吊掛的方法。在室內儘量保存原有的牆壁、裝飾、設備和建築特點，採取簡潔的方式，設計公眾參觀通道，並在走廊空間設置各類美術品，使觀眾感受到昔日的環境，也使建築室內空間與學院的風格相

互呼應。保育和活化後的北九龍裁判法院具有濃厚的現代藝術氛圍，也增強了歷史建築的吸引力和親和力。通過「活化歷史建築夥伴計劃」項目實施，一座莊嚴的裁判法院，變身為活力十足的藝術學院。

2010 年 9 月，薩凡納藝術設計（香港）學院在北九龍裁判法院開始營運，成為提供各種藝術和設計有關課程的教育機構，開設以數碼媒體設計為主的高等教育課程，致力成為亞洲區的數碼媒體教學重地。通過這一教育資源，帶動了香港藝術和所在社區的發展。薩凡納藝術設計（香港）學院開辦學士、碩士課程，共設 1500 個全日制學生名額，供本地和海外學生就讀。截至 2018 年 9 月，香港本地和海外學生各佔一半，同學們能夠與不同地方或背景的學生合作和交流，提升了視野，開闊了眼界。

如今，漫步薩凡納藝術設計（香港）學院校園，會發現每一處角落都掛着不同的畫作，其中一些作品來自學生和校友，更有專為薩凡納藝術設計（香港）學院而設計的。從走廊牆壁、天花板到天井都放滿了大大小小的藝術品，營造出的藝術氛圍，令人目不暇接。學院於周一至周五以及每月第三個星期六舉行免費導覽，接待公眾人士參觀，參觀的地方包括第一法庭、羈留室和圖書館等。2017 年舉辦的「文物時尚・荷李活道」街頭嘉年華深受市民歡迎，讓公眾體驗荷李活道一帶豐富的歷史、文化和藝術氛圍。

2018 年，文物保育專員辦事處與薩凡納藝術設計（香港）學院合作，邀請具有不同國籍、文化和藝術背景的學生團隊，以比賽形式，為「文物時尚・荷李活道」街頭嘉年華活動製作全新的宣傳設計方案。文物保育專員辦事處與薩凡納藝術設計（香港）學院的合作，充分顯示出「活化歷史建築夥伴計劃」中的夥伴合作精神。

此次活動中，學生團隊在設計中注入不少懷舊元素，如康樂棋遊戲、西瓜波和綠寶橙汁等，這些都是香港民眾珍貴的童年回憶。至於描繪兒童與歷史建築互動的設計圖案，則希望表達新一代也渴望守護香港歷史文物的信息，表達出傳承的理念。最終印度學生團隊以「昔日情懷」為設計概念的方案勝出，獲選的設計用作印製推廣「文物時尚・荷李活道」街頭嘉年華的宣傳品，如廣告、海報和小冊子等。超過 5.6 萬人次參加了這次既有意義又充

滿歡樂的街頭嘉年華，從中感受到年輕人參與這項活動背後的無限創意和心血，應給予他們更多鼓勵。

2011 年，北九龍裁判法院「活化歷史建築夥伴計劃」項目獲得聯合國教科文組織亞太地區文化遺產保護獎。截至 2020 年 6 月底，薩凡納藝術設計（香港）學院已有逾 42.8 萬人次參觀。市民如有興趣，還可以瀏覽薩凡納藝術設計（香港）學院相關網頁了解詳情，並在網上預約安排參觀，通過參觀探索不一樣的香港。

舊大埔警署

2016 年 11 月，我考察了香港舊大埔警署的「活化歷史建築夥伴計劃」項目。舊大埔警署位於新界大埔運頭角里，建於 1899 年。香港新界在 1898 年租借給英國後，大埔被視為新界的中心，成為新界的行政總部，是舉行升旗典禮的地點。大埔警署是英國租借期間在新界建設的首個永久警署及警察總部。實際上，在這一範圍內，除了警察總部外，還有大約建於 1907 年的法定古蹟 —— 舊北區理民府，這是管治新界的另一重要機關。這兩座建築物，連同附近的前新界華民政務司官邸以及前新界分區警司官邸，均為昔日政府管治新界的權力象徵。

舊大埔警署位於大埔泮涌村旁的一個小山丘上，前臨吐露港，位處要衝，俯瞰着整個大埔區域全景。舊大埔警署毗鄰聖公會莫壽增會督中學、運頭角遊樂場及大埔圓崗休憩處，成為一個集政府、社團及公共活動場地的網絡。大埔鷺鳥林也位於這一區域，它是香港最重要的鷺鳥棲息地，吸引了大白鷺、小白鷺、池鷺、夜鷺和牛背鷺等鷺鳥築巢，已被列為具有特殊科學價值的地點。因此在這裏，歷史建築的保護和鳥類棲息地自然環境的保護同等重要。

舊大埔警署用地面積約 6500 平方米，總建築面積約 1300 平方米，由三座單層建築組成，分別為主樓、職員宿舍和食堂，還有一片綠草如茵的平坦草坪，把三座建築物連接在一起，這一功能性結構，充分反映出當時警署的

典型佈局。舊大埔警署體現了中西融合的建築風格，從遊廊、紅磚牆、煙囱及斜尖屋頂可以看到中式風格影響，尤其是屋頂的構造。主樓內為警署，入口處設有報案室，內有警司辦公室、會議室、囚室、槍房、後勤設施。

舊大埔警署採用了實用主義的建築風格，其中為適應香港潮濕而炎熱的氣候而設的遊廊和百葉窗等建築特色，均清晰可見。報案室、羈留室、槍械房、宿房以及列隊步操場地等設施，是典型警署的建築佈局。警署建築也展示中西合璧的特色，包括用作降溫的遊廊和百葉窗設計，以本地建築方法興建的中式木屋頂結構等。此外，舊大埔警署的實用主義建築風格，也反映出警署務實功能的本質。主樓外形較為不規則，樓內的壁爐、荷蘭式山牆、楔形拱石及窗台口粉飾，經修飾的煙囱、鑄鐵製的雨水渠等西方建築的裝飾細節，均顯示主樓在建築群中的地位超然。

1941～1945 年，日軍佔領香港期間，舊大埔警署被搶劫一空。直至1949 年，舊大埔警署一直被用作新界警察總部。1949 年以後，先後用作分區警署、新界北總區防止罪案組辦事處等不同警務場所。1987 年，位於安埔里的大埔分區警署啟用後，舊大埔警署的歷史職能宣告終結。舊大埔警署於 1988 年獲評為二級歷史建築，2009 年又獲評為一級歷史建築，2021 年被列為法定古蹟，隨着對這組歷史建築的價值認識不斷深化，保護級別不斷提升。

舊大埔警署後期曾進行過多項加建工程，其中職員宿舍為後期興建，採用了新的建造方法及建築材料。職員宿舍包括 12 個房間，早期為五位英籍及 32 位印度籍或華籍警員提供宿舍，另有茶水間和廁所。此後又於 20 世紀50 年代加建了食堂，包括餐廳和廚房。羈留室則被安置於警署內園林地帶以加強安全保衛。主體建築外圍的保安崗亭、旗杆和炮台等各具特色。由於主樓和職員宿舍的歷史最為悠久，因此這兩幢歷史建築的保護最為嚴格，使原有建築風格得以恢復，展現了舊大埔警署的文化價值，其他建築物歷史較短，採用了較靈活的手法處理保護和活化利用問題。

針對舊大埔警署的活化利用，古物古蹟辦事處提出了很多保護要求。例如，由於 20 世紀 30 年代是舊大埔警署的主要運作時期，因此應以這一時期

的圖紙，作為歷史建築保護和活化利用的參考依據；同時，主樓原來的屋頂已經損毀，前座及後座的所有木屋頂換上鋼桁架及桁樑，然後重鋪屋頂瓦片以恢復歷史原貌；大部分牆壁均假定為承重牆，一概不得拆除；所有外部窗戶重新裝上木窗框，使建築物的歷史原貌得以重現，窗框可參考職員宿舍的窗框設計；兩個小型危險品倉庫和位於主樓天井的四幢附屬建築，不具歷史意義予以拆除，以改善舊大埔警署整體的歷史風貌。

2010 年，香港發展局將舊大埔警署納入第二批「活化歷史建築夥伴計劃」項目，嘉道理農場暨植物園公司被選定為合作夥伴。舊大埔警署歷史建築的保育和活化目標為，設立推動可持續生活方式的「綠匯學苑」，作為環保教育中心。綠匯學苑設三個主題園景：介紹舊大埔警署和大埔一帶的歷史文化資源；建立多條文物徑，介紹區域內的歷史、文化、建築及生態特色，以及大埔地區其他歷史建築和旅遊景點；舉辦教育項目，推廣有品質的生活概念，提倡健康飲食，為香港市民和遊客，特別是年輕一代引入新的飲食文化。

舊大埔警署歷史建築保育和活化工程，於 2012～2015 年進行。主要內容包括：一是促進歷史建築與自然融合，在修復歷史建築時，既尊重傳統建築特色的保護，同時考慮用地內樹木及鳥林生態的維護。二是提升歷史建築的價值，對建築原貌具重要性的部分以及特色加以修復。同時對近年來增加建築部分進行評價，對歷史建築原貌及特色構成負面影響的部分進行整治拆除，並把騰退出來的空間設計成主題園林景觀，以順應自然的方式管理及活化庭院，創造和諧舒適的活動空間。三是促進歷史建築的角色變更，把象徵昔日政府權力的閑置建築群，轉化成為向社區民眾展現永續生活文化的基地。

在保育和活化歷史建築的整個過程，均要求降低工程對歷史建築特色及元素構成干預，尊重並盡力保留原有的建築結構、建築風格及其原用的建築材料。舊大埔警署除了修復建築原貌，還保留了典型警署建築佈局，重現部分建築的原有功能。如昔日的警察宿舍成為體驗低碳社區生活的客房，昔日的警署食堂轉化為慧食堂及教學廚房，昔日警署的報案室、羈留室及槍械房

等設施，轉化為文物展覽室，向社會公眾展示舊大埔警署、大埔及新界的歷史。同時，移除中庭的臨時建築物後，把空間綠化為怡靜的庭園以促進天然通風，綠匯學苑六成以上的建築空間均採用自然通風管道。

由於舊大埔警署有超過百年的歷史，在維修保護時如何回歸歷史建築的本來面貌，如何符合現今的法律法規要求等，均有相當難度。例如，在實施保育和活化過程中，通過比對唯一一張攝於這組歷史建築落成初期的黑白照片，進行油漆化驗等多重研究，最終才推敲出外牆原本的顏色。同時，部分牆身的刻線，經研究考證後確認是當年仿照麻石外牆設計，而加工的壓線裝飾，也因此得以復原。

舊大埔警署範圍內的古樹名木極具生態價值。位於正門的古樹是綠匯學苑的地標，也是鄉村風水林常見的樹種。細葉榕具有一樹成林的能力，其果實是雀鳥喜愛的食物之一，應重點加以關注。根據香港康樂及文化事務署的《古樹名木冊》，舊大埔警署範圍內及附近生長有古樹名木，嘉道理農場暨植物園公司負責自費保養這些樹木，不得予以移除或干擾，悉心保育，使其繼續茂盛地生長。除古樹名木外，保育和活化項目還不得干擾有關用地或鄰近地方生長的樹木，並且負責用地範圍內的園藝保養。

綠匯學苑通過建設主題花園，栽種多類植物，以豐富綠匯學苑的生物多樣性，促進生物與植物的共生共存。「活化歷史建築夥伴計劃」要求，由於用地範圍內現存的樹木可能具有特別價值，因此需要進行園藝調查，對於所有珍貴或成齡樹木必須予以保護。同時，水池是淡水生境池，除了作為灌溉的水源外，更為蛙類和蜻蜓等小動物提供繁衍的場地，也應該加以保護。另外，需要努力減少對附近鷺鳥的滋擾，無論是實施工程，還是開展文化活動，均應避免對鷺鳥林構成影響，尤其在鷺鳥的繁殖季節。

目前綠匯學苑內和周邊的自然環境，比「活化歷史建築夥伴計劃」實施前更加生機勃勃，吸引了更多昆蟲、蛙類、雀鳥在這裏聚集或繁衍，十分難得。綠匯學苑項目把歷史建築轉化為向公眾推廣品質生活的基地，並展示了彼此尊重及尊重自然的精神。今天人類與自然疏離，持續地追求經濟增長，過度開發天然資源，削弱生物多樣性，導致生態系統失衡、氣候變化加劇、

糧食安全等問題。綠匯學苑致力於就這些嚴峻的挑戰提出倡議和對策，以助人自助的模式，協助大眾實踐低碳生活，重建個人與社會、自然的和諧相依關係。

綠匯學苑期望造就大埔作為社區典範，並作為教育基地提升社會公眾的永續生活技能及發展。綠匯學苑內有文物展覽及文物徑、訪客中心及社區互助店、慧食堂，每天上午 10 時至下午 5 時對公眾開放。

綠匯學苑的社區互助店，產品主要由本地生產者、社會企業、本地藝術家、公平貿易及健康產品供應商提供。面對消費主義盛行而產生的種種問題，綠匯學苑鼓勵公眾在消費之前三思。同時，綠匯學苑與理念相同的生產商及社區夥伴合作，通過他們的產品向社會公眾宣傳健康生活概念。通過舉辦互助市集，推廣本地產品和手工藝品，發展本土低碳經濟。社會公眾和社區民眾可以在綠匯學苑參加啟迪教育課程，了解社區的永續發展動向，結識志同道合的社區朋友並互相交流生活心得，訪客也可以選擇欣賞歷史建築的怡靜美態。

綠匯學苑的慧食堂奉行素食，首選產自本地或鄰近地區的食材，製作低碳、美味而健康的菜品。同時自製甜品和醬汁，加上小心管理食材存量，大幅減少食物運輸里程和不必要的包裝，務求以最低的生態方式營運。訪客可以在此品嚐健康美食，推廣低碳飲食。同時，綠匯學苑舉辦烹飪工作坊，推廣和實踐可持續生活。綠匯學苑的所有園藝廢物及慧食堂的廚餘，均會就地轉化成堆肥，並於苑內施用。綠匯學苑舉辦純素甜點烹飪班，參加者親手在園內採集新鮮的有機香草及可食用的花朵，為燕麥酥添加天然的時令特色。導師在班上除了教授甜點的製作技巧，也會分享順應時節的飲食智慧，並介紹對社區和生態友善的消費選擇。

綠匯學苑通過多元化的低碳生活工作坊，協助公眾重拾健康生活所需的技能，提升他們對傳統智慧的欣賞。福藝坊設有基本工具，支持「社區互助製肥皂」「社區互助縫寶寶」工作坊，通過資源共享及共同製作，讓更多市民可以負擔對環境友善的日用品。除了實用技能，工作坊更有助於結識擁有共同願景的朋友，為社區轉化至永續生活創造資源。除了歷史建築的導覽，

定期還會舉辦不同的低碳飲食工作坊，2～5 天的啟迪教育課程，讓參加者體驗慢活樂趣。部分工作坊以珍惜食物為主題，讓參加者通過把食材從「農田送到餐桌」的過程、惜食體驗、廚餘處理等經歷，領悟個人與社會及大自然的聯繫。

綠匯學苑於 2015 年 8 月開始營運，截至 2021 年 3 月底，已有超過 27 萬人次到訪，超過預期。最重要的是市民和遊客在這裏真正享受到簡樸而環保的活動體驗，得以享受片刻的心靈平靜與喜樂，同時從中有所收穫。如今，舊大埔警署這組一級歷史建築，重新被注入生機和活力。花草樹木欣欣向榮，蟲鳥蝶蛙覓得棲息地，歷史建築與自然生態共融。經過「活化歷史建築夥伴計劃」實施，綠匯學苑除了承載舊大浦警署的歷史，同時注入教育意義，推廣綠色生活，成了一個洗滌心靈的好地方。

舊域多利軍營羅拔時樓

舊域多利軍營羅拔時樓位於香港中環堅尼地道 42A 號，20 世紀初落成。舊域多利軍營是英軍早年在香港建造的軍方建築群。軍營內原有建築 30 餘棟，現僅存六棟，為舊三軍司令官邸、卡素樓、蒙高瑪利樓、羅拔時樓、羅連信樓、華福樓，當年分別用作軍官的居所和營舍，目前各有不同用途。軍營在 1941～1945 年曾被日軍佔用。1979 年，舊域多利軍營交予香港政府，部分範圍在 1985 年改建成香港公園。營區內建築物雖然所剩無幾，但是現存的歷史建築仍然是這一區域不可或缺的文化景觀和歷史記憶。

羅拔時樓曾被叫作已婚軍人宿舍「E」座，第二次世界大戰後命名為羅拔時樓。1986～2013 年間，羅拔時樓用作新生精神康復會的精神病康復者宿舍。羅拔時樓位於金鐘半山，環抱於斜坡之中。越過羅拔時樓南面的斜坡有一級歷史建築蒙高瑪利樓，堅尼地道再往下斜坡方向，則為香港公園。羅拔時樓位於斜坡中的一片人工平地上，包括周邊的一塊空地，用地面積約為 720 平方米，總建築面積為 737 平方米，全部為政府土地。2013 年以後，羅拔時樓處於空置狀況。

　　羅拔時樓的設計和建造講求實用，配合本地氣候的特點，落成已超過百年。目前這組歷史建築的整體狀況一般，有輕微損壞，如屋頂樓板混凝土剝落、牆身及橫樑有裂紋、磚牆損毀、牆身飾面狀況較差等，室內飾面為殘破狀況。目前，香港保存下來的已婚軍人宿舍數量很少，包括羅拔時樓在內的舊域多利軍營的六組歷史建築，以及舊域多利軍營軍火庫等軍方建築物的組合價值很高，是軍營歷史建築中不可或缺的部分。因此舊域多利軍營的歷史價值和組合價值應該加以詮釋，使社會公眾得以認識。2009 年 12 月，羅拔時樓被古物諮詢委員會評為一級歷史建築。

　　羅拔時樓為一棟三層紅磚建築，東北立面屬優雅的愛德華古典復興風格，三層寬闊的遊廊由紅磚方柱構築而成，每層柱頂都有古典風格的簷部及飛簷。柱間安裝有古典甕形扶欄，扶欄頂部為厚身麻石條板。這些建築細部均油飾白漆，與紅磚互相輝映。建築物的西南部分曾經做過改動，把原有的遊廊圍合封閉成為現狀。為配合建築物的性質，羅拔時樓的內部設計以實用為主，較少雕飾。面向外廊的扇門均裝上麻石門坎，法式門上方有扇形拱。不同組合形式的法式玻璃木門、天花和橫樑上的冠頂天花線、金屬樓梯等原有的室內構件，至今尚存。

　　羅拔時樓前方有面向東北方的外廊式陽台，平屋頂中間部分較高並有突簷。建築的窗戶較一般為高，通往遊廊的門上半部鑲上玻璃，加上楣窗，以利採光。建築物選用常見且耐用的紅磚砌築。壁爐雖已棄用，但是在屋頂平台上尚有三個煙囪。遊廊部分的立面及裏面牆身均以清水磚砌築，其餘外牆均抹灰，並油飾白漆。西南和西北兩立面的部分窗口有突出窗台，其中大部分上方也有扇形拱。窗戶多為木窗，鋼窗則安裝在西南立面，另有少量的金屬框玻璃百葉窗安裝在西北立面。東北和西南立面的鑄鐵塗漆雨水管裝有水落斗，增添特色。

　　羅拔時樓採用簡單的長方形設計，地台升高，以助驅除地下濕氣，保持乾爽。香港天氣炎熱潮濕，由支柱構築而成的遊廊，使廊間較為清涼，也有助於通風。由於羅拔時樓建築屬於軍用性質，外牆裝飾從簡，但是也有一些細部，例如樓層及屋頂的簷部、甕形扶欄和扇形拱，呈現出簡約的古典

風格。因此，羅拔時樓的建築特色元素，必須原狀妥善保護，並按需要加以維修保養，以展現羅拔時樓的歷史建築價值。經過研究，羅拔時樓活化再利用的方向包括：食肆、教育設施、展覽或會議廳、郊野學習、教育或遊客中心、酒店。

2018 年，香港發展局將舊域多利軍營羅拔時樓納入第五期「活化歷史建築夥伴計劃」項目，由基督教愛協團契有限公司，聯同協辦機構亞洲展藝有限公司，活化為「羅拔時樓開心藝展中心」，為一所創意藝術及遊戲治療場所，向香港市民提供精神和心理健康護理服務。包括為弱勢社會群體在精神及心理健康上提供免費的專業初步評估以及向他們建議治療的方法；為不同團體舉辦治療活動，例如針對社會大眾而設立的體驗活動，針對學生而設立的情緒管理節目，針對親子關係的工作坊，針對機構團體舒緩壓力的培訓項目等。

羅拔時樓開心藝展中心希望在這座典雅的一級歷史建築內，通過保育和活化項目，提高香港社會對精神及心理健康的關注，減少市民受情緒困擾的情況，促進身心健康。為此羅拔時樓開心藝展中心提供一系列創意藝術工作坊和遊戲治療活動，根據功能進行設計，形成接待區、文物詮釋區、治療室、多用途房、附屬辦公室、餐廳和茶點區、新建樓梯，並為殘障人士建設升降機以連接堅尼地道。通過音樂、舞蹈、戲劇、繪畫等，推廣精神及心理健康的信息，並為有需要人士提供適宜而輕鬆的減壓方法；同時提供導覽，展示舊域多利軍營和羅拔時樓的歷史及建築特色。

新業態活化歷史建築魅力

舊大澳警署

2012 年 6 月赴香港考察期間，我參觀了位於大嶼山大澳石仔埗街的舊大

澳警署。這座警署在大澳渡輪碼頭附近的一個小山丘上，是香港最早建設的離島警署。據說在舊大澳警署落成之前，大澳僅以一間中式房子作為臨時警署，稱為衙門。到了 1902 年，當局在現址興建了這座永久警署，並用舢板在海上巡邏，以加強大嶼山的警力。對於大澳警署的選址，當時的政府最主要的考慮是基於軍事上防衛的需要。因為大澳警署位於大嶼山的西南端，面對廣闊的海洋，是當年清末海盜猖獗的地區。

當時附近的山坡，還沒有如今茂密的大樹遮擋，警署能夠有效地監察海洋上的軍事活動和海盜動向，同時又可以監視大澳內陸的狀況。早期大澳警署只有六七名警員在警署駐守，永久大澳警署建成後，派駐的警務人員有 15 人。20 世紀 50 年代初期，大澳警署只有 14 名警員、一名翻譯員及一名助理在警署內工作。至 1983 年，大澳警署駐守的警員已經有 180 名以上。在 1997 年以前，大澳警署的警員隸屬水警管轄，他們主要負責保障大澳村民的治安，並會以舢板在大澳小區巡邏。所有進出大澳的貨物，均需向海關申報，旅客在大澳碼頭上岸，也需先行接受警方查問。鑒於大澳犯罪案件率越來越低，大澳警署的規模逐漸縮小，自 1996 年起只設巡邏警崗，大部分警員被調配到龍田邨報案中心工作。大澳警署最終在 1996 年12 月關閉。

根據 1903 年的有關資料顯示，當時的大澳警署由兩座建築物組成，即主樓和附屬建築。主樓樓高兩層，上下層各有五個房間，首層有報案室，配有兩間囚室、一間軍械庫；上層有警員宿舍、三個浴室及一個貯物室，還有看守塔。大澳警署成立初期，上層房間只容許外籍警官使用，而本地警員則長期駐守樓下。在主樓內有超過 100 年歷史的壁爐，供駐守警員燒柴取暖之用。附屬建築樓高兩層，內設有廚房、乾衣室、貯物室、供印度籍人員使用的浴室、傳譯員房間、工人宿舍和廁所。主樓和附屬建築的兩層均採取陽台在前，所有房間在後的建築形式。

1957 年大澳警署曾引入一項重建計劃，建議拆除附屬建築，騰出空間興建三層高的構築物，以提供生活及康樂設施。這項建議最終沒有被採納，使這組當時已經有 50 多年歷史的建築得以保留。1961 年興建了一座一層建築，

通過增建部分連接兩層高的附屬建築，並由一條位於一樓的連廊接至主樓。在附屬建築後方另有兩座危險品倉庫坐落在主樓後面的斜坡。舊大澳警署主樓前面，有炮台、柱杆和水池。在新營房落成之前，舊大澳警署並沒有接駁水管，須靠人力利用船隻把水運到警署。

遺留至今的舊大澳警署，總建築面積 1000 平方米，整體上既展示出意大利文藝復興的風格，又融合了中國建築元素。主樓的結構體系是以磚建造的支柱和牆壁，支撐鋼筋混凝土橫樑及樓板。建築附屬結構包括鋼筋混凝土支柱，支承橫樑及樓板，木桁架支撐的建築物屋頂。通過實地勘測及一些實驗室試驗，可以了解建築物現時的情況、樓層的可容許負載以及其他重要結構數據，以便科學活化利用這組歷史建築。舊大澳警署於 1988 年被評定為三級歷史建築，2010 年被評定為二級歷史建築。

2009 年，香港發展局將舊大澳警署納入第一期「活化歷史建築夥伴計劃」項目，在實施活化利用前，專業機構先對歷史建築利用的可行性進行了研究，指出這組建築曾經進行過若干不適當的改動和增建工程，建議在可能情況下拆除那些改建和加建部分，並進行維修保護，以期全面展現警署建築群原有面貌和各棟歷史建築的文化意義。舊大澳警署被建議的活化用途包括精品酒店、茶座或博物館以及生態環保旅遊，而且建築應符合每種用途須達到的承重能力，精品酒店 2000 帕斯卡、茶座或博物館 5000 帕斯卡、生態環保旅遊 3000 帕斯卡。因此如果建築物改建為茶座或博物館，就要進行結構加固工程。

這個具有百年以上歷史的舊大澳警署最終被改建為大澳文物酒店。由於警署原本有為水警提供短時間休息的功能，因此作為精品酒店，可以為市民和遊客提供旅途中的休息場所，雖然服務對象有所不同，但是功能與過去相近。保育和活化工程既要尊重歷史建築的原有面貌，又要滿足現代化的使用需求，在歷史建築上加入新的用途和相應設施。為此，舊大澳警署建築的房間結構保持不變，添加了現代化的酒店設施和無障礙通道設施，以滿足現代建築規範和酒店建築要求。

舊大澳警署的保育和活化方案要求「應儘量保存歷史建築的外牆，如需

進行加建或改建工程，亦應在有關建築物的後方或其他較不顯眼處進行」，以確保正面外牆不被打擾，符合活化歷史建築的條件。通過對舊大澳警署的維修保護，保留了舊大澳警署的建築風格和歷史信息，使警署主樓、附屬建築、前拘留室、地堡、探射燈、大炮、看守塔等恢復了原有的面貌，也妥善保留了 1918 年發生槍擊事件而遺留在金屬遮窗板上的九個子彈孔。通過這一特色信息，遊客可以加深對這組歷史建築的認識。

在實施「活化歷史建築夥伴計劃」過程中，進行了廣泛的口述歷史收集，捕捉舊大澳警署和大澳漁村的歷史和文化。特別是對曾經駐紮在舊大澳警署的退休水警們，進行了大量的錄音、錄影專訪，大澳漁村的慶祝活動也被記錄下來。除了紀錄片之外，珍貴的歷史照片使人們一窺過去的大澳漁村及舊大澳警署。此外，項目過程中還進行了歷史建築和文化遺產的研究，在此基礎上，出版了著作《舊大澳警署之百年使命與保育》，作為歷史傳承演繹的一部分。該書闡釋了舊大澳警署歷史建築的意義，使歷史建築的社會意義「起死回生」。

活化歷史建築諮詢委員會經過對舊大澳警署活化項目五份申請書進行評選，最終選擇了有發展商背景的香港歷史文物保育建設有限公司所提出的活化方案，這個結果曾經引起社會爭議。香港發展局推出「活化歷史建築夥伴計劃」時，明確合作夥伴應為非營利機構，並提出項目要使社區民眾受惠的目標。但是，舊大澳警署交由商業機構活化為酒店，並且僅有少數空間向公眾開放，因此遭到質疑。香港發展局在 2009 年向立法會做出解釋，舊大澳警署的申請機構是新成立的非營利團體，其董事局成員在設計和管理歷史建築保育及活化項目方面擁有豐富經驗，最終獲得通過。可見「活化歷史建築夥伴計劃」受到民眾和政府的雙重監督，保障了歷史建築利用最優方案進行活化和保育。

根據「活化歷史建築夥伴計劃」，2012 年 2 月，大澳文物酒店開始營運，舊大澳警署經活化成為有九間客房和一個餐廳的四星級酒店，並附設文物探知中心供公眾參觀。舊大澳警署的保育和活化工作不僅修復歷史建築，而且以酒店為平台，來彰顯歷史建築的魅力，為振興大澳漁村助力。大澳

文物酒店安排免費導遊服務參觀者，並為住客安排特色住宿計劃，如遊涌之旅、大澳探索體驗遊等，讓遊客更多了解這幢歷史建築、大澳文化、地域傳統和水鄉的自然生態環境，與世界各地的遊客分享舊大澳警署及大澳漁村的文化故事。香港歷史文物保育建設有限公司持續支持和協助大澳漁村的節慶及社區活動，並推廣傳統手藝。除此之外，酒店以非營利社會企業模式運作，優先聘請大澳居民作為酒店員工，為社區居民提供就業機會；酒店同時聘用大澳漁村現有服務供應商，選用大澳漁村出產的食材供應餐廳，促進本土經濟發展。大澳文物酒店營運後，平均入住率超過八成。

大澳文物酒店這棟別具特色和歷史價值的酒店，使人們感受到不一樣的大澳社區，更推廣了大澳的地域文化和獨特風情。截至 2021 年 3 月底，已有超過 169.5 萬人次參觀過這組歷史建築，讓市民和遊客對香港積極推動歷史建築保護的成果加深了認識。舊大澳警署通過實施「活化歷史建築夥伴計劃」，實現政府、社會企業與社區三方合作，成為歷史建築保育和活化的成功範例。

美荷樓

2014 年 9 月赴香港參加會議期間，我考察了香港美荷樓。美荷樓位於九龍深水埗石硤尾邨 41 座，是香港政府在較短的時間內，為安置因 1953 年聖誕夜石硤尾木屋區大火而流離失所的約 5.7 萬災民，緊急建設的公共住宅。1954 年 10 月，八座「H」型佈局的六層建築在火災原址內落成，每座建築可容納 2000 人左右，這也標誌着香港政府公共房屋計劃的開始，美荷樓正是這八座最早期公共房屋之一。隨後的八年內，在石硤尾邨火災原址上又興建了 21 座新的住宅大樓。

為解決市民對公共房屋的巨大需求，當局在 1972 年推出了一項十年建屋計劃。由於石硤尾邨是其中一個最擁擠的公共房屋建築群，因此也是首個重建目標。石硤尾邨在 1972～1984 年重建，共拆除了 11 座住宅建築，在原址興建一個設有小區設施的大型商業及小區服務中心。20 世紀 70～80 年代，

政府部門將石硤尾邨，包括美荷樓在內的 18 座原有住宅建築，改建為具備基本生活設施的獨立單元，即把兩個住房單元打通，在內部加設廁所、淋浴間及廚房。石硤尾邨在 2000 年又展開了另一次重建計劃，所有 6～7 層的住宅建築逐步騰空，進行分階段改造。

美荷樓從 1954～2006 年，一直作為公共房屋使用。這組建築用地面積 2765 平方米，總建築面積 6750 平方米，整棟建築長 52 米、寬 10 米，樓高六層，一般住宅單元面積約 27.5 平方米，是一組設計簡單平實的住宅建築。美荷樓為鋼筋混凝土結構，地板、牆身及隔牆均用混凝土建造。其特色在於由一棟中座建築，連接兩座相同的長形建築，在相連的長形建築之間有兩個天井，成為香港碩果僅存的「H」型住宅建築。

美荷樓的建築風格簡潔樸素，為居民提供最基本的生活設施，僅能滿足人們的日常生活所需。當年規定約 11 平方米的住宅單位，容納至少五名成年人，未滿 10 歲的兒童算作半個成年人，不足五名成年人的家庭，需與其他家庭共住一個住宅單元。由於住宅單元狹小，於是很多住戶佔用走廊以擴大生活空間。住宅建築每層均設有兩個公用水龍頭，六個公用沖水廁所。居民共用同一環境的狀況，加深了鄰里之間和諧互助的友好關係。

美荷樓是第二次世界大戰後的恢復期中，政府開始重新審視當時住房政策，關注民生居住問題，推動公屋政策實施的歷史見證。由於當年大部分同類建築已經被拆除，美荷樓就成了香港僅有的一座「H」型公共房屋建築。美荷樓建築獨特的空間設計，塑造了 20 世紀 50～70 年代勞動階層的獨特生活模式。美荷樓是上一代香港居民不屈不撓精神的見證，也是使香港獲得經濟騰飛的信心基礎。2005 年 5 月，美荷樓被古物諮詢委員會評為一級歷史建築。

經研究，美荷樓這組歷史建築，可以活化利用為藝術中心、青年旅舍。同時，由於美荷樓標誌着香港公共房屋發展的開始，在保育和活化利用這組歷史建築時，應注重捕捉過去的歷史信息和故事，生動展示早期公共房屋住戶的生活方式和文化情懷。因此，政府希望把美荷樓的部分空間闢作「公屋博物館」，以展覽館形式公開讓市民和遊客參觀。同時，在可行的情況下，

保持這組建築四周大部分空間對公眾開放，尤其是兩座長形建築之間的區域，以保持美荷樓歷史建築的環境原貌。

2009 年，香港發展局將美荷樓納入第一期「活化歷史建築夥伴計劃」項目。香港青年旅舍協會成為美荷樓保育和活化的夥伴機構，負責為歷史建築注入新的生命。主要項目包括：YHA 美荷樓青年旅舍、美荷樓生活館和美荷樓居民網絡。在各項修復和重建工程中，原有的住宅建築結構間隔均被保留下來，成為青年旅舍的基本單元，原來的居住單元則被改建為旅社房間，提供 129 間客房，包括 93 間雙人房間、8 間家庭房間、10 間多人房間、14 間主題房間以及 4 間身體障礙人士房間。同時，美荷樓的外觀、座號、名稱以及每層開放式走廊，都被保存了下來，以重現美荷樓原貌。

美荷樓的中座建築曾是昔日公用廁所和供水設施所在位置，因此環境比較潮濕，同時經專業評估，混凝土結構不符合現代建築的標準。為此依照原有的建築形式進行了重建，並加建了升降電梯和火警逃生通道，以符合建築規範要求。美荷樓的混凝土垃圾槽及裝飾窗花，是 20 世紀 80 年代改建的部分，反映出不同時代的歷史信息，因此被保留下來。同時，當年進行改建時，整座建築臨街的露台和窗戶均安裝了護欄，作為安全防護之用。此次將生活館內部露台和窗戶的護欄保留下來，作為原狀展示，而其他部分改為玻璃窗，以符合青年旅舍客人的住宿需要。

2013 年，美荷樓「活化歷史建築夥伴計劃」項目竣工，香港青年旅舍協會以非營利社會形式營運，鼓勵社會參與文化交流及歷史建築保護。在美荷樓內專門設有美荷樓生活館，是利用 YHA 美荷樓青年旅舍部分空間分割出來的展示區域，免費向社會公眾開放，介紹深水埗和石硤尾邨的歷史，為訪客提供背景資料。美荷樓生活館以活潑生動的方式，重現 20 世紀 50～70 年代香港公共房屋的生活狀況及居住環境，使人們探訪附近社區時，對這組歷史建築能有更加深入的認識。由此可以感受到，美荷樓蘊藏着鄰里互助和奮發向上的香港精神。

走進美荷樓生活館，就仿佛進入了時光隧道，那些泛黃的照片、舊傢俱等，都在訴說着一個又一個充滿人情味的香港故事。當年能夠「上樓」

住進公屋，對於不少香港人來說猶如中了彩票。所以即使「一屋兩夥」共同居住，共用浴室和廁所，對於當時的居民來說已經是非常難得。美荷樓生活館特別建造了「多格廁所」，呈現當年一層樓共用廁所的歷史，並重新建造「走廊廚房」，再現居民在狹窄走廊煮食的情況。當年生活雖然艱難，但是鄰里之間守望相助、分甘同味、相互照應、憂喜與共的濃厚感情，令人嚮往。

「美荷樓記」是美荷樓生活館的第一個展覽，主題是 20 世紀 50～80 年代的石硤尾區內容，包括重建前後的風貌、當年生活和民生故事，展出超過1200 件由原住居民提供的展品、40 多段口述歷史，由此還原香港公屋生活點滴。在美荷樓生活館的一樓，保留了公共走廊、糧油店、雜貨店，並複製了當年房間陳設場景，由原住居民口述室內擺設方法。由於當年住房單元狹窄，帆布牀幾乎成為每戶必備，不少家庭有縫紉機，供婦女在家中縫補衣物使用。小孩很多時候也利用課餘在家中穿膠花、編藤籃幫補家計。至 20 世紀 80 年代，家庭生活開始改善，冰櫃、電視機、電飯鍋和電風扇等大量實用的生活用品進入住房。

「美荷樓記」展覽還包括「美荷樓活化計劃」內容，通過解讀美荷樓歷史建築，探索實施「活化歷史建築夥伴計劃」的意義。實際上，美荷樓歷史建築本身就是一座活的歷史憑證，它的故事並不侷限於生活館的展覽資料。美荷樓曾經為香港數千市民提供住所達半世紀之久，是當地歷史文化呈現的豐富素材。作為香港第一代安置災民的公共房屋，美荷樓是許多在公共房屋長大的香港人的集體回憶。在美荷樓內常見耄耋老人流連徘徊，在黑白照片前長久駐足，追憶過往。而參觀者可以通過這一篇篇居民生活的故事和片段，投入當時那一代人的故事裏，去體現並回味那個年代的內在情懷。

石硤尾邨經過多次重建，昔日景象已無跡可尋，長期以來老街坊之間也很少聯絡。而美荷樓生活館的設立，使社區老居民有機會聚首，重溫當年濃厚的鄰里人情。其中美荷樓居民網絡是歷史建築保育和活化的項目之一，提供平台讓昔日社區街坊聯繫重聚，以此建立社區睦鄰關係，並通過 YHA 美

荷樓青年旅舍傳承「公屋文化」，重建守望相助的社區人文情感。香港青年旅舍協會還成立了美荷樓原住居民志願者團隊，成員參與構思、策劃及執行各項生活館的活動，通過邀請美荷樓老街坊們捐贈展品、擔任導覽員，凝聚支持社區文化傳播的公眾力量。

香港青年旅舍協會還開展了口述歷史訪問、講解員培訓等活動。通過這一系列活動，使美荷樓「活化歷史建築夥伴計劃」不僅是政府項目或青年旅舍項目，而且是屬於深水埗社區民眾的共同項目。香港青年旅舍協會還出版了《美荷樓記──屋村歲月鄰里之情》一書，選取了 13 個感人的事例，記錄美荷樓老居民的故事，讓更多人看到那個艱苦拚搏、越挫越勇的年代，那個不畏苦難、常懷感恩的年代，那個情誼深厚、守望相助的年代。口述歷史訪問是美荷樓生活館的主要資料來源，香港青年旅舍協會招集石硤尾邨內老街坊、學校、團體暢談當年的人與物，部分受訪者更親自執筆，為美荷樓生活館撰寫充滿人情味的文章。

YHA 美荷樓青年旅舍於 2013 年 10 月 21 日開始運營，至 2013 年 12 月 21 日，兩個月內吸引了超過 2.5 萬人參觀。這座「H」型住宅建築並非主流古蹟，卻在活化為青年旅社後，成為香港知名的住宿設施，外地遊客可以在此感受地道的港式生活，不少香港人也在周末攜家帶口前來，重拾童年回憶，感懷舊日時光，在歷史建築中體會不一樣卻又真實的社區日常生活。不少市民假日來到美荷樓參觀，親身感受香港的本土歷史文化，感受昔日的公屋情懷及生活環境，也和家人朋友在這裏住上一晚，品嚐當年屋邨冰室的美味早餐。

美荷樓「活化歷史建築夥伴計劃」項目，是歷史建築保護的成功實例，從中可以感受到保育和活化的進步理念與積極態度。香港青年旅舍協會在保證入住率、維持項目營運的同時，通過美荷樓生活館，向市民和旅客傳播傳統文化和社區歷史。美荷樓通過保育和活化，使原本廢置的歷史建築得以重新注入生命。同時，也反映出歷史建築保育和活化應與社區文化聯繫，才能發揮應有的文化價值，成為融匯社區特色的文化地標。2015 年，美荷樓榮獲聯合國教科文組織亞太地區文化遺產保護獎。

石屋

　　2015 年 12 月，我考察了「活化歷史建築夥伴計劃」項目石屋。石屋，位於侯王廟新村 31～35 號，屬於九龍城的中心地帶，為三級歷史建築。侯王廟新村是九龍區富有中國傳統特色的鄉村之一。19 世紀 80～90 年代，在現存石屋的位置上，何氏家族曾經興建了一組兩層樓房，稱為何家園大宅。但是，1941 年日軍侵佔香港後，為擴建啟德機場，將殘破的何家園大宅拆毀，只剩下由磚塊砌成的牆基，並把何家園大宅舊址劃分為 11 片，用地興建房屋，稱為「侯王廟新村」，以安置無家可歸的村民。1941～1945 年，建成一組兩層的中式房屋。這些房屋分成兩行排列，中間有一個庭院，部分房屋即現存的石屋。

　　第二次世界大戰以後，這些房屋一度被棄置，隨後大量內地居民移居香港，石屋一帶成為寮屋區。1945～1949 年的航空照片，仍然可以看到這片兩層的中式房屋，包括一列五間的石屋。在 20 世紀 50 年代，樂富邨和聯合道相繼落成，城市化使原來處於市區邊緣的侯王廟新村，逐漸成為市區的一部分。20 世紀 70 年代，隨着香港加工工業日漸發展，部分原作為住宅用途的石屋，改作工廠用途。

　　為配合九龍城的市區發展計劃，侯王廟新村於 2001 年進行拆遷，僅遺留下現存的石屋。侯王廟新村的石屋區域是一排並列式的住宅單元。當時，石屋租給「永盛裝修工程」及「藍恩記山墳墓碑工程」等公司。這些公司的招牌，如今在石屋 31 號的外牆上依然清晰可見，成為石屋的歷史印記。日軍佔領時期建設的石屋，反映出當年拆遷安置人口的處理方法，石屋用途的改變，也反映出九龍鄉村生活的變遷，因而具有歷史價值。

　　從建築佈局來看，石屋是由五個單元組成的整體，五個單元均有相似的平面佈局。從建築形式來看，這一排建築物屬於傳統中式建築。首先建造的是兩層石砌的中式建築物，其後側北面外牆加建的部分，則是磚砌建築，用作廚房和廁所。從建築結構來看，石屋以花崗岩石塊及混凝土建造，牆身支撐着以木椽、桁樑構成的金字形屋頂，屋頂以中式筒瓦和板瓦

鋪設而成。長方形窗戶配上金屬或木製窗框和厚重的橫楣。石屋內有木樓梯，建築以內牆分隔，內設臥室及客廳。石屋的門均為中式設計，上有木鎖和石插孔。

2010 年，香港發展局將石屋納入第二期「活化歷史建築夥伴計劃」項目，經活化歷史建築諮詢委員會評審，並在特區政府的資助下，由非營利機構永光鄰舍關懷服務隊有限公司，將這處政府擁有的歷史建築，活化為一座「石屋家園」。石屋家園計劃在於恢復石屋舊貌，活化何家園舊址，彰顯石屋在九龍城的歷史價值及重要性，在保育和活化的歷史建築內，傳承文化及歷史價值。

石屋的建築設計雖然簡單，但是具有特殊的建築意義，是九龍城區文化資源不可或缺的一部分，在維修保護方面要注意維護其特色。就石屋外部來說，石質構件是富有建築特色的建築材料，不應加以塗漆或貼封。石屋正面及側面外牆較為重要，不應受到干擾，而屋後的附屬建築部分為後期增建，因此可以按照較為寬鬆的保存規定處理。但是多項別具特色的元素必須原址保存，並按需要保養維修。對於石屋的內部，除了主體結構以及一些特色元素外，可以較靈活地按照需要進行更新改動。

石屋在修復的過程中，麻石牆上的後加抹灰被清除，並以合乎現代規格的材料修補石縫。在修復前，石屋原有的中式屋頂，被後加的波紋形狀的坑鐵板所覆蓋，這些坑鐵板在修復的過程中被移除。為了符合當前的安全及防火規定，整個屋頂也被拆除重新鋪砌，以重現昔日傳統中式金字形屋頂。通過修復 32 號單位原有的廚房及煙囪，配以昔日傢俱和用品，供訪客體會昔日石屋的生活。

石屋毗鄰有數個歷史建築，包括位於石屋東面的一級歷史建築侯王古廟，坐落於九龍寨城公園的法定古蹟南門遺蹟和前九龍寨城衙門，以及位於石屋南面的二級歷史建築伯特利神學院。由於石屋周邊有豐富的文物古蹟資源，因此石屋的修復工程必須進行「文物影響評估」，以供古物古蹟辦事處認可，並呈交古物諮詢委員會做進一步諮詢。

在城市規劃方面，根據九龍塘分區計劃大綱，石屋被劃為「休憩用地」

地帶。「休憩用地」地帶的規劃意向，主要是提供戶外公共空間作各種動態或靜態的康樂用途，應在切實可行的情況下，盡可能開放這些用地讓公眾免費參觀，以配合當地居民和其他市民的需要。因此應以保存整個休憩用地的開放式佈局為目的，特別是要從地區規劃角度出發，維護石屋的毗鄰環境。為此，在有關區域內的任何建築物加建工程應儘量減少，使石屋區域朝着「舊屋展新姿，荒園添綠意」的方向發展。

　　經研究，石屋家園活化建議為郊野學習、教育或遊客中心，據此石屋被保育和活化成為一所主題餐廳暨旅遊信息中心。石屋家園於 2015 年 10 月投入服務，截至 2021 年 3 月底，已有超過 94.3 萬人次到訪。在恢復石屋舊貌的基礎上，將石屋 31～35 號建築中狀態最佳、設施較完整的 32 號建築改作文物探知中心及導覽設施，用作教學用途，介紹九龍城和石屋的歷史，並配以昔日傢俱和用品，向大眾呈現石屋的舊有空間。在石屋家園開設了以社會企業方式營運的懷舊冰室，為香港市民及旅客提供餐飲服務，使到訪者真實地置身於過往的歷史情景之中，為他們帶來無法比擬的懷舊感覺，並通過雇用全職和兼職員工，響應社會弱勢群體的需要，為他們提供就業的機會。

　　石屋家園還開設體驗式訓練和旅遊歷練計劃課程，舉辦展覽及參觀導覽等服務，為青少年提供新的打卡地和聚會地點，加強青少年的交流，發揮青少年特長。同時為他們設置配套服務和設施，提供實習機會。石屋前擁有一大片休憩空間，為了活化何家園大宅舊址，在修復歷史環境的同時，融入精心設計的新設施。例如，廣場的地面設計有 1964 年九龍城的航空照片圖案，設置明陣花園和露天劇場、露天茶座，提供一些桌上遊戲，作為公眾休息和綜藝表演用途，並添加綠化的元素，以達到「活化歷史建築夥伴計劃」的保育目標。

留屋留人，以地換地

藍屋建築群

　　藍屋建築群位於灣仔區最南端，是港島最早發展的地區之一。從灣仔街市出來，便是皇后大道，即香港歷史上第一條沿海岸線修建的主幹道。在皇后大道附近行走，相信任何人都會關注到那三組擁有亮麗色彩的唐樓。以外牆顏色命名的藍屋、黃屋、橙屋及其毗鄰空地，統稱為藍屋建築群。藍屋建築群除了被商業大廈及住宅包圍外，附近也有若干歷史建築存在。北面為三級歷史建築灣仔街市，南面為一級歷史建築北帝廟，西面有舊灣仔郵政局，現為法定古蹟的灣仔環境資源中心。

　　藍屋地段的歷史可以追溯至 1872 年，這一地段曾設有「華佗醫院」，又名「灣仔街坊醫院」，是在灣仔開設的第一座華人醫院。1886 年，「華佗醫院」關閉，改作廟宇供奉華佗像。1922～1958 年，藍屋、黃屋和橙屋相繼建成，屬於嶺南風格，其中四棟四層高的藍屋規模最大，也最著名。藍屋建築獨特的陽台設計在香港已經很難見到。

　　藍屋建築群所在地點是西洋建築與東方藝術合璧的灣仔老區，周邊街區佈滿戰前的廉租公寓，其功能和建築高度基本相同，大多是 4～6 層的長方形懸臂式建築，只有少數平台塔式建築。藍屋建築群雖然在建築風格上並不出眾，但是因其同類型、同時代的唐樓已全部被拆除，突顯了藍屋建築群的價值。這些建築展示了香港 20 世紀初的中式居住形態，持續見證了傳統灣仔的生活模式，保存了灣仔早期的建築面貌，成為灣仔地標之一。藍屋於2000 年 12 月被古物諮詢委員會評為一級歷史建築，黃屋也於同期被評為二級歷史建築，橙屋被評為三級歷史建築。

　　藍屋位於水渠街 72、72A、74、74A 號，建築面積 1052 平方米，建於1923 年，並於 1925 年落成，1978 年這組歷史建築的產權轉交政府。據說當年翻新時只剩下藍色油漆，搶眼的藍屋因而誕生。這四棟住宅均為鋼筋混凝土結構，外牆由灰泥抹面，每道邊牆均配有設計典雅的淺山牆。每兩棟建築

之間以木樓梯相通，建築平面佈局呈長方形，前方為居住房間，後方為廚房及天井。在正立面外牆設置懸臂式鋼筋混凝土露台，並配以鐵製裝飾欄杆。同時，窗戶也設有鋼筋混凝土窗簷和窗台。

黃屋位於慶雲街 2、4、6 及 8 號，建築面積 456 平方米，1922～1925 年興建，由兩組兩棟三層樓的住宅建築組成。日軍佔領時期，這組建築物多有損毀。此後黃屋幾經易手，底層由聖雅各福群會成立的企業「時分天地」所使用。建築物沒有進行較多改建，外牆現為黃色。黃屋以兩座建築為一組，以磚牆支撐，每組建築共用木樓梯。兩組建築物的正立面設計大致相近，均具有新古典風格的特色。如三角楣飾、矮牆的裝飾扶欄等，建築平面佈局呈長方形，大廳在前，廚房和天井置後。

橙屋位於景星街 8 號，建築面積 198 平方米，於 1956 年重建，1957 年落成。橙屋毗鄰原有三棟建於 20 世紀 30 年代初的住宅，此後被拆除，現為空地。橙屋為戰後鋼筋混凝土結構的四層住宅建築，着重功能性，適應狹長的地形而建，展示了香港 20 世紀 50 年代典型唐樓的實用建築風格。面向景星街的正立面外牆十分狹窄，左側大面積的外牆上可見昔日毗連住宅的結構痕跡。橙屋建築曾於不同時期進行改建，沒有留下獨特的建築特色，外牆現為橙色。

這三組歷史建築主要用途是作為住宅，總用地面積約 930 平方米，總建築面積 1706 平方米，建築風格簡單，但是包含多項別具特色的元素，這些元素必須原址保存，並按需要保養維修。這些歷史建築多年來曾進行過若干不適當的改動或增建，需要在可能的情況下予以拆除，使歷史建築風貌得以恢復，全面展現這三組中式住宅的文化意義。經過研究，藍屋建築群可作活化利用的用途包括：教育、遊客中心、文娛場所、福利設施。

藍屋建築群相比同樣處於香港灣仔的老街利東街、尖沙咀的天星碼頭，也曾面臨隨着舊區重建的強勁勢頭而消失的處境。幸運的是，藍屋建築群因城市建設政策的改變而得以保留。這表明，城市更新、舊城與歷史建築改造，不應是一場疾風暴雨的運動，而應是一套能夠納入城市自身日常運行過程中的合理制度、組織機構、空間規劃和實施策略。

　　2006 年 4 月，香港房屋協會宣佈與市區重建局合作，重建、發展灣仔石水渠街及附近建築物，計劃將藍屋建築群活化成為以茶、醫療為主題的旅遊景點，其中對藍屋和黃屋進行鞏固修復，為周邊的酒店公寓提供服務，而橙屋則面臨着拆遷。實施這一計劃，需要統一規劃和建設，居民必須全部搬離。此舉引發了社區居民的抗議，也遭到了區議員和社會公眾的反對，他們認為藍屋建築群並不是空置的房屋，而是具有生活氣息的居住建築群，不需要搬遷改造，他們的社區也不需要致力於盈利的項目。

　　2006 年 7 月，香港城市規劃委員會將重建範圍的使用用途，更改為「休憩用地及保留歷史建築物作文化、社區及商業用途」。為此，聖雅各福群會派出志願者對當地居民逐戶登記，發現一部分居民想去公共房屋，另一部分居民想要留下。在這一情況下，聖雅各福群會、區議會文化事務委員會合作策劃「保育藍屋活動」，他們邀請了藍屋居民、石水渠街坊和商鋪業主、專家學者共同探討延續藍屋的方案，了解街坊本身、建築和人的故事等，從而形成了保育的整體價值核心，為此提出了「留屋留人」的方案。

　　「留屋留人」指藍屋建築群將被保留，並在不改變整體風貌的前提下，進行部分改造，如修建獨立洗手間、電梯和完善消防設施等。原本居住在這裏的居民，通過可持續、創新的租賃政策，可以選擇留下或是離開。選擇遷出藍屋建築群的租戶會被安置或獲得補償，選擇留下的租戶也將是歷史建築保護網絡的組成部分。藍屋建築群堅持「以人為本」的原則予以保育和活化，鼓勵居民參與歷史建築保護項目。修復和保護工作分期開展，社區居民在修復保護期間仍能在藍屋建築群居住，見證修復保護過程。

　　藍屋建築群通過「留屋留人」的新方式，活化為多元服務大樓、社區經濟互助公所，提供住宿計劃、文化和教育活動、餐飲服務，包括甜品店、素食店以及定期舉辦文物導覽活動等。2008 年，香港發展局接受並支持藍屋「留屋留人」的提案。2009 年 4 月，香港地政總署宣佈，根據《收回土地條例》，收回了石水渠街、慶雲街及景星街的私人土地業權，以便進行市區更新計劃。

　　2010 年，香港發展局將藍屋建築群納入第二期「活化歷史建築夥伴計

劃」項目，成為通過邀請非營利性機構提交申請，以社會企業的模式進行歷史建築保育和活化項目。即由政府主導，逐漸轉為由聖雅各福群會、協辦機構社區、香港文化遺產基金會有限公司、居民組織四方共同參與，共同管理、共同保護的方式。項目在運作的過程中，將居民組織放在重要的位置。從早期保育方式的爭取到修復過程的合理設計，再到將來對歷史建築的活化利用，社區街坊參與是十分重要和值得珍視的。

2013 年 9 月，藍屋建築群「活化歷史建築夥伴計劃」正式啟動，成為開香港「留屋留人」先河的歷史建築保育和活化項目。工程分兩期進行，第一期先行修復黃屋和橙屋，第二期修復藍屋。時任香港政務司司長林鄭月娥女士在出席藍屋建築群保育和活化項目動土典禮時說：「活化項目需由下而上、凝聚社區參與才能成功。」她對為維護居民權益而組成的「藍屋居民權益小組」不但欣然接受結果，而且成為「活化歷史建築夥伴計劃」項目中的一個合作夥伴，感到十分高興。

香港發展局決定不進行任何拆遷，而是通過資助吸引非營利性機構參與保育和活化，最大限度地原地保護歷史建築現狀。工程和技術團隊在修復保護過程中，花了不少心思和時間，儘量確保歷史建築外貌及建築內部原汁原味保留下來。藍屋建築群經過改造，整體風格依舊，但是為了提升居民生活質量，使建築符合現代居住標準，每個單位加建廚房浴室。過去住在這裏的老街坊，都習慣提着水桶去附近的公共廁所洗漱，如今得到改善。同時，藍屋建築群完善了逃生通道、消防樓梯設施，樓宇中還加建了電梯。為解決不同樓宇間的樓層高差問題，電梯設計為兩面開門，全面實現了無障礙。

藍屋建築群的很多細節也發生了改變：破舊的木框窗戶得以修復完整，過去被換成鋁、鋼材質的窗戶，也被還原成了木框窗戶，甚至木框的塗料也基本保留了原樣；排水裝置中，有歷史價值的鑄鐵雨水管、水斗被修復，還連接了污水處理裝置；房間露台損壞的金屬護欄，也得以修葺或更換。通過對建築內的木材進行安全檢測，內部木結構板和木樓梯全面修復保留，解決了房屋腐朽、漏水等問題。重新上梁時將不符合安全標準的木樑進行替換，有白蟻蛀蝕的屋頂桁樑被替換，還安裝了白蟻監察系統，以保證屋頂的木構

件防蟲。藍屋四棟建築屋頂上的違章構築物都被拆除，還原建築屋頂原有風貌。

　　如今，鋼結構的外掛樓梯環抱藍屋、黃屋和橙屋，將它們串聯為一體。三組樓宇相通，相互關係緊密。藍屋建築群內陽台的鐵鑄護欄仍然維持20世紀20年代的幾何圖案裝飾，為這組歷史建築增添了幾分懷舊感。最特別的細節是，原本鋪在地面上的地磚，大部分已經老舊，負責修復的工作人員保留了大部分地磚，並用乾淨的鬃毛、尼龍刷蘸清水清洗，以再現地磚上的花卉圖案和幾何圖形。這些細節都是本着保留藍屋建築群的傳統風格悉心實施，這也是歷史建築保育和活化需要的研究精神。而這些細節的落實，需要強化公眾參與共同完成。

　　藍屋建築群三棟樓房圍繞的公共空地保留着原有樹木，通過提升成為居民的公共活動空間。社區活動都在此進行，這個公共活動空間成為促進社區鄰里關係的重要場所。建築群之間也有連接橋，讓居民有更多活動空間和聯繫，促進居民與社區的互動。這裏會經常舉辦不同的社區活動，如街坊共餐聚會、親子活動、環保日、放映會和墟市❶等，鼓勵居民投入社區生活，共同活化社區。中秋佳節舉辦中秋晚會，新舊街坊聚首一堂，非常熱鬧。同時，社會企業通過創新設立價格相宜的食品店，不僅供應傳統及健康的食物，創造基層就業機會，並為「活化歷史建築夥伴計劃」帶來額外收入。

　　藍屋一樓開設了香港故事館。香港故事館的前身是「灣仔民間生活館」，是一座非政府民間博物館，於2012年易名香港故事館，並於2016年下半年正式對公眾開放，成為展示灣仔居民生活的博物館。館中主要陳列早期香港居民的生活用品。走進香港故事館就會發現這裏兼具中西建築風格特色，橫樑、樓梯和扶手等不少內部構件，同藍屋建築群的整體建築一樣，保留着原本的木質結構。香港故事館規模不大，就像一間客廳。老街坊搬走前，總會到這裏捐贈一些舊物，如冰箱出現前流行的帶紗櫥的方桌等。每件東西都有

❶　在固定地方定期舉行的貿易活動。

一段樸素的經歷，民間民俗歷史通過這種形式得到保留。

目前，香港故事館由社區義工運營管理，每個星期四的晚上會有電影放映、音樂會等活動，還有製作紙燈籠、調製葡萄酒等各種 DIY 項目；周末有中環地區文化保育案例講解活動，還有多姿多彩的展覽活動，這些活動得到了社區居民積極參與和支持。可以說，在物質層面，藍屋建築群嚴格按照保育指引的要求，對歷史建築進行了保護性修復，讓建築特色和歷史信息得以留存。在非物質層面，香港故事館則通過私人物品和歷史，記錄了社區居民與傳統文化的關係，增加了公眾的參與感。

藍屋建築群內的「時分天地」，專門出售街坊製作的工藝品和各類二手日用品，如西裝、文具、書本，甚至電器等。然而，這裏並不流通任何國家的貨幣，而是以「時分」作為計價單位。「時分」系統以時間為交換單位，勞動者付出勞動、才能，每提供一小時的服務，則可獲得 60 時分，用以換取他人相應價值的服務或店鋪內的商品。勞動者的身份是平等的，衡量他們勞動成果的只有時間。比如一套八九成新的西服價值 140 時分，若你在這裏做義工 140 分鐘，便可以得到這套西服。通過「時分天地」，為基層創造更多就業機會。

在藍屋建築群通過設立「社區經濟互助公所」，引入有熱心貢獻社區的新租戶，積極參與並推展各項計劃。新租戶除了付與市值相近的房租外，還鼓勵租戶互相交換資源和技術，將生活經驗、技能與社區分享。能為社區帶來什麼，是每個租戶需要考慮的問題，如在活動中為大家貢獻廚藝，有需要時為鄰居提供維修等，無論技能大小，其目的都是希望租戶擁有共同營建、管理藍屋建築群的意識，讓租戶真正成為社區的管理者。

隨着時代變遷，社會不斷發展，如何保留昔日的歷史建築，留住「那些年」的文化情懷，的確需要花上不少工夫。藍屋建築群保育和活化項目，確立「打破鄰里隔膜，建立社區氛圍」的構想，採用民眾參與、自下而上的社會導向型歷史建築保護方法，為社區提供經濟適用房、社會企業店鋪。最為可貴的是，這些有着百年歷史的建築，在政府、專家學者、民間力量的合力下，沒拆沒遷，不僅「留屋」而且「留人」。居民依然生活在這裏，隨處可

見最傳統的灣仔生活模式。如今，這一構想已經變為現實，藍屋建築群變身充滿活力的人居環境，成為灣仔地標之一。

2017 年 11 月 1 日，在聯合國教科文組織曼谷大會上，藍屋建築群獲得文化遺產保護領域最高獎 —— 亞太地區文化遺產保護獎卓越獎。聯合國教科文組織的評審委員會在獲獎評語中寫道：「藍屋建築群的復興為真正包容的城市保護方式提供了成功的證明。在香港這個最有地產壓力的城市，租戶、社會工作者及保育人士仍付出努力，不僅保留了建築物，還保留了當地小區活生生的歷史及文化，這對該地區乃至其他陷入困境的城市地區是一種鼓舞。」

景賢里

2011 年 12 月，赴香港參加「文物保育國際研討會」期間，我考察了位於香港司徒拔道 45 號的景賢里歷史建築。景賢里原名「禧廬」，建於 1937 年，由廣東商人及慈善家岑日初先生及其夫人岑李寶麟女士興建。這組歷史建築既具有豐富細緻的中式建築特色，又在結構、用料和設計上兼具西方建築風格，可視為香港僅存的戰前具有中國文藝復興風格的優秀建築物。由於當時山頂向來是外籍人士聚居的地區，因此，景賢里是香港早期歷史中半山區華人高級住宅的經典遺存。1978 年，禧廬售予邱子文及其子邱木城，易名為「景賢里」。

景賢里佔地面積 4910 平方米，採用西方建築設計手法表現中國傳統建築形式，在建築風格上，其三合院佈局、歇山屋頂、傳統脊飾、斗拱、額枋、雀替、琉璃瓦等展現出中國傳統建築特徵。在建築技術上，鋼筋混凝土技術全面替代了傳統木作技術。與傳統建築不同的是兩翼稍為張開，使內院的空間得以擴展。門口朝南，南面建照壁，形成內院。景賢里建築群由主樓、副樓、車庫、廊屋、涼亭和游泳池等組成。主樓三層，設有遊廊俯瞰庭院。副樓兩層，由多個並聯式房間組成，用過道連接主樓。主樓及兩翼的屋頂飾有中國建築特有的屋面裝飾物，包括閣樓屋脊中央的一顆寶珠裝飾，以

及博古風格的脊獸。

　　景賢里主樓及副樓外牆以上乘的清水紅磚築砌，紅磚碧瓦，古色古香，反映出中西建築藝術的巧妙設計和非凡工藝技術。室內的地面鋪有雲石地磚、木地板，以及由嵌花馬賽克砌成的圖案。樓房各面的窗戶均為中國圖案的鐵製格條和花崗石窗套。主樓各層正廳的大空間採用井格式樑架系統，地下的西側圓廳則為同心圓放射狀樑架系統，並裝飾宮殿式的藻井天花。除傳統中式建築裝飾外，建築物也採用了先進的建築技術，如隱藏式的綜合地面排水系統設計，避免雨水衝擊建築物表面和擋土牆。此外，建築物採用鋼筋混凝土代替傳統的木結構屋頂構件。

　　景賢里一直屬於私人擁有。2004 年 4 月初，景賢里在業主委託下進行拍賣出售，6 月 8 日為截止日期。業內人士恐該建築在出售後會被拆除，一直關注古蹟保護的長春社宣佈開展「挽救景賢里運動」，以 600 萬港幣投標，如果取得成功，將發起全港「一人一元」的籌款活動保護景賢里，引起廣泛反響。業主迫於公眾和媒體壓力暫時取消了拍賣。但是 2007 年 7 月再次傳出景賢里出售的消息，並最終於 2007 年 8 月售出，土地價值超過 5 億港幣。2007 年 9 月 11 日公眾發現景賢里遭人為破壞，建築屋頂琉璃瓦片、石質構件及窗框遭到拆除，隨即引起媒體和公眾的抗議。

　　面對這一情況，香港發展局採取緊急行動，在諮詢古物諮詢委員會後，2007 年 9 月 15 日，古物事務監督宣佈景賢里為暫定古蹟。隨後香港發展局與景賢里的業主，就保護方案達成初步共識，即業主同意修復景賢里後，交予政府管理。政府則將景賢里西側一塊面積與景賢里用地相當的無樹木人工斜坡，向業主進行「以地換地」方式補償，補償土地允許興建五間獨立屋宇，但是這塊交換土地的發展，必須符合適用於景賢里用地的容積率 0.5 的標準以及高度不超過三層的限制。這個方式需要城市規劃和歷史建築保護協調考慮，最終香港發展局與業主達成了換地協議，而暫定古蹟制度為這個協商贏得了時間。

　　景賢里於 2008 年 7 月正式被列為法定古蹟，獲永久法定保護。從景賢里第一次拍賣，到被宣佈為法定古蹟經歷了四年時間，社會公眾一直持續關

注事件發展動態，阻止破壞行為，政府也首次使用「以地換地」的方式解決私人歷史建築產權問題。一般城市在處理此類問題時，會由政府向私人業主購買建築，將歷史建築變為政府產權再進行保育和活化。但是景賢里的做法，並不是用政府資金進行購買，而是保障私人業主的物業發展權，用另一塊同樣具有發展前景的土地作為交換，既保障了私人業主的合法權益，也使政府免於陷入「使用公帑保育私人物業」的尷尬境地。

景賢里交換土地的做法，為香港私人歷史建築的保育和活化開了先河。隨後香港特別行政區政府接管了景賢里，由於這組歷史建築遭到較為嚴重的損壞，2007 年 11 月，時任香港發展局局長林鄭月娥女士訪問國家文物局時，希望推薦內地歷史建築維修保護專家，協助制訂景賢里修復工程計劃，為此我推薦了廣州大學建築與城市規劃學院湯國華教授參加此項工作。景賢里維修保護工程於 2008 年 9 月展開。湯國華教授不辭勞苦，敬業地從殘缺碎片及圖片中找尋景賢里昔日的面貌，在內地找尋維修保護所需的材料，並帶領施工隊伍反覆嘗試修復所需的工藝。

歷時兩年多的努力，景賢里歷史建築終於在 2010 年 12 月完成維修保護。景賢里不僅是香港歷史建築保護的標誌性項目，也展示了內地與香港合作保護歷史建築的成果。景賢里維修保護工程竣工後，舉辦了景賢里公眾開放日，市民反映極為熱烈，2 萬多張門票轉瞬派發完畢，可見香港市民對歷史建築保護的日益關注。2011 年 4 月 4 日，香港發展局局長林鄭月娥女士來函表示感謝，並附上景賢里維修保護的相關資料，邀請我前往香港再次考察景賢里歷史建築，見證兩地文物保護合作的成果。

景賢里曾被納入第三期及第四期「活化歷史建築夥伴計劃」，但是活化歷史建築諮詢委員會認為香港社會已經為保護景賢里付出了很多努力，也對這個保育和活化項目抱有很大期望，希望為景賢里找到最合適的保育和活化方案，因此獲選的「活化歷史建築夥伴計劃」申請書必須在五項評審準則中獲得高的評分，才值得政府將資金投入在申請機構的保育和活化項目。活化歷史建築諮詢委員會希望通過切實可行和可持續的方式，對景賢里這組歷史建築及環境加以保護保存、活化更新。

　　鑒於過去第一期至第五期「活化歷史建築夥伴計劃」已經累積了較為豐富的經驗，也有不少非常具有文化創意的項目正在實施，社會公眾對於保育和活化歷史建築充滿期待。2019 年，香港發展局決定再次將景賢里納入第六期「活化歷史建築夥伴計劃」項目，希望通過民間的智慧及創意，為這組法定古蹟歷史建築找尋最合適的夥伴和再利用方案。並於第六期「活化歷史建築夥伴計劃」推出前，安排開放日及學校參觀活動，讓市民可以欣賞景賢里這座優秀歷史建築。經研究，景賢里保育和活化後，可考慮作教育機構、會議廳、研究所、設計及發展中心、商店以及服務行業等。

深化與拓展
把握歷史建築保護發展趨勢

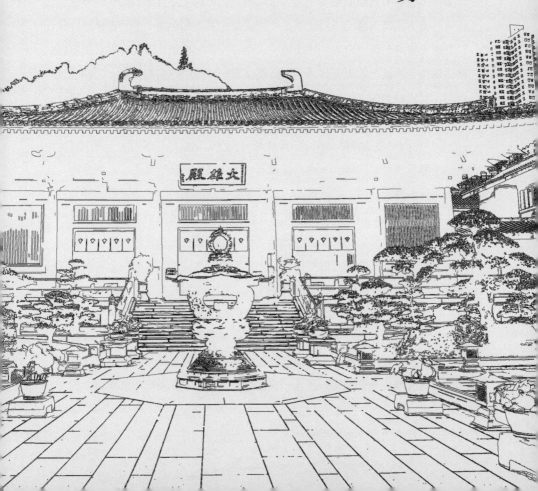

　　近年來，通過「活化歷史建築夥伴計劃」的實施，誕生了越來越多新的觀念，從對歷史建築的保育和活化，拓展到與保護相關的文化領域，使歷史建築保護發展為對自然環境、人工環境和文化特色加以保護的綜合性概念。如今，歷史建築保護已不再是單純的物質文化遺產的保護，而是更多地立足於對歷史變遷軌跡、自然生態環境、人內心世界的尊重。因此，重新認識社會生活複合系統中的現有資源，不斷豐富歷史建築的內涵和外延，已經成為新時期歷史建築保護的重要任務。準確把握歷史建築保護的發展趨勢，樹立正確的保護理念，是關係到歷史建築保護健康發展的重大課題。

　　「活化歷史建築夥伴計劃」的實踐表明，歷史建築是一個內涵十分深刻，並且不斷發展豐富的概念。隨着保護理念的發展和實踐的深入，文化景觀、歷史街區、傳統村落、文化線路、當代遺產、商業遺產、工業遺產、農業遺產、鄉土建築、非物質文化遺產和文化空間等，都已成為與之相關的保護內容和組成部分。歷史建築保護內涵的深化和外延擴展，也促使人們從更廣闊的視野、更深入的角度分析和梳理歷史建築與現實生活之間的內在聯繫，探索新的保護類型，並建立相應的保護體系、方式和手段。

　　目前，歷史建築保護領域對傳統保護對象的概念認識，呈現出新的發展變化，社會各界對歷史建築的認知理念日臻成熟，逐漸成為一種充滿智慧的理性行為，更加鼓勵多樣化地理解歷史建築保護的意義、評價歷史建築的價值和完善歷史建築保護的理念。這就需要在實踐中採取更加積極的方針、

更加科學的方式、更加有效的方法來保護廣義的歷史建築新成員。隨着歷史建築保護領域的不斷擴大，由此也引發了保護要素、保護類型、保護空間尺度、保護時間尺度、保護性質和保護形態等各方面的深刻變革，比較突出地表現出六個方面的綜合趨勢。在香港的歷史建築活化保育實踐中，這些趨勢也得到了明顯的體現。

保留文化景觀中的歷史記憶

在歷史建築保護要素的深化和拓展方面，如今已經從重視單一文化要素的保護，向同時重視綜合要素保護的方向發展。包括兼具文化和自然複合特徵的雙重遺產、由文化要素與自然要素相互作用而形成的文化景觀，均成為加大保護的對象。考慮到歷史建築類型的多樣性，保護的對象從歷史建築擴大到歷史地區，擴展成為一片有生命的、正在生長和使用的區域；周邊環境的價值進一步得到確認，並納入城市規劃的範疇；保護政策也與以往有了很大區別。

2005 年 10 月，國際古蹟遺址理事會第十五屆大會暨國際科學研討會在西安召開，主題為「背景環境中的古蹟遺址 —— 不斷變化的城鄉景觀中的文化遺產保護」。會議通過了「保護歷史建築、古遺址和歷史地區環境」的《西安宣言》。這是具有里程碑意義的國際性文化遺產保護文件，其重要性在於將文化遺產的範圍擴大到了「環境」，認為文化遺產環境的含義有三點：第一，環境的自身物質實體和人們對這個環境的視覺印象；第二，文化遺產與周邊自然環境的相互作用；第三，遺產環境的文化背景及與該遺產相關的社會活動、傳統知識等方面內容。

香港特別行政區政府遵循聯合國「綠色、環保、低碳」的要求，提出文化保育運動，創造了許多更新、活化的模式。這一歷程使人們認識到，保護歷史建築意味着不僅要保護建築實體，而且要保護人文環境，並使之與整個

社會生活更加密切相關。

在香港，我驚歎於繁華的市區景觀與幽靜的郊野風光竟然如此貼近。香港陸域轄區面積為 1000 多平方千米，但是已建成區面積僅佔了香港四分之一的面積，剩餘土地則以林地、灌叢、草地、濕地、水體等為主。這些土地經過政府的經營打造，就形成了地質公園、濕地公園、郊野公園等文化景觀，人們在此休憩、遊覽，感受生態環境的意趣。其中的一些文化遺產，包括歷史建築，也與環境相和諧，因地制宜發揮了重要作用。

香港地質公園

2013 年 7 月，我考察了香港地質公園。香港地貌資源豐富，其中不少地貌極具學術研究、旅遊及觀賞價值。2009 年 9 月，香港地質公園經國家地質公園評審委員會評定，成為中國國家地質公園，並在 2011 年加入世界地質公園網絡。設立國家地質公園，有利於保護特殊地貌及岩石群，形成可供觀賞的自然景觀。通過加入世界地質公園網絡，可以在保護珍貴的地質地貌方面汲取更多的經驗，增進市民對地球科學的認識，並為綠色旅遊活動增加新景點。

香港地質公園包括新界東北沉積岩和西貢東部火山岩兩大園區，各有特色。兩大園區共形成八大景區，佔地約 50 平方千米。新界東北園區位於赤門海峽至東平洲一帶，為沉積岩園區，包括東平洲、印洲塘、赤門和赤洲四個景區。其特色為變化多端的地質地貌，展現地質多樣性。赤洲的紅色岩石又名丹霞地貌，與內地丹霞山的地貌相似。

西貢園區北起萬宜水庫東壩，西至果洲群島一帶。西貢園區為火山岩園區，其特色為六角形岩柱群和海岸侵蝕地貌，包括橋嘴洲、糧船灣、果洲群島和甕缸群島四個景區。分別展現香港在 1.4 億年前，最後一次火山爆發後而產生的火山岩和罕見的六角形岩柱。這些六角形岩柱群是目前所知世界上面積和體積最大的岩柱群，類別為凝灰岩，由酸性火山灰構成。景區內六角形岩柱一字排開，岩柱體積粗大，直徑平均達 1.2 米，高度超過 100 米。岩

柱群大部分位於海底，露出海岸的數量約有 20 萬條，構成一幅獨特的天然景象，甚為罕有。

香港地質公園設立的目的，是在地質公園內實現保育、教育及可持續發展等目標。國家地質公園的工作重點包括推動地區公眾參與、改善郊區鄉村生活環境、推動科學普及和地質文化旅遊，提高社會公眾對於地質科學的認知。所以地質公園內所有景區的文化設施，均設在易於到達的地點。同時，香港地質公園內不得進行大型建設，僅僅設立為訪客服務的遊客中心，以介紹香港地質公園知識為主。園區內還設置旅遊指南、地質公園標誌牌，並設立了三條地質旅遊參觀步道，方便遊客參觀。香港地質公園的大部分區域，已被現有的郊野公園及海岸公園所覆蓋。未被覆蓋的主要為東南部的島嶼，包括橫州、火石洲、沙塘口山和果洲群島。香港漁農自然護理署把這些地方列入特別地區 **❶**，以加強保護。

香港濕地公園

2016 年 11 月，我考察了位於天水圍北部的香港濕地公園。香港濕地公園的原址只是一片普通的濕地，曾擬用作生態緩解區，以彌補因天水圍區域城市發展而失去的濕地。1998 年，香港漁農自然護理署和香港旅遊發展局共同研究策劃，希望將天水圍這一生態緩解區，擴展成為一個濕地生態旅遊景區，名為「國際濕地公園及訪客中心」。這項研究的成果，促進香港首個生態環境旅遊設施，即香港濕地公園的建設，同時又不削弱其生態緩解的功能。1999 年，香港濕地公園動工興建，耗資約 5 億港幣。香港特別行政區政府將香港濕地公園建設計劃列為千禧年發展項目之一，2006 年 5 月 20 日正式開園。

香港濕地公園的發展目標為推廣綠色旅遊、環境保護和濕地保育，將生態緩解區提升為集自然護理、生態教育於一體的世界級濕地公園，以此展示

❶ 指政府為保護自然生態，將市郊未開發地區劃出，作為康樂、保育與教育用途的地方。

濕地生態系統的多樣化以及保護濕地的重要性。同時，向公眾提供以濕地功能及價值為主題的教育及消閑場地。

香港濕地公園擁有遼闊的自然景觀，建有佔地 1 萬平方米的室內展覽館——濕地互動世界，設有野生動物模型展覽、仿真濕地場景和娛樂教育設施以及超過 0.6 平方千米的濕地保護區，是亞洲首個擁有同類型設施的公園。濕地互動世界細分為三部分，包括苔原、熱帶沼澤和香港濕地，介紹不同地域的濕地生態，濕地保護區包括溪畔漫遊徑、濕地探索中心、生態探索區、濕地工作間、演替之路、河畔觀鳥屋、泥灘觀鳥屋、魚塘觀鳥屋、紅樹林浮橋、蝴蝶園和原野漫遊徑。其中最吸引遊客的是三個不同的觀鳥屋，原木搭就，內設望遠鏡，可以清楚地看到在濕地活躍的鳥類。同時，由於紅樹林區內潮溝發達，吸引深水區的動物來到紅樹林區內覓食棲息，生產繁殖。

在香港濕地公園，訪客不僅能夠欣賞自然美景，還能通過香港規劃設計師匠心獨具的設計，欣賞各種水的形態、體驗水孕育生命的特質。濕地保護區包括人造濕地和為水禽重建的生境。香港濕地公園裏有近 190 種雀鳥、40 種蜻蜓和超過 200 種蝴蝶及飛蛾。坐落於人造濕地的濕地探索中心可以讓遊客親身體驗濕地生趣，分別位於河畔、魚塘及泥灘的觀鳥屋，引領遊客走進不同的生境，尋訪各式各樣的有趣生物。

香港濕地公園訪客中心設有三個面積 800～1200 平方米的展覽廊，分別展出有關生物多樣化、文明發展和自然護理的展品。另外還設有放映室、禮品店、濕地茶座、沼澤歷奇及嬉水樂園供訪客使用。香港濕地公園除了提供自然生態體驗，還開展許多參與性的創意活動，如親子濕地遊、與螢火蟲相遇展覽等。

濕地向來與人類息息相關。香港城市的呼吸，一直依賴元朗農田、大嶼山、獅子山等郊野生態環境。香港回歸祖國以後，建成了香港濕地公園，成為一個新的「城市之肺」，也向訪問香港的遊客表明，香港不只是鋼筋混凝土森林，還有廣闊的清新生態之地。香港濕地公園憑其優秀的建築設計，獲得城市土地學會 2007 年亞太地區卓越獎，以及香港綠色建築議會及環保建築專業議會首屆「環保建築大獎」全新建築類別大獎等獎項。

林邊生物多樣性自然教育中心

2017 年 12 月，我考察了香港林邊生物多樣性自然教育中心，中心坐落於鰂魚涌柏架山道 50 號的林邊屋。林邊屋建於 20 世紀 20 年代，又名「紅屋」。日軍佔領時期林邊屋受損，1947 年～1951 年進行了重建。林邊屋初期主要是作為太古糖廠、太古船塢的歐籍二級管理層職員住所。後來由於糖廠關閉，林邊屋也被空置，香港政府於 1976 年接管了林邊屋。1985～2002 年，林邊屋曾租給國際文化事業協會使用，作為舉辦展覽和音樂會的場地。此後，林邊屋經維修保護交由漁農自然護理署管理，活化成為香港首個生物多樣性自然教育中心，旨在推廣自然保護。1998 年，林邊屋被列為二級歷史建築。

香港作為國際都市雖以人口稠密而聞名，但是因為有着漫長曲折的海岸線、綿延的山脈、風光怡人的郊野公園，同時由於香港位於熱帶及溫帶之間，具有滿足生物多樣性的條件，使得這裏成為多種野生生物棲息的理想場所。據林邊生物多樣性自然教育中心介紹，香港已知物種總數約 5600 種，除 3000 多種植物外，還包括 1000 多種魚類、500 餘種鳥類、超過 50 種哺乳類動物、超過 100 種兩棲類及爬行類動物、236 種蝴蝶和 117 種蜻蜓，這些物種均以香港為家，生息繁衍。

林邊生物多樣性自然教育中心於 2012 年 6 月 1 日正式啟用。這座具有百年歷史的老建築，經保育和活化後重獲新的生命，體現了文化與自然保護的完美結合。在林邊生物多樣性自然教育中心的地下，有三個展覽廊，展示香港美麗的自然和生態環境：第一個展覽廊主要介紹生物多樣性的功能和價值，以高清影片展現香港多種動植物；第二個展覽廊由樹林、河溪、海洋和紅樹林四個部分組成，訪客可通過展板、短片和多媒體互動遊戲，認識棲息地和物種多樣性之間緊密的關係，也可以近距離觀察本地原生動物及其特徵；第三個展覽廊則回顧香港過去的生態研究及自然保育工作。在林邊生物多樣性自然教育中心的一層設有一個多用途會議室和兩個活動室，作為舉辦學生和公眾教育活動使用。林邊生物多樣性自然教育中心還定期舉辦電影欣

賞、公眾講座、工作坊和導覽團等活動，訪客也可以參觀中心外的鰂魚涌樹徑，沿途欣賞本土樹木。

龍虎山環境教育中心

　　2017 年 12 月，我考察了經過保育和活化歷史建築後設立的龍虎山環境教育中心。香港環境教育的歷史，可以追溯至 1986 年。當時香港民眾對生態教育、環境污染等問題的認識不如今日深刻。為推動環境保護並取得公眾支持，香港政府成立了環境保護署。1989 年「世界環境日」，香港政府發表《對抗污染莫遲疑》白皮書，首次提及「以社區為本」的環境教育理念。1993 年，香港環境保護署設立了首個環境教育中心，為社區環境教育揭開序幕。2008 年 4 月，香港第三個環境教育中心，即龍虎山環境教育中心，由香港環境保護署和香港大學共同創立，這也是香港第一座由政府和高等院校共同創立的環境教育中心。龍虎山環境教育中心位於龍虎山半山腰，以此為起點，向西可至龍虎山郊野公園，向東可到達太平山一帶區域。龍虎山環境教育中心建築群的歷史可以追溯至香港第一個儲水庫，即薄扶林水塘的興建。香港開埠之初，飲用水主要來自山澗溪流或地下井水。隨着城市發展、人口激增，飲用水短缺與水污染問題日益嚴重。香港政府選定薄扶林谷興建水塘。水塘於 1863 年建成，供水給維多利亞城居民。

　　龍虎山環境教育中心內，前身為薄扶林濾水池看守人所住的平房，如今被用作展覽廳；前身為廚房和傭人的住所，如今作為舉辦工作坊和講座的活動室；前身為工人宿舍的房屋，如今被用作職員辦公室。如今職員辦公室的門雖然已經被漆上白色，但是通過門框仍然可以看到底層原有的藍色，藍色大門是當年這座建築物的特色之一。據說維修保護這座歷史建築的部分木材，取自於本地退役電線杆。龍虎山環境教育中心本身是上百年的歷史建築，建築外面是美麗的花園，空間開放、空氣清新，前來參與活動的人們在此是一種享受。

　　龍虎山環境教育中心由政府負責歷史建築修復，由香港大學運營，以期

通過香港大學在環境保護研究和社會教育的優勢，更有效地傳播環境保護知識。地處山海之間，上有龍虎山郊野公園和半山，下有香港大學和西營盤，這一特殊的地理位置，造就了龍虎山環境教育中心獨特的運營模式。在龍虎山環境教育中心能看到的一些內容，並非獨一無二，在其他地方也能看到，但是大量資料匯集在一起，可以使人們對於環境保護產生新的感悟。過去，環境保護被狹義地理解為垃圾回收、環境清潔。但是龍虎山環境教育中心希望將環境保護理念融入社區生活，使居民在深入了解生態環境對於日常生活的意義後，更加珍視和保護自身生存的環境。

作為龍虎山環境教育中心的發起方之一，香港大學經常和環境教育中心聯合舉辦各類公共教育活動，將香港大學關於龍虎山周邊區域和環境相關議題的學術研究，用較為輕鬆的方式傳遞給周邊居民和社會公眾。龍虎山環境教育中心的工作人員，多為香港大學歷史或生態相關專業背景，對地區情況較為熟悉，他們主要以項目制形式開展工作，同時兼任龍虎山環境教育中心各類導覽的領隊。龍虎山環境教育中心還有 100 人左右的義工隊伍，被稱為「大使」，他們不僅為導覽團、工作坊等活動投入熱情和時間，還將龍虎山環境教育中心的信息傳遞給更多的人。

龍虎山環境教育中心的導覽分為幾類，既有環境教育中心歷史建築和花園導覽，也有香港大學、龍虎山郊野公園等周邊環境的導覽，甚至還定期舉辦龍虎山夜行導覽，帶領公眾了解夜間生物。2017 年，龍虎山環境教育中心曾舉辦過一次為期 24 小時的龍虎山生態速查活動。10 位學者各自帶領一支 10 人小組進入郊野公園，帶領民眾體驗如何作為一個科學家助手進行生態調查。期間，成員製作的昆蟲標本完成後便在龍虎山環境教育中心展廳永久展出。龍虎山環境教育中心內有一株青果榕樹，由當年屋主於 20 世紀 90 年代種植。動物們喜歡它的果實，常常在夜間進入花園，攀爬青果榕樹遊玩。龍虎山環境教育中心花園內的紅外線攝像機，記錄下了東亞豪豬、果子狸等生物夜間在花園活動的景象。

龍虎山環境教育中心成立 10 周年時，聯合團隊希望將文字、講解、導覽無法表達的內容，通過藝術形式呈現出來，進一步催化社區環境教育。為

此他們舉辦了《感知西半山：就是自然》展覽，嘗試用共同學習和藝術表達的方式，引導人們思考環境保護的意義。在展場中，攝影、影像、繪畫等視覺作品完整地呈現在展廳中。龍虎山環境教育中心還特別收集和考證了這座歷史建築，例如儲水庫的濾水池和平房建築自 1890 年至今的歷史檔案和文獻資料。

　　根據龍虎山環境教育中心提供的數據，在 2019 年 2～6 月《感知西半山：就是自然》展覽舉辦期間，參觀人數為平日的 2～3 倍。參觀這項展覽使人們有理由走進來參加相關活動。十年來，龍虎山環境教育中心所做的努力，就是將高等院校學術成果以平實的方式傳達給社區居民，採用體驗式環境教育，讓人們認識、接近和享受大自然。通過文化和藝術的方式，將社區獨特的歷史建築和環境歷史做出全面呈現。正如龍虎山環境教育中心的建立目標所詮釋的：空間、社區、夥伴、歷史、專業。這不僅是龍虎山環境教育中心工作的關鍵詞，也是香港保育和活化類似歷史建築非常重要的經驗。

　　1945 年以後，香港城市規劃逐步體現郊野公園理念，並於 1976 年 8 月頒佈了《郊野公園條例》。1977 年，香港劃定了第一批五個郊野公園：城門、金山、大潭、獅子山及香港仔。截至 2021 年，香港共有 24 個郊野公園，城市邊緣地帶的多數地區均被納入郊野公園系統。香港地區雖然人口密度高，可利用土地少，但是仍然維護了高質量、大規模的城市郊野公園系統，所處的區位環境既包括風景怡人的山嶺、叢林，也涵蓋水塘和海濱地帶。這些郊野公園在抑制城市蔓延、平衡開發與保護、提供康樂場所等方面發揮着有益作用，成為綠色生態空間建設的樣本。

　　2018 年 5 月，我曾考察過香港大帽山郊野公園。大帽山位於新界的中部，是香港最高的山峰，海拔 957 米，由於經常出現大霧，也被稱為「大霧山」。在天氣晴朗的日子，站在大帽山上，既可以俯瞰新界及港島，北望深圳南部，還可以遠眺大嶼山和鄰近島嶼的水光山色。

　　大帽山一帶山巒起伏，是典型的生態旅遊區。這裏農業並不發達，昔日區內農民只能種植稻米和蔬菜作為自用。種茶曾是大帽山地區一種興盛的行業。在大帽山高處的山坡，向下走的人字形梯田仍清晰可見，相傳這是在 17

世紀曾經盛極一時的茶場遺址。這正體現了香港政府倡導的郊野公園在康樂休閑、科普教育及景觀遊覽功能上的複合內涵。

市民與遊客在郊野公園內開展的活動涵蓋健身、遠足、家庭旅行及露營等多種形式，顯示出郊野公園功能組織的豐富性，成為時下最有益身心的戶外康樂活動場所。其中，市民喜愛的長途遠足徑，通常串聯幾個郊野公園。目前，香港已經形成一套以《郊野公園條例》《海岸公園條例》為核心，以《郊野公園和特別區域管理規則》《野生動物保護條例》《林區及郊區條例》等多項法規作為補充的法律保障體系，在為市民提供良好的康樂用地的同時，規範了郊野公園規劃、管理、運行與維護，確保香港生態環境的可持續發展。

傳統街區村落中的現代生活

在歷史建築保護類型的深化和拓展方面，已從過去重視對「靜態遺產」的保護，向同時重視「靜態遺產」和「動態遺產」「活態遺產」保護的方向發展。歷史建築並不意味着死氣沉沉或者靜止不變，它們完全可以是動態的、發展變化的、充滿活力的和具有生活氣息的。許多歷史建築仍然在人們的生活中發揮着重要的作用，甚至不斷地吸納更多的新鮮元素，充滿着生機與活力。

早在 1964 年，《保護文物建築及歷史地段的國際憲章》中就強調「歷史古蹟的概念不僅包括單個建築物，而且包括能夠從中找出一種獨特的文明，一種有意義的發展或一個歷史事件見證的城市或鄉村環境」。1976 年，聯合國教科文組織在內羅畢通過了《關於歷史地區的保護及其當代作用的建議》，明確提出了「歷史地區」的概念；1987 年國際古蹟遺址理事會在華盛頓通過了《保護歷史城鎮與城區憲章》，即《華盛頓憲章》，進一步將相關概念延伸到了歷史城鎮與城區。

《華盛頓憲章》歸納了保護歷史地段共同性的問題，列舉了歷史地段應該保護的內容：一是地段、街道的格局和空間形式；二是建築物和綠化、曠地的空間關係；三是歷史性建築的內外面貌，包括體量、形式、建築風格、材料、色彩、建築裝飾等；四是地段與周圍環境的關係，包括與自然環境、人工環境的關係；五是該地段歷史上的功能和作用。從這些內容看，歷史地段保護更關心的是整體環境，強調保護和延續人們的生活，改善居民住房條件，適應現代化生活的需要；在歷史地段安排新建築的功能要符合傳統的特色，不否定建造新的建築，但在佈局、體量、尺度、色彩等方面要與傳統特色相協調。

1975 年，日本在修訂的《文化財保護法》中增加了保護「傳統建築物群」的內容，將與周圍環境一體形成歷史風貌的傳統商業街、傳統住宅區、手工業作坊區、近代西洋建築群和歷史村寨等，確定為「傳統建築物群保存地區」，由地方城市規劃部門通過城市規劃確定保護範圍，制定地方保存條例；而後，國家擇其價值較高的傳統建築物群，確定為「重要的傳統建築物群保存地區」。我在日本留學的四年間，考察了 30 餘處「傳統建築物群」，撰寫了關於《保護重要的傳統建築物群保存地區》的論文，對後來在北京推動「歷史文化保護區」很有幫助。

在城市化高速發展階段，大量人口湧入城市，需要大規模地建設住宅，當時普遍的做法是拆除歷史街區和村鎮，建起新樓盤項目。但是，不久後人們發現，這樣做的結果是，歷史環境被破壞，社區的歷史聯繫被割斷，文化特色在消失。歷史街區和村鎮的活化更新，可以有效提升高密度衰敗舊區的物質環境條件，而且創造的收益可以補助歷史街區和村鎮正常的運行和維護成本。歷史街區和村鎮的活化更新中體現着多種價值，對於開發者而言，市場價值要遠遠大於其他價值，但是強調市場價值的活化更新方式，往往會破壞當地原有的本土特徵和社會網絡，不可避免地迫使原有居民搬離更新後的城市街區。

無論是城市中的歷史建築，還是村鎮中的鄉土建築，均是地區發展的見證和公眾集體回憶的載體。在城市更新的過程中，社區面貌發生改變，傳統

行業式微，居民生活網絡被拆散，脫離了周邊的自然和人文環境，歷史建築猶如一座孤島，難以發揮它的歷史價值和社會效益。人們逐漸意識到，除了保護歷史建築之外，還應保存一些成片的歷史街區和村鎮，保留社區的歷史記憶，保持傳統文化的連續性。在歷史街區和村鎮內，每棟建築單體，其價值可能尚不足以作為歷史建築加以保護，但是它們疊加在一起形成的整體面貌，卻能反映出社區歷史風貌的特點，從而使價值得到昇華，因此需要加以珍惜和保護。

油麻地

　　2012 年 6 月，我考察了油麻地果欄和油麻地戲院。油麻地，位於香港九龍半島南部，行政上屬於油尖旺區。其實，油麻地之名與油麻地天后廟有密切關係。之前天后廟前的土地是漁民曬船上麻纜的地方，這裏開設很多經營補漁船桐油及麻纜的商店，因此被稱為「油麻地」。油麻地歷史悠久，是九龍的早期屬地。比起旺角來，這裏更具有本土氣息。根據 1873 年的差餉收冊記載，在油麻地的人士除了經營船隻維修、麻纜、槳櫓、鐵匠及木材外，還有人經營雜貨、理髮、米店、長生店、儀仗花橋等。這裏的人們保持着香港傳統的生活方式，是香港舊日生活的真實寫照。

　　與香港其他舊區一樣，油麻地多是地上一二層為商業用途，其餘樓層是住宅的建築。香港著名的傳統街道 —— 廟街就在此地，廟街因油麻地天后廟而得名。每天晚上，廟街的馬路上都會擺滿售賣各式各樣貨品和食品的攤檔。由於貨品價格比較便宜，這裏成為市民和遊客喜歡光顧的地點。實際上，油麻地歷史悠久，有不少歷史建築，例如油麻地果欄、油麻地戲院、前水務署抽水站、油麻地警署等。

　　油麻地果欄於 1913 年落成，最初名為政府蔬菜市場，20 世紀 30 年代開始有魚類批發。1965 年，這裏的蔬菜和魚類批發攤檔相繼遷出，此後只有水果批發商販在場內經營，因此更名為油麻地果欄。油麻地果欄於 2002 年獲評為二級歷史建築，目前仍然在經營。

　　油麻地戲院建於 1930 年，是九龍區僅存的戰前電影院。昔日香港的戲院只放映無聲電影，1935 年才開始播放有聲電影。到了 20 世紀 60 年代，觀看電影已經成為熱門的公眾業餘休閑活動，戲院業也進入全盛時期。油麻地戲院當年放映的電影都是極受歡迎的邵氏製作。1985 年，油麻地戲院率先推出連環場來刺激票房，但是最終也不能「妙手回春」，於 1998 年歇業。油麻地戲院是 20 世紀 30 年代兼具古典主義與藝術裝飾元素的建築風格，具有的特徵元素包括：正門入口兩旁門柱、中式斜屋頂、極具裝飾藝術主義的正立面及山牆、支撐屋頂的鋼桁架及木檁條，以及原有舞台的拱門和側牆。

　　前水務署抽水站是香港最古老的抽水站，建築內配置了裝有蒸汽機的燃煤設施。抽水站內有一間機器房、一間工作室、一組煙囪和一間工程師辦公室，實用的設計反映出新古典主義建築風格。其中紅磚屋是前水務署抽水站工程師辦公室，建於 1895 年。當中最具特色的除了磚牆外，還有斜屋頂的雙層中式瓦面。20 世紀初，隨着九龍水塘以及其他水塘相繼落成，這座抽水站逐漸失去其作用。在 20 世紀 10 年代以後，抽水站改作郵政局。2012 年，油麻地戲院和紅磚屋活化為香港康樂及文化事務署轄下的演藝場地，為粵劇新秀和新進劇團提供演出、排練和培訓設施，延續油麻地賞戲、唱戲的地域傳統文化。

荔枝窩村

　　荔枝窩村位於香港新界北區沙頭角，毗鄰船灣郊野公園及印洲塘海岸公園，曾因盛產荔枝而得名，區內風水林被劃定為特別地區，是香港特別行政區政府劃定的五個特別地區之一，也是聯合國教科文組織公佈的世界地質公園「荔枝窩自然步道」所在地。踏上荔枝窩自然步道，可以看到多樣化的自然生態、奇特的地質面貌、歷史悠久的客家村落、一望無際的田野及筆直的田間小徑。

　　荔枝窩村背枕吊燈籠山嶺，村旁有溪流，擁有風水林、紅樹林和泥灘等多種生態景緻，樹木品種繁多，動物種類豐富，是多種哺乳動物和蝴蝶的重

要棲息地。其中風水樹林茂密，當中更擁有熱帶雨林的景象。

荔枝窩村是新界東北地區歷史最悠久，而且保存狀況最好的客家村落，已擁有300多年的歷史。自17世紀便有人在此定居，這裏充滿客家人歷史痕跡。客家人是香港原住居民中的大族，荔枝窩村就是當時最大的客家村落。在數百年歷史中，荔枝窩村因為客家人的風水文化而更顯特殊，村內街道井然有序，房屋以三縱九橫形式依山勢排列，一棟棟青、棕色瓦頂的兩層房屋，前低後高，在外圍建圍牆，群立於農田之間，充滿鄉土氣息，成為香港少見的客家圍村代表。

荔枝窩村是香港少有的雙姓村落。這裏的客家圍村由曾、黃兩氏族創建。荔枝窩村地理位置偏僻，只能繞着山路徒步進入，或者靠輪船抵達這裏，特殊的地理位置使得當地的自然資源得以保護。然而，荔枝窩村的很多原住居民，隨着城市化進程加快，在20世紀80年代陸續前往市區，客家村落日漸式微。荔枝窩村的大部分傳統建築由於年久失修，逐漸受到破壞。每逢節慶，居住在各地的鄉親們都會返回村落舉行慶典，他們保留着客家人的傳統習俗。然而，大部分當地原居民的後代卻已經不了解客家習俗、語言，客家文化在荔枝窩村日漸消落。2005年，特區政府分階段展開荔枝窩村自然步道的改善工程，在村後和銀葉樹林中鋪設木棧道，並定出16個自然文化景點和解說牌，再沿路設有60個樹牌，介紹村落文化和自然生態。荔枝窩村還設立地質教育中心，介紹荔枝窩的生態及鄉村歷史。

鄉村旅遊成為傳統村落發展的新思路。鄉村旅遊是以農村文化景觀、生態環境、農業生產以及傳統民俗為資源，融觀賞、考察、購物、度假等為一體的旅遊活動。基於對綠色、自然以及休閑的需求，越來越多的城市居民加入鄉村旅遊的行列。由於鄉村旅遊起步較晚，發展過程中面臨着保護與發展的問題。村落活化是基於遺產活化、建築活化的基礎上提出的，旨在強調資源的再利用，在保護的同時得到新發展，維繫鄉村生活方式、維護地方傳統、增強地方認同感，最終實現村落可持續發展。

近年來，不少戶外運動愛好者熱衷於到荔枝窩郊遊，感受當地自然風光，享受傳統村落的淳樸。因此，荔枝窩引起社會各界的廣泛關注。在當地

社區、非政府機構以及科研機構的組織下，荔枝窩村成為香港傳統村落保育和活化的項目。在地產開發商主導的鄉村旅遊發展中，往往由於缺乏社區居民參與，而引發開發者與社區之間的矛盾。而荔枝窩村的保育和活化中，非政府組織作為主導，建立與社區居民的溝通，緩解開發者與當地社區的矛盾，促進利益相關者之間的良性互動。

目前，「活化歷史建築夥伴計劃」主要應用於單體建築，對於遍佈歷史建築的歷史街區和傳統村落的整體保育和活化，還在探索之中。在村落發展的過程中，普遍存在的問題是老建築被拆建、改建，新建築與傳統村落在形式、尺度、材料方面都不協調。隨着鄉村的不斷擴張發展，新的景觀環境和建築，已經逐漸取代傳統風貌。為了解決歷史村落保護與當地社區發展之間的矛盾，使傳統文化得到傳承，需要通過保育和活化，提高鄉村的文化吸引力，形成有特色的文化旅遊目的地。為遊客提供休閒康樂、科研、教育的活動，同時發揮文化傳承、村落保護的作用。同時，對於鄉村旅遊資源要避免過度開發、過度商業化和同質化。

荔枝窩村保育和活化項目，涉及的利益相關者主要是當地社區、非政府組織、高等院校以及政府組織。項目發起者是非政府組織香港鄉郊基金，主要負責項目籌措、整體規劃以及資金籌集。在荔枝窩村保育和活化的過程中，主導者是非政府組織，具備一定程度的公共性質，承擔一定公共職能，具備非營利性、非政府性、公益性以及志願性。非政府組織作為村落保育和活化的主導者，容易獲取當地人的信任。項目推進過程中最主要的矛盾是土地矛盾。香港鄉郊基金作為非政府組織在進入荔枝窩村時也遇到阻礙，原住居民對於外來者有高度警惕心，特別是涉及土地問題，因為當地居民不願意荔枝窩村被開發成為大型遊樂場。由此可見，原住居民對荔枝窩村有強烈的歸屬意識和保護願望。經過真誠溝通和多次洽談，最終達成共同促進村落良性發展的合作協議。

社區居民在村落活化的過程中具有決定性作用。荔枝窩村的原居民對村落土地、建築有使用權，他們的配合與支持減少了不必要的矛盾，促進保育和活化項目的順利進行。在這樣的協作模式下，村落活化以及鄉村旅遊發展

的過程中，利益相關者形成一種良性的利益關係，促進當地的可持續發展。香港鄉郊基金獲得社區的支持，關鍵是與原住居民有一致的發展願景。原住居民不希望荔枝窩村被外來人佔領，不願被過度開發利用。香港鄉郊基金的項目宗旨是可持續發展，恢復昔日淳樸的生活景象。通過耕作、藝術創作以及村落旅遊發展，再現村落生活景象，為當地居民帶來經濟效益，並留住村民，傳承當地文化，達成人類活動與自然的動態平衡。

在保育和活化項目推進過程中，也得益於各輔助組織機構。其中，綠田園是綠色環保組織，主要負責農田耕作；香港大學團隊負責監測荔枝窩的自然生態狀況，為農田恢復提供科學依據。綠田園聯合高校科研組織，在項目推進中提供專業的技術支持，並且能有效地降低項目成本，保證項目進展的速度和質量。政府對整個項目進行支持和服務，使荔枝窩村保育和活化的實施，既減少政府的直接投入，又能充分發揮社會公眾的作用。由於項目的公益性、非營利性，不涉及開發企業，沒有強調商業化發展，沒有建設過多的商店、飯店和人造景點，從而避免荔枝窩村發生過度商業化的情況。通過恢復村落景象，吸引遊客、藝術家以及原居民，從本質上提升了荔枝窩村的旅遊屬性。

在保育和活化傳統村落文化景觀方面，由於年久失修，大部分傳統建築都失去昔日的特色，因此需要進行村落景觀恢復，特別是對有特色的歷史建築開展修復保護。同時，村落景觀不侷限於傳統建築，還有農耕風貌。以綠田園為主導，在香港大學科研團隊的指導下，荒廢多年的農田得以恢復，開始種植水稻等當地特色農作物，成為市民回歸鄉野的目的地。農耕是村落最重要的經濟命脈，是村落自給自足的重要產業，因此荔枝窩村保育和活化也突出農耕文化。一方面是恢復耕地，再現昔日的村落景象，同時能吸引城市人回歸鄉野，體驗農耕樂趣。另一方面是傳承農耕文化，通過展示、體驗的方式向公眾傳播荔枝窩村的農耕文化。

荔枝窩村在恢復村落風貌的基礎上，吸引本土藝術家進駐，把原有的村民建築改造為藝術畫廊、創意工作室等，豐富村落的文化色彩。村落活化的最終目的不是改變其原有的生活形態，而是加入現代的元素重現其生活景

象。荔枝窩村雖然具備一定旅遊吸引力，但是缺少了原住居民，就缺少了最鮮活的文化元素，也就失去了村落的真實性。無疑，荔枝窩村的活化是一個長期的過程，是一個循序漸進的過程。荔枝窩村保育和活化項目致力於引導村民回遷，喚起村民的自我認同感和歸屬感；在參與村落的重建過程中，傳承村落風俗，成為自給自足、具有活力的客家生態博物館。

荔枝窩村的保育和活化過程中，避免追求短期的經濟效益，強調漸進性，重視村落的良性發展，實現自給自足，維持長遠的可持續發展。保育和活化過程中衍生的旅遊價值，為文化的傳承提供保障。在恢復傳統村落景觀的同時，加入時代元素，發展鄉村旅遊，吸引原住居民的回遷，喚起原住居民的文化歸屬感，使原住居民主動成為荔枝窩村客家文化的傳承者。荔枝窩村的活化模式是發展鄉村旅遊的可持續、可循環的良性發展模式，多方利益相關者的協作模式發揮了保育和活化過程中的溝通作用，有效地解決發展與社區居民利益矛盾。總而言之，荔枝窩村的保育和活化是發展鄉村旅遊的重要借鑒。

2020 年，荔枝窩村鄉郊風貌項目獲得聯合國教科文組織亞太地區文化遺產保護獎首次設立的可持續發展特別認可獎。聯合國教科文組織亞太地區文化遺產保護獎設立於 2000 年，旨在表彰個人及公私部門在保護或恢復區域具有遺產價值的建築、場所和不動產方面取得的成就，鼓勵個人參與公私合作，保護本地區的文化遺產，造福後代。該獎項每年頒發一次，有助於改變人們對文化遺產的組成、文化遺產管理的利害關係，以及文化遺產對城市、社會、環境的可持續性貢獻方式等方面的認知。獲獎的項目是地區文物古蹟保護技術的基準，也是地區文物古蹟保護活動的催化劑，可以推動其他所有者保留歷史建築。

荔枝窩村鄉郊風貌項目獲得了可持續發展特別認可獎，被認為在所有評判標準方面都取得了矚目成就，對促進可持續發展具有重大影響。評審團評語為：「用開拓性的方式重新恢復了一度荒廢的鄉郊文化風貌的生命力。項目堅守可持續發展的三個關鍵方面，即經濟、社會與環境的可持續，運用以自然為本的設計方案對客家古村落進行整體改造，令其煥然一新，並通過多

管齊下的改造策略，將遺產保護的思維從傳統的注重物質層面的保護，轉變為全方位的生命文化傳承。」荔枝窩村活化模式及其特點，可以為鄉村旅遊發展提供借鑒，也成為香港傳統村落保育和活化的典範。

大澳漁村

2012 年 6 月，我訪問了大澳漁村。大澳是香港歷史最悠久且碩果僅存的漁村聚落，位於香港新界大嶼山西部，珠江出海口以東，與澳門之間是遼闊的伶仃洋。海灣水道是天然的避風港。由於位於珠江入海口的大澳有着特殊的地理位置，以前曾是香港的主要漁港和駐軍鄉鎮。近百年來，大澳漁村是香港曾經的最大漁村和漁鹽業重地。當地村民說，大澳漁業最鼎盛的時期，捕魚的大尾艇一度多達 300 艘。

大澳漁村起源於 18 世紀，由當地的蜑家漁民 **❶** 所發明。大澳世代以來都是漁民及家人的聚居地。水上人家，以海為生，以船為家。雖然漁船可以提供的居住空間不多，但是漁民不習慣在陸地上居住，同時他們認為在平實的土地上居住缺乏安全感，因此大澳漁民便在岸邊潮汐漲退的海牀上搭建棚屋居住下來，後來搭建水上棚屋安置老人和小孩。水上棚屋有木梯通向水面，可以取水、洗衣服；棚尾用來曬鹹魚、海帶，通過木道與漁村陸地相連。每一間棚屋都由許多深入水中的木柱、石椿支撐，木柱、石椿插在水中，上面鋪一層木板，然後按照棚子的搭建方式搭建而成。就這樣，在這都市一隅的世外桃源，有着 200 多年歷史的水上棚屋，保留了香港開埠初期傳統漁村的風貌。

棚屋都建在水上，是大澳漁村的標誌，也是香港最為獨特的景觀之一。大澳的棚屋建在漁村中間一條河道的兩旁，兩邊的棚屋區由橋連接在一起形成水上人家。棚屋部分通道更會穿過鄰居的客廳或廚房，造就了親近的鄰里關係。密密麻麻的棚屋、縱橫交錯的水道與橋樑，構成大澳漁村現今的面

❶ 廣東、廣西和福建一帶以船為家的漁民。

貌，展現着漁村文化的現實魅力。在如此繁華喧鬧的大都市，還能隱藏着這樣一個具有原生態景觀的獨特漁村，漁民的吃、住、行也都在水上，充滿濃郁的水鄉情懷和漁村風光。為了延續傳統婚禮習俗，從 2000 年起，大澳鄉事委員會每年都會舉辦一場水上婚禮。

訪問期間，我參觀了大澳鄉事委員會歷史文化室，它設於一所百年老屋內，是民間自發籌辦的迷你型地區文物館，成立於 2001 年。館中展示過往大澳居民的生活照片及日常用品等，通過展品、文字及影像反映出大澳獨特的歷史。在香港，如此古樸的地方演繹着這個城市時光倒流的往事，讓人感慨。在白天，各地訪客紛至遝來，入夜後，公共汽車停駛、渡輪停航、繁華褪去，居民逐漸睡去。棚屋生活，就是這樣平平淡淡。

鹽田仔

2013 年 7 月，利用赴香港參加故宮博物院展覽開幕式的機會，我考察了香港西貢鹽田仔。我們一行由西貢碼頭乘船前往。舊西貢碼頭建於 20 世紀 80 年代初，隨着西貢旅遊業的發展，舊西貢碼頭漸漸不能滿足需求。新碼頭於 2007 年開始動工興建，並於 2009 年竣工。一直以來，西貢是香港偏遠的鄉郊地區之一。人類在區內定居的歷史最早可以追溯至宋代。西貢在 300 年前只是一個漁村，居民主要是客家人。到了現在，西貢共有 50 多個鄉村，而低密度和中等密度房屋，則集中在西貢市和西貢腹地各個風景宜人的地點。

鹽田仔也稱鹽田梓，是位於西貢海上的一個面積不足一平方千米的島嶼。島上有鹽田仔村，是一座有 300 年歷史的客家漁村。早期的客家原居民以鹽為主要貿易商品，靠曬鹽、販鹽為生。當年海盜猖獗，外籍神父來到島上傳教時，海盜們見傳教士身材高大、紅鬚綠眼，便不敢再犯，由此全體村民便信奉天主教，這裏也被喻為天主教在香港的發源地之一。20 世紀 70 年代，鹽田仔村還有村民約 40 戶，但是隨着鹽業逐漸式微，村民們陸續遷往島外，自 1998 年起，全島已經沒有村民常住。目前只剩下一些空置的房舍。

島上的聖若瑟小堂充滿異國情調，由奧地利聖言會傳教士興建於 1890 年，升格為主教座堂後成為鹽田仔的地標。澄波書院位於聖若瑟主教座堂之側，建於 1846 年，辦學至 1997 年。其中一個校舍如今被改建為鹽田仔村文物陳列室，展示農業、工業、日常生活及課室四個部分。一些荒廢的村屋得以保存，村民昔日的生活痕跡依稀可見。登上碼頭行走不遠，右方是已經荒廢的鹽田舊址，昔日的曬鹽場得以保留下來，作為展示用途。位於鹽田仔碼頭附近的村公所，改建成鄉誼茶座接待訪客，並售賣茶粿等各種小吃。

「文物徑」展示香港城市歷史肌理

在歷史建築保護空間尺度的深化和拓展方面，如今已經從重視文化遺產「點」「面」的保護，向同時重視因歷史和自然相關性而構成的「線性文化遺產」的保護方向發展，文化遺產保護的視野擴大到空間範圍更加廣闊的「文化線路」。文化線路是集文化遺產保護，以及生態與環境、休閑與教育等功能於一體的線性文化遺產元素。它們將人類活動的中心和節點聯繫起來，體現着文化的發展歷程，是不同時期文化發展歷史在大地上的烙印。只有通過文化線路才能將這些散落的明珠重新串聯起來，構成區域尺度上價值無限的文化「寶石項鏈」，成為未來人們開展生態教育、文化休閑以及科學考察的最佳場所。

2002 年 12 月，文化線路科學委員會通過了關於文化線路的《馬德里共識》，首次明確了文化線路的文化遺產價值地位，為線性文化遺產保護理念的發展奠定了基礎。2005 年 10 月，國際古蹟遺址理事會第十五屆大會形成了有關《文化線路憲章》的決議，由此帶動了對於線性文化遺產這一新型文化遺產的關注。線性文化遺產所展示的是具有起點和終點、擁有一定長度和寬度的線狀或帶狀的文化遺產區域，涵蓋的範圍較大，其形式和內容豐富多彩，使文化與自然要素重新整合，並體現着地區文化的發展歷程。

線性文化遺產是由「文化線路」概念衍生並拓展而來。根據功能可以劃分為遺產廊道、休閑綠道、生態綠道等類型。線性文化遺產是近年來國際文化遺產保護領域提出的一個新的概念，即指擁有特殊文化資源集合的線形或帶狀區域內的物質和非物質的文化遺產族群，因其線狀的分佈和遺存的特性而稱之為線性文化遺產。目前，線性文化遺產被認為是拓展文化遺產規模和複雜性趨勢的新的發展成果，具有多維度的內涵。同時，線性文化遺產作為開放的、動態的概念，為深刻理解歷史建築環境保護提供了新的觀念，對於歷史建築的外延拓展，具有開創性意義。

在香港，具有文化線路特徵的潛在文化遺產項目十分豐富，匯聚了相關區域的文化之大成，也構成了對社會、經濟、文化系統全面的見證。例如，2011 年 12 月，在赴香港參加「文物保育國際研討會」期間，我重點考察了孫中山史蹟徑。孫中山史蹟徑以敘述史事的方式，通過對孫中山先生在香港的活動地點進行介紹，突出他與香港的密切關係。孫中山史蹟徑以孫中山先生就讀的香港大學為起點，串聯 15 個孫中山先生活動過的地點，連同孫中山時期香港的介紹牌，一共有 16 個史蹟點。孫中山先生不僅在香港完成學業，往後亦以香港為籌劃革命的基地。這條史蹟徑的歷史文化價值不言而喻。

文物徑是將相關歷史事件和人物的歷史建築與城市空間，通過步行道連接在一起，形成具有多層次成體系的路徑，是香港展示城市歷史肌理的重要方式。文物徑建立後，不僅有利於保留原有良好的城市肌理和開放空間，也為創造新的城市綠色開放空間提供了契機。這樣的理念通過「活化歷史建築夥伴計劃」的推進，使越來越多地區通過文物徑，逐漸形成具有特色的歷史文化環境。

屏山文物徑

2012 年 6 月，我來到了位於新界元朗的屏山文物徑。屏山文物徑是香港首條「文物徑」，於 1993 年 12 月 12 日開幕，長約 1.6 千米，蜿蜒於坑尾

村、坑頭村和上璋圍之間。屏山文物徑主要是典型的中國傳統建築，包括鄧氏宗祠、洪聖宮、述卿書室、覲廷書室、清暑軒、愈喬二公祠、仁敦岡書室、楊侯古廟、聚星樓等歷史建築。

設立屏山文物徑的建議由古物諮詢委員會提出，費用由香港賽馬會及衞奕信勳爵文物信託贊助，並由古物古蹟辦事處和香港建築署負責籌備和安排。屏山文物徑計劃得以成功，最重要的是得到屏山鄧族的支持。

元朗屏山是香港歷史最悠久的地區之一，鄧族則為新界原住居民中一個重要的氏族。北宋初年鄧族祖先定居於元朗屏山鄉，被尊為屏山派一世祖。鄧族定居屏山後，先後建立了「三圍六村」●，並興建多所傳統中式建築，例如祠堂、廟宇、書室及古塔等，作為供奉祖先、團聚族群以及教育後人之用。他們還保存一些傳統習俗，例如各項節慶儀式。這些傳統習俗不僅象徵鄧族的民俗文化，同時也反映新界的傳統風貌。鄧氏家族不僅人才輩出，還曾積極抗英保衞家鄉。鄧氏家族在 800 年間陸續建造了很多建築，因此才形成了如今富有中國傳統文化特色的屏山文物徑。

鄧氏宗祠是元朗屏山鄧族的祖祠，由五世祖馮遜公興建，至今已有 700多年歷史。鄧氏宗祠是三進兩院式的宏偉建築，為香港同類古建築中的佼佼者。正門兩旁是鼓台，各有兩柱支撐瓦頂，內柱為麻石，外柱則為紅砂岩。前院鋪有紅砂岩甬道，顯示鄧氏族人中曾有身居當時朝廷要職者。建築物三進大廳上的樑架雕刻精美，刻有各種動植物和吉祥圖案，屋脊飾有石灣鰲魚和麒麟，為典型廣粵樣式建築。宗祠現仍用作屏山鄧族祭祖、慶祝節日、舉行各種儀式及父老子孫聚會等用途，公眾平日可入內參觀。鄧氏宗祠於 2001年被列為法定古蹟。

洪聖宮位於坑尾村，由屏山鄧族所建。據廟內區額上所載年份顯示，廟宇建於清乾隆丁亥年（1767 年）。現存結構於清同治五年（1866 年）重修而成，並於 1963 年再次進行修繕。傳說洪聖本名洪熙，是唐代的廣利刺史。

● 　三圍：上璋圍、橋頭圍、灰沙圍。
　　六村：坑頭村、坑尾村、塘坊村、新村、新起村及洪屋村。

洪聖廣受民眾敬仰供奉，漁民及以海為生的供奉者眾多。洪聖宮為兩進式建築，以青磚建成，中有天井，結構簡樸。香港其他廟宇的天井多加建上蓋，改作香亭，但是洪聖宮的天井仍然依照原來的開放式設計，所以採光及通風效果較好，這也是洪聖宮的最大特色。

述卿書室位於塘坊村，由屏山鄧族於清同治十三年（1874年）所建，以紀念屏山鄧族廿一世祖鄧述卿。書室為鄧氏族人接受教育的地方，以培育族中子弟考取功名。述卿書室原為傳統兩進式建築，以青磚為牆及以麻石作門框，門楣石額刻有「述卿書室」四字。述卿書室在第二次世界大戰後日久失修，為免危險，正廳（後進）於1977年拆除，前廳則保留下來，內部現今已變成民居。從前廳現存精美細緻的屋脊裝飾、壁畫、木刻斗拱和簷板等，可見述卿書室昔日的華麗氣派。

觀廷書室坐落於坑尾村，是屏山鄧族廿二世祖鄧香泉為紀念其父鄧觀廷而興建，於1870年落成，兼具教育及祭祀祖先的雙重作用。1899年英軍進佔新界時，書室更曾用作臨時警署及田土辦公室。科舉制度雖於20世紀初廢除，但是觀廷書室仍擔負起教育族中子弟的功能。直至第二次世界大戰後初期，觀廷書室仍是坑尾及鄰近村落青年讀書學習的場所。觀廷書室曾於1991年進行修繕，費用由香港賽馬會捐助，書室得以恢復昔日的光彩。觀廷書室是兩進式建築，中為庭院，以青磚建造，主要柱子用花崗石建成。室內的祖龕、斗拱、屏板、壁畫、屋脊裝飾、簷板和灰塑等別具特色，為當時工匠精湛的傑作。

清暑軒毗鄰觀廷書室，比觀廷書室稍遲落成，曾作為到訪賓客下榻居所。清暑軒的修繕工程於1993年年底完竣，費用由香港賽馬會贊助。清暑軒樓高兩層，呈曲尺形，雖是獨立建築，但是第二層設有通道與觀廷書室相連。除廂房和大廳外，更設有浴室和廚房等。建築物由於用作客房，故裝飾華麗，其木刻、壁畫、灰塑、漏窗、斗拱等裝飾充分顯示出本地士紳華宅的氣派。

愈喬二公祠位於鄧氏宗祠之南，由鄧族第十一世祖鄧世賢（號愈聖）和鄧世昭（號喬林）於16世紀初興建。愈喬二公祠為三進兩院式建築，結構

和規模與毗鄰的鄧氏宗祠相同。愈喬二公祠除用作祠堂外，也曾經是屏山各村子弟讀書的場所。1931～1961 年間，達德學校便於此開辦。據祠堂正門石額所載，清光緒年間曾進行大規模修葺，但是仍基本保持原來的結構和特色。愈喬二公祠其後曾多次進行維修保護，而全面的修繕則是在 1995 年完成。愈喬二公祠於 2001 年 12 月被列為法定古蹟。

仁敦岡書室又名「燕翼堂」，位於坑頭村。書室確切的建造年份已難確定，但是據當地村民相傳，書室是屏山鄧族為紀念十四世祖鄧懷德、十五世祖鄧枝芳及十六世祖鄧鳳而建。仁敦岡書室原為兩進合院式建築，位於後方的兩層附屬建築於 20 世紀 50 年代加建。仁敦岡書室仍保存不少精美的建築構件，例如雕工精細的祖先神龕、駝峰、簷板和對聯等，屋脊和正立面則飾有以吉祥圖案為題材的灰塑裝飾。除教學用途外，書室也作為鄧族的祠堂。時至今日，仁敦岡書室仍用作鄧族後人聚會和舉行春秋二祭等節慶活動的場所。仁敦岡書室於 2009 年 10 月被列為法定古蹟。

楊侯古廟坐落於坑頭村，為元朗區六間供奉侯王的廟宇之一。相傳該廟已有數百年歷史，但是確切修建日期已不可考。據廟內匾額顯示，廟宇曾分別於 1963 年及 1991 年進行維修，其後於 2002 年也進行修繕工程。楊侯古廟結構簡單，只有一進，三開間，分別供奉侯王、土地和金花娘娘。有關侯王的來歷說法頗多，村民認為侯王即宋末忠臣楊亮節，他因保護宋帝而捐軀，深受後人景仰而加以供奉，每年農曆六月十六日為侯王誕。

聚星樓坐落於上璋圍北面，是香港現存唯一的古塔。據屏山鄧氏族譜所載，聚星樓由鄧族第七世祖鄧彥通興建，已超過 600 年歷史。聚星樓以青磚砌成，呈六角形，高約 13 米。塔分三層，各層之間建有造型獨特的簷篷。上層供奉着魁星，據說魁星是主宰文運、掌握功名的神。聚星樓每層均有吉祥題字，由上而下分別是「凌漢」「聚星樓」和「光射斗垣」。據鄧族父老相傳，聚星樓矗立的位置原是河口，面對後海灣，興建聚星樓是用以擋北煞、鎮水災，而聚星樓與青山風水遙相配合，也可護佑族中子弟在科舉中考取功名。聚星樓於 2001 年 12 月被列為法定古蹟。

聖士提反書院文物徑

　　2017 年 7 月，我考察了香港聖士提反書院。1903 年，聖士提反書院在西營盤西邊街建校，是香港少數擁有悠久歷史的中學之一，1930 年遷往赤柱現址。書院由多位華人賢達所創立，目的是為華人幼童提供機會，讓他們能獲取高質量的教育，祈望能以教育救國。不久，聖士提反書院的優良教育便吸引了大量海外學生，其中以東南亞的華僑為多。如今，無數聖士提反書院的畢業生，分別在各個領域中成就斐然，實現了百年以前，聖士提反書院建校時的教學目標。

　　聖士提反書院的書院大樓為法定古蹟，主樓建築包括學校大樓及大禮堂，不但是香港一直提供寄宿服務的校舍建築中歷史最悠久的一棟，也是赤柱拘留營的少數遺址之一。書院大樓呈「H」型，以禮堂為中心，包括東、西兩翼，由中座連接起來，主要根據當時英國及歐洲流行的西方風格建成。書院大樓的建築具有晚期過渡時期的工藝美術運動風格特色，同時受現代主義風格影響。兩層高的樓房配合巨大支柱和拱門，屋頂卻是中國傳統風格，以適應香港的亞熱帶氣候。大樓寬闊懸挑的屋簷、拱形門窗和拱形迴廊，均是典型的工藝美術風格建築特色。

　　在聖士提反書院的校園內，有為數不少的歷史建築，其中有多處獲評二級歷史建築。這些傳統的西式建築，在香港其他地方已經較為少見。2008 年 12 月開幕的聖士提反書院文物徑，是香港首個在學校校園內的文物徑。成立文物徑的靈感來自古物古蹟辦事處。文物徑連接着校園內數個歷史建築物及遺址，共有九個文物點，都是學校發展的見證，也都是寶貴的文化資源，它們不僅是留給本校學生獨特的文化遺產，更可以推而廣之，是全香港學生共同的學習資源。聖士提反書院成立「文物徑」的目的，是因為聖士提反書院的一個使命 —— 要提高社會公眾對文化遺產重要性的關注。

　　聖士提反書院文物徑的第二文物點是學校大樓及大禮堂。1941 年 12 月 15 日，日軍入侵前不久，學校大樓被香港政府改作緊急軍事醫院。1941 年的聖誕日，日軍闖進聖士提反書院，發生了「聖士提反書院大屠殺」。日軍

闖進軍事醫院，瘋狂肆虐，負傷臥牀的英國及加拿大軍人，部分醫護及本校職工被刺刀殺死。在這批死難者中包括聖士提反書院中文科主任譚長萱先生，他由於堅決留校保護滯留在校的莘莘學子，最後被殺害。

　　1941～1945 年的日軍佔領時期，聖士提反書院連同鄰近的赤柱監獄守衞宿舍被用作赤柱拘留營，近千戰俘曾囚禁於校園，小學部曾短暫用作拘禁俘虜，但是不久轉為守衞的營房。赤柱軍人墳場作為英國駐軍及其家屬離世安息之所。這裏也是第二次世界大戰無辜死難者的安葬之地，其中包括香港義勇軍團及英軍服務團。赤柱軍人墳場共安葬 598 名死難者。

　　第二次世界大戰以後，聖士提反書院於 1947 年重新開啟。小教堂於1950 年 3 月 4 日揭幕。這座教堂建於校園內最高點，用於紀念日本佔領時期的受難者。小教堂的櫥窗內容不僅描繪了昔日人們在集中營的痛苦，也展示受難者憑着信仰、希望和愛，度過的那段苦難歲月。小教堂區域內有一座石碑，紀念「里斯本丸載」號事件的喪生者。1942 年 9 月 27 日，日本軍艦「里斯本丸載」號載有 1816 名戰俘，由香港出發，先赴上海，再前往日本，途經浙江舟山東極島附近時，被美國潛艇「鱸魚」號魚雷擊中沉沒。

　　馬田宿舍建於 1929 年。在聖士提反書院歷史的不同時期，曾分別用作男生宿舍或女生宿舍，目前絕大部分的地板，仍為原始的木條地板，而且保存良好。馬田宿舍混合了歐洲不同的建築特色。宿舍樓兩至三層，以花崗岩石塊建成，還有獨特的拱門。這組建築融合了中國和西方的建築特色，例如遊廊加上中式屋頂，以適應香港潮濕的亞熱帶氣候。

　　聖士提反書院文物館原為建於 20 世紀 30 年代的單層英式平房，用作聖士提反書院高級教職員的居所，因其建築風格以及特殊的歷史意義，而被古物諮詢委員會評為二級歷史建築。聖士提反書院獲香港發展局撥款維修保護，再得衞奕信基金資助，將這組平房作為文物館，展示學校歷史。聖士提反書院文物館於 1995 年 11 月開幕，館內保存有大量具有聖士提反書院歷史紀念價值的文物，文物館內容分為六個展區，涵蓋日軍佔領時期的黑暗歲月以及聖士提反書院發展兩大主題。

大潭水務文物徑

　　2017 年 12 月，我考察了香港大潭水務文物徑。早在 1883～1917 年間，香港政府為解決市民對飲用水的需求，實行大潭供水計劃和大潭篤供水計劃，建造了多個容量較大的水塘以及一些更為複雜的供水系統。整個大潭供水系統共有四個水塘，包括 1888 年落成的大潭上水塘、1904 年落成的大潭副水塘、1907 年落成的大潭中水塘以及 1917 年落成的大潭篤水塘，這些水塘目前統稱大潭水塘群，總容量達 830 萬立方米。隨着供水系統得到改善，都市的發展逐漸從中西區擴展至港島東部，擴大了香港的市區面積。

　　大潭水務建設工程龐大，當年工程人員要克服地形、地質、建造技術等種種挑戰。整個系統共歷時 35 年完成，是 19 世紀末至 20 世紀初期港島增加供水的重要來源，也是香港公共供水系統發展的重要里程碑。2009 年，在古物諮詢委員會的建議下，香港發展局局長林鄭月娥女士以古物事務監督身份將大潭水塘群以及其他五個戰前水塘，即薄扶林水塘、黃泥涌水塘、九龍水塘、城門水塘及香港仔水塘在內，一共 41 項具有歷史價值的水務設施，一併列為法定古蹟，並與香港水務署署長和古物諮詢委員會主席一同主持了大潭水務文物徑的開幕。通過大潭水務文物徑方便市民遊覽，並推廣這些水務古蹟和歷史建築。

　　一是輸水道和石橋。大潭上水塘石砌輸水道位於水壩西南面的小山丘後，以厚混凝土板建成，並以特製模塑石墩及柱子承托。輸水道橫跨昔日的河牀，把來自間接集水區的雨水引入大潭上水塘。大潭上水塘石橋作為水塘項目的一部分，石橋與輸水道成直角興建，橫跨昔日的大潭上水塘的溢洪道。石墩及柱子也以模塑柱頂或托臂加固，為石橋提供更大的承托。大潭篤水塘石橋，沿橋頂飾有飛簷，護牆上有粗琢石或磨光石作蓋頂。各座石橋不但確保前往水塘群的通道暢通，而且也是整個大潭郊野公園的部分通道。每座石橋均屬花崗石拱形結構，並以多條頂部修窄的巨柱承托。沿大潭篤水塘西岸興建的四座石橋穿越多個大型河牀。

　　二是水壩。大潭上水塘水壩通過高聳的花崗石牆及混凝土水壩，圍擋水

塘儲水。基座上的水壩高 30.5 米、長 121.9 米、寬 18.3 米，當時是香港有史以來最大的水壩建築物。在重力作用之下，水塘儲水經由 2.2 千米長貫穿山嶺的隧道，以及 5 千米長的地面輸水道，輸送至中環。大潭副水塘水壩為混凝土重力建築，以砌石鋪面，沿水壩大部分地方均建有溢洪道，另設上落踏板通往水位測量計。大潭中水塘水壩是圍繞大潭整個系統的水壩，側牆以混凝土建成。大潭篤水塘水壩為石面混凝土重力壩，築有裝飾護牆及應付溢流的 12 條大型溢洪道。溢洪道上築有由半圓形花崗石柱支撐的 12 個拱券，以承托連接赤柱及大潭與柴灣及石澳的繁忙道路。

三是水掣房。大潭上水塘水掣房沿水壩頂部約三分之一位置興建，為一座簡單的方形構築物，原來的廡殿式屋頂已由平屋頂取代，突出的飛簷由雕飾托臂承托，依然完好無缺。大潭副水塘水掣房為小型水掣房，位於副水壩的中間，設計呈長方形。行人道沿着水壩而建，方便日常檢查。大潭中水塘水掣房建於突出的平台上，可經行人天橋到達，建築特色包括門窗上的半圓形拱形頂蓋。大潭篤水塘水掣房位於大潭篤水塘水壩南端位置，建於突出的平台上，前面設有鋼製懸臂式露台或狹窄的行人道。水掣房屬長方形設計，牆壁以石面粗琢花崗石興建，護牆飾有突出的模塑飛簷，整幢建築物四面均有蓋頂。

四是抽水站。大潭篤原水抽水站的作用是將港島最南端集水區的飲用水，通過泵送到位於半山的輸水隧道進水口。當中的機器房是具歷史價值的罕有工業建築物。這座倉庫式建築物以紅磚為牆，鋪有中式瓦片的屋頂將機器房覆蓋在內，機器房運作最初的數十年仍裝有蒸汽推動的抽水機，每日可輸送 1.4 萬立方米飲用水。大潭篤原水抽水站煙囱建於 1907 年，目前依然保持原貌。煙囱為方形設計，以紅磚砌成，經排煙道連接至機器房，以排走蒸汽鍋爐因燃煤而產生的煙。如果將機器房歸入喬治復興時代的建築，則煙囱可歸入實用主義一類。

五是大潭上水塘記錄儀器房及隧道進水口和紀念碑。這組建築標誌着隧道的進水口，這條隧道穿越山嶺，將大潭的儲水經由灣仔的寶雲輸水道，輸送至半山區，滿足港島中西區居民及各界所需。隧道進水口位於水壩南面，

外裝有鐵柵，其上建有狹窄的行人道防護欄。這條隧道展現了大潭計劃的雄心，以及當時採用的先進工程技術。30 年後，當局在隧道進水口上加建小型記錄儀器房監測水流，牆壁以層列花崗石築成。大潭篤水塘紀念碑豎立於水壩頂部南端的位置，紀念碑上刻有「大潭水塘計劃於 1918 年落成」。

大潭水務文物徑全長 5 千米，範圍涵蓋 21 項已列為法定古蹟的水務歷史建築，行走全程需要兩小時左右，大潭水塘內多條古老石橋，是整個大潭郊野公園的部分通道。擁有百年歷史的石橋、輸水道、水壩，充滿異域風格的紅磚抽水站、水掣房，坐落於大潭郊野公園的山水美景之間，令人讚歎。香港水塘景色宜人，是近年市民的郊遊熱點。遊客沿大潭水務文物徑行走，除了茂密的樹木環抱，還能欣賞到平靜如鏡的山水倒影，觀賞法定古蹟和歷史建築，探索大潭水塘百年以上的香港水務歷史。

站在大潭水塘水掣房處，遠眺由花崗岩及混凝土建造而成的大潭上水塘水壩，感受氣勢磅礴的建設成就。大潭上水塘水壩建於 1888 年，是當時香港規模最大的水壩建築物。大潭篤原水抽水站是磚砌建築，上百年來未做任何重大改動。香港大學建築學院曾舉辦「大潭篤水塘落成一百周年」展覽，重塑昔日被稱為「亞洲第一壩」的大潭篤水塘水壩的建築面貌。大潭篤水塘的主水壩，於 1917 年竣工，歷時五年。通過展覽回顧當年水塘的建造歷史，感受前人宏大的水利古蹟和歷史建築。今天大潭供水系統依然為香港的供水事業作出貢獻，未經處理的水由大潭水塘群輸送到紅山濾水廠處理，再供應至紅山半島和赤柱地區。

現代建築同樣承載着歷史

在歷史建築保護時間尺度的深化和拓展方面，如今已經從重視古代文物、近代史蹟的保護，向同時重視當代遺產的保護方向發展。當前，社會經濟的快速發展，使社會生活的各個方面都在發生急劇變化，原有的生產生活

方式及其實物遺存消失速度大大加快，如不及時加以發掘和保護，很可能將在極短的時間內，就會忘卻剛剛過去的這段歷史。只有留住這部分文化遺產，城市才具有豐富年輪，才會充滿記憶。正因為如此，近年來香港特別行政區政府在保護法定古蹟的同時，格外重視現代建築遺產的保護。

國際社會最初關於文化遺產保護的立法，通常是為了保護史前時期的古老遺物，19 世紀中後期，人們對於數千年來的文化遺址、歷史建築表現出了日益濃厚的興趣。進入 20 世紀，保護對象逐漸擴展至 20 世紀初、兩次世界大戰期間的文化遺存。近年來，1945 年以後的各類文化遺產也日益受到關注。上述文化遺產保護的趨勢和進程表明，文化遺產的年代界定範圍正在逐漸延伸，指定保護的文化遺產類別正在逐漸拓展，判斷文化遺產的價值標準正在逐漸深化，成為國際文化遺產保護的趨勢，而將更多的當代遺產納入文化遺產保護範疇，必然是一個永久的趨勢。

現代優秀建築，是歷史建築大家庭中不可忽視的重要成員，它們直觀地反映了人類進步與社會發展的重要過程。這一時期人們的建造理念更多強調功能性和實用性，在空間的分割、整體的造型、體量的控制、材料的使用和裝潢的佈置等方面，力求經濟、適用和高效。加之現代社會快節奏的生產生活需求，無論是居住設施、生產設施、公共設施，還是紀念設施，儘量迴避華麗、繁縟和張揚的風格，普遍較為樸素、簡潔和莊重。這些現代建築同宏大壯美、富麗堂皇的紀念性建築，以及教堂、廟宇等古代建築相比，表現出明顯的時代差異。

每一個歷史時期都有自己獨特的文化背景，並形成獨特的文化風格。僅就現代而言，不同時期展現出不同的特徵，都不可互相替代。從古到今，文化發展演變形成完整的文化鏈條，不應在現代發生斷裂。雖然這一時代與我們相距時間不長，與古代文化遺產的悠久歷史無法相比，但是由於這一時期文化多元、技術多樣、形式多變，而具有特殊的時代價值，成為文化記憶的重要組成部分。因此，不應讓它們隨着城市化的發展和時間的流逝而消失，必須予以認真鑒別，充分關注，加以保護。

現代建築遺產一般指 20 世紀中期以後建設的、能夠反映城市發展歷

史、具有較高文化價值、體現這一時期城市建設歷程的建築物和構築物。進入 21 世紀，人們越來越清晰地認識到現代建築遺產，也是人類共同遺產中不可忽視的組成部分，它們直觀反映了人類社會變遷中最劇烈、最迅速的歷史發展進程。但是現代建築遺產相對於歷史更悠久的歷史建築而言，較少得到人們的認同和保護。人們往往認為這一時期剛剛離我們而去，而沒有將這一時期的文化遺存列入保護的範疇。因此，如果沒有公眾的支持，現代建築遺產可能會面臨比早期文化遺產更嚴峻的保護局面。

對於相當一部分的現代建築遺產來說，往往是仍在使用過程中的「動態遺產」，其生命歷程尚未終結，發展狀況尚未成熟，自身價值尚未充分彰顯，其文化內涵和象徵意義往往仍在塑造過程當中，而且使用者為滿足當前需要而對其經常加以變動，這些變動往往會影響整體建築風格和質量。此外，面對數量龐大的現代建築，如何加以選擇，建立和運行保護和修復體系也是一個新的課題。為此，需要通過開展保護實踐，並對已有案例進行分析，界定現代建築遺產的多重價值，探索和提煉科學的保護理論和方法。

現代建築遺產保護還存在着不能迴避的技術難題，其中最典型的當屬混凝土材料。雖然混凝土早已成為最廣泛使用的建築材料之一。但是，直到 20 世紀 70 年代，規範其使用的技術標準才完全制定出來，而在此之前施工的一些建築物或構築物，往往因為不符合相關標準，造成典型的腐蝕問題，導致混凝土材料過早退化。而一旦出現混凝土的腐蝕，整個建築結構的穩定性就會出現問題，從而威脅到現代建築本體。同時，新穎的設計和某些新技術的嘗試應用，也使得現代建築更為脆弱，易於受損。因此現代建築相對老化的速度較快，材料性能壽命較短。

事實上，沒有哪個歷史時期，能夠像進入現代社會以來這樣，慷慨地為人類提供如此豐富、生動的建築類型。面對如此波瀾壯闊的時代，也只有建築遺產才能將這段歷史進行最為理性、直觀和廣博的呈現。以這一時間維度所提供的觀察城市的全新視角，反思和記錄這一時期社會發展進步的文明軌跡，發掘和確定這一時期艱辛探索的歷史坐標，對於今天和未來都具有重要的意義。所不同的是，現代建築遺產往往未經歷漫長歲月的洗禮，更為當代

人所熟悉和了解，因而缺少了一份滄桑和幾分神祕。

對於現代建築遺產的判定，也不能完全套用古代遺產的標準，不應簡單地從藝術形式和審美角度鑒定其價值，而應注重考察它們為適應社會生活變化，而在功能、材料和技術手段以及工程建設等方面所作出的積極貢獻，從中分析出現代建築遺產對於今天經濟社會發展的有益借鑒。與那些歷經千百年滄桑，早已被剝離了實際應用，只作為歷史遺蹟接受研究與觀賞的古代建築不同，現代建築往往是功能延續着的「活着的遺產」，其產生背景、建造過程、修繕狀況等均有據可查，基礎資料相對較為完備。

現代建築遺產在文化遺產大家庭中最為年輕，正因為如此，人們往往忽略它們存在的重要意義，使其不斷遭到損毀和破壞。由於在保護理念、認定標準、法律保障和技術手段等方面，尚未形成成熟的理論和實踐框架體系，使現代建築遺產保護充滿了挑戰。同時，現代建築遺產的生態系統相對比較脆弱，特別是一些新結構、新材料和新技術的嘗試應用，使現代建築更加易於受損。因此，現代建築遺產的保護、修復、研究和價值認定，需要多學科合作，需要全新的知識結構支撐，及時實施搶救性的保護。

實際上，留存至今的現代建築遺產數量，與曾經擁有的和已經遭到破壞的現代建築遺產數量相比，實在是微不足道。而如今許多現代建築遺產處於人口稠密地區，其背景環境從未停止過變化，特別是隨意改變現代建築遺產的周邊環境，在一定程度上喪失了原有歷史信息。一些開發者和建築師急於創造新的建築作品，而忽視已有現代建築的存在。歷史建築的價值在於它的真實性和完整性，現代建築遺產的保護同樣要求其周邊環境與本身的歷史氛圍相協調，形成和諧的整體，需要對文化遺產背景環境提出控制要求。

20 世紀作為社會變遷最為劇烈的文明時期，各種重要的歷史變革和科學發展成果，都以各種特有形式折射在現代建築遺產身上，它們整體形成了這一時代的全記錄，見證了每一階段、每個角落發生的不平凡的故事，這就是現代建築遺產的重要價值所在，它們詳細書寫着歷史的每一篇章。保護現代建築遺產要具有前瞻性，把目光放遠。人類歷史本身就是動態過程的記錄。認真閱讀優秀的現代建築遺產，思考它們與當時社會、經濟、文化乃至工程

技術之間的互動關係，從中吸取豐富的營養，成為當代和未來世代理性思考的智慧源泉。

歷史不僅是寫在書本上的文字，還由活生生的實物與記憶交織而成。歷史建築既是歷史的，也是現實的；既是物質的，也是精神的；既有真實的感受，也有理性的思考。即使一些現代建築遺存或它們昔日的主人，在歷史上扮演過不光彩的角色，但是作為難得的反面教材，也不應妨礙其成為現代建築遺產的組成部分。文化遺產是有生命的，這個生命充滿了故事，而現代建築遺產更是承載着鮮活的歷史事件和人物故事，隨着時間的流逝，故事成為歷史，歷史變為文化，長久地留存在人們的心中。

現代建築遺產形成於過去，認識於現在，施惠於未來。現代建築遺產，與其他歷史時期的文化遺產相同，都是一座城市文化生生不息的象徵，也是代表不同歷史發展進程的坐標，當代人們以此為參照，辨認日新月異的生存環境。事實上，在每一座城市中，特別是近代以來持續發展的城市，都保有一些作為城市標誌的特色建築，它們不應隨着城市的改造和時間的流逝而消失。具有非凡意義的場所和事件對公眾教育具有特殊價值，應納入現代建築遺產保護標準之中，並對其保護策略加以重新思考。

由於絕大多數現代建築遺產仍然處於日常使用的狀態，保護管理必將面臨更多新的問題，使用過程中的修繕、維護、內部更新在所難免。因此，必須對實施維修保護可能採取的措施、更新可能允許的尺度提出明確要求。在積極探索保護方式和技術手段的同時，還應系統建立適用於現代建築遺產的相關保護管理辦法，從保護目標、保護原則、保護內容等方面，提出適應不同對象的分類標準、導則和要求，通過對每一處現代建築遺產的歷史演變、特徵要素、原有功能進行系統分析，形成具體的保護目標。

志蓮淨苑與南蓮園池

2011 年 12 月，赴香港參加「文物保育國際研討會」期間，我再次考察了志蓮淨苑，同行的還有中國文化遺產研究院的張之平教授，她一直以來都

在指導志蓮淨苑的木構建築營造工程。

　　志蓮淨苑位於香港九龍半島中部的鑽石山腳下，始創於 1934 年，是以「弘揚佛教，安老福利，文化推廣，教育服務」為宗旨的非營利慈善團體。志蓮淨苑原址為一座古老大屋，最初計劃在這裏建造一所傳統形式的寺院，以供僧眾清修。後因內地移民大量湧入香港，社會對福利服務需求甚為殷切，因此決定暫時擱置建寺計劃，將原有的古老大屋建築改為佛殿，主要致力於教育及福利服務。宏智法師於 1946 年出任住持，正式確定志蓮淨苑為「女眾十方叢林」，為比丘尼提供安心修道的地方，任何專心出家的女尼均可於此掛單，安身立命。

　　鑒於第二次世界大戰以後兒童失學情況嚴重，志蓮淨苑於 1948 年開辦免費學校，為附近貧窮的失學兒童提供受教育機會。當時九龍城至鑽石山一帶，僅有志蓮義學一間學校，雖然杯水車薪，但是可見志蓮淨苑盡力為民眾提供就學機會的苦心。1950 年，志蓮義學申辦為獲得政府津貼的志蓮學校；繼而於 1957 年又開辦了非政府資助的非營利機構孤兒院及安老院，收容無依無靠的孤兒及老人；1982 年，再開辦 1 萬平方米的志蓮圖書館，館內藏有佛學、哲學、建築及藝術書籍 4 萬餘冊，並公開提供圖書借閱、期刊閱覽及佛學資料查詢等服務。

　　20 世紀 80 年代末，一方面社會經濟形勢好轉，慈幼服務需求銳減，慈幼院隨即停辦；另一方面由於香港人口不斷老齡化，志蓮淨苑便致力於發展安老服務。同時，香港政府推出市區重整計劃，改善鑽石山區的環境。1989 年，志蓮淨苑啟動整體重建計劃，從策劃至完成，歷時逾十載，建築費用超過 8 億港幣。重建工程共分為六期進行，在志蓮淨苑重建委員會，以及多位法師、國內外專家、志願者和熱心人士的推動下，將極具創意及遠見的構想付諸實行，先後興建安老院、大禮堂、露天劇場、佛寺建築群、公園以及一所特別技能訓練中學等。

　　志蓮淨苑於 1993 年開辦幼稚園，1995 年成立文化部門，與各地佛教團體及學術機構開展交流，並舉行佛教文化藝術展覽等。1998 年開設技能訓練中心，並常年開辦佛學夜校教育，設四年制佛學和哲學文憑。在護理安老

方面，經重建和擴建，志蓮護理安老院成為香港最大的護理安老院，可容納 350 多位老人。並有日間護理中心及物理治療中心。志蓮淨苑與其他一些寺廟有所不同，這裏不許參觀者、香客、信徒在寺內燒香、大聲喧嘩，也不為私人做佛事，而強調為社會和公眾服務。

1998 年 1 月 6 日，志蓮淨苑經過整體重建，唐式佛寺舉行重建圓成佛像開光典禮。志蓮淨苑為四合院形式，分為三進，順依山勢而建，南面為山門所在，氣勢開揚；東邊有迴遊式山水園景，曲徑通幽；西邊有唐式枯山水庭園，禪味盎然。在寺院東北面高地，矗立着一座樓高七層的萬佛寶塔。這一佈局盡顯中國建築藝術中虛實互濟、天人合一的精神。中路由山門、天王殿及大雄殿組成，四周以迴廊環繞整座寺廟。志蓮淨苑的整體規劃，以盛唐時期敦煌莫高窟壁畫中的唐代佛寺建築為藍本。

志蓮淨苑是一座古樸典雅的寺院，佈局層次分明。建築沿中軸線作主次分佈，內有天王殿、大雄殿等殿堂，庭院深深、斗拱交錯、鉤心鬥角、出簷高遠、殿閣嵯峨、流水潺潺。大雄殿是佛寺中最莊嚴、最重要的殿堂，面闊五間，單簷廡殿頂，正中供奉釋迦牟尼佛。佛像以銅鑄，鋪金，高三米，重 1500 千克。各殿堂依據佛經描述供奉的佛菩薩像，均參照盛唐造像風格，厚重端麗，其造型、手印、執持法器各異，彰顯諸佛菩薩特有的願力和德行。佛像以銅鑄、木雕和石雕，並鋪上金箔，或漆上淡彩、重彩等，通過藝術手法，表現出佛菩薩像的莊嚴。

2003 年 7 月，佔地約 3.5 萬平方米，耗資 6 億多港幣的「南蓮園池」開工興建，南蓮園池是政府與志蓮淨苑合作的項目，由政府撥款 1.7 億港幣用作主要基本建設，而園內的唐式園林開發、建築小品、景點石的建設及古樹種植、維護的費用均由志蓮淨苑捐助。南蓮園池利用志蓮淨苑毗鄰的空地，建造一個符合佛寺建築風格的傳統中式花園，目標是「成為本地及海外遊客極佳的旅遊熱點」。公園興建完成後，移交政府全權擁有，並開放給市民遊覽。如今，南蓮園池與志蓮淨苑構成了一組完美的組合，相得益彰，相互映襯。

2006 年 11 月 14 日，南蓮園池正式開園，是都市中難得的一座清雅園

林。園內建有各式仿唐建築物，包括龍門樓、松茶樹、香海軒、唐風小築和奇石屋等，設計匠心獨運，盡顯唐代建築特色。園內廣植古樹花木，並綴以石景、水景，古意盎然。同時，園內設有多功能活動室，供市民利用舉辦活動；小食亭暨小賣店、素菜館和茶館等餐飲設施，供遊人使用。南蓮園池的啟用，不僅為廣大市民提供了一個可以休憩的幽美環境，同時也創造了一個旅遊觀光的勝地。志蓮淨苑與南蓮苑池將佛寺、園林兩者合二為一，組成完整的木構建築群。

2012 年 6 月，我第三次訪問志蓮淨苑，同行的還有吳志華博士。我們一行考察了志蓮淨苑內的中國木結構建築藝術館，館內展示着佛光寺、南禪寺、應縣木塔、獨樂寺等現存的中國唐宋古代建築模型。事實上，歷史上有很多優秀建築和臨摹畫作也都是仿古作品，也已經傳之後世，具有相當的文化價值。重構的古代建築雖然使用新的材料，但是只要遵循《營造法式》等古籍中的古代建築的建造法則，還原出古建築的神韻和真諦，就可以成為文化遺產。因為這裏的仿古營造，實際上仿的是建築技藝，恢復的是文化傳統。

以往大多數人腦海中對於香港的印象，是高樓林立、華燈璀璨、購物天堂、金融中心。然而，香港的志蓮淨苑獨立於鬧市之中，在鋼筋混凝土的環境中「鬧中取靜」，創造出寧靜、優美、典雅的環境，是土地利用的典範。志蓮淨苑的設計和佈局表現出自然和諧的氣氛，既展現中國古建築文化和藝術的精粹，也應用現代的科學技術，成為文化傳統和宗教精神共同創造的傑作，也是社會祥和、團結和友善的象徵。志蓮淨苑的實踐表明，優秀的仿古建築也是對歷史文化、營造法式和傳統技藝的保護與傳承。

2013 年 7 月，赴香港訪問期間，我在香港志蓮淨苑做了專題報告，就申報世界文化遺產和保護進行了交流。志蓮淨苑以宏勳法師為首的尼眾，渴望通過申報世界文化遺產，加強對志蓮淨苑及南蓮園池的保護和管理，以及對周邊環境景觀的控制。時任國際古蹟遺址理事會副主席郭旃先生認為，只要在人類各階段歷史上有獨特的代表性意義和成就，就有可能被列為世界遺產。建於 20 世紀 60 年代的澳大利亞悉尼歌劇院、同時期巴西首都巴西利亞

的城市設計和成就，早已成為世界遺產。因此，可以探討以世界文化遺產的相關標準，爭取將香港志蓮淨苑與南蓮園池列為最年輕的世界遺產，這是很有意義的項目。

在 2012 年 11 月 17 日召開的全國世界文化遺產工作會議上，國家文物局公佈了更新後的《中國世界文化遺產預備名單》，其中包括香港特別行政區的志蓮淨苑與南蓮園池。按照世界遺產申報的要求，盡量吸納遺產價值突出、保護管理狀況良好的遺產項目，以充分發揮預備名單作為世界遺產申報項目儲備的重要作用。志蓮淨苑與南蓮園池是香港唯一列入《中國世界文化遺產預備名單》的項目，彰顯出其所具有的突出普遍價值。

志蓮淨苑與南蓮園池是 20 世紀末，香港一批虔誠的佛教尼眾在香港回歸祖國之際，發願回歸優秀傳統文化的義舉，受到社會廣泛支持和捐助，募得鉅額資金精心製作完成。這是佛教尼眾為了追尋中華民族悠久歷史，復興中華傳統文化而創建的一處唐風寺院和園林，是對信仰與傳統的堅持與傳續。兩岸三地普遍存在重建、復建、仿建佛寺的現象，然而志蓮淨苑是通過精心設計、精選材料、精工細作，採取傳統工藝完成的唐代寺廟再創造，是一種文化復興和回歸。志蓮淨苑在 2000 年獲得香港十大優秀建築獎，2002年獲得香港優質工程獎第一名。南蓮園池在 2008 年獲得中國風景園林學會頒發的優秀園林工程金獎。

赤柱郵政局

2017 年 7 月，我考察了香港赤柱郵政局。赤柱郵政局是香港 130 間營運的郵局之中最古老的一所。實際上，今天看到的赤柱郵政局是在 20 世紀 70年代重新建設並改裝成現代的郵政局，其面積只有 33 平方米，是全港最小的郵政局之一。這裏提供一般郵政局都有的服務，包括寄信和繳費等。香港郵政於 2007 年 8 月對赤柱郵政局開展維修保護工程，包括保存和恢復赤柱郵政局的舊有建築特色。赤柱郵政局作為「郵政歷史的時間囊」，一直是一處特色及旅遊景點，在這裏可以看到香港僅存的昔日紅色鑄鐵郵箱，在正門

牆上更有人手操作的銅製郵票售賣機。

赤柱郵政局維修保護項目，包括重設原有的人手操作郵票售賣機和附有英皇佐治六世標記的鑄鐵郵箱，以作陳列之用，同時又翻新嵌有英皇「GR」徽章的原裝窗花，這些均是赤柱郵政局歷史的一部分。目前，赤柱郵政局的櫃位已經重新裝上格柵，恢復當年的面貌，原有舊日常見的水磨石地板也已經被細心復原。另外，經過一番努力，建築物頂部已被妥善修復，包括除去假天花以展示屋頂結構原有的木製桁樑和橫樑，赤柱郵政局最初建成時的面貌得以再現。赤柱郵政局於 2009 年 12 月被確定為二級歷史建築，至今仍然運作。

民間傳統建築的活化改造

在文化遺產的保護性質方面，如今已經從重視重要史蹟及代表性建築，如廟堂建築、紀念性史蹟等的保護，向同時重視反映普通民眾生活方式的民間文化遺產，如傳統民居、鄉土建築、老字號遺產以及與人類有關的所有領域的文化遺產保護的方向發展。因此保護對象也從傳統意義上的歷史建築擴大到民間傳統建築。《威尼斯憲章》提出要保護的內容不僅包括「偉大的藝術品」，也包括「由於時光流逝而獲得文化意義的在過去比較不重要的作品」，這種文化遺產保護理念，至今仍然具有非常重要的現實意義。

民間傳統建築過去常常被認為是普通的、一般的、大眾的而不被重視。但是它們卻是涵養了一代又一代民眾的生活文化，反映了民眾最真實的生活狀況，具有廣泛的認同感、親和力和凝聚力。從文化內涵來說，任何區域的文化都是由兩個部分所組成。一方面是精英文化，另一方面是民間文化。前者往往是歷史創造的文化經典，而後者則是前者的載體，是養育民眾的生活文化。因此，民間文化遺產可以從真實生活的角度形成對原有文化遺產的補充，把社會生活的諸多要素作為文化基因保留下來，以達到教育後人的目的。

民間傳統建築與平民百姓的日常生活息息相關，對於城市和鄉村的未來發展都具有潛在的價值。無論在城市還是鄉村，具有鮮明地方特色的大量民間傳統建築，反映了源遠流長的歷史和豐富多彩的民族、民間和民俗文化。因此，民間傳統建築在使人們了解自己以及生活的意義等方面，扮演着越來越重要的角色。這些充滿生活氣息的民間傳統建築，如果不能受到應有的重視，不能在法律上確定其獲得保護的權利，不能採取切實有效的保護措施，不能建立資金籌措渠道和維護機制，它們將難以避免被拆除或被遺忘的命運。

1999 年 10 月，在墨西哥召開的國際古蹟遺址理事會第十二屆大會通過了《關於鄉土建築遺產的憲章》。該憲章指出在全球化趨勢下鄉土建築對表達地方文化多樣性的意義和價值，認為鄉土建築是依然保持着活力和現實生活功能的社會歷史演變的例證，同時強調鄉土建築的保護能否獲得成效，關鍵在於社區對於這項保護的理解、支持和參與。由此看來，隨着經濟和社會的不斷發展，國際社會逐步認識到文化遺產並非僅僅侷限於名勝古蹟、宗教設施和紀念性建築，鄉土建築的研究和保護在國際文化遺產保護領域也日趨活躍。

2007 年 4 月，國家文物局在無錫召開「中國文化遺產保護無錫論壇——鄉土建築保護」會議，來自全國文化遺產保護領域和相關專業的全體代表共同簽署了《關於保護鄉土建築的倡議》，呼籲動員並依靠全社會的力量，加強鄉土建築的保護。同時決定成立鄉土文物建築專業委員會，廣泛吸收社會各界人士加入鄉土建築遺產的保護中來，搭建跨學科、多層次的保護研究平台，構建起聯繫過去、現在和未來的紐帶，加強與國際相關組織的交流與合作，更加科學有效地保護鄉土建築遺產。

民間傳統建築遺產是一個社會文化的基本表現，是社會與其所處地區關係的基本表現，同時也是文化多樣性的表現。可以說民間傳統文化是「最有泥土芬芳的文化，最富親情的文化」。民間傳統建築的文化內涵，來自歷史街區和村落生活之中，來自人與自然的親密接觸之中，來自世世代代的文化積澱與傳承。每座傳統建築遺產都有它動人的故事，人們在這些傳統建築裏久居，使這些建築具有了靈魂，因此對於民間傳統建築的保護，也要考

慮到人們的情感價值，要維護人們的珍貴記憶。作為一個時期人類文明進步的見證，民間傳統建築儲存着豐厚的歷史文化信息，它們是城市整體發展不可缺少的功能組成，失去了它們，歷史街區和村落就會失去歷史真實性和完整性。

今天，民間傳統建築作為極富吸引力的文化資源，正成為許多地區，特別是歷史地區提升經濟文化水平的重要手段。保護民間傳統建築遺產是為了民族文化的傳承，為了使保護成果惠及當地民眾。因此，在民間傳統建築保護過程中，應格外重視當地民眾生活水平的提高和生態環境的改善。對於這些文化資源的合理利用，不但可以使社區和民眾從中得到實實在在的收益，民間傳統建築也能夠得到更好的保護。

西港城

西港城位於上環德輔道，建於 1906 年。大樓最初是船政署總部舊址，當年船政署總部因為地方狹窄，不足以應付日益增多的船政管理，因而搬往中環新的填海區域。此後舊建築物改建為街市，為香港最古老的街市建築，一百多年來一直是附近居民購物的集市。1983 年上半年，街市南座因興建地下鐵路港島線工程而遷出，原址興建上環市政大廈。街市北座於 1989 年 1 月起空置，直至 1991 年，由市區重建局的前身土地發展公司對街市北座大樓進行全面維修，開始進行保護再利用。

街市北座大樓原本只有兩層，每層面積約 1120 平方米。在改建後，利用曾經是菜市場，建築層高的特點，以獨立裝嵌方式在兩層之間增建夾層，並打通一樓的天花板，成為共四層的建築，使改造後的大樓增加了內部使用空間。場內部分商鋪原為附近一帶的老字號，包括古玩、特色手工藝品店等。由此將這座歷史建築改建為具有香港文化特色的傳統行業及工藝品中心，並更名為西港城，為周邊環境注入新的經濟活力。

西港城採用英國愛德華式建築風格。為適應香港氣候及配合建築物料的供應，西港城建築的斜屋頂以中國式捲狀瓦片鋪設，表現香港早期西式建築

物所融合的東方色彩。大樓外形古樸，對稱軸線設計，空間寬敞實用。以紅磚及花崗石砌成主要結構，利用石塊色彩及紋理製造多色效果，而角樓外牆附有帶狀磚飾。面向街道的一樓建有拱廊，正門上方立有大型圓拱，配合拱形大窗台及典雅的百葉窗，設計雅緻。鑄鐵大柱的結構、屋頂的鋼樑架及花崗石梯階，凸顯當時卓越的建築技巧。西港城於 1990 年被古物古蹟辦事處列為法定古蹟。

市區重建局於 2003 年對西港城再進行改建工程，通過公開招標及遴選程序。運用歷史建築活化再利用的概念，合理使用公共資源，並鼓勵私營機構參與，採取具有靈活性的運作程序，最終委任時代生活集團屬下的德藝會有限公司作為西港城的管理機構。德藝會有限公司在法律上有責任維修和保養西港城歷史建築，使其達到指定標準，同時還要保證市區重建局的基本回報。因此，西港城歷史建築的長遠維修保養不僅無須使用政府公共資金，還可以有一定的收益保證。這是市區重建局較早進行的歷史建築活化再利用案例。

目前，在西港城這座古雅的歷史建築內，有各種售賣特色工藝品和懷舊收藏品的商店，又增添了主題餐廳及幾家特色商店，二樓還有布匹專賣店，讓遊客感受香港昔日情懷。儘管如此，西港城也面臨着一些難題。雖然西港城在宣傳中強調「鋪」「布」「食」「藝」四個主題，但是現場整體感覺較亂，特別是二樓布匹專賣店，懷舊的感覺單調，影響了歷史建築活化的效果。當年由花布街遷入的布匹經營商戶，雖然長期以來享受了優惠的租金，但是由於市場的變化，經營方式的陳舊，已經越來越缺乏競爭力。

市場持續萎縮，經營狀況日益艱難，在一定程度上影響了西港城整體的運營。目前西港城中經營最紅火的是頂層的以懷舊為主題的婚宴熱門選擇地 —— 懷舊舞酒樓。但是受場地限制，該酒樓無法廣泛滿足市民需求。為解決這些問題，香港發展局與市區重建局達成共識，批准市區重建局委任德藝會有限公司管理西港城，期限三年，期間做大規模維修保護，而西港城未來用途要再諮詢社會公眾後做出決定。將最終的決定權交還給社會公眾，這是實施保育和活化政策以來，歷史建築保護的正確途徑。

發達堂

2013 年 8 月，我考察了位於新界沙頭角下禾坑的私人歷史建築發達堂。發達堂建於 1933 年。李氏宗族的先祖李德華於 17 世紀 80 年代從廣東遷到香港，並在後稱為新界的地方建立上禾坑村，其後裔後來定居下禾坑。正如沙頭角許多在 19 世紀末遠赴海外謀生的年輕人一樣，李氏宗族的後裔李道環年輕時前往越南謀生，後與家人衣錦還鄉，在下禾坑村定居。發達堂由「李道環祖」（李道環的四個兒子組成的受託人）興建。

發達堂名稱意指「富貴大宅」，這裏不但見證區內一個顯赫的客家家族的悠久歷史，也是折中主義住宅建築的典型實例，這種建築風格在 20 世紀初期廣為香港海外歸僑所採用。發達堂樓高兩層，建有長長的客家式瓦頂，正面有平頂外廊、磚砌裝飾護牆、樓梯、木製欄杆以及正面外牆上的灰塑對聯，廚房內建有傳統的爐灶和煙囪等。建築物以傳統的青磚、木材以及現代的鋼筋混凝土建成。為加強安保，大宅所有正門均設金屬製的中式趟櫳門，樓下多排窗戶也裝有金屬窗罩。

2013 年 12 月，香港特別行政區政府將具有 80 年歷史的發達堂列為法定古蹟。自落成以來，發達堂很少經歷改建，原有的建築設計以及部分具歷史價值的建築特色、室內文物均保存完好。時至今日，發達堂仍是李道環後人的居所。發達堂能否對公眾開放，如果開放涉及的範圍、時段以及相關開放細節香港古物諮詢委員會需要與業主商討。雖然了解社會公眾對開放發達堂古蹟有期望，但是為了避免影響居民生活，政府爭取實現發達堂局部開放，在保障居民正常生活的同時，滿足公眾期望。

前香港皇家遊艇會會所

2016 年 11 月，我考察了由前香港皇家遊艇會會所活化再利用後的視覺藝術展覽及活動中心。前香港皇家遊艇會會所位於北角油街 12 號，於 1908 年落成，為一棟兩層紅磚白牆建築物，會所地下設有兩個划艇棚及一個健身

室，一樓則設有一條長遊廊及會所設施。直至 1946 年，香港皇家遊艇會會所搬離北角舊址。舊址北角油街 12 號被香港政府收回，改為職員宿舍，並在旁邊興建了政府物料供應處倉庫。後來宿舍空置，會所建築被更改興建為臨時文物倉庫。前香港皇家遊艇會會所於 1995 年被列為二級歷史建築。

前香港皇家遊艇會會所歷史建築群沿電氣道的主立面組成了一個地標式街景，而後立面則面向當時的維多利亞港。整個建築群由一棟主樓及兩棟附屬建築物組成。建築物形態及其空間設計的不同層次，反映着內部原來的不同用途及活動。這組建築為工藝與藝術風格的典型實例。工藝與藝術風格在香港為罕有的建築風格，前香港皇家遊艇會會所能夠展現出這一風格的精髓，例如不規則的建築佈局、將建築體積分拆的手法、採用多種屋頂的形式、以紅磚及粗灰泥外牆造成鮮明的對比。保存完好的格外顯著的煙囪、水管，更增加了這組歷史建築的罕有程度。

2012 年 3 月，香港康樂及文化事務署投入 1890 萬港幣，將前香港皇家遊艇會會所成功活化為「油街實現」。「油街實現」是粵語油街 12 號的諧音，也是這座百年歷史建築的新名字。「油街實現」藝術空間設施包括兩座面積分別為 190 平方米及 92 平方米的展覽廳，以及一座面積為 300 平方米的戶外花園。此次保育和活化過程儘量保留了歷史建築原貌，又注重帶給來訪者全新感受，希望任何人在此都能方便交流。「油街實現」於 2013 年 5 月正式開放，成為一座推廣視覺藝術的公共藝術空間。

王屋村古屋

2017 年 12 月，我來到了圓洲角西南端的王屋村，考察歷史建築王屋村古屋。王屋村古屋於清乾隆年間由原籍廣東省興寧縣的王氏族人建立。19 世紀時，從廣東南下九龍的旅客和貨物均以圓洲角為交通樞紐，王屋村也就成為商旅的貿易站，直至 19 世紀末葉才開始式微。隨着沙田不斷填海以發展沙田新市鎮，王屋村很多古老建築已荒廢及拆除。僅存的這間古屋於 1911 年由王氏第 19 代祖先王清和興建，為傳統中式鄉村民居，屬兩進一天井三

開間式兩層建築，內有精美的壁畫和傳統裝飾，是圓洲角的歷史標記。

　　王屋村古屋主要用青磚和花崗石砌築而成，牆身支撐着木椽、桁樑及中式屋頂。建築物牆基以大量花崗岩石塊建造，這是當時較為昂貴的建築材料，反映了當時王氏族人經濟富裕。古屋內天井右邊的房間是浴室，左邊是廚房，內有連灶的煙囱。兩進的次間為睡房和儲物間，建有以木托樑和板條支撐的閣樓。正面牆身可以找到精緻的灰塑、壁畫和巧手雕刻的簷板。前後進明間 ❶ 的牆身均繪有精美的吉祥圖案壁畫；前後進的繫樑則分別雕刻了「百子千孫」和「長命富貴」等吉祥語句，反映了當時屋主的願望。王屋村古屋為香港法定古蹟。

　　第二期「活化歷史建築夥伴計劃」項目中曾有王屋村古屋，但是因為沒有選出合適的保育和活化方案，最終沒有推出。有意申請王屋村古屋項目的團體在考察後認為，政府要求的保育和活化條件嚴苛，項目營運成本高，加上地理位置交通不便、人流稀疏，沒有可能自負盈虧。由此可以看出，選擇「活化歷史建築夥伴計劃」項目時，除了考慮歷史建築的文化、科學、社會，以及傳統工藝、建築權屬等方面的價值之外，還要考慮歷史建築保育和活化的現實可行性，例如歷史環境、市場條件、財務狀況等，綜合進行可行性研究。

非物質文化遺產的保存傳承

　　在文化遺產的保護形態方面，如今已經從重視「物質要素」的文化遺產保護，向同時重視由「物質要素」與「非物質要素」結合而形成的文化遺產保護的方向發展。將文化遺產的內容由物質的、有形的、靜態的，延伸到非物質的、無形的、動態的，顯示了當今人類對於文化遺產認識的進步。實際

❶　相連的幾間屋子中直接跟外面相通的房間。

上，物質與非物質文化遺產的區分只是其文化的載體不同，二者所反映的文化元素仍然是統一、不可分割的。因此，物質和非物質文化遺產必然是相互融合、互為表裏，必須更積極地探索物質與非物質文化遺產保護相結合的科學方式和有效途徑。

在着力保護歷史建築物質載體的同時，必須重視發掘和保存其蘊含的精神價值、思想觀念和生活方式等非物質文化遺產。隨着保護歷史建築的實踐及理論探討的日益深入，人們發現人類的文化財富無限豐富，除了那些物態化的文化遺存，大量存在的是活態的文化，像民間文化、民俗文化、民族文化等等，它們通過一代代口耳相傳，生生不息，在人類的社會生活中產生着巨大的影響。同時，與那些物態化的歷史建築相比，它們是活態的、非物質的、口頭傳承的，往往更能體現出人的存在價值，但也更容易消逝。

2003 年 10 月，聯合國教科文組織第三十二屆大會通過了《保護非物質文化遺產公約》，這是迄今為止聯合國有關非物質文化遺產保護最重要的文件。在《保護非物質文化遺產公約》關於非物質文化遺產的定義中，出現了一個重要的概念，即文化空間。無論是一個集中舉行流行和傳統文化活動的場所，或一段通常定期舉行特定活動的時間，都分別可以看作一種內涵豐富、形式獨特的文化空間。文化空間是指傳統的或民間的文化表達方式有規律性進行的地方或一系列地方。

在城市中，保留至今的非物質文化遺產主要集中在歷史街區和村落。文化空間兼具空間性、時間性、文化性，為三合一的文化形式。設立文化空間的目的表明，僅僅對文化遺產進行原狀保護或是生態保護是不夠的，還要大力保護這種特殊文化的存在空間，維持社區文化的存在環境，通過扶持、指導，使當地的禮儀、習俗等民俗傳統文化，繼續保持在人們的生活方式中，在現實生活中自然傳承和發揚。由此可以看出，某些重要的傳統文化表現形式存在和展示的文化空間，應作為文化遺產中的一個重要類別加以保護。

自 2011 年開始，香港特有的四個傳統節日被列入第三批國家非物質文化遺產名錄，分別是長洲太平清醮、大澳龍舟遊涌、大坑舞火龍和潮人盂蘭勝會。從文化遺產存在形態來看，非物質文化遺產包含着較多隨時代變遷和

人群遷徙而易於湮沒的文化記憶，因此具有保護的緊迫性。當前，非物質文化遺產的生存、保護和發展遇到很多新的情況和問題。由於文化生態的改變，非物質文化遺產正在逐漸失去賴以生存和發展的環境基礎，許多非物質文化遺產正處於生存困難或已處於消亡狀態。特別是一些依靠口傳心授方式加以傳承的非物質文化遺產正在不斷消失，許多傳統技藝瀕臨消亡。

　　因此，歷史建築保育和活化應該更加關注歷史記憶的保存和活態文化的傳承，關注民眾文化主人意識和文化價值認同，關注社區的文化進步。

長洲太平清醮

　　長洲位於大嶼山東南方，是距離香港島西南方約 10 千米的島嶼。島上人口 3 萬左右，是離島區中人口最稠密的島嶼。1898 年 6 月，清政府與英國訂立《展拓香港界址專條》，將長洲在內的 200 多個離島及新界租予英國99 年。英國接管後，於 1919 年曾在長洲中部立界石 15 塊，以劃出外籍人士專享的高級住宅區域。在 20 世紀 80 年代，古物古蹟辦事處曾派員尋找長洲界石，迄今只尋回其中 10 塊。如今，除了傳統的捕魚業和造船業外，長洲島上的旅遊業有較快的發展。島上有不少觀光名勝，例如長洲石刻和北帝廟等。

　　根據考古出土文物以及在 1970 年於長洲東南部發現的長洲石刻，可以推斷至少在 3000 年以前，已有先民到達長洲。與香港其他地方發現的史前石刻一樣，長洲石刻可能與商朝先民祭祀天氣和祈求風平浪靜有關。最早在明朝的時候，長洲已經發展成為漁船集散的地方，及至清代乾隆年間發展成為墟市。長洲在乾隆年間得到很大的發展，現時島上的主要廟宇，如北社天后廟、大石口天后廟、西灣天后廟、玉虛宮，都是在那個時期得以興建。

　　2011 年 12 月，赴香港參加「文物保育國際研討會」期間，我曾考察過位於長洲灣附近北社新村的天后廟。天后廟坐落在長洲安老院內，這是長洲歷史最悠久的廟宇，這裏每年都會慶祝天后誕和舉行太平清醮，當中的「飄色」和「包山節」極具地方特色。天后廟於 2010 年被確定為二級歷史建築。

我還考察了香港長洲玉虛宮。玉虛宮又名北帝廟，位於長洲東灣北社街。1777 年港島暴發瘟疫，於是本地的惠州及潮州人從鄉下請來北帝神靈建成這所廟宇，祈求北帝庇佑本地漁民和村民，驅走瘟疫。玉虛宮每年都會慶祝北帝誕，舉行太平清醮和包山節。玉虛宮曾於 2002 年重建，於 2010 年被確定為一級歷史建築。

2015 年 6 月，我考察了香港長洲太平清醮飄色製作。太平清醮飄色製作是香港的非物質文化遺產。昔日長洲太平清醮只為超度亡魂，較為單調。20 世紀 30 年代，長洲北社新村老一輩的師傅到中國內地考察各地會景巡遊活動，吸收了一些相關的製作技術，創作出飄色來豐富整個醮期活動。飄色主要在長洲太平清醮會景巡遊時（農曆四月初八日）演出，由長洲建醮值理會統籌有關活動，由長洲五個街坊社團，包括中興街、大新街、興隆街、新興街及北社街，以及一些其他社團組織負責設計與製作。

飄色的命名，主要是給人一種「飄然欲飛」的視覺效果。以往小朋友由工作人員抬扛着「色櫃」不停地搖擺前進，並穿梭於長洲的大小街道，角色人物被綁在鋼鐵支架上「搖曳生姿」，仿佛在空中飄動，給人一種「凌空漂浮」的感覺，既神奇又美妙。長洲飄色製作是一種傳統的製作工藝，一板飄色就像一座流動的小舞台，表現出精彩的特寫鏡頭。長洲每年太平清醮會景巡遊的飄色表演，均由當地居民自行設計製作，每個街坊會或社團組織，都會安排飄色製作師傅，設計自己獨特的題材。

一台飄色分為上色心、下色心和色櫃三部分。上色心是坐在鐵架上的小朋友，下色心是坐在鐵架下的小朋友，色櫃則是鑲嵌鐵架的櫃。鐵架的座位用布包住，當小朋友坐上後，會將其固定於座位上。上面的小朋友像踏在一些小裝飾品上，飄在空中。傳統巡遊時會以人手抬飄色，達到「飄」的效果。製作一台飄色，包括打鐵及找小朋友，需時約 3～4 個月。作為色心的小朋友都是 4～5 歲的幼稚園學生。太平清醮飄色製作表演，體現了香港民眾追求幸福的美好願望，給我留下了深刻的印象。長洲每年均會舉辦盛大的太平清醮，這項活動是長洲最大型的傳統節目，每次均吸引大批人士慕名參觀。

布袋澳村

2013 年 7 月，我考察了位於九龍清水灣道的布袋澳村。布袋澳是新界的一個美麗海灣，因其三面環山，而出海口相對狹窄，遠看仿佛是一個大大的布袋，因此被稱為「布袋澳」。布袋澳村是香港現存少數的漁村，有幾十戶村民，多以繁殖漁業為生，經營海鮮生意，開海鮮菜館、售海產品、租船遊海、捕魚維持生計，村裏有許多魚排，洋溢着漁港風味。香港素有「美食天堂」之稱，這座由漁港發展成的城市，以海鮮最具代表性。香港人講究飲食，正如坊間流傳的「不時不食，不鮮不食」，意思是每種食材一定要按照時令，在最新鮮的時候食用最佳。人們來到布袋澳，就可以享受地道風味的時令海鮮美食。

雖然經歷上百年的轉變，生活環境已經發生巨大變化，但是布袋澳村仍然堅守傳統的漁村文化，保留着獨特的傳統習俗特色。村中有洪聖宮，供奉的「洪聖」洪熙是中國南方有名的神祇，洪熙為官清廉，致力推廣學習天文地理以惠澤商旅及漁民，過世後曾被封為「洪聖」，至宋代則成為漁民守護神。每逢農曆新年、冬至、清明節和婚宴，布袋澳村村民都會齊集洪聖宮參拜。每逢洪聖誕，村中必有慶祝活動。除了慶祝洪聖誕外，洪聖宮也會在天后誕時參加大廟灣的天后誕。20 世紀 30 年代前，廟宇曾作教學用途。洪聖宮於 2010 年被確定為三級歷史建築。

圍村文化

歷史上的香港，有很多由小村落和集市所組成的圍村，村民依賴土地為生。在圍村的牆內，村民過着傳統的生活，形成獨特的圍村文化。如今在香港不需要遠離市中心，也會發現有一些感覺時光倒流的地方。例如在新界北部的粉嶺、上水以及元朗，依然可以感受到過往那種傳統氛圍，感覺仿佛回到過去居住的圍村，生活在以祠堂為中心，由家族成員集體議事的年代。那些村落絕非停止發展，凍結在過去的時光裏，只是當地居民仍然保留古老的

傳統，也繼續奉行較為簡樸的生活方式。

　　2013 年 8 月，我考察了位於香港新界粉嶺龍躍頭的老圍。歷史上，由於內地戰爭紛擾不斷，眾多的宗族前來香港北部邊界避難。明代時期海盜猖獗，居民們便在村落周圍築起磚牆，來維護自身安全。龍躍頭鄧族於 14 世紀由錦田移居龍躍頭，先後建立了「五圍六村」[●]，老圍興建日期已不可考，但應是五個圍村中最早建立的。老圍建於小丘之上，四周築有圍牆，圍門窄小，圍內的房屋排列整齊有序，還有獨特的防禦措施，即在四面圍牆的正中部分建有高台，用於監察防盜，加上圍門和入口處的高塔，就可以保護中央的祠堂以及鄰近的住宅。村內還設有水井，以確保在遇到盜賊突襲的情況下，閉門堅守仍有足夠的水源供應。

　　在圍門的門口有一副對聯為「門高迎紫氣　圍老得淳風」，紅底黑字非常醒目。老圍的圍門原先是北向，但是由於風水原因，圍門被改建為東向，門前有石條梯解決因地基高出地面而帶來的出入問題。老圍雖然經歷過多次修建，但是無論是圍牆結構還是圍村的佈局都保存完整。1991 年，老圍部分圍牆進行緊急維修。1997 年年初展開全面修復工程，由古物古蹟辦事處及建築署古蹟復修組監督，香港賽馬會慈善信託基金資助 400 萬港幣工程費用，並於翌年完成。目前，圍牆結構和村內佈局大多保存完整，但是為了保護居民的隱私，圍村內部並不對外開放。1997 年 1 月 31 日，老圍門樓及圍牆被列為法定古蹟。

　　據介紹，在香港新界至今仍然留下 600 多處原住民的傳統文化村落，也成為香港保留傳統文化最豐富的區域，佔整個香港的九成之多。

　　香港圍村文化不僅在歷史上具有重要地位，即便在現代社會，依然可見那些世代相傳的習俗。祠堂是圍村生活的中心，既是村民祭奉祖先、社交聚會以及商討村內重要議題的地點，也是孩子們上課的地方。雖然隨着家庭成員外出工作，村民的生活早已不再侷限於圍村之內，但是每逢傳統節日和特

● 　五圍：老圍、新圍、麻笏圍、永寧圍、東閣圍。
　　六村：麻笏村、永寧村、新屋村、祠堂村、小坑村、覲龍村。

別活動，老一輩的村民仍然會相聚在這裏，一起分享「盆菜」來慶祝。「盆菜」是一大盆裝滿層層堆疊的肉類、海鮮及蔬菜的傳統菜餚，最重要的是使用本地種植、新鮮時令的食材。即使時至今日，在新界北邊的幾個區域，都還維持這種自耕自食的傳統習慣。

隨着社會現代化的腳步，某些古老傳統也隨之做出調整、創新，甚至有更廣泛的應用。除了依靠土地維生、自給自足的生活方式，現在一些有生意頭腦的村民也將農產品對外銷售，帶動一股「在地食材、產地直送」的趨勢，風行全香港。粉嶺的寶生園養蜂場就是一家致力於維護環境的企業。寶生園是香港第一間養蜂場，最初於 1923 年設立於廣州，在 20 世紀 50 年代晚期搬遷到香港，生產蜂蜜和相關產品已有 90 多年。養蜂場的整體規劃就像個公園，來訪者既可以漫步其中參觀，還可以在入口處的茶館，品嚐新鮮的蜂蜜飲品，也可以把香甜的蜂蜜帶回家。現場有專家解說養蜂的相關知識，指導遊客如何使用蜂蜜。

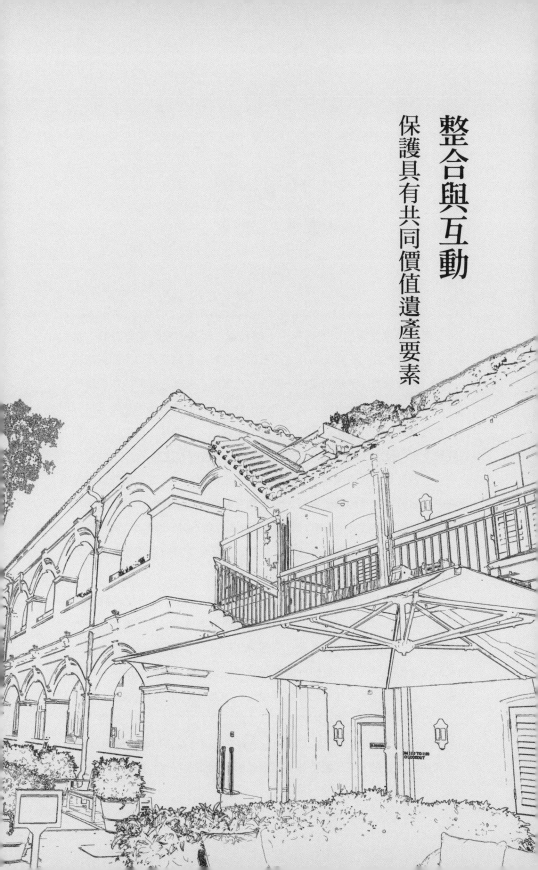

整合與互動

保護具有共同價值遺產要素

　　在考察香港歷史建築的過程中，給我留下深刻印象的還有對於「系列遺產」的保育和活化實踐。系列遺產概念是世界遺產體系近年來的創新點之一。這一概念強調以整體的視角，關注文化遺產組成部分間的內在關聯，並認知各組成部分特定的貢獻，共同塑造出超越原有個體的整體意義。這一理念與實踐促進了跨時空化互動和多維度文明對話，使遺產保護工作以一種更系統和全面的視角去理解和認知人類社會的發展機理和趨勢。

　　系列遺產是世界遺產體系中在遺產界定、價值認知、要素構成以及保護管理等方面較為複雜的遺產類型，包含相互關聯的組成部分，這個關聯指它們屬於同一個歷史和文化組別；具有地理區域特徵的同一類遺產；同一地質、地貌形態，同一生物地理區域或同一生態系統類型；並且前提是整個系列作為一個整體，而無須每個個體具有突出普遍價值。

　　系列遺產認知與保護管理的核心，是對遺產進行界定、價值評價及要素組合原理分析和體系建構。這一技術路線通過價值與要素、整體與個體、關聯與代表三種線索的交叉互證，力圖達到對系列遺產更為系統和全面的認知。系列遺產的界定原理對研究與保護管理工作提出了極具發展性和創新性的要求。系列遺產組成部分的權屬多樣化，也對跨部門協調管理機制的建設提出了更高要求。系列遺產所推動的理念創新和方法創新，有利於推進文化遺產保護的廣泛社會共識與能力建設，是對文化遺產保護目標的積極貢獻。

　　需要說明的是，系列遺產並不是遺產節點的簡單打包和數量疊加，也不

是主觀歸納簡單疊加，而是真實完整地反映了某種客觀存在，是隨着遺產保護理念發展而出現的一類遺產類型，體現了人類對遺產保護的更高水平。系列遺產可以是系列文化遺產、系列自然遺產，也可以是系列文化景觀遺產。系列遺產為與其他遺產類型交叉複合，提供了一種更為多樣的構架體系。系列遺產概念推進了遺產認知的方法，有助於洞察關聯、認知系統。

從 2005 年對系列遺產概念的討論，到 2019 年對系列遺產定義達成普遍共識，對系列遺產的認知與保護方法成為文化遺產專業領域的重要議題。系列遺產保護經過了學術研究與保護實踐的發展過程，逐步掌握文化遺產整體及其組成部分之間價值線索與構成體系的建構方法，揭示了突出普遍價值可以存在於一系列不相鄰的地點所構成的整體中。系列遺產概念的設立促進了區域生態環境改善和旅遊業發展。基於這樣的認識，文化遺產保護不再侷限於對已有歷史建築進行保育和活化，而是突出系列遺產的唯一性和特殊性，以現代設計方式來詮釋歷史，使歷史建築與周邊環境一同創造適宜的人居環境。

在我看來，香港歷史建築中的系列遺產大致可分為考古遺址系列、寺廟系列、教堂系列、警署系列、軍營系列和城市設施系列六大類型。

考古遺址系列

考古遺址的發現與保育，對提高香港社會的文化遺產保護意識起到了重要作用。2011 年 12 月，赴香港參加「文物保育國際研討會」期間，我考察了龍津石橋遺址。龍津石橋位於九龍城岸邊的登岸碼頭，建於 1873～1875 年。這座石橋原長約 200 米，寬 2.6～4 米。至 1892 年，因泥沙淤積，海岸後退，改建木橋。其後，石橋因 20 世紀 20 年代啟德濱填海工程及日本佔領時期機場擴建而被埋沒。2008 年，龍津石橋遺址在香港啟德發展計劃環境影響評估所進行的考古調查中被發現。在諮詢公眾和深入研究後，龍津石橋實

施原址保存，設立啟德龍津石橋遺蹟保育長廊，實現了公眾欣賞。

　　一系列考古遺址的發現證明，香港之前並非只是一個普通漁村。2013 年 7 月，我考察了香港西貢東龍洲炮台遺址。東龍洲炮台是香港昔日一座海岸炮台，位於新界西貢區東龍洲東北面，俯瞰佛堂門海峽，現已荒廢。東龍洲炮台建於 1719～1722 年，是為了防禦海盜由兩廣總督楊琳下令興建，建成後一直駐有守軍。19 世紀初，海盜猖獗，東龍洲炮台位處孤島，補給和支援困難，因此 1810 年，東龍洲炮台被位於九龍半島的九龍炮台取代。東龍洲炮台呈長方形，外牆長 33.5 米，寬 22.5 米，高 3 米，北牆設有出入口。炮台設有 15 所營房以及 8 門大炮。1979～1982 年，古物古蹟辦事處對炮台進行了系統的考古發掘及維修保護，出土器物數量甚豐。東龍洲炮台於 1980 年被列為法定古蹟。

　　2018 年 8 月，由香港海事博物館主辦，廣東省博物館合辦的「東西匯流 —— 十三至十八世紀的海上絲綢之路」展覽，打破人們對於香港歷史地位的認知。通過 200 餘件海底出水文物以及香港收藏家珍藏的香港古地圖，展示了商品貿易、宗教發展、文化交流、古代史蹟和水下考古等多方面內容，還原出古代香港的商貿全景。通過海上絲綢之路水下考古成果還證明了早在宋代時期，香港就已經有繁忙的海上貿易，在海上絲綢之路的中轉補給、商貿交易方面發揮重要作用。

東灣仔北遺址

　　東灣仔北遺址地處香港荃灣區馬灣鄉馬灣村。背靠一小山丘，北、西、南三面為底丘環抱，東面臨海，是典型的海灣遺址。遺址南北長約 100 米，東西寬約 30 米，總面積近 3000 平方米。東灣仔北遺址的考古工作始於 1981 年，當時香港古物古蹟辦事處曾對此進行過考古調查，1983 年和 1991 年又進行過複查。1993 年東灣仔北遺址被確定為一處漢代和新石器時代晚期遺址，1994 年，發掘出青銅時代和漢代的遺存，還發現新石器晚期的墓葬。

　　1997 年開始，採用系統發掘單元法，對東灣仔北遺址進行了全面發掘，

揭露遺址面積 1400 餘平方米。遺址中發現了三個時期的文化遺存。第一時期距今為 4900～5700 年，遺存包括少量柱洞和陶片。陶片均為夾砂陶，飾繩紋和劃紋，器類有釜、缽和器座等。

第二時期遺存年代距今為 3500～4200 年。遺存包括墓葬、柱洞、灰坑、陶器等。墓葬均為單人葬，葬式有仰身直肢葬、側身屈肢葬和二次葬。人骨經鑒定與華南地區，特別是珠江流域的新石器時代晚期人骨的體質特徵有明顯共性，說明香港和珠江流域的先民是同一種屬。隨葬陶器以釜、罐、壺為主，石器有錛、鏃、矛頭、礪石等，裝飾品有玦、環、鐲、管等，表明這一時期的石器以磨製石器為主，有生產工具、武器和裝飾品三類。遺存還發現了在中國東部和南部史前時代廣泛流行的拔除上門齒習俗。第二時期陶器仍以夾砂陶為主，出現了泥質軟陶，流行圜底器、帶流器、折肩折腹器和凹底器等日用器皿，也有少量生產工具如紡輪等。泥質陶上多飾有拍印曲折紋、方格紋、葉脈紋、複線菱格凸點紋等。

第三時期遺存距今 2500~3500 年，以 C1044 墓葬為代表，該墓未見人骨，隨葬品有陶器、玉管飾及石玦，陶器風格在香港地區極為少見，屬於粵東和閩西南地區的浮濱文化。

東灣仔北遺址的發掘是香港考古的一個重大突破，為建立香港地區史前文化發展序列、研究史前時代香港和內地的關係提供了寶貴資料。對這處重要的新石器時代至青銅時代遺址進行深入研究，將會為香港乃至整個珠江三角洲地區考古學上的許多學術問題提供有價值的資料。2021 年 10 月 18 日，香港東灣仔北遺址被評為全國「百年百大考古發現」。

九龍寨城遺址

九龍寨城位於香港九龍城東頭村道和東正道交界，鄰近侯王古廟，歷史悠久。九龍寨城始建於 1843 年，建成於 1847 年，當時九龍成為中國邊防的最前線，為了加強防禦，清政府將官富巡檢司改為九龍巡檢司，並將駐地遷入九龍寨，築城建署，依山而築，駐兵數百，以加強九龍地區的海上防

衛。九龍寨城工程歷時五年建成，四周城牆用花崗岩石條構築，城牆上築有六座瞭望台和四道城門，另有副城牆，沿北面山丘向上伸延。九龍寨城南門面海，因而立為正門，城門上刻有「九龍寨城」四個大字。城門前有一條小河，名曰龍津河，河面有石橋橫跨，是九龍城寨出海的主要通道。

光緒二十四年（1898年），英國強迫清政府簽訂了《展拓香港界址專條》，租借新界。雙方同意九龍寨城仍歸中國管轄。在香港歷史上，九龍寨城是唯一沒有割讓或租借給英國的香港領地。自清兵1899年撤出後，九龍寨城漸漸變成民居，蓋了不少寮屋。九龍寨城長期處於失管狀態，與外界發展隔絕，城內人口激增，非法佔地亂拆亂建現象嚴重。隨着九龍寨城日趨破落，城牆也遭到毀壞，城內淪為貧民區。1942年，日軍佔領香港後，為擴大啟德機場作為軍用，把九龍寨城的城牆完全拆除，將拆下來的石材，建機場跑道地基，九龍寨城由此變成一個沒有城牆的城寨。

1984年12月，中英《關於香港問題的聯合聲明》正式簽署，為解決九龍寨城問題提供了良好的基礎。1987年1月，香港政府宣佈在三年內清拆九龍寨城，並將之改為公園。九龍寨城公園面積約3萬平方米。拆遷前，九龍寨城內約有幾百棟10～14層高層建築，包括工商業企業、牙醫診療所、西醫診療所，可以說各行各業包羅萬象。因為這裏環境特殊，成為城市管理的薄弱區域，甚至一些犯法的人也逃到這裏，九龍寨城曾一度販毒、走私、殺人、搶劫亂事不斷。

九龍寨城公園在執行遷拆時經歷了很多波折，一直到1994年春季才開始動工，耗資6000多萬元。香港政府派遣了五位建築師前往內地實地考察，以清初江南園林為模式，結合九龍寨城實際情況加以設計。公園共分為八個各具特色的景區，巧妙地整合在統一設計之中，並聘請國內專業工匠團隊，運來大量傳統建築材料精心建造。九龍寨城公園於1995年12月22日開放，由康樂及文化事務署負責管理，供市民和遊客免費參觀。人們在此欣賞園林美景的同時，還可以通過遺存下來的混凝土廢墟，了解當年九龍寨城內居民簡陋的居住環境。

在九龍寨城清理拆遷期間，曾進行考古勘查，發現寨城東門和南門的牆

基和石板通道保存完好，並在南門原址發掘出分別刻有「南門」及「九龍寨城」的花崗岩石額。於是昔日南門遺址原地保留，供市民參觀，目前已經被列為法定古蹟。此外，城牆殘存的牆基、一條沿內牆建造的排水溝以及旁邊的石板街也先後出土。九龍寨城中早年在清末民初時留下的衙門、宅院也在考古發掘時陸續被發現。為保留九龍寨城的歷史精神，原有的護城河、古井和圍牆都儘量保留原有的建築特色和文化景觀，並一一重現，力求把歷史融合於園林之中。

九龍寨城衙門於 1847 年建成，為大鵬協府及九龍巡檢司衙署所在地，是九龍寨城內唯一保留下來的古建築。其為一座三進四廂的建築群，牆身和柱礎用青磚及麻石建造，而屋頂樑架則為傳統木材結構，上鋪素燒的筒瓦和布瓦。自 1899 年駐軍撤離九龍寨城後，衙門曾被用作多種慈善用途，其中包括廣蔭院、老人院、孤兒收容所和診所等，在九龍寨城清理拆遷前曾作為老人中心，收容及照顧貧苦無依的老人。衙門前庭兩側展示兩尊古炮，西側尚存一方古井。衙門內陳列着一些在九龍寨城中發掘出土的文物，包括與寨城歷史有關的石碑。衙門大堂還展示着 1902 年九龍寨城的平面圖，介紹九龍寨城的歷史圖片和建園工程始末的圖文等。

九龍寨城公園除衙門、南門古蹟外，還有石匾、大炮、柱基、清朝官府碑銘以及戰前的混凝土廢墟等豐富的歷史遺蹟。這些遺蹟在清理拆遷過程中仍然保留，置於九龍寨城公園內陳列，展示滄桑變化。公園全區仿照明末清初的江南園林建造，力求把歷史融合於園林之中，其窗櫺、樓閣和荷花池等很有樸質古意。遊人沿着園中蜿蜒曲折的小徑，既可前往不同的景區，也可欣賞沿途景觀。根據公園植物景觀分區佈局，全園共設置了八條長短不一的植物徑。雖然公園面積有限，但是遠借宏偉的獅子山作背景，視野開闊、遠山近水、互相輝映、步移景換、各具特色。

九龍城衙前圍村遺址

衙前圍村位於香港九龍新蒲崗東頭村軌道。根據已經公佈的歷史文獻和

考古資料，衙前圍村建於南宋時期，至今已有約 700 年歷史。2007 年市區重建局啟動衙前圍村重建計劃，搬遷及賠償尚存村民，並提出了「保育為本、新舊交融」的方針。重建後保留衙前圍村門樓、石區、天后廟、圍村中軸線及其兩旁結構較為完整的八間具代表性石屋。自 2016 年考古工作開始以來，在衙前圍村地下 1.5 米深處先後發現了地基和地磚層，經推斷為明代更樓遺蹟，此外還發現了護城河地基遺址。這些發現使香港宋元明清時期的歷史聯繫得到進一步豐富和充實。

有關衙前圍村的最新發現，在香港考古工作中不算是具有特別重大的價值，但是有關發現顯然並非孤立。事實上，衙前圍村遺址與九龍城宋王台一帶的宋元明清考古遺址和歷史文化聯繫，早已成為香港最具歷史價值的一道考古文物風景線。2020 年在九龍城沙中線土瓜灣的港鐵站工地，發現了宋朝方井，這是整個華南地區迄今為止發現的唯一方形水井，更獨具歷史文物價值。這些相關發現強有力的反駁了香港在英國人到來前只是一座偏僻的小漁村，與內地並無什麼歷史文化聯繫的論調。

事實上，早在東漢年間，香港這座島嶼已經有人群居住，20 世紀 50 年代出土的李鄭屋古墓即為明證。自宋室南渡之後，南宋末代皇帝與群臣曾逃難到香港，後再轉赴福建。九龍城宋王台一帶，實際上成為跟隨宋室南下臣民的聚居之地，房屋地基、方井及大批瓷器、錢幣的出土，更說明了當時的經濟貿易活動相當興盛，已完全具備了一個城鎮的規模。所有這些古蹟遺址的發現，不僅在考古文物上具有重要價值，對香港的歷史身份的認證更具有不可替代的重大意義。事實勝於雄辯，香港自古以來就是中國悠久歷史和燦爛文化的一部分，這是不可磨滅和否定的事實。

中英街

2013 年 8 月，我再次來到中英街考察。與過去不同的是，此次由香港和深圳兩地同仁共同參與。中英街位於香港特別行政區北區與深圳市沙頭角街道交界處，背靠梧桐山，南臨大鵬灣，由梧桐山流向大鵬灣的小河河牀淤

積而成，長約 250 米，寬 3～4 米，香港和深圳各佔一半。自清代以來，沙頭角一帶的居民基本上以客家人為主，他們居住在此已有 300 多年歷史。當地民眾為追憶先祖遷徙跋涉之苦，建立客家宗祠成為祭祀場所。當地居民以海上捕撈作業為生，因自然條件變化莫測，危及生命財產安全，因此沙頭角原住居民修建了天后宮和吳氏宗祠，這兩處建築是當地民風民俗的重要歷史遺存。

《展拓香港界址專條》簽訂後，有人在邊界一帶搭建房屋，擺攤做生意，這裏逐步形成了一條小街的雛形，也就是中英街前身。1951 年 2 月，開始實行邊境管理，中英街變成了邊防禁區。20 世紀 80 年代初開始，中英街以毗鄰香港的特殊地理位置和免稅店物美價廉的優勢，吸引了來自各地的遊客。此後中英街修建的建築為低層和中層。中英街兩側的房屋建設不均衡，深圳一側建築以多層為主，香港一側建築以一層為主。香港回歸祖國之後，中英街定位為商貿旅遊區，計劃建成歷史氛圍濃厚的商貿旅遊街區。中英街街邊商店林立，20 世紀 90 年代初創下日接待遊客近 10 萬人的紀錄。

中英街有八塊界碑石，界碑石西側為香港特別行政區，東側為深圳市。《展拓香港界址專條》簽訂後，1899 年 3 月，中英兩國的勘界人員來到了沙頭角，從海邊開始沿着河道進行測量和勘界，在測量好的點位豎立了木質界碑。沙頭角勘界結束，界碑在沙頭角一條乾涸的河道上一字排開，向前延伸，把沙頭角一分為二，東側為「華界沙頭角」，西側為「新界沙頭角」。此後，中英兩國代表在香港簽訂了《香港英新租界合同》，記錄了中英界碑石的走向和位置。從此沙頭角中英地界形成。

1905 年，界樁換成麻石界碑石，八塊界碑石均用青灰色花崗石鑿製，石質較為粗糙。外觀上小下大，縱剖面呈梯形。這是香港歷史上有明確記錄的中英街第一次豎立界碑石。中英街的八塊界碑石，無聲地述說着 100 多年來的坎坷歷程，也是英國展拓香港界址，並在新界北部地區實施勘界後，至今保留下來的最具有歷史價值的文物。界碑石不僅涉及中英關係史，也是粵港關係史中的重要物件。世界上像這樣的歷史物證比較罕見，不可多得，極其珍貴。

目前，位於中英街上的界碑石共有七塊，編號為 1～7 號，從 1 號界碑石到 7 號界碑石的總長度為 429.11 米。1 號界碑石埋設在中英街西南端的街心，2～6 號界碑石沿中英街中線，即街心位置佈置，各碑石之間相互間隔的距離從 30.06～101 米不等，7 號界碑石埋設在中英街東北端的鴻福橋橋頭的街心位置。8 號界碑石，則位於鴻福橋下的河牀中心。沿着沙頭角界河向西北方向延伸的河道及河岸已經發現了 9～11 號界碑石，由於界碑石多年深藏草叢之中，被植被保護，界碑石立面的字跡清晰可辨。

由於特殊的歷史和地理原因，中英街界碑石有的屬於深圳市管理，有的屬於香港特別行政區管理。就文化遺產保護管理體制而言，內地的不可移動文物保護級別分為國家級、省級和市級，香港特別行政區的不可移動文物保護將保護對象界定為「法定古蹟」。由於這些界碑石位於不同行政區域，因此，涉及「一國兩制」背景下，兩種文化遺產保護體制的協調與合作。1989年 6 月，廣東省政府將「中英街界碑」公佈為省級文物保護單位。1998 年，深圳市建設了中英街歷史博物館，同時承擔中英街界碑的保護任務。1999 年5 月，位於深圳一側的中英街歷史博物館建成開放，是一座反映中英街百年歷史滄桑的地志性博物館，展樓總建築面積 1688 平方米。中英街歷史博物館的主要職責是負責中英街文物的保護、收藏、展示與研究，開展愛國主義教育。2012 年，中英街榮膺中國歷史文化名街。

主教山配水庫遺址

香港深水埗區的窩仔山，因附近有許多基督教堂，又稱主教山。山頂有一個 1904 年建成的配水庫，是當時九龍供水計劃的一部分，即主教山配水庫。九龍供水計劃包括興建九龍水塘、相關的集水區設施、濾水池、輸水管以及主教山配水庫。20 世紀 70 年代，主教山配水庫停止使用後，一直處於荒廢狀態，而水庫附近則是市民散步和運動的小公園。

由於主教山配水庫結構出現裂縫，存在安全隱憂，水務署計劃將土地交還地政總署用作其他用途，交還前先需要清理拆除地下減壓缸和相關設施，

回填土地，並進行斜坡加固工程。2021 年年初，香港水務署開始對停止使用已久的深水埗主教山配水庫進行清理拆除，在清理拆除過程中，意外發現內藏一個具有百年歷史的地下蓄水池。這處蓄水池原為食水減壓缸，根據水務署的文件顯示，食水減壓缸直徑約為 47 米，深度約為 7 米，容量約 1.2 萬立方米。這座地下蓄水池屬古羅馬式建築結構，蓄水池的巨大地下空間由百條麻石柱支撐，頂部用紅磚砌成圓拱，再支撐最高的拱形水泥池頂，最後以泥土覆蓋，具有濃郁的歐洲中世紀建築風格。

香港不少水務設施歷史悠久，現存一些配水庫多為戰後興建，全部為鋼筋混凝土建築，例如何文田、樂富以及北角雲景道等配水庫。主教山配水庫，是一座戰前建成的地下蓄水池，結構設計方式十分罕見。隨着發現地下蓄水池建築一事披露，文物專家和市民們為之興奮。數以百計的附近居民聞訊前來，並自發組織起來呼籲保護。香港特別行政區行政長官林鄭月娥女士在社交平台發文表示，期待在古物諮詢委員會的支持下，這個水務遺址也可保育成為一處可供市民欣賞遊玩的地方。

有的文物專家表示，主教山配水庫是「亞洲獨一無二地下儲水庫公園」，歷史價值非常高，更稱其足以媲美土耳其伊斯坦布爾的古老地下水宮殿。一些區議員也發起聯合署名，要求把主教山蓄水池列為「暫定古蹟」。實際上，香港水務署在 2017 年實施這項飲用水減壓缸重整工程前，曾諮詢古物古蹟辦事處。基於當時的資料和分析，這處水務設施被理解為一個「水缸」。因此，古物諮詢委員會在 2017 年 3 月將這處水務設施評為「不做評級的構建物」，判斷為「毋須跟進」。但是隨着地下古蹟的發現，文物保育專員開始與水務署、古物古蹟辦事處人員進行勘察，古物古蹟辦事處也展開詳細研究及評估。

香港水務署馬上停止了清理拆遷和有關飲用水減壓缸重整工程，對蓄水池和整個工程範圍實施保護，同時對歷史建築損毀情況進行現場勘察。經過檢查，在此前的施工中，有 20 米 ×10 米的天花板被拆除，100 根柱子中的 4 根被拆除。在這 100 根柱子中，有 22 根柱子在蓄水池內，有 78 根柱子外露。對古蹟造成的破壞需要儘快進行修復、加固。同時，香港水務署會同古

物古蹟辦事處向公眾進行了情況說明，強調正在安排專家研究評估，然後交由古物諮詢委員會進行評級。

2021 年 3 月 11 日，古物諮詢委員會公開會議上，主教山配水庫被評為一級歷史建築。該項目及其他獲評估項目的相關數據和擬議評級，包括位置圖、相片及文物價值評估報告上傳至古物諮詢委員會網頁，進行為期一個月的公眾諮詢。同時在這次會議上，油麻地配水庫也被評為一級歷史建築。油麻地配水庫是整個九龍半島首個以水塘為本的供水設施，油麻地配水庫的石柱由紅磚砌成，具有歐陸特色，而且歷史悠久，已建成 100 多年。

香港水務署於 2021 年 3 月推出主教山配水庫的虛擬導覽。公眾可以憑藉 360 度虛擬導覽，遊覽配水庫和欣賞其內部結構。水務署希望通過導覽加強公眾對配水庫的認識，以便他們參與古物諮詢委員會就主教山配水庫評級進行的公眾諮詢，體現了評審過程中公眾意見的重要性。水務署也繼續為主教山配水庫進行其他改善工程，包括提供內部照明及通風設施。待完成所需的加固及改善工程，並確保配水庫的結構安全後，將有限度地對市民開放主教山配水庫歷史建築現場。香港發展局也在水務署完成臨時加固及臨時整理工程後，研究水務設施的長遠保護和活化方案，力求讓香港市民可以享用這個地方。

寺廟系列

寶蓮禪寺

2012 年 6 月，我考察了寶蓮禪寺。1906 年，在江蘇鎮江金山江天寺參學的大悅、頓修、悅明三位禪師輾轉遊歷至大嶼山，喜見高山之上有一大片平原，雖然長滿荊棘荒草，人跡罕見，卻清幽寧靜，認為這是修行辦道的理想地點。三位禪師披荊斬棘，合力建小石室。自此，出家僧眾嚮往這處清幽

的道場，聞風而至，蓋搭大茅蓬，自耕自食，用功修道，因此寶蓮禪寺初期命名為「大茅蓬」，香港禪門十方叢林的規範也從此創立。至 1924 年正名為寶蓮禪寺，紀修和尚出任第一代住持，迄今約 100 年歷史。1963 年，由於上山參拜的信眾日漸增多，舊有佛殿不能滿足應用，開始籌建大雄寶殿。大雄寶殿樓高二層，大殿下層為觀音殿和羅漢堂。

1979 年，源慧法師、智慧法師率領香港佛教僧團一行 20 人訪問內地，受到時任中國佛教協會會長趙樸初的熱烈歡迎。此行對兩地宗教正式建立聯繫具有重要的意義。中國佛教協會贈給寶蓮禪寺大藏經珍本《龍藏》一部，共 7173 卷。1982 年 10 月，中國佛教協會《龍藏》護送團抵達香港。寶蓮禪寺與香港佛教聯合會舉行了盛大的迎接大藏經儀式，並同時舉辦了《龍藏》公開展覽。1993 年，天壇大佛建造完成，舉行了開光慶典，寶蓮禪寺逐漸成為世界聞名的寺院。2000 年寶蓮禪寺開始籌建萬佛寶殿，完善為集宗教、佛教文化、園林景觀、雕塑藝術、傳統與現代於一體的佛教聖地。

慈山寺

2015 年 12 月，我參觀了位於新界大埔的慈山寺。慈山寺是一座漢傳佛教寺院。慈山寺建築設計理念力求延續中國佛寺建築傳統，借鑒盛唐建築的風格，並謹慎結合現代科技與創意，兼具傳統特色與現代功能。寺院建築依自然環境佈局，山門、彌勒殿和大雄寶殿均坐落在主中軸線上，體現出傳統寺廟均衡對稱之美。慈山寺東區以戶外觀音立像為核心，兩側共栽 18 棵古羅漢松，至觀音殿形成自然輔軸線，體現因地制宜的建造智慧。殿堂間以開放式迴廊相連，整體設計和諧莊嚴，與四周自然環境融為一體，返璞歸真，既保持內庭園的寧靜，也令四方美景收於眼底。

慈山寺寺院整體建築設計力求以簡潔流暢的線條，體現寺廟殿堂的沉實穩健。大雄寶殿的制式比例參考現存五台山的唐代寺廟建築佛光寺大殿設計。70 米高素白觀音聖像立於 6 米高圓形平台之上，以超過 600 噸錫青銅鑄造，法相慈悲，清淨莊嚴。石築階基、木造柱牆、灰瓦屋頂，高 18 米；飛

簷寬 5.7 米，四角微揚，充分展現古詩中「如翬斯飛」的意境。大殿主結構建造推陳出新，以混凝土配合鋼材，堅實有力。殿內支柱由傳統的 12 根減至 8 根，以非洲紫檀包裹，兼具空間感與親切感。通過移除裝飾性斗拱，使殿堂空間雄偉，殿堂簷下配以高窗、自然光照，也體現出環境保護理念。

東蓮覺苑

2016 年 4 月，我考察了香港東蓮覺苑。東蓮覺苑是 1935 年落成的佛寺，由虔誠佛教徒何張靜蓉與丈夫何東爵士一同創立，為弘揚佛法、推動教化提供永久之所。20 世紀 30 年代初，何張靜蓉為提倡女子教育創辦寶覺義學校及寶覺佛學社，這兩個教育機構均在東蓮覺苑的苑舍開幕時遷入。東蓮覺苑自創立以來致力於興辦女學及弘揚近代中國佛學，對香港華人社會的宗教及教育發展作出重要貢獻。時至今日，東蓮覺苑仍是重要的佛教道場，在培育尼眾人才方面，擔當着舉足輕重的角色。

東蓮覺苑由本地建築師馮駿設計，是 20 世紀 20～30 年代中西合璧式建築的典範。這種建築風格大體採用西方結構和施工方式，兼具傳統中式設計、建築細節及裝飾，如飛簷、斗拱和琉璃瓦頂等。東蓮覺苑內部裝飾的用色和設計，包括走道欄杆、牆上和天花板的灰塑、門框門板、彩色玻璃窗等細節均極富中國色彩。東蓮覺苑的平面佈局呈箭嘴形，外形有如把眾生載到彼岸的巨船。苑舍依照中式佛寺的格局建造，殿堂依次分佈，以山門為首，隨後是韋馱殿和大雄寶殿。2009 年，東蓮覺苑被確定為一級歷史建築。

侯王古廟

2015 年 12 月，我考察了位於九龍城的侯王古廟。根據廟內鑄於清雍正八年（1730 年）的古鐘推算，九龍城侯王古廟大概建於 1730 年或以前。朝廷在 1847～1899 年駐軍九龍寨城期間，寨城的官將多曾到侯王古廟參拜。

侯王古廟建築群坐落於石砌高台之上，包括廟宇主體建築及其後加建的廂房、涼亭和刻石等。神壇設於廟宇的後殿，是敬拜侯王和其他神祇的地方。後殿的山牆採用了「五嶽朝天式」設計，在香港甚為罕見。此外 1888 年的「鶴」字石刻至今仍可見於廟後的巨石上。侯王古廟於 2010 年被確定為一級歷史建築，並於 2014 年被列為法定古蹟。

銅鑼灣天后廟

銅鑼灣天后廟由戴氏家族興建，建廟年份已經難以考證。天后廟現存歷史最悠久的文物是一口古鐘，鐘上銘文所刻的年份是清乾隆十二年（1747年），正門門額的題字和兩旁的門聯則是同治七年（1868 年）重修時所立。廟宇內還有牌匾、對聯、香爐、石獅和石案等其他文物，皆從清代保存至今。天后廟是兩進式建築，兩側建有偏殿，正殿供奉天后、包公和財神。廟宇的屋脊裝飾華麗，脊上的人物陶塑是以中國傳統戲曲場景為題。廟內裝飾和對聯所採用的剪瓷工藝，在香港甚為罕見。銅鑼灣天后廟於 1982 年被列為法定古蹟，現在仍然運作，供信眾參拜。

黃大仙祠

2011 年 12 月，赴香港參加「文物保育國際研討會」期間，我曾考察了黃大仙祠。黃大仙祠位於九龍獅山下竹園村，是香港著名廟宇，信眾多，香火鼎盛，遊人如織。黃大仙本名為黃初平，東晉人，得道後號稱「赤松仙子」，民間流傳其法力高強，羽化升天之後，以「藥方」度人成仙，因此得到人們的信仰和崇祀。1915 年，道士梁仁庵等人奉接赤松仙子寶像來到香港，最初在灣仔開壇闡教，1921 年，選擇九龍獅山下竹園村的龍翔道建祠。初期只為道侶私人修道場所，1956 年正式向公眾人士開放。

黃大仙祠主要供奉黃大仙，廟內的黃大仙像兩側分別安放着齊天大聖和藥神兩尊神像。每逢農曆大年初一，信眾都會爭相進入廟內上頭炷香，

希望來年行好運。此外，信眾每年都會到廟宇慶祝黃大仙誕。黃大仙祠為大眾提供免費的中醫服務。同時，黃大仙祠是全港唯一獲得政府認可舉辦道教儀式婚禮的廟宇。黃大仙祠內最具特色的是其「五行」建築佈局，祠中的飛鸞台、經堂、玉液池、盂香亭及照壁，分別代表金、木、水、火、土五行。另外，祠內還有其他富有中國傳統色彩的建築，如三聖堂、大殿及從心苑等。黃大仙祠於 2010 年被列為一級歷史建築，現今仍然作為廟宇供參拜。

文武廟

2011 年 12 月，赴香港參加「文物保育國際研討會」期間，我考察了位於上環荷李活道的文武廟。該廟宇由華人富商興建，於 1847～1862 年間落成，是一組廟宇建築群，由文武廟、列聖宮和公所三座建築物組成。文武廟主要供奉文昌及武帝，列聖宮則用作供奉諸神列聖，公所為區內華人議事及排難解紛的場所。三座建築物以兩條小巷分隔。1908 年，政府制定《文武廟條例》，正式把文武廟交予東華醫院管理。時至今天，東華三院董事局和社會賢達每年仍會齊聚廟內舉行秋祭典禮，酬拜文武二帝，同時為香港祈福。文武廟對香港具有重要的歷史和社會意義，反映出昔日香港華人的社會組織和宗教習俗。

文武廟為兩進三開間建築，正立面有兩座花崗石鼓台。廟宇按照傳統中式建築佈局設計，後進院落較前進院落高出幾級，設有供奉諸神的神龕。兩進院落之間的天井已被重簷歇山頂覆蓋，屋頂由天井四角的花崗岩石柱支撐，兩側為卷棚頂的廂房。位於文武廟左側的列聖宮原為三進兩院式建築，其後兩個天井加築鋼架屋面。公所現為簡單的一進式建築，其花崗岩石門框至今保存完好，上面刻有公所的建築年份，甚具歷史價值。文武廟組群屬典型的傳統中式民間建築，飾有精緻的陶塑、花崗石雕刻、木雕、灰塑和壁畫，盡顯精湛的傳統工藝技術。文武廟於 2010 年被列為法定古蹟。

廣福義祠

　　廣福義祠俗稱百姓廟，建於 19 世紀 50 年代，用以供奉遠道來香港謀生，而客死異鄉的華人靈位。祠內正殿主祀地藏王，使亡魂得以安息，也供奉濟公活佛，後殿是坊眾的百姓祠堂。廣福義祠原用作市民安放先僑靈位的地方，後來成為流落無依人士及垂危病人的居所。之後，廣福義祠的衛生環境日益惡劣，引起政府及香港市民的關注，最終在 1869 年由政府下令封閉。華人醫療服務問題，直至 1872 年東華醫院落成後才得以解決。東華醫院成立後，廣福義祠也撥歸該院管理。廣福義祠於 2010 年被確定為二級歷史建築，現仍作廟宇用途。

教堂系列

伯大尼修院

　　2011 年 12 月，赴香港參加「文物保育國際研討會」期間，我還考察了伯大尼修院歷史建築。伯大尼修院位於薄扶林道，其對面有另一幢名為納匝肋修院的建築。這兩座修院被視為法國外方傳道會在東亞地區的兩大支柱。納匝肋修院為靜修之地，而伯大尼修院則為療養院。伯大尼修院為新哥特式建築風格，主要由小教堂、療養院和雇工區三部分組成，最突出的是尖頭窗、尖拱柱組遊廊、飛扶壁、小尖塔，以及矮牆上的花形浮雕和類似三葉草形的建築裝飾。建築物四面均有外廊，外牆由基座的毛石及砵石牆、裝飾扶欄以及尖拱柱組遊廊構成。整幢建築物以其美輪美奐的小教堂最具特色。建築物北端半圓形牆則築有石室和水井，上半部分牆身和支柱以磚砌成，下半部分牆身則以細琢磚石興建。

　　伯大尼修院在過去一百多年間，曾進行過多次加建及改建工程，但是大致上仍保持原貌，1896 年，伯大尼修院進行第一次擴建並於翌年竣工，

在療養院頂層加建了睡房，以應付越來越多患病傳教士住院的需求。同時，在療養院東北部建設了新的餐廳，並建了小教堂。1941～1945年日本佔領香港時期，伯大尼修院被日軍徵用。戰後，伯大尼修院與香港許多其他倖存的歐洲式建築物一樣，只剩下空殼，並無任何傢俱遺留下來，甚至連浴缸也被拆除；另外電力系統也被毀壞，花園嚴重損毀，大部分樹木均枯萎。1949年2月，療養院經翻新後，重新開放，隨後一些傳教士在伯大尼修院居住。1961年，伯大尼修院在原有的結構上又加建一層，屋頂改為平頂。

1974年，伯大尼修院關閉，並售予香港置地公司，其後由政府接管。1978～1997年，伯大尼修院由香港大學租用。2002年，特區政府決定修復伯大尼修院，並將與之毗連的舊牛奶公司牛棚建築，一併租給香港演藝學院，改建為電影電視學系的校舍，作為教學用途。2003年12月，香港演藝學院在伯大尼修院舉行動工儀式，歷史建築維修保護及改建工程於2006年完成，伯大尼修院自此成為香港演藝學院的第二校舍。2013年，伯大尼修院被定為法定古蹟。

聖安德烈堂

2017年6月，我考察了香港聖安德烈堂。聖安德烈堂是九龍區歷史最悠久的基督教教堂，專門為九龍英語信徒而設立，1906年落成啟用。這所教堂經過多次擴建，1909年加建牧師樓，女傭宿舍和管理員宿舍則在20世紀10年代初相繼落成。聖安德烈堂於1941年被日軍佔據，教堂的主任牧師被囚，教堂也被改為日本神道教的神社，戰後才恢復教會服務和禮拜活動。聖安德烈堂最早興建的三座建築物，屬哥特復興式風格，築有紅磚外牆，擁有尖拱形的窗戶、曲線窗花格和彩色玻璃窗等。2006年，聖安德烈堂獲得聯合國教科文組織亞太地區文化遺產保護獎優秀獎。聖安德烈堂為一級歷史建築，目前仍在運作。

鹽田梓聖若瑟小堂

　　鹽田梓聖若瑟小堂位處香港西貢鹽田梓。鹽田梓也是香港早期天主教發源地，早於 1841 年天主教教士已在香港傳教。1861 年原屬廣東省新安縣的西貢地區歸香港教區管理。1866 年，西貢鹽田梓陳氏家族有 30 人領洗入教，並捐出一大塊空地給天主教會，興建小聖堂和學校，奉聖若瑟為鹽田梓主保。1875 年，鹽田梓全島居民領洗。鹽田梓聖若瑟小堂於 1890 年落成，取代原有小堂。聖堂內的一端設有彌撒用的祭台，在祭台的中心供放了主保聖若瑟的聖像。

　　鹽田梓聖若瑟小堂全堂長 24 米，寬 9 米，由米蘭外方傳教會的神父設計，因此教堂的外觀設計為羅馬式。在原先的設計中，祭台上聖像的光照來源主要是東牆高處的玫瑰窗，以及聖像後方的祭壇壁孔穴的日光，但是在教堂重修後已改為使用射燈照明，玫瑰窗則於 2005 年重修之前被封。祭壇的後方為祭衣房，樓上閣樓則為宿舍，可供神父或朝聖人士使用。鹽田梓聖若瑟小堂分別於 1948 年、1962 年及 2004 年進行過修復工程，並獲得 2005 年度聯合國教科文組織亞太地區文化遺產保護獎，現仍作宗教和社區用途。

道風山基督教叢林

　　2017 年 12 月，我考察了位於香港新界的道風山。道風山歷史建築坐落在沙田村的小山上，這是以道風山基督教叢林命名的山，是在遠離城市喧囂的山上建設的頗有特色的古典建築群，是一組匯集中西文化的場所。其特色之一在於將基督教元素融合於中國古典建築和中國園林特色，是 20 世紀 30 年代中西合璧教堂的典型實例。

　　道風山基督教叢林由挪威傳教士艾香德牧師創辦。他於 1904 年抵達中國湖南寧鄉小城傳道，次年拜訪了溈山佛教寺院，對中國的宗教興趣日濃，萌生改變西方傳教方法的革新概念。此後數年他專心鑽研中國宗教，特別是佛教，旨在讓那些已經立志投身宗教生活的人得到福音。1922 年，艾香德牧

師終於參照中國佛教寺院制度，在南京創立景風山基督教叢林，招待佛教和道教徒學道。後因戰爭原因，1930年，他由內地遷至香港，在沙田創辦道風山基督教叢林。為了吸引佛、道教徒前來道風山學道，他邀請丹麥建築師艾術華設計了中國式建築群。艾香德牧師於1952年3月13日逝世，遺體葬於道風山基督教墳場。

道風山是突破宗教文化藩籬的修道場所，培育和發展了基督教本土化藝術和禮儀，致力於建立文化和宗教之間的交流和合作。道風山建築群古色古香，富有中式寺廟特色。而且名稱中的「道」字，令人聯繫中國的宗教，因此也常常被誤以為是一座中國傳統廟宇建築群。在歷史建築東面立着一座建於1930年、高12米的十字架，是該處的地標。

道風山基督教叢林包括一所教堂，一個祈禱處，一所圖書館，一個專門製作和售賣有中國特色的基督教藝術品、陶瓷、書籍的藝術軒。距藝術軒不遠處是雲水堂，可接待40人左右，供個別信徒或教會團體租借作會議之用。聖殿是道風山的主要建築，建築呈八邊形，重簷八角攢尖頂，尖頂中央豎立十字架，垂脊有簡化的瑞獸裝飾，每一個簷角上各豎立了四個僧侶道士像。聖殿外掛着一口從景風山搬來的大銅鐘。殿內有講課室，是牧師講道的地方，可容納70人進行禮拜。授課語言分別為粵語和英語。

聖殿底層的靜室名為蓮花洞，供個人或小組默想。靜室內懸長明燈，十字架下安放蓮花座，仿如佛堂靜室。在牌匾下方的窗戶上刻有蓮花十字架標誌。蓮花出淤泥而不染，又比君子，象徵人的高尚品格和中國文化；蓮花又是佛教聖花，象徵聖潔無染的心靈，與基督教的十字架結合，表述希望基督教在中國落地生根，並且與其他宗教呈現開放和相互豐富的遠景。在聖殿外圍的樹林中，有一條石頭窄路。通過博愛門樓是只供一個人通行的牌樓式窄門「生命門」，進入「生命門」後可見橫批為「博愛」，題字的人是孫文，即孫中山先生。2000年，道風山全面改組工作完成，被重組為三個獨立機構：道風山基督教叢林、漢語基督教文化研究所和道風山服務處。

早前政府部門有意將道風山基督教叢林列為香港法定古蹟，但是教會有兩方面擔憂：一是擔心開放給社會人士參觀，將會影響清靜環境；二是擔心

歷史建築不可做任何改動，將會影響未來的發展，因此沒有同意政府部門的要求。但是，經過幾十年的風雨侵蝕，這組歷史建築亟待保護，1999 年一場大火把道風山基督教叢林側堂燒毀，其他歷史建築也被白蟻嚴重破壞。為此教會決定對道風山歷史建築進行全面維修保護。2009 年 3 月，香港特別行政區政府首次推出向私人評級歷史建築提供維修資助計劃。2009 年 12 月，道風山基督教叢林被確定為二級歷史建築。隨後獲批 60 萬港幣，用作雲水堂和會議廳的維修保護經費。

警署系列

舊赤柱警署

舊赤柱警署位於赤柱村道 88 號，建於 1859 年，是香港現存歷史最悠久的警署，也是香港最古老的英式建築物之一。這座警署早期作為港島最南端的前哨站，戰略地位重要，因此常供警隊及英軍聯合使用。日本侵佔香港期間，日軍曾徵用舊赤柱警署作為分區總部，並加建殮房。戰後，恢復其警署用途，直至 1974 年。此後至 1991 年，舊赤柱警署先後用作多個政府部門的分區辦事處。舊赤柱警署樓高兩層，建造簡樸。建築物正面外牆飾有柱廊，具有古典建築風格。目前，這座歷史建築內仍然保留原有槍房的磚砌圓拱形天花板和壁爐。1984 年，舊赤柱警署被列為法定古蹟，現活化再利用為惠康超級市場。

舊屏山警署

舊屏山警署位於屏山坑頭村東面的小山崗上，能俯覽屏山村落，是英軍於 1899 年接管新界後興建的。舊屏山警署曾供警務處多個部門使用，包括

分區警署、培訓中心、警隊及新界北交通部等，以管理青山灣與後海灣之間鄉村和谷地的治安事務。舊屏山警署於 2002 年年底正式移交香港康樂及文化事務署管理，並改建為屏山鄧族文物館暨屏山文物徑訪客中心，於 2007 年開放，主要用來介紹屏山鄧族的歷史文化和屏山文物徑的歷史建築。屏山鄧族文物館由三座建築物組成，主樓是一座拱形長廊的雙層建築物，屋頂設有瞭望台。2010 年，舊屏山警署被確定為二級歷史建築。

赤柱監獄

2017 年 7 月，我考察了香港赤柱監獄。這所監獄於 1937 年投入服務，為高度設防的監獄，主要用於囚禁成年男性還押及定罪在囚人員。赤柱監獄內有香港懲教博物館，坐落於赤柱懲教署職員訓練院操場一側，樓高兩層，面積約 480 平方米，藏品多達 600 餘件。博物館內共設 10 間展覽室，一座模擬絞刑台和兩間模擬囚室。香港懲教博物館頂部有模擬的監獄瞭望塔，以凸顯博物館的主題。懲教博物館設有社區教育中心，介紹赤柱懲教署的懲教及更生計劃，並展示在囚人員的手工藝品。

軍營系列

威菲路軍營

2011 年 12 月，我考察了現為香港文物探知館的威菲路軍營。威菲路軍營於 19 世紀 60 年代初開始建設，至 1892 年成為正式營地，並命名為威菲路軍營。英國在 19 世紀中葉佔領香港島及九龍後，先後興建多個軍事建築以加強防禦，尖沙咀威菲路軍營是其中之一。

威菲路軍營的設計是典型的 20 世紀英式軍營風格，與香港及其他東南

亞地區的同類建築風格無異。香港早期的建築物均模仿英國建築，但是會稍做修改，以配合本地的技術、物料和炎熱潮濕的氣候。威菲路軍營正是一個結合英國建築風格和本地環境的實例。S61 座及 S62 座軍營是一式兩幢的雙層軍用建築物，風格樸實，沒有華麗的裝飾。斜屋頂以中式柏油瓦鋪蓋，兩邊築有寬敞的扁拱柱廊，並採用木製百葉窗，以降低室溫和濕氣。建築物南向的窗戶面積較大，北向和西向的則較小，以改善光線及空氣流通，並減少受惡劣天氣的影響。建築樓底較高及地庫半懸，有利於通風。

截至 1910 年，軍營內有 85 座建築物。1967 年，香港政府收回這片軍事用地，用作文娛康樂用地。1970 年發展成為九龍公園，原有的軍事建築只保留九龍西第二號炮台和四座營房。2003 年，威菲路軍營交予古物古蹟辦事處進行修復，其中 S58 座用作香港歷史博物館的藏品庫，而 S4 座則成為衛生教育展覽及資料中心。

自 1983 年開始，威菲路軍營的 S61 座和 S62 座營房用作香港歷史博物館的臨時館址，直至 1998 年啟用尖沙咀東部的新館為止。在這期間，1989 年在兩座營房之間增建了展覽大樓。經修復後，這兩座歷史建築與現代設施融合，成為香港文物探知館，於 2005 年 10 月起對公眾開放。館內主要設施包括常設展覽廳、專題展覽廳、演講廳、教育活動室以及參考圖書館等，用以進行文化宣傳及教育活動。同時，古物古蹟辦事處的辦公地點也在這組歷史建築內。

舊域多利軍營卡素樓

舊域多利軍營卡素樓建於 1900 年左右，原為已婚軍人宿舍。日軍侵港期間大樓曾遭猛烈轟炸，受到破壞，到戰後才得以修復。卡素樓樓高三層，為愛德華古典復興風格建築，建築物像樓梯般由四個階級組成，以遷就陡斜地勢，這種建築形式在香港十分罕見。卡素樓東西兩面原設有拱形列柱組成的陽光廊道，但是目前陽光廊道被玻璃窗所封閉，以增加樓面可用面積。磚砌外牆現被塗上灰色及粉紅色。卡素樓已被列為香港一級歷史建築。駐港英

軍在 1979 年將域多利軍營交還香港政府。後來前市政局決定將軍營改建為金鐘香港公園，卡素樓則於 1989 年保育和活化為香港視覺藝術中心，以取代位於中環大會堂的舊址。

2016 年 11 月，我訪問了香港視覺藝術中心。這座視覺藝術中心隸屬於香港康樂及文化事務署的香港藝術推廣辦事處，於 1992 年 4 月 28 日啟用。香港視覺藝術中心既是集陶瓷、雕塑及版畫三項活動的專業藝術研習場所，也是全力推廣香港藝術發展和培訓的場所。中心設施佔地 159.5 平方米，設有陶瓷室、雕塑室、版畫室等九個藝術工作室，還有演講廳、展覽廳和多用途活動室，歡迎藝術工作者及團體利用，並提供優良設備以方便藝術工作者從事創作，舉行多種類型的藝術活動，包括課程、展覽、示範、講座、藝術家留駐計劃及藝術品展銷等。同時香港視覺藝術中心也是視覺藝術家互相觀摩學習，促進藝術交流、實景藝術創作、培植新秀發展的地方。

香港視覺藝術中心內有兩間陶瓷室，可以開展不同形式的陶藝創作活動，有站立式與坐式電動拉坯機，以提高拉坯及揉製陶泥的工作效率，另設有先進電、混泥機、煉泥機等多種器材以及良好的通風系統，力求使藝術工作者置身於一個舒適的工作環境中。雕塑室，可供製作金屬焊接、陶土和石膏、木和石的雕塑作品，工作室內有先進的電力及氣動工具，如電動鑽牀及牀，方便雕塑立體藝術作品及雕琢切割各類木材、金屬與石材。金屬室內更設有電弧、氬弧焊接機，可高效率地焊接鐵、銅及鋁片等不同種類的金屬。版畫室可供製作凹版、平版、孔版、凸版的作品，工作室內設有氣壓式張網機、吸氣式手動印刷機、電熱版、飛塵箱、真空曝光台、纖維攪碎機、凹版、凸版及平版壓印機等，方便大量的版畫印製活動。

在香港視覺藝術中心的五樓，設有一個兩室相連的展覽廳，是舉辦不同類型展覽的理想場地。展覽廳面積為 218 平方米，除所有牆身均可供懸掛平面作品外，中心亦提供展覽台陳列立體作品。四樓的演講廳提供 70 個舒適座位，備有幻燈機和錄像放映機等影音播放系統，以供做演講、研討、電影欣賞及教學等活動。香港視覺藝術中心在開放日舉辦一系列藝術活動，包括藝術創作示範、兒童工作坊、展覽、參觀工作室、即興藝術活動、藝術品陳

列攤位、綜合表演、街頭舞、電影欣賞等，使到訪市民和訪客可以從中享受文化藝術氛圍，並有專人指導小朋友們學習藝術品創作。

前三軍司令官邸

2012 年 6 月，赴香港考察期間，我參觀了現為茶具文物館的前三軍司令官邸。這座大樓建於 1844～1846 年，是香港現存歷史最悠久的西式建築之一，在 1846～1978 年，用作駐香港英軍總司令的官邸及辦公大樓。在第二次世界大戰期間，這組建築屋頂曾受戰火摧毀，維修後成為日本軍官居所，戰後為英軍復用。前三軍司令官邸高兩層，屬希臘復興建築風格，並根據香港氣候環境，建有寬闊的遊廊。1978 年香港政府收回這組建築並進行維修保護，於 1984 年改為茶具文物館，主要用途是保存、展出與研究茶具文物及有關的茶藝文化。茶具文物館分為不同展區，展覽介紹中國人的飲茶歷史，展出由唐代至近代的各式茶具，茶具文物館的基本藏品由已故羅桂祥博士捐贈，其中以宜興茶具最富代表性，亦有展出中國陶瓷及印章。該館定期舉辦陶藝示範、茶藝活動及講座等活動，以推廣陶瓷藝術和中國茶文化。1995 年，大樓南面加建一棟兩層高的新翼，命名「羅桂祥茶藝館」。

舊域多利軍營軍火庫

舊域多利軍營軍火庫位於金鐘大法官 9 號，曾經是域多利軍營的一部分。2012 年 6 月，我在位於舊域多利軍營軍火庫內的亞洲學會香港中心做了專題演講。2013 年 7 月，訪問香港期間，我再次考察了舊域多利軍營軍火庫歷史建築。

域多利軍營於 1843～1874 年正式建立，是英軍最早在香港興建的軍營；19 世紀中期，英軍曾在這裏生產及儲存炸藥和炮彈；到了 20 世紀初，由英國皇家海軍接管並擴大使用範圍；第二次世界大戰期間曾被日軍短暫徵用。當年興建軍火庫的目的，主要是為域多利軍營貯存和混合火藥。1979 年，英

軍遷出域多利軍營，香港政府便在域多利軍營舊址興建香港公園，軍火庫舊址也成為各個政府部門的工作間及倉庫。

舊域多利軍營軍火庫在香港的歷史、文化中扮演着重要的角色。軍火庫的上層平台有三個爆炸品貯存庫，為一級歷史建築，包括於 1868 年落成的軍火庫 A 和舊實驗室，以及於 1901～1925 年落成的軍火庫 B 和南北貫堤 ❶。下層平台的軍營 GG 座建於 20 世紀 30 年代，用作軍事物資的補給前哨站和火藥庫，為二級歷史建築。軍火庫自 20 世紀 90 年代起荒廢，1999 年這座雜草叢生、險遭拆除的歷史建築引起亞洲協會香港中心的注意，協會提出將軍火庫舊址活化成為一個集藝術、文化和教育於一身的場地。

2005 年，亞洲協會香港中心正式接管舊域多利軍營軍火庫，研究如何進行活化利用，使這組歷史建築轉型為社區民眾參與活動的多用途設施，並於 2001 年組織了活化選址的國際競賽。舊域多利軍營軍火庫佔地面積 1.4 萬平方米，其地理位置和建築風格，有大隱於市之感，連接軍火庫上、下區的天橋，被綠意包圍，走到空中花園更豁然開朗，完全讓人忘記身在鬧市之中。2012 年，「連接過去、現在和未來」的舊域多利軍營軍火庫，歷經 100 多年滄桑後，作為亞洲協會香港中心新會址首次對外開放，提供講座、表演、影片欣賞、展覽及古蹟導覽等多元文化活動，讓學生及公眾能深入探討古蹟、藝術、文化和教育等多個範疇的課題。

如今，駐足軍火庫舊址，人們感歎推動活化歷史建築機構和團隊的真知灼見。舊域多利軍營軍火庫經過香港賽馬會慈善信託基金，以及香港與海外人士、企業的共同努力，共集資 2 億港幣，進行了重新設計與修復。修復工程出色地遵守歷史建築保護原則，保留了原有歷史建築的特色，修復歷史建築原有的外觀以及結構。例如，軍火庫的拱頂房間、外牆磚塊、長廊火藥軌道等被保留的同時，也引入現代要素，使荒廢的舊軍事用地，轉化為鬧市中清靜的文化綠洲。

❶　分隔兩個軍火庫的防爆破安全堤。

　　舊域多利軍營軍火庫被樹叢環繞，跨越了由一條水道分割的兩片綠化場地。設計團隊在考慮如何構建歷史與當代的聯繫時，利用歷史建築在半山的獨特地理環境，完整地表達出新與舊、現代和過去的聯繫。新的多功能場館插入場地，整個融入自然的設計，使建築物沿着地形縱橫交錯，加上多個垂直透視的空間，展現出「簡單而純粹」的設計思路，成為一個人工與自然和諧相融的世界。這裏歷史建築、文化活動與自然環境結合的非凡魅力，在置身這片文化綠洲後更能增添感知的厚度。

　　近年來，亞洲協會香港中心的展覽和公共教育活動、導覽服務，接待了數以萬計的學生和社會公眾。作為展覽場地，亞洲協會香港中心定期舉行以傳統與當代亞洲藝術為主的展覽。雖然展品不多，卻巧妙結合這組歷史建築室內外空間設計，在這裏欣賞隱藏於樹林中的藝術品，多了一份沉浸式的體驗。雙層天橋及空中花園為大型藝術裝置、展覽、表演藝術活動提供了可能。這組歷史建築從過去的軍事建築，演變成為象徵國際和平、交流、對話的文化藝術建築，成為歷史建築最好的當代傳承。2012 年舊域多利軍營軍火庫修復及活化利用項目獲得亞洲文化設計特別獎。

鯉魚門炮台

　　香港海防博物館位於香港島筲箕灣，其前身是具有百年歷史的鯉魚門炮台。鯉魚門地區控制維多利亞港東面入口，位居要衝，英軍早於 1844 年便在鯉魚門水道南岸的西灣地區修築兵營，但是由於疫病流行，不少兵員病死，於是該兵營被棄置。在其後的 40 年間，英軍雖多次計劃在鯉魚門興建炮台，但遲遲未有落實。直至 1885 年，為防禦法國及俄羅斯的威脅，英軍決定在鯉魚門水道南面的岬角修築鯉魚門炮台。堡壘是整個防衛體系的核心，由英國皇家工程兵設計和建造。他們首先從鯉魚門岬角的最高點移走面積達 7000 平方米的泥土，然後建造 18 間地下室，闢作士兵營房、彈藥庫、炮彈裝配室及煤倉等，最後再填回泥土，將堡壘完全隱蔽起來。所有工程在 1887 年完成。

鯉魚門炮台堡壘中央建有露天廣場，供士兵集散之用。堡壘內配備兩門「隱沒式」大炮，四周並建有壕溝。英軍另於堡壘附近修築多座炮台，包括反向炮台、中央炮台、西炮台及渡口炮台，依山勢由東至西分佈於岬角上。各炮射程不一，可完全覆蓋整個鯉魚門水道。1890 年，英軍更是在岬角海邊建成布倫南魚雷發射站，配備有當時世界上最具威力的水下武器。

在隨後的 30 多年間，香港並沒有受到攻擊，鯉魚門的海防武器一直無用武之地。到了 20 世紀 30 年代，由於武器技術的改進以及其他新炮台相繼落成，鯉魚門炮台在香港海防上的重要性逐漸減退。

直至 1941 年 12 月 8 日，日軍入侵香港。在佔領新界及九龍後，英軍即加強鯉魚門的防衞，防止日軍從對岸的魔鬼山渡海登陸。守軍雖曾多次擊退日軍的偷襲，但是由於雙方實力懸殊，炮台最後於 12 月 19 日被攻陷。戰後，炮台已失去防衞作用，但是仍被英軍用作訓練基地，直至 1987 年才開始撤走。

前市政局鑒於鯉魚門炮台的歷史價值及建築特色，於 1993 年決定進行維修保護，並改建成香港海防博物館。整項計劃耗資約 3 億港幣，曾於 2000 年榮獲香港建築師學會周年大獎的銀獎。香港海防博物館於 2000 年 7 月正式開放，接待市民和遊客參觀。香港海防博物館展出了精選藏品 400 多件，另有超 20 件是向內地及香港文博單位借展的珍貴文物，均與香港的海防歷史有關。

香港海防博物館全館面積約 3.42 萬平方米，由三個主要部分組成，分別為接待區、堡壘及古蹟徑。接待區為博物館的主要出入口，設有停車場、接待大堂、升降機及演講廳。堡壘是博物館的主體建築物，用特製的帳篷覆蓋。堡壘分為上、下兩層，下層為常設展覽廳，陳列常設展覽《香港海防六百年》；上層為專題展覽廳，並設有兒童角，可讓兒童自由創作，寓學於遊戲。鯉魚門岬角上各項軍事遺蹟經適度修復後，開闢為文物徑，沿途有 10 多處景點，可讓參觀者親身體驗昔日鯉魚門炮台的要衝位置。

為確保建築文物在適當的環境下保存及展示，建築師選擇用帳篷覆蓋於堡壘上，以免堡壘受風化侵蝕，亦可有效地控制室內溫度和濕度。由聚四氟

乙烯製成的圓形帳篷直徑約 42 米，由四根位於大堂中央的柱子支撐，並有 21 個三腳架在四周以繩纜來固定，可阻擋風雨及陽光。白色帳篷是早期軍隊行軍時用作棲息的臨時居所，具有代表性。堡壘頂層建有以玻璃屏密封的星形觀景廊，讓日光可透進館內，可觀賞維多利亞海港景色。館址內其他原有的軍事遺蹟，如炮台、魚雷發射裝置、溝堡及彈藥庫等亦做適當修復，讓參觀者親身體驗這些設施昔日如何負起守衛鯉魚門海峽的重任。如今，鯉魚門炮台已建成為一所現代化的博物館，並保留原有建築特色。

城市設施系列

香港天文台

　　2017 年 6 月，我考察了坐落於九龍一個小山丘上的香港天文台。在香港設立一個氣象觀測台的構想，最初是由英國皇家學會於 1879 年提出。英國皇家學會認為香港的地理位置優越，「是研究氣象，尤其是颱風的理想地點」。事實上，隨着當時香港人口逐漸增加，颱風造成的破壞已經廣受社會關注。香港政府也對英國皇家學會的建議表示贊同。經過詳細的探討和研究後，英國皇家學會的建議最終在 1882 年被接納。隨着第一任天文司（首任天文台台長）杜伯克博士於 1883 年夏天抵港，香港天文台也於同年創立。

　　天文台早期的工作包括氣象觀測、地磁觀測、根據天文觀測報道時間和發出熱帶氣旋警告，這些饒有價值的服務備受重視。1912 年，天文台正式命名為皇家香港天文台。1997 年 7 月 1 日香港回歸祖國，復稱香港天文台。隨着附近新建大樓落成，天文台各技術及職能部門遷往新址。不過，舊香港天文台大樓仍為台長辦公室及行政中心。香港天文台樓高兩層，呈長方形，外牆經過粉飾，拱形窗和長廊別具特色。香港天文台目前仍然運作，於 1984 年被列為法定古蹟。

東華三院

2015 年 12 月和 2016 年 11 月，我先後兩次考察了香港東華三院。東華三院即東華醫院、廣華醫院和東華東院。東華醫院的前身是近代最早的中醫醫院，1851 年由華人集資建設，是香港第一家中醫醫院。1869 年 6 月，東華醫院委員會成立，籌備華人醫院的興建和運作事宜。香港政府同意撥出土地，醫院的日常開支則通過華人捐款維持。1872 年 2 月，東華醫院建成，開始服務社會，可以收容 80～100 名患者。醫院的醫生全部是華人，用中醫手法治病。東華醫院以往由東華醫院董事局管理，醫院總理多由本地深具影響力的華人擔任。創院之始，醫院的宗旨就是為香港華人提供免費的中醫中藥服務。目前東華醫院的六層大樓建於 1934 年，取代了原來的兩層古老木樓。2009 年，東華醫院被確定為一級歷史建築。

廣華醫院由東華醫院總理及九龍區的華人領袖興辦，於 1911 年落成，是首座在九龍區興辦的醫院，啟用後一直為社區提供中西醫療服務。1929 年，東華東院建成後，也開始為社會提供服務。1930 年，東華醫院、廣華醫院和東華東院，這三家接收華人病人的醫院納入了統一的體系，合併為東華三院。目前，東華三院所轄的醫院已經發展到五家，還包括東華三院黃大仙醫院、東華三院馮敬堯醫院。

2016 年 11 月，我還考察了香港東華義莊。義莊是先人棺骨下葬前暫停之所。19 世紀的香港，華人鄉土觀念非常濃厚，很多從內地來香港暫居的華人都渴望死後落葉歸根。據《東華醫院 1873 年徵信錄》所載，當時東華醫院已經設有義莊，目的是為先人安排運返原籍安葬，或為本地居民選擇墓地安葬先人期間，提供棺骨暫存服務。1875 年，文武廟將其出資修建的位於西區牛房附近的一所義莊，交由東華醫院管理。1899 年，鑒於牛房義莊地方狹小，而且設備簡陋，於是東華醫院向政府申請，並獲批於香港西區依山地段另建義莊。1900 年義莊落成，命名為「東華義莊」。

東華義莊落成以後，由於建築結構簡陋，經常需要修葺，特別是颱風或大雨後，損毀尤為嚴重，部分建築甚至曾被吹倒。1913 年東華義莊進行首次

重建，搭建棚屋貯存棺骨。由於海外華人寄存的棺骨日漸增多，東華義莊不斷進行各種大小規模的增建莊房工程，又建造碼頭方便運送棺骨。20世紀30年代後期，由於多種因素，東華義莊無法運送棺骨返回內地。至1960年年初，東華義莊積存的棺骨已近萬副。東華三院為配合整體服務發展，以及讓先人入土為安，再三登報要求市民領回先人棺骨，最終無人認領的棺骨，都被永久安葬在沙頭角邊境的沙嶺公墓。

20世紀70年代，政府大力推行火葬，東華義莊於1974年把部分義莊花園範圍改建為骨灰安置場所，提供900多個龕位安放先人骨灰，於1982年再增設龕位5700多個。目前，東華義莊曾經為華人提供原籍安葬的數目已經無法考證，但是從現存東華三院文物館的檔案估計，數目當以10萬計。原籍安葬服務是東華三院善業中非常特殊的一項。東華義莊通過香港特有的自由港地位、毗鄰中國內地的地理環境以及董事局成員的人脈，獨立承擔起轉運各地棺骨回鄉的重任，成為20世紀全球華人慈善網絡的樞紐。

2003年，東華醫院為東華義莊進行全面修復保護工程，不同年代建成的東華義莊歷史建築得以保持原來面貌。這項歷史建築修復保護工程於2004年獲得香港政府古物古蹟辦事處頒發的文物保存及修復獎榮譽大獎，又於2005年獲得聯合國教科文組織頒發的亞太地區文物修復獎優越大獎，表揚修復保護計劃的成功以及東華醫院在文物保育上的成就。東華義莊現為香港一級歷史建築，東華義莊不僅體現了善行義舉，更是香港乃至海外華人社會守望相助、自覺傳承中華文化的崢嶸歷史。

如今，東華三院仍然致力於發展醫療服務，在香港推廣中醫、資助基層家庭學生學習。此外還有學校、安老、歷史文化教育等機構。東華三院憑藉良好聲譽，還發起各類募捐活動，這些活動得到各界的熱切響應，很多甚至成為香港民眾生活的一部分。其中規模最大的當屬一年一度的「歡樂滿東華籌款晚會」，籌得的善款數額已經從1979年首次活動的26萬港幣，發展到2017年的1.2億港幣，善款數額連續三年突破億元。東華三院從一個在廟宇內的小中醫診療亭，逐漸成為香港規模最大的慈善機構之一。

石鼓洲康復院

2017 年 6 月，我考察了香港石鼓洲康復院。石鼓洲位於大嶼山芝麻灣半島以南，茶果洲以東，長洲以西。石鼓洲上有一座香港戒毒會住院式戒毒治療中心，名為石鼓洲康復院。香港戒毒會於 1961 年成立，是香港最大規模的志願戒毒機構，一直致力於協助不同性別、年齡、宗教背景、國籍的各方戒毒人士，擺脫毒癮。香港戒毒會以開展健康新生活為使命，以醫療及社會心理輔導模式，免費為自願戒毒人士提供多元化的戒毒治療及康復服務。

石鼓洲康復院於 1963 年 4 月開始運作，已經投入服務近 60 年。就接收的病人數目而言，是全香港最大的自願戒毒治療中心和戒毒康復中心，設有 350 張牀位。康復院院友各屬不同的訓練工場，接受不同的技能訓練。例如，毅社院院友接受木工訓練，德社院院友則學習安裝及維修水管。康復院曾吸引多位名人探訪，但是石鼓洲是香港禁區之一，須先申請才能獲准前往。自 1999 年起，每年 11 月石鼓洲康復院均舉行開放日，吸引學校或社團到島上參觀，宣傳及推廣禁毒教育。

石鼓洲康復院內有 20 多項歷史建築或構件，包括接待室、康復門、涼亭、職員宿舍、行政樓及禮堂、辦事處、訓練場、康復社等。石鼓洲上水源缺乏，因此這裏有自建的仿羅馬式水池儲水庫。儲水庫四周建有長廊及圓柱拱門，除儲水的功能外，更具觀賞價值。儲水庫足夠整年大部分用水需要。旱季時仍有不足的情況，便需向長洲購買食水。石鼓洲康復院善用可再生能源，建有風力發電機組和太陽能發電機組，也有一組自動運行的小型氣候站。

香港動漫基地

香港動漫基地位於灣仔茂蘿街與巴路士街的「綠屋」。1905 年，香港置地投資有限公司擁有這一地段的業權，並在 20 世紀初的 20 年，在該地段分

兩批興建共 10 棟四層建築，成為香港少數僅存的典型唐樓建築，呈現出灣仔在香港歷史上曾經扮演的角色。當時灣仔是洋人聚居的地方之一，許多歐洲人來此居住，所以在這一帶興建了很多兼具中、西方風格的建築。其中綠屋屋頂保留傳統金字頂，是中國傳統建築的伸延，而起居室和廚房設有法式大窗採光，充分呈現出西方建築風格。綠屋本來沒有名稱，政府收購及維修時，將茂蘿街的 3 號、5 號及 7 號建築，以綠色的油漆美化外牆，綠屋因而得名。綠屋現為二級歷史建築。

這組擁有百年歷史的唐樓為傳統「上居下鋪」樓宇，設置裝有花式鐵欄杆懸臂式露台，用杉木製作的地台、天花和樓梯。面向茂蘿街共六棟歷史建築得以保留，綠屋可發展的總建築面積為 2140 平方米。面向巴路士街的四幢唐樓因內部結構過於殘破而被拆除，只能保留富有特色的樓宇外牆，以「大三巴」形式保留供人們欣賞。為了使巴路士街的唐樓建築結構更堅固，加裝了一對橫向結構支撐，並於三樓提供一條空中行人走廊，連接巴路士街及茂羅街兩幢建築，可以滿足人們從高處欣賞在公共空間舉行的活動。同時，為符合《建築物條例》設計要求，提供升降機及消防樓梯等設施。

香港市區重建局於 2005 年計劃將綠屋發展為創業工業場地。2007 年 11月，香港地政總署宣佈根據《收回土地條例》，收回茂蘿街及巴路士街的私人土地業權，以便市區重建局進行市區更新計劃。由於綠屋項目以文化創意為營運主題，為了尋求最理想的營運模式，以達到最佳的活化效果，2009 年6 月市區重建局委託「文化及發展顧問有限公司」團隊，進行營運模式的業務計劃研究。通過研究、訪問和分析，並借鑒一些海內外類似項目的經驗，建議採用藝術小區的運作模式。2013 年 7 月，市區重建局宣佈完成活化綠屋，並命名為「香港動漫基地」。

綠屋作為香港動漫基地保護活化後，地下用作零售、畫廊及美術館，並引入文化消費元素，如與動漫藝術主題相關的零售空間和餐飲設施。一樓用作展覽空間及零售，二樓和三樓用作動漫藝術工作室，內牆採取垂直綠化式種植，並提供空間供藝術家擺放藝術品，舉辦短期展覽。同時，舉辦興趣班以及提供 20 個獨立空間，出租給文藝團體，適應不同用途。整個歷史建築

由香港藝術中心獲批五年營運和管理合約。香港藝術中心可以獲得市區重建局按月投入的一筆費用，用於管理、營運和推廣的支出。市區重建局也以實報實銷的形式支付項目的保安、維修保養和清潔等開支，使營運機構可以專注項目的籌劃和推廣。

　　根據市區重建局的規劃藍圖，香港動漫基地作為香港與世界各地動漫藝術的溝通重要平台，展現本土動漫的相關作品以及其他衍生的產品。通過保育和活化使綠屋成為公共休閑、文化及創意工業的現代公共場所，並努力將這個以動漫作為主題的人文藝術設施，成功發展為灣仔區一個重要文化地標項目，為香港及海外的動漫藝術家提供一個創意平台，進一步推動香港動漫行業的發展。這項保育和活化項目獲得 2013 年香港建築師學會年獎、2014年亞洲最具影響力設計優異獎，入圍 2015 年香港建築師學會兩岸四地建築設計獎等諸多獎項，以表彰活化再利用歷史建築的成功案例。

　　2016 年 11 月，我考察了香港動漫基地。香港動漫基地歷史建築保育和活化項目，通過最佳的保護復興設計與技術，見證香港建築歷史發展的價值，創新建築設計重新演繹傳統空間運用以及物料使用的智慧，改進原有結構及設施，彰顯和延續戰前都市唐樓的建築使命。為符合現時建築及防火條例的要求，項目的活化設計中需要對歷史建築做出適當改動，設計殘疾人士使用的升降機、消防通道和其他消防及樓宇設備。此外，保育和活化項目也盡量保留樓宇內有特色的建築元素和物料，其中包括項目範圍內的外觀、露台、磚牆、樓梯、樓板、瓦頂、法式木窗戶、金屬欄杆和室內木樓梯等。

　　市區重建局和香港藝術中心成功地將富有歷史價值的建築，活化成為香港動漫文化的新地標，讓不同年齡的動漫愛好者，特別是年輕人，通過這些極具代表性的建築，能夠深入探索香港 20 世紀初的歷史和文化，將文物保育與流行文化這兩個看似互不相干的概念緊密地聯結在一起。這個設計開闢了新的庭院，將公共空間與建築形態融為一體。垂直綠化牆可以變更為電影屏幕或裝置藝術房間，玻璃幕牆後的木條百葉可以隨意調整，配合中庭的活動或天氣的變化，讓各層室內的遊人同時欣賞內庭院的景色和表演，創造了互動空間。香港動漫基地經常舉辦公眾文化藝術活動，讓市民參觀及參與香

港漫畫動畫創作。

　　綠屋經歷了周邊環境的百年變遷，承載着不同時期的建築特色和香港記憶，標誌着香港文化的足跡。香港動漫基地不但將動漫藝術帶入社區，豐富了灣仔的地區特色，也肩負起作為本地與海外的動漫愛好者、業界人士和藝術家凝聚交流的平台這項重要的責任和功能。香港動漫基地能讓社會公眾更深入地了解動漫文化，並孕育更多本地動漫人才，推動香港創意工業，為有志投身動漫創作的年輕一代提供更多的發展機會，致力於香港文化產業的持續發展，使香港城市文化，不但多元，而且有潮流動感。

　　市區重建局與香港藝術中心的合約於 2018 年 7 月 31 日屆滿。自 2018 年 8 月 1 日起，茂蘿街項目由市區重建局自行營運及管理，項目也命名為「茂蘿街 7 號」。市區重建局繼續依據 2009 年委託顧問就項目的運作模式研究所得的建議，以推動藝術、文化和創意產業為方向營運項目。「茂蘿街 7 號」提供展覽、小區工作坊、表演、電影放映會等各式各樣的小區文化活動，並設有約 300 平方米的公共空間，以及展覽室、多功能室等地方供市民租用，同時提供商店和餐飲等設施。

T・PARK「源・區」

　　T・PARK「源・區」位於屯門曾咀，是一所先進的污泥處理設施。它採用流化牀焚化技術處理源自全港主要污水處理廠的污泥，每日可處理 2000 噸。經焚化處理後所剩餘的灰燼及殘餘物只有原來污泥體積的一成，大大減輕堆填區的壓力。

　　T・PARK「源・區」的 T 寓意「轉煥」，以表達實踐「轉廢為能」策略的決心，使公眾對廢物處理設施有「煥然一新」的感覺，以及提倡綠色生活的理念。T・PARK「源・區」結合了污泥焚化、發電、海水淡化及污水處理等多項先進技術於一身，是一所獨一無二、自給自足的綜合設施。當中更設有休閒、教育、自然生態設施及綠化園景區，為到訪者帶來更豐富的體驗，訪問者更可預約導覽團服務。

　　T・PARK「源・區」流線和波浪形的設計概念源自四周的山巒海岸。T・PARK「源・區」展現可持續的建築設計，善用日光、自然通風和屋頂平台綠化，有效發揮節能作用。這項建築設計在 2016 年香港工程師學會和英國結構工程師學會合辦的年度卓越結構大獎中，獲最高級別的獎項。T・PARK「源・區」包含五個不同元素的園林花園、屋頂花園和雀鳥保護區，還設有三個不同溫度的水療池，均以污泥焚化過程中的餘熱保持恆溫。

探索與經驗
香港特色的保育和活化之路

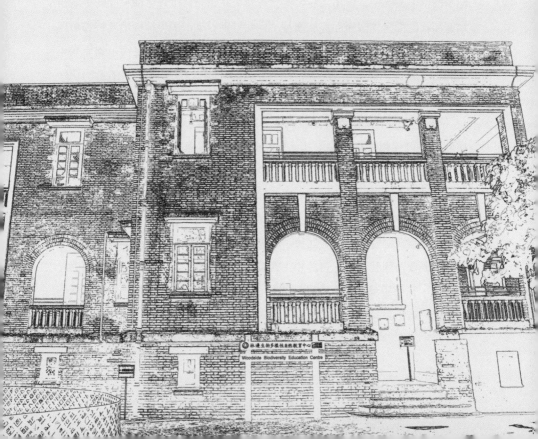

林邊生物多樣性自然教育中心
Woodside Biodiversity Education Centre

　　「活化歷史建築夥伴計劃」是香港特別行政區政府以歷史建築保育和活化為前提的一項保護、利用和發展計劃。特別是通過明確的相關政策，不斷探索歷史建築的適應性更新模式，以現實性和可操作性為出發點，進行一系列創新性嘗試。希望通過歷史建築保育和活化，既保留建築的歷史、文化和藝術價值，又保留其實用功能，使歷史建築在新時代重煥生機。同時，城市地區和社區鄰里兩個層面都能獲益，以此推動香港市民更積極地支持和參與歷史建築保護。事實上，「活化歷史建築夥伴計劃」從制定之初，到十幾年來的穩步實施，始終有着鮮明的主導思想、清晰的實施目標和創新的運作模式。

　　「活化歷史建築夥伴計劃」的主導思想是通過出台新的文物保育政策，採取切實可行和可持續的方式，對歷史建築及環境加以保護保存、活化更新，讓當代香港市民和子孫後代都能受惠，共享這些珍貴的文化遺產。在制定和落實歷史建築保育政策時，要兼顧幾個重要因素：首先是維護公眾的利益，其次是尊重私人產權，再次要考慮政府財政負擔。因此，歷史建築的保育和活化需要同時滿足本地居民、社團組織、旅遊訪客等不同利益相關者的需要，既要合理利用文化資源和生態資源，也要滿足城市公共空間發展的社會需求。正如香港特別行政區行政長官林鄭月娥女士所述，「最重要的原則是要維持城市發展和文物保育的平衡」。

　　「活化歷史建築夥伴計劃」的實施目標是，保護好歷史建築，並以創新

的方法，予以善用；把歷史建築保育和活化成為獨一無二的文化地標，更好地改善城市環境；更好地聯繫社區居民，推動市民積極參與保育和活化歷史建築；創造更多就業機會，特別是在地區層面。通過活化再利用，可以確保歷史建築受到更妥善的保護，使這些獨具特色的文化資源得以善用，發揮社會和經濟方面的綜合價值，凸顯歷史文化的傳承，增強香港多元文化及歷史資產的活力，使城市更加富有吸引力，給予人們歸屬感，並且通過適當引入具有經濟效益的經營活動，創造更多就業機會，使人們獲得更具品質的生活。

「活化歷史建築夥伴計劃」的運作模式是選擇具有保護價值、適宜開展活化、屬於政府的歷史建築，由政府邀請非營利機構提出保護和再利用申請書。經過法定程序通過後，委託給維護公共利益的社會企業，以合理的方式保育和活化歷史建築。在妥善維修保護的前提下，有效發揮其歷史價值，並達到活化利用、服務社區、惠及民眾、造福社會的作用。在此過程中，政府、非政府組織機構、私人企業以及社會民眾的積極性被相繼調動起來。這種模式既可以解決更新過程中的資金難題，也能夠保障歷史建築的可持續利用，實現了各方面共贏的效果。

香港擁有豐富多彩的歷史遺存，特區政府希望系統地保護祖先留下的文化遺產，既要保護歷史建築，又要以創新的方法，使更多歷史建築得以保育和活化。通過「活化歷史建築夥伴計劃」，保護對象已經逐漸實現了從保護單一建築，擴展到同時保護歷史環境；從保護宏偉的紀念建築，擴展到同時保護有歷史意義的普通建築；從保護歷史建築本體，擴展到保護社區網絡、生活模式。同時，從政府主導，轉變為重視廣大民眾的訴求；從政府進行保護，轉變為鼓勵私人歷史建築業主參與保護。由此，香港的歷史建築保育和活化，在政府與民間力量共同承擔保護責任方面，探索出一條具有香港特色的道路。

通過「活化歷史建築夥伴計劃」，實現歷史建築多維價值的挖掘與彰顯，為探索歷史建築價值提供了有效途徑和答案。除了重現歷史，歷史建築保護的一個重要目的，在於留住市民的集體感情，為社會留下集體回憶。一些歷

史建築，儘管外觀普通，建造上也沒有太多技術含量，但它們是當地居民感情歸屬的載體，重要性同樣不可忽視。而對於那些本身文物價值並不十分突出的歷史建築，如何提升其價值，也是這類歷史建築保育和活化所必須思考的問題。

如何平衡處理歷史建築活化利用與城市更新之間的關係，是遺產保護普遍需要考量的問題。即使在政府和民間互動充分、氛圍友好的前提下，歷史建築的活化再利用也始終存在着多重利益訴求。特別是發揮市場價值和取得經濟效益，不可避免地與歷史建築的文化價值產生矛盾。因此，兩者的博弈必將貫穿於歷史建築保育和活化的全過程，需要用更多智慧和創新方式去解決。而鼓勵社會企業和政府一起使這些歷史建築實現創新的用途，服務於社會發展，讓當代和子孫後代均可以受惠共享，成為評估這些項目的重要標準。

通過考察香港「活化歷史建築夥伴計劃」，我認為這項計劃取得了 12 個方面值得研究和推廣的經驗，包括完善組織機構、實施評級制度、嚴格評審標準、探索制度創新、建立服務系統、穩定運作模式、實現科學修復、注重活化傳承、優化夥伴合作、保障財務支撐、強化社會宣傳、鼓勵公眾參與。這些均是特區政府及相關部門、社會各界通力合作，在實踐中積累下來的寶貴經驗，相互關聯，形成體系。既具有香港保育和活化歷史建築的特色，又可作為其他城市保護歷史建築工作的參考；既具有指導實踐的意義，又具有理論研究的價值，彌足珍貴，值得借鑒和推薦。

完善組織機構

在實施「活化歷史建築夥伴計劃」的過程中，特區政府根據實際需要不斷完善組織機構。從特區政府的行政結構來看，有兩個系統與文化遺產保護有關：一個系統從上至下為政務司 —— 康樂及文化事務署 —— 古物古蹟辦

事處和古物諮詢委員會。另一個系統是財政司 —— 發展局 —— 文物保育專員辦事處。這其中古物諮詢委員會和文物保育專員辦事處充分保障了歷史建築保育和活化工作的實施。

2007年，香港民政事務總署把文物保育相關事宜移交給香港發展局負責。香港發展局成立了文物保育專員辦事處，以便推動文物保育政策的實施，並監管文物保育計劃的執行，推展文物保育和活化項目。過去，香港發展局沒有首長級人員專責處理協調推展文物保育工作。為了響應特區政府對歷史建築進行活化更新，以適應社會發展新需求的政策精神，2008年2月，香港發展局設立文物保育專員一職，掌管辦事處事務。此外，發展局還圍繞文物保育工作建立了香港與海內外的聯繫網絡，汲取經驗。

香港發展局有管控城市規劃的職責，因此可以有效地促成文物保育工作的實際操作。文物保育專員辦事處、文物保育專員的設立更為香港歷史建築活化工作提供堅實保障，表明了政府長期進行文物保育工作的決心。

文物保育專員辦事處還設立了包含多方面專業人士的祕書處，提供一站式服務，推行「活化歷史建築夥伴計劃」。祕書處有12名編制，成員包括建築師、測量員、管理和會計人員等，負責為評審委員在文物保育、技術、社會企業方面提供支持；參與評審申請機構的申請書，並向評審委員會提出建議；協助申請機構，並在有需要時，幫助申請機構聯繫有關部門；擬訂租用協議及行政安排，處理撥款申請；監督成功申請的機構進行經營，並確定遵守租約及其他條件，研究進度報告、審核賬戶等；通過定期巡視，監管歷史建築的實際情況；進行研究和編撰數據，以及進行宣傳活動。

祕書處密切跟進各活化項目的工程進度，確保按活化方案如期推行。獲選機構必須與政府簽訂服務協議和租賃協議，以確保他們運作的細節及條款受到法律約束。政府會密切監察社會企業的運作，確保他們均按照申請書提出的社會企業模式來營運，並達到預定的目標。在社會企業營運期間，獲選機構須定期提交進度報告及周年報告，包括每年的審計賬目。倘若社會企業不能履行協議書的條款，或未達到政府滿意的程度，政府會要求有關機構糾

正情況。若出現重大錯誤或屢勸不改的情況，政府會終止租賃協議書，並收回有關建築物的管有權。

2008 年 5 月，香港發展局成立了活化歷史建築諮詢委員會。委員會的第一任主席由行政會議成員及立法會議員陳智思先生擔任。委員會共 13 名委員，有 10 個非官方成員和 3 個官方成員。委員來自不同範疇及專業界別，包括歷史研究、城市規劃、建築、工程、測量、調查、運營、商務、財經及社會企業等。

活化歷史建築諮詢委員會的具體職權範圍包括：對申請機構提出的申請書進行審議，並向香港發展局局長提出建議；在選定申請機構後，須對申請機構所獲得的資助金額，應付開辦成本和經營赤字的一次性撥款提出建議；按歷史建築的保育工作及社會企業的營運情況，監察和評估獲批准項目的成效；如遇成功申請機構或租戶出現違規行為，須採取行動向政府提供意見；當租賃期屆滿時，評估成功申請機構的整體表現，並就政府未來是否提供新的租約，或者是否附帶條件等提出建議；就發展局局長提出與活化歷史建築相關的其他事宜提供意見。

活化歷史建築諮詢委員會不僅負責評審檢查所有項目，同時就基金如何資助，與保育歷史建築相關的公眾教育、社區參與及宣傳活動、學術研究、顧問及技術研究，向政府提供意見，促進政府和市民的溝通。活化歷史建築諮詢委員會的工作，在明確歷史建築所有權和建築自身的歷史價值之外，還需要綜合考慮建築的質量、區位、規模、可利用面積、周邊環境、可達性和結構安全性等因素，並綜合權衡相關機構和社區的意見，從而充分保證了「活化歷史建築夥伴計劃」的合理性、合法性及科學性。

綜上所述，「活化歷史建築夥伴計劃」建立起專責而有效率的組織機構，各部門和相關機構聯繫協調、各司其職、分工明確，這種分配職權的方式，防止了職權模糊的情況發生，便於從各個職能環節修正調整，提高工作效率。同時，政府部門能夠通過多方收集信息，關注社會反響，保證了發展規劃的正確性。

實施評級制度

　　根據香港政府記錄，1950～1979 年，在香港落成的建築物的總數約 1.77 萬幢，類型繁多，大部分建築物均位於城市中心地區。在香港發展的歷史長河中，留存至今的歷史建築數量很多，但是被定義為法定古蹟的數量較少，截至 2021 年 7 月，香港共有法定古蹟 129 項，其中香港島 54 項、九龍 13 項、新界 53 項、離島 9 項。這些法定古蹟記錄承載着特定地方的歷史和人文感情。

　　1996～2000 年，古物古蹟辦事處進行了一次全港歷史建築普查，當時記錄了大約 8800 幢樓齡超過 50 年的歷史建築。2002～2004 年，古物古蹟辦事處又從這些歷史建築中挑選了 1444 棟、文化價值較高的歷史建築，進行更深入的調查，並按歷史價值、建築價值、組合價值、社會價值和地區價值、保持原貌程度、罕有程度六項標準，以評級方式反映其價值。2005 年 3 月，根據古物諮詢委員會提出的建議，成立了一個由歷史學家、香港建築師學會、香港規劃師學會和香港工程師學會的會員所組成的歷史建築評審小組，負責就歷史建築的文物價值進行深入的評估工作。

　　自 2005 年 3 月起，歷史建築評審小組開始對歷史建築開展系統的評級工作。歷史建築評級標準確定以後，古物諮詢委員會根據古物古蹟辦事處提供的資料和公眾的意見，逐步確定每棟歷史建築的評級。

　　自 2009 年以來，古物諮詢委員會除了已經基本完成評估工作的 1444 棟歷史建築外，還就一些公眾提出的新項目，以及在古物古蹟辦事處日常工作中得悉可能值得納入評估工作的新項目，進行文物價值評估和評級，共有 340 個歷史建築。鑒於新項目的類別繁多，而且涉及繁複的研究工作，包括檔案查閱、資料核實、實地視察和詳細記錄等，因此新項目的評估視其緩急分階段處理。

　　截至 2021 年 3 月，古物諮詢委員會已確定 1444 棟歷史建築當中 1361 項的評級，並完成了 340 個新項目當中 203 個項目的評級。在古物諮詢委員

會已確定的 1564 棟歷史建築的評級中，194 項為一級歷史建築，390 項為二級歷史建築，580 項為三級歷史建築，328 項不獲評級，46 項因已宣佈為古蹟，不再進一步處理，以及 26 項因已被拆除或被大幅度改建，不再進一步處理。在 1444 幢歷史建築名單以及新增項目中，目前尚有 200 餘項等待確定評級和評審。

香港特別行政區政府建立和實施歷史建築的調查和行政評級制度，是保護歷史建築的重要經驗。主要特點在於經過詳細調查，發現了大批鮮為人知的歷史建築，進一步摸清了香港歷史建築資源的基本情況。這其中許多歷史建築具有重要價值，因為被及時發現而免遭破壞。

上百年來，香港經歷了現代都市的時代變遷，歷史建築的命運或是迎來淘汰，或是獲得新生。因此，在這一過程中，保育和活化具有歷史文化價值的歷史建築，顯得更為重要。通過評級公佈歷史建築價值，對保護對象具有一定的監督約束作用，有利於後續採取措施予以保護，使之成為一個彰顯歷史價值的場所，為人們保留了記憶和感情，讓人們認識過去，從而建立身份認同和社區歸屬感。同時，對大量的各類歷史建築進行註冊、登記，建立歷史建築詳細、明確、標準化的資料和說明，對於歷史建築科學研究的學術貢獻難以估量。

事實上，歷史建築評級要素並非一成不變，而是隨着對歷史建築價值認識的深化，不斷加以完善和提升。雖然，香港將歷史建築的衡量標準定為「有 50 年或以上歷史」，但是在《古物及古蹟條例》中對此項標準並沒有明文規定。實際上，「50 年或以上歷史」的標準，只是歷史建築價值的一個方面，對於一座建築是否應該列入保護，並非單純看「年齡」。世界各國和國際組織對 1950 年以後的建築物，評審「年齡」門檻各不相同，由建成至今 25～50 年不等。在這裏，歷史是時間長河中動態的概念，即使是「年齡」不長的當代建築，如果具有突出的藝術價值、科學價值及社會價值，也應該是值得保護的「歷史建築」。

為此，特區政府已經為 1950 年以後落成的建築物進行評級的準備工作，按古物諮詢委員會的建議，古物古蹟辦事處已經於 2019 年成立專責小

組。專責小組工作包括蒐集資料，研究香港 1950 年後落成建築物的類型和數目，並參考內地及海外的做法，以制定一套適合香港的評審準則及評級策略。例如，香港一些重要公共建築雖然只有短短 30 年歷史，卻因設計和科技上的成就，被譽為「20 世紀的優秀建築設計」，已經達到歷史建築的標準，應予以保護。古物諮詢委員會已於 2020 年 12 月舉行集思會，就如何為 1950 年後落成的建築物進行評級展開討論，包括評審的門檻、標準和執行方法等，並提出具體建議供政府考慮。

嚴格評審標準

為了實現「活化歷史建築夥伴計劃」的健康發展，香港政府制定了清晰嚴謹的准入、評估和評審標準。在申請機構准入方面。必須是香港《稅務條例》第 88 條所界定的非營利機構，才有機會獲得邀請，通過提交申請書，申請加入「活化歷史建築夥伴計劃」，並根據批准的方案開展歷史建築的保護再利用。申請機構在準備申請書時，應致力於詳細說明：如何遵從保育指引，如何有效保護有關歷史建築，如何彰顯其歷史價值以及如何使所在社區和周邊社會受惠，發揮社會價值，在地區層面創造就業機會；如何在教育、文化或醫療等領域，給當地社區或社會整體帶來益處。同時，就所擬業務計劃說明財務可行性、社會企業如何營運等。

文物影響評估機制和環境影響評估機制為「活化歷史建築夥伴計劃」項目的實施提供了科學保障。因為開展修復保護工程，很可能會對歷史建築構成影響，因此「活化歷史建築夥伴計劃」要求所有新的建設工程項目必須進行文物影響評估，這樣有助於把不良影響降至最低。為此，成功申請機構必須提交「文物影響評估」，以供古物古蹟辦事處認定，並且呈交古物諮詢委員會做進一步諮詢。

一般來說，工程項目首先要避免對歷史建築產生影響。如果確實無法

避免歷史建築遭受一些影響，必須制定緩解措施，並需要得到古物古蹟辦事處批准。此外，必要時應邀請公眾參與，說明將會採取哪些措施消除或緩解工程項目的不良影響。通過以上機制，可以確保項目從最初階段就能夠在項目發展與歷史建築保護之間取得最適當的平衡，也使工程項目計劃初期就能實現公眾參與。按照規定進行文物影響評估，可能暫時或在某種程度上導致工程項目延誤或增加籌備時間。但是，進行文物影響評估可以回應社會公眾對歷史建築保護的關注，避免在工程項目剛展開或即將展開時，因為市民或相關團體提出反對意見，而出現不必要的延誤。另一方面，進行文物影響評估，有助於政府順利完成基本工程項目，維護建築業市場的健康發展。截至 2021 年 3 月底，共有 4546 項不同規模的新基本工程項目按文物影響評估機制進行了評估。在這些工程項目中，古物古蹟辦事處要求 68 項進行全面的文物影響評估，以評定對具有歷史及考古價值的地點及歷史建築的影響。

在環境影響評估方面。《環境影響評估條例》中明確「文化遺產地點」的概念。「文化遺產地點」的定義是「《古物及古蹟條例》所界定的古物或古蹟，以及古物古蹟辦事處識別為具有考古學、歷史、古生物學價值的任何地方、建築物、場地、構築物或遺蹟」。任何建築物或場地一經識別為「文化遺產地點」，全部或部分位於該地點範圍內的建造工程，必須在履行《環境影響評估條例》的法定程序以及獲得頒發環境許可證後，才可進行工程建設。此外，在「文化遺產地點」附近進行某些工程，不論是公共抑或私人性質，均需在施工前根據《環境影響評估條例》取得環境許可證。列入「活化歷史建築夥伴計劃」，在法定古蹟內進行的修復工程，也必須遵守《環境影響評估條例》的規定。

在活化歷史建築申請書評審方面。活化歷史建築諮詢委員會評審範疇包括五個方面：一是彰顯歷史價值及重要性，即如何彰顯有關建築的歷史價值或重要性，如何把歷史建築活化成獨一無二的文化地標。二是文物保育，包括保育概念計劃及設計意念、設施明細表、技術顧問名單、符合現行規定、修繕歷史建築的建設成本，以及需要政府給予多少財政資助以支付建設成

本。三是社會企業的營運，包括計劃的目標、計劃簡介、對於社區或社會價值的裨益、計劃服務對象、對有關服務的需求、歷史建築開放予公眾的程度以及預期創造的職位。四是財務可行性，包括業務計劃、預期收支結算表、開辦成本、現金流量預算表、營業額計算基準、員工薪酬開支預算表、成本控制措施、財政可持續性、非政府資助來源，以及需要政府多少財政資助以支付開辦成本和營運赤字。五是其他因素，包括申請機構歷史、組織體制、管理能力和過往的經驗等。

探索制度創新

歷史建築的保護不是單純的保留，而是與所處社區的經濟環境、文化環境和市民訴求相結合，採取適應性更新和活化措施。為此「活化歷史建築夥伴計劃」針對所有歷史建築，制定了一套完整的制度，以清晰的保護政策作為依據，就歷史建築的保育和活化問題，採取了一系列創新實踐。這些創新使得決策更加科學、合法與合理，同時也從制度上約束各種對歷史建築的破壞行為。其中包括暫定古蹟制度、換地補償方式、留屋留人政策、保護私人歷史建築等。

為了保障文化遺產在還沒有被宣佈為「法定古蹟」之前的平穩過渡，香港《古物及古蹟條例》增加了「暫定古蹟」的規定，暫定古蹟指定的實效是12個月。這項制度對於緊急保護文化遺產十分有效，及時地保護了一些瀕危的文化遺產。

暫定古蹟制度規定了「為考慮某地方、建築物、地點或構築物是否應該宣佈為古蹟，主管當局可於諮詢委員會後，藉憲報公告宣佈該處為暫定古蹟，暫定歷史建築物，暫定考古、古生物地點或構築物」。通過實施暫定古蹟制度，及時搶救歷史建築。在歷史建築保育和活化過程中，綜合運用暫定古蹟制度，取得較好的實際效果。

例如，歷史建築景賢里屬於私人擁有。當景賢里遭到人為破壞、歷史建築面臨拆除時，香港發展局採取緊急行動，經諮詢古物諮詢委員會後，由古物事務監督宣佈景賢里為暫定古蹟。之後香港發展局與景賢里的業主通過協商達成「換地協議」，成功保護了景賢里歷史建築，而暫定古蹟制度為這個協商贏得了時間。景賢里於 2008 年 7 月正式被列為法定古蹟，獲永久法定保護。這一案例即綜合運用暫定古蹟制度和換地補償方式的成功實踐。

換地補償也是一種創新方式，即通過換地及轉移發展權方法，實現對私人業主擁有的歷史建築進行保護的目標。在換地方面，可以採取安排原址或非原址換地兩種方式。如屬原址換地，歷史建築原址可與毗連的政府土地合併發展，即私人業主交出擬保存歷史建築所在的地段，政府重新向業主批出地段。假如歷史建築原址旁並無政府土地，可考慮非原址換地，即私人業主交出歷史建築原址給予政府，以換取價值或發展潛力相近的政府土地。

顧名思義，換地就是交換土地，因此也屬於轉移發展權益的一種形式。換地及轉移發展權益的方法，可以使歷史建築保護措施更具有彈性。提供相關政策保護已評級的私人歷史建築，也可以帶動建設方面的投資，從而為社會提供難得的就業機會。總之，原則上可以接受提供合適的優惠政策，協助保護私人擁有的歷史建築，但是在未進行更深入的研究和諮詢利益相關者之前，不會貿然採用任何一種經濟優惠政策。同時，政府會積極邀請有關利益相關者參與制定合適措施，保證換地和轉移發展權益的公平實施。

在「活化歷史建築夥伴計劃」實施過程中，注重關注人的生活方式與城市的關係，留屋留人政策也應運而生。在更新項目中，一些住戶表示希望留在歷史建築中居住。通過留屋留人的政策，這些住戶的要求獲得同意，在保育和活化項目的營運期內，原簽訂的租約也會受到保障，以確保合法的住戶不會被無理搬遷。同時，項目獲選的非營利機構必須確保留下的住戶所付租金，維持在可收支平衡的水平。在與留下的住戶就續租原有住房簽訂租約時，租金不得高於該項目移交給非營利機構前租約所訂的租金。在某種程度

上，歷史建築的物質與文化內涵通過留屋留人政策得到了統一。

藍屋建築群是香港首個留屋留人保育活化的案例。在第二期「活化歷史建築夥伴計劃」中，藍屋建築群活化再利用為民間生活館，並首次採用留屋留人的方式，藍屋、黃屋及橙屋的一部分居民繼續留住。藍屋建築群的留屋留人做法包括：第一，安置留下的租戶；第二，為留下的租戶改善生活環境，包括提供基本衛生設施；第三，在維修保護歷史建築期間，為留下的租戶在灣仔區提供臨時拆遷安置；第四，為留下的租戶保存和強化小區網絡；第五，因應文物保育的主題，把現有一塊空置的政府用地改作公眾休憩用地，加以美化和妥善管理。留屋留人政策為歷史建築保持原有的居民生態，提供了很大幫助。

在香港，對私人歷史建築進行保育和活化始終是一個難題。近年來，香港通過提供各項優惠計劃，鼓勵私人歷史建築獲得保育和活化。實際上，香港歷史建築保育和活化的歷程，也是逐漸化解歷史建築所屬的私有性與關注歷史建築的公共性，兩者之間矛盾的歷程。從政府包辦到市民參與，政府採用優惠政策處理私人歷史建築，以及政府和社會共同承擔保護責任。通過實施「活化歷史建築夥伴計劃」，香港探索出一條獨特的私人歷史建築保護道路。

實施「活化歷史建築夥伴計劃」過程中，私人業主委聘具備合適資格的顧問和掌握歷史建築保護專業知識的專門承辦商，按照「保育指引」進行有關工程。為保留私人歷史建築，政府提供各項優惠計劃，包括採取經濟手段，補償業主失去的發展權益。同時，政府希望將私人歷史建築，變為服務社會的公共遺產，給社會公眾帶來更多的利益。作為給予資助的條件，政府會要求私人歷史建築業主同意若干條件，如在合理程度上開放歷史建築，允許公眾參觀。為保育私人擁有的已評級歷史建築，香港發展局於 2008 年推出歷史建築維修資助計劃，提供經濟優惠政策，協助擁有已評級私人歷史建築的業主進行維修保護和定期保養。自 2016 年 11 月起，資助範圍擴大至涵蓋租用政府擁有的法定古蹟，以及已評級歷史建築的非營利機構承租人。

建立服務系統

為了順利實施「活化歷史建築夥伴計劃」，香港發展局建立了完善的服務系統。在服務申請機構方面，為申請機構提供內容詳細的基本資料，以便申請機構準備申請書。基本資料包括有關歷史建築的歷史背景、建築特點、用地資料、建築資料、周圍環境資料、建築圖則以及歷史建築的尺寸、面積等，供申請機構參考，使各申請機構對有關歷史建築有基本認識。申請機構在進行詳細設計前，可以安排認可的專家對建築物進行製圖測量，對用地進行地形測量，以核實尺寸、面積和基線水平等。

同時，文物保育專員辦事處的祕書處與申請機構保持聯絡，提供一站式服務，以協助申請機構，並在有需要時，幫助申請機構聯繫有關部門。香港發展局會向申請機構提供內容詳細的「保育指引」。其中包括城市規劃事宜、土地及樹木保育事宜、斜坡維修事宜、符合可行性用途的技術規格以及申請項目的特別規定等，內容十分詳盡。通過為申請機構提供每一幢歷史建築有關歷史背景、保育指引以及關於保留歷史建築真實性方面的建議，使申請機構在對歷史建築進行主要改動工程及改變現有用途時，知道哪些地點或哪些方面需予以保護，更加明確保育和活化方向，保障了歷史建築活化的效果。

實施「活化歷史建築夥伴計劃」，確實有可能發生與現行建築物標準的規定有所衝突的情況。事實上在以往歷史建築保護再利用中也曾遇到一些困難，要解決這些問題，需要制定一些新措施，以符合有關規定。為此，香港發展局設立了專責小組，成員包括古物古蹟辦事處、建築署、屋宇署和消防處的代表，以處理有關問題。同時明確，每棟歷史建築的問題可能各有不同，因此每棟歷史建築在進行修繕工程時應按具體情況處理；制定發給申請機構的指引時，在保存程度、建議用途和安全水平三者之間取得平衡；並且在任何情況下，均會在「活化歷史建築夥伴計劃」實施過程中，提供專業服務。

為了使更多關注歷史建築的非政府機構及專業團體，有機會參與「活化

歷史建築夥伴計劃」項目，香港發展局專門舉行簡報會。例如，在 2007 年 11 月 8 日召開的簡報會，就有來自約 100 個非政府機構及專業團體的超過 200 人參加。期間與會者提出一些問題和建議，包括歷史建築保護與現行安全、殘疾人士通道等方面要求有所衝突時如何解決；歷史建築與附近斜坡的維修責任等如何界定；規模較大歷史建築的維修費用非常高昂，能否獲得較高水平的財政補助等。針對人們關注的這些問題，香港發展局在簡報會上均做出了解答，發出清晰指引，從而消除了非政府機構及專業團體的疑慮。

在促進歷史建築的活化再利用方面，為便利在符合建築物規例的情況下保育和活化歷史建築，香港發展局自 2016 年起開始分階段更新《2012 年文物歷史建築的活化再用和改動及加建工程實用手冊》，加入過往數年歷史建築改動及加建工程的經驗，如「活化歷史建築夥伴計劃」的個案等。該實用手冊第一期、第二期及第三期的更新版，已經分別於 2016 年 7 月、2017 年 12 月及 2019 年 1 月公佈，為歷史建築業界和私人歷史建築業主提供更清晰及具體的指引。第四期的更新也已經於 2021 年 2 月完成。

穩定運作模式

「活化歷史建築夥伴計劃」已經形成了穩定的運作模式，具體包括：第一，選擇適宜開展活化再利用的政府歷史建築，以納入該計劃。第二，公開推出擬活化的歷史建築名單，向社會公開尋求合作機構。第三，非營利機構以社會企業形式自由選擇活化對象以及自行構思服務運營模式。第四，非營利機構就如何使用歷史建築，以提供服務或營運業務提交申請書，詳細說明如何保護有關的歷史建築，並有效發揮其歷史價值。第五，由政府和非政府專家組成的活化歷史建築諮詢委員會，負責審議申請書以及就相關事宜提供意見。第六，向成功申請機構提供一站式諮詢服務和資金資助，服務範疇涵蓋文物保護、土地用途和規劃、樓宇建築以及遵從《建築物條例》的規定。

第七，非營利機構租賃期滿後，對租賃期內的歷史建築保育和活化效果進行評估，以決定後續的合作事宜。

在戰略角度上，香港發展局十分謹慎地推進「活化歷史建築夥伴計劃」實施，努力在以市場機制為主導的前提下，強化公共部門對歷史建築保護的責任，為歷史建築的保育和活化做出指引，並逐步推出若干批需要進行保護與更新的歷史建築，然後由非政府機構申請歷史建築的使用權與運營權。如果沒有招聘到合適的「夥伴」便決定放在下一批或後續項目中繼續推進。例如，第一期「活化歷史建築夥伴計劃」時，香港發展局計劃推出七個歷史建築的活化項目，但最終只選出了六個項目的保育和活化方案，舊大埔警署由於沒有找到合適的「夥伴」而被放到第二期重新招募。

關於舊大埔警署，活化歷史建築諮詢委員會在第一期並沒有推選出任何申請，是因為收到的 23 份申請書中，大部分均申請用作營舍、推廣課程或展覽用途。活化歷史建築諮詢委員會認為舊大埔警署環境優美，面積約 6500 平方米，所需的修復費用不菲，因此獲選的申請書必須符合五項評審準則。但是經過詳細評審後，活化歷史建築諮詢委員會未能選出合適的申請書，因此建議將這組歷史建築重新進行另一輪的申請，期望找到能夠達到要求的計劃書。

「活化歷史建築夥伴計劃」第一期評選過程中，活化歷史建築諮詢委員會一開始便對歷史建築進行考察。在此之後，還根據申請機構提交申請書情況，就歷史建築的可能用途諮詢相關區議會，成立評審委員會審議申請書及相關事宜。評審委員會包括有關政府部門和非政府機構的專家，例如，文物保育專員辦事處、古物古蹟辦事處、民政事務總署、建築署、屋宇署、古物諮詢委員會的委員以及文物保育和社會企業方面的專家，共舉行了 16 次會議，審批所有申請書。通過文物保育專員辦事處的祕書處，向不同的政策局和部門就不同的申請徵詢他們的意見，可見評選過程非常精細和嚴謹。

審批申請書包括兩輪評審。在第一輪評審中，申請機構需提交附有說明的申請書，並需提交計劃概念，包括初步設計建議、設施明細表及大約費

用。經過第一輪審批申請機構提交的資料，活化歷史建築諮詢委員會初步選出進入第二輪的申請機構。在第二輪評審中，入選申請機構要提交更詳盡的資料及數據，包括詳細的技術建議，初期運作的詳細成本評估與費用預算、詳細分項數據，以及顯示營運初年收支情況的現金流結單。活化歷史建築諮詢委員會也與入選申請機構的代表會晤，就不同範疇提出問題。總之，在「活化歷史建築夥伴計劃」的各個實施環節，都有穩定的運作模式和措施，以保證既定目標的實現。

實現科學修復

　　針對歷史建築維修保護質量，香港發展局做出了明確的管理規定，包括所有申請機構在擬訂修復工程申請書時，必須根據國際認可的歷史建築保護原則進行，應充分尊重《威尼斯憲章》和《中國文物古蹟保護準則》等所確立的文物保護國際原則。同時，結合香港歷史建築保護實際需要，制定維修保護方案。例如，針對歷史建築注入新的元素的同時，還要保留原有建築特色，為此需要在保持歷史建築的真實性和完整性，符合現行《建築物條例》以及關聯條例的法定要求之間取得平衡，這是一個十分複雜的問題。

　　在「活化歷史建築夥伴計劃」實施中，對於參與歷史建築維修保護的承建商和分包商資質均有嚴格的規定。獲選的社會企業需按工程合約的預算造價，從香港發展局《認可公共工程承建商名冊》相應組別中，選用承建商進行維修保護工程。承建商也需同時為屋宇署注冊的一般建築承建商。維修保護工程其他的專門分包商，也應從發展局《認可公共工程物料供貨及專門承造商名冊》中的「維修及修復有歷史性樓宇」的相應類別中，選用委聘維修及修復專門承建商，作為總承建商或自選分包商進行修復工程，而負責歷史建築維修保護的專門承建商，則進行「須予保存的建築特色」的維修及修

復工程。

香港發展局針對歷史建築的保育和活化利用，提出了「具體保育規定」。同時要求任何在用地外進行的工程，事先均需獲得城市規劃委員會、發展局、地政總署、建築署、屋宇署、路政署、運輸署及土木工程拓展署等有關政府部門的批准。香港發展局針對保育和活化提出「規定處理方法」和「建議處理方法」。歷史建築特色元素必須原位保存，並按需要加以維修保養。承建商應竭盡全力實行保育指引所提供的各項「規定處理方法」。如無法遵辦，需向古物古蹟辦事處解釋原因，以供考慮。至於「建議處理方法」，也應在可行範圍內盡力執行。

例如，針對歷史建築外牆的維修保護，就制定了嚴格的處理方法指引。包括應儘量保存歷史建築的外牆，如需進行加建或改建工程，也應在有關建築物的後方或其他較不顯眼處進行。歷史建築重新粉飾外牆時，只限使用與建築物年份和特色協調的顏色，而且所使用的塗料必須是可還原的。這裏特別明確「可還原」指一項行動或工序可於日後取消或移除，而不會對歷史地點或歷史建築造成實質的傷害、損失、破壞或改變。所有固定的指示標誌也必須與建築物外牆的年份和特色配合，並且在安裝前需先得到古物古蹟辦事處的批准。

在具體的活化利用實踐中，歷史建築的外觀和室內應該予以區別對待。歷史建築的外觀是建築風格、建築文化的體現，也是建築自身獨特性最重要的外顯因素。為了不損害建築的真實性，最大限度地保留建築外觀風貌和結構，對建築的外觀和結構的改變應該強調最小化，更多的應該是精心的維護和嚴謹的修繕。為了使歷史建築符合現代生活條件的相關需要，可以採取一些增加室內功能和使用舒適性的做法，例如，增加歷史建築基本的市政設施，包括上下水、電力和電信、採暖，增加現代化的設備，在歷史建築活化的過程中不可避免。社會發展是不可抗拒也無須抗拒的必然趨勢，但是需要在保育和活化過程中加以區別對待。

對於歷史建築本體的保護，根據建築的歷史、藝術、科學價值和保存狀況，採取多元化的保護和修復措施。對於歷史價值較高、遺存狀況較好

的，實施全面保護；對於建築立面價值較高，內部已經改變的，保護其特色外觀，內部實施整飾；對於局部歷史信息保存完整的，實施局部重點保護，注重保護標誌性建築構件；對於歷史藝術價值一般，建築結構存在安全隱患的，對建築立面進行調整，維護所處環境的歷史資源整體風貌。一般而言，活化項目不得干擾有關用地或鄰近地方生長的樹木，同時成功申請機構還需要負責項目用地範圍內的園藝及樹木保養工作。

注重活化傳承

作為歷史建築保護的原則，香港特別行政區政府在政策制定時提出了「活化」的概念。時任香港發展局局長林鄭月娥女士曾說：「『活化』就是為歷史建築尋找新的生命、新的用途。要關注如何為歷史建築加入新的內涵，發揮它們的實用價值，而避免被動的保存，要將歷史建築融入現代社會生活。」「保育」和「活化」是兩個有所區別的概念。「保育」傾向於被動的保存，將歷史建築的形態加以「封存」，原貌展現歷史；「活化」則是賦予死掉的建築物以新的生命，牽涉更多的是「改變」。「活化」相比「保育」，更加注重可持續的、動態的發展，如注入新的內涵、概念和用途。

保護歷史建築的最大動力是保存文化，而保存文化的根本目的是傳承文化。因此保護歷史建築並不意味着將其束之高閣。恰恰相反，歷史建築只有處於合理利用中，才會被關心，才能得到及時維護。同樣，對歷史建築的合理利用，也會避免因為閑置而加速損毀，讓舊載體孵生新功能，既有利於節省資源，又有利於環境保護。「活化」是使歷史建築從靜態保護轉化為更新再利用的過程，是一個可視化、再現的過程，這個過程使歷史建築派生出多重價值。由此看來，為歷史建築尋求合理利用途徑是積極的保護方式，使得保留下的不僅是歷史建築自身，還有歷史建築所營造的空間氛圍與人情體驗。

　　通過考察香港歷史建築活化項目，我接觸到了多種不同類型的建築遺產保護活化模式，它們呈現多元化的特點。例如，由政府主導轉向民間主導、留屋留人的藍屋建築群；從政府公屋改為青年旅社以保留居住記憶的美荷樓；從前荔枝角醫院變身為繼承與發展傳統文化的饒宗頤文化館……多元的活化模式，保障了歷史建築以最符合本身特色的方式進行更新再利用，實現了歷史與現代的融合。

　　如今，越來越多的歷史建築，通過納入「活化歷史建築夥伴計劃」，在保育和活化後，注入新的生命，成為城市的文化地標，訪客絡繹不絕。北九龍裁判法院活化為薩凡納藝術設計（香港）學院，每年訪客 4 萬多人次；舊大澳警署活化成大澳文物酒店，平均每年訪客 20 多萬人次。通過對歷史建築的活化利用、運營管理、保育社區、聯繫社群，使歷史建築得以留住記憶，再煥新生，走向可持續生存發展之路。

　　通過這些案例，可喜地看到，政府與民間組織共同負擔起文化遺產的保護與活化更新，注重「公眾參與，重構社會價值」已成為香港歷史建築保護的重要特色。發展與保育並重已經成為特區政府的政策目標，把合適的歷史建築納入「活化歷史建築夥伴計劃」之中，為獨一無二的歷史建築注入新生命，供社會公眾使用。空置的歷史建築如何才能重新注入新的生機，「活化歷史建築夥伴計劃」的嘗試提供了許多成功的案例。如今在香港，針對歷史建築，強調最多的是「保育」和「活化」，不是單純地保護、保存，而是要找到可持續的方式活化更新，讓當代和子孫後代均可以受惠共享。

　　目前文物古蹟強調的是保護，大多還是「冷藏」式的博物館保護模式；而歷史建築更強調「活化」，繼續利用，服務社會。通過政府與非營利機構合作，探索兼顧社會和經濟效益的歷史建築保護道路，使越來越多存續百年的歷史建築，沿着它們原有的用途，日復一日地被健康地使用。「活化歷史建築夥伴計劃」，以具創意的方法保育和活化歷史建築，擴大其用途，注入新的生命力，使越來越多的歷史建築成為市民假日的好去處，訪客了解香港文化的會客廳。「活化歷史建築夥伴計劃」實施以來，無一例外，每座歷史建築的功能及用途均在保育和活化後有所轉變。

　　實際上，相當一部分歷史建築所具有的陳舊、過時和不適用狀態，並不是一種終極狀態，只是一種暫時、相對的中間狀態，具有調整、改進和活化利用的餘地相當大，這使得在城市中存在的大量歷史建築已經成為潛在的城市可再生空間資源。活化歷史建築是建築遺產的適應性再利用，是將閑置或廢棄的歷史建築，在保護的前提下，賦予其新的功能，使其能夠繼續被使用並煥發新的生命力。通過活化歷史建築，可以進一步捕捉歷史建築的文化價值，並將其轉化成將來的新活力。同時，活化歷史建築可以有效解決建築遺產亟待保護和政府保護資金不足的矛盾，有利於可持續發展。

優化夥伴合作

　　文物是不可再生的資源，歷史建築的保育和活化是一項長期持續的事業，需要不斷投入大量的人力、物力和財力。同時，歷史建築活化利用不能過於商業化，必須在保證營運資金的情況下，實現可持續性。鑒於香港特別行政區政府所屬歷史建築為公共資源，利益相關者範圍和數量龐大，特區政府不能也沒必要長期使用財政資金承擔歷史建築的營運費用。因此，作為「活化歷史建築夥伴計劃」的運作模式，特區政府與民間合作，選取非營利機構加入，這些非營利機構又發動社會公眾的力量，共同實現這些歷史建築的可持續利用。事實證明，通過「活化歷史建築夥伴計劃」，尋求合作夥伴的方法行之有效。

　　根據香港《稅務條例》第 88 條所界定的具有慈善團體身份的非營利機構，均可以申請參與「活化歷史建築夥伴計劃」。此外，也歡迎其他非營利機構合夥營運。申請機構在提交申請時如仍未獲得慈善機構資格，則必須於申請限期後三個月內取得此項資格。在運作模式上，項目實施並非單純依靠政府行為，也不是乾脆全部交給市場去運作，而是採用政府與非政府機構共同合作的「夥伴」模式。社會合作機構在申請時，可自由選擇活化

歷史建築對象，並自行構思活化運營模式，提交申請書。通過審議後項目就可以進行實施，而且相關社會機構還可以獲得政府提供的諮詢服務和資金資助。

在制定「活化歷史建築夥伴計劃」時，採取與非政府機構以社會企業形式合作。採用社會企業的原因，一方面是因為歷史建築保育和活化的費用不菲，很多空置歷史建築的商業空間不大。但是，特區政府會注入更多動力，鼓勵非政府機構加入其中，而事實上有不少社會企業希望以某種形式支持歷史建築的保育和活化。另一方面由於這些活化再利用項目屬非營利性質，特區政府會較易於提供資助和其他支持，協助有關歷史建築更新，推廣社會企業，協助在地區層面創造就業崗位，使當地社區受惠。因此，保育和活化歷史建築的成功有賴政府、企業和民眾攜手合作。

為此，「活化歷史建築夥伴計劃」重新審視在經濟社會環境不斷變化的情況下，政府和公眾在歷史建築保育和活化中各自扮演的角色，確保項目在尊重歷史建築價值的基礎上，通過切實可行的方式進行運營，以經濟盈餘回饋社會，使社會各個階層從中受益。政府在監察企業日常運作的前提下，制定長遠機制，保障項目良性持久地運作，加強宣傳推廣，增進公眾對歷史建築的了解，吸引社會力量積極參與保育和活化，使歷史建築的活化持續發揮社會效應。在實施保育和活化項目中，政府、企業、個人和非政府機構共同合作，參與範圍廣泛，因此可以說，這是一種名副其實的「夥伴」形式的運作方式。

「活化歷史建築夥伴計劃」自推出以來，迎來社會各界的積極參與。例如，第一期納入計劃的七組歷史建築推出以後，共有 102 個非營利機構，提出 114 份申請書。其中，雷春生建築收到的申請最多，共 30 宗；另外，舊大埔警署 23 宗、前荔枝角醫院 10 宗、北九龍裁判法院 21 宗、舊大澳警署 5 宗、芳園書室 8 宗和美荷樓 17 宗。申請來自不同的社會機構，內容形式多樣。

香港發展局邀請符合資格的非營利機構，為歷史建築提出活化再利用的建議，以社會企業形式保育和活化歷史建築，並有效發揮其歷史價值服務社

區。一段時間以來，無論是否需要政府資助，非政府機構均有不少經營社會企業的構思，而「活化歷史建築夥伴計劃」會為這些機構注入更多動力。從中可以清晰地看到社會各界的普遍認同，人們對於更多歷史建築獲得活化再利用有較大期望，因此可以繼續加以推進。於是，香港發展局又相繼推出了第二期至第六期計劃。例如，第二期收到 38 份申請書，共選出三處歷史建築保育和活化方案。第三期收到 34 份申請書，共選出三處歷史建築保育和活化方案等。

「活化歷史建築夥伴計劃」項目的開展，使非政府組織也能申請對政府擁有的歷史建築進行保育和活化。參與項目運營的非營利機構豐富而多元：既有為此計劃而特別新成立的機構，如活化舊大澳警署的香港歷史文物保育建設有限公司，活化北九龍裁判法院的薩凡納藝術設計（香港）學院；也有傳統老牌的非營利機構，如活化芳園書室的圓玄學院社會服務部。在非營利機構中，既有傳統的社會福利機構，也有商界支持成立的非營利機構，體現了社會機構肩負社會責任的精神。整體來看，不同項目擁有各具特色的運營機構和服務對象，但是相同的是都達到了善用歷史建築和服務社會的目的。

保障財務支撐

在一般情況下，資金問題是許多歷史建築保育和活化的瓶頸。如果僅靠政府財政撥款，則政府財政不堪重負；如果完全交由市場運作，一方面僅靠企業資金實力也難以維持，另一方面市場化逐利行為，很難保證不會對歷史建築造成傷害。所以，長期以來許多歷史建築的保育和活化項目，因為沒有足夠的資金支持，難以開展或半途而廢。因此，資金保障是歷史建築得以保育和活化的重要條件。而「活化歷史建築夥伴計劃」之所以可行，背後離不開特區政府對於保育和活化項目的直接參與，即為項目提供充足的政府資金，因而不依賴於市場驅動型經濟中的私人資金。

　　在歷史建築保育和活化項目實施之後，是否具有社會影響和經濟活力是關鍵的問題，直接決定了「活化歷史建築夥伴計劃」的成敗。這些保育和活化項目租約期限一般較短，其中只有辦學的活化項目可以適當延長租約的期限。對於負責更新項目的非營利性機構而言，在較短的租賃期內實現經濟上的自給自足，無疑十分困難。除了前期的改造更新費用外，日常的運營和維護費用也是不小的經濟支出。只有賦予申請成功的機構在經濟上自我維持的能力，才能確保歷史建築的可持續活化利用。因此，香港特別行政區政府的財政補貼及其他支持政策的制定，對於歷史遺產的保育和活化具有重要意義。

　　在實施過程中，特區政府採取了積極和穩健的財務政策，保障了可持續的發展目標。按照「活化歷史建築夥伴計劃」的相關指引，特區政府提供三個方面的資助，一是特區政府將歷史建築租賃給申請成功的機構，只收取象徵性的一港幣的租金，以減輕申請成功的機構在項目運營方面的成本。二是申請成功的機構可以獲得政府一定金額的資助，以對歷史建築進行大型保育和活化利用工程。三是為申請成功的機構提供一次性撥款，以應付社會企業開辦的成本，以及最初兩年營運期間可能出現的經營赤字。此舉可以照顧到規模較大的歷史建築維修保護以及較為複雜的日常經營。

　　由於「活化歷史建築夥伴計劃」需以社會企業的形式推行，而營運團體為非營利性質，因此獲得邀請的非營利機構可以獲得政府提供的財政資助。但是，社會企業日後所得的盈餘，須按照原先申請書上陳述的目標，全數再投資於社會企業，以支持社會企業的營運或擴充。同時，獲得上述財政資助的先決條件是：申請成功的機構預計可以在營運兩年後自負盈虧。假若社會企業在提供服務或營運兩年後仍出現赤字，未能達到政府的要求，或未能在指定期限內改善情況，特區政府會決定是否終止協議並收回相關歷史建築。

　　香港發展局實施「維修資助計劃」，即通過向私人擁有的已評級歷史建築的業主，以及租用政府擁有的法定古蹟，或已評級歷史建築的非營利機構承擔人提供資助，讓他們可以自行進行維修保護工程，從而使這些歷史建築

不至於因年久失修而破損。為此，特區政府預留出 20 多億港幣用於歷史建築保護，其中包括對「活化歷史建築夥伴計劃」項目的資助。這樣在資金投入方面，既減輕了政府的財政支出，又對參加「活化歷史建築夥伴計劃」的社會機構的運營進行了扶持，在財務上保證項目能順利進行。而且未來，特區政府仍然繼續擁有這些歷史建築的地權和業權。

為了盡可能讓更多關注歷史建築的社會企業有機會參與，加上不少有意申請的社會企業未必有能力承擔全部費用，因此需要研究提供不同形式的補助。例如，第一期「活化歷史建築夥伴計劃」，政府財政就預留了 10 億港幣經費，僅美荷樓活化利用項目，就投入了約 2.2 億港幣資金。非營利機構的建議獲採納後，需要簽訂有法律約束力的租約。政府根據不同項目的實際情況，例如，社會企業的性質、規模和投資水平，來確定租賃年限，租賃期一般為 3～6 年。租賃年限的長短直接影響着社會機構參與申請的意願，如果有非常充分的理由，則可以申請較長的租賃年限。

為了鼓勵公眾參與，香港發展局文物保育專員辦事處善用特區政府預留的 5 億港幣，於 2016 年成立保育歷史建築基金，並成立了保育歷史建築基金會，涵蓋政府已有的歷史建築保育措施和活動，可用於補助公眾教育、社區參與、宣傳活動和學術研究。設立長期的保育歷史建築基金，能夠有效扶植那些短期內尚未盈利，但是未來可以自給自足的更新項目，有效緩解政府在歷史建築保護更新和長期運營中的財政壓力，也可以為歷史建築鉅額的維護費用提供適度財政支持。

2017 年 1 月，香港保育歷史建築基金會推出針對保育歷史建築的公眾參與項目以及主題研究的兩項新資助計劃，邀請了香港建築師學會、香港建築文物保護師學會、香港工程師學會、香港規劃師學會和香港測量師學會五個與保育歷史建築工作有密切關係的專業學會，以及八所頒授認可學位的高等院校，提交資助申請。經保育歷史建築諮詢委員會審議後，九宗申請獲批撥款，包括三個公眾參與項目和六個主題研究項目，涉及資助金額 1732 萬元，成功申請項目需要在 24 個月內完成。這無疑會為香港文化保育工作提供新的支持。

強化社會宣傳

「活化歷史建築夥伴計劃」的執行，是香港特別行政區政府文化保育工作的創新運作模式。在實施過程中，香港發展局注意推動全社會歷史建築保護的廣泛展開，重視對社會公眾的宣傳作用，啟發社會大眾對於歷史建築的興趣和重視。時任香港發展局局長林鄭月娥女士出席電台節目，向市民講解「活化歷史建築夥伴計劃」的內容和意義。她談道：「香港生活節奏緊張，周末想遠離煩囂，找一處地方好好放鬆，盡情放空，其實有不少選擇。例如，市民可以探索一下城中的歷史建築和文物，尋找當中蘊含的歷史、文化和藝術信息等。」通過平實的語言使社會公眾了解這項計劃與人們現實生活的關係。

「活化歷史建築夥伴計劃」的所有流程，均在香港文物保育專員辦事處的官方網站上予以公佈，供公眾查詢和參與諮詢，體現出政府有力而有序的宣傳和市民的積極參與。在公佈文物建築資料方面，特區政府及時以合適的方式公佈歷史建築評級資料，宣傳推廣政府的文物政策及措施，不斷提高工作透明度。通過簡報會等共議形式，並利用現有的科學技術手段，將有關歷史建築的詳細資料、保護與更新方案公佈於眾，一方面有利於公眾監督，另一方面可以擴大歷史建築的社會影響。

同時特區政府機構還通過積極組織展覽、公眾教育宣傳等活動，使歷史建築保護觀念深入人心，拉近歷史建築保育和公眾之間的距離。例如發行電子刊物、印刷本，有效地報道歷史建築保育和活化信息。同時，文物保育專員辦事處舉辦了一系列公眾教育活動，旨在鼓勵更多不同的社區團體參與文物保育工作，例如，2012 年 6～12 月，舉辦「古蹟大發現」巡迴展覽，於八個地點介紹「香港文物旅遊博覽 —— 古蹟串串貢」的六條遊蹤路線，參觀人數高達 14 萬人；2012 年 12 月，與香港建造業議會、香港大學建築學系及古物古蹟辦事處共同舉辦內地與香港文物建築材料、技術、營造管理研討會，吸引超過 200 名業界人士參加。

2009 年 2 月，第一批獲選的所有「活化歷史建設夥伴計劃」分別在尖沙咀九龍公園香港文物探知館、荃灣愉景新城、銅鑼灣香港中央圖書館等六處公眾集中的場所進行為期兩個月的巡迴展覽。2013 年 7～12 月，香港發展局文物保育專員辦事處舉辦了「活化歷史建築夥伴計劃」巡迴展覽，作為「家是香港」運動的活動之一，介紹已經陸續啟用的歷史建築保育和活化項目情況，展示歷史建築活化前後的珍貴照片。同時在展覽期間免費派發介紹歷史建築的小冊子和特製的歷史建築磁石貼。希望通過展示活化計劃的成果，加深社會大眾對「活化歷史建築夥伴計劃」的認識。

古物諮詢委員會為配合推出歷史建築保育政策諮詢文件，於 2014 年 3～6 月舉辦了一系列公眾教育宣傳活動，提高公眾對保育歷史建築的關注。其中「動漫基地保育漫畫創作」工作坊與動漫基地合辦，以中學生為對象，邀請年輕漫畫家及插畫家示範繪畫具有創意的歷史建築漫畫和插畫。同時，為有興趣的非營利機構舉辦開放日，邀請他們參觀有關的歷史建築，這樣政府不但能夠顧及市民對歷史建築保護的意見，也可以推動社區積極參與實際的歷史建築保護。香港康樂及文化事務署還組織了「青少年文物之友計劃」，將其與「活化歷史建築夥伴計劃」聯繫起來，組織青少年參觀活化的歷史建築。

作為歷史建築保護的重要社會參與力量，眾多香港大眾傳媒肩負起社會責任，關注「活化歷史建築夥伴計劃」的動向，並在第一時間進行報道，使得市民可以及時了解歷史建築保護的動態信息，了解活化對象的歷史建築價值與特色以及被活化再利用的前因後果。此外，作為政府與公眾之間的橋樑，社會媒體把公眾及相關社會團體為保護歷史建築做出的種種努力，以各種形式進行宣傳，並且將市民的意見如實反映給相關政府部門，真正實現有價值的傳播，讓更多的民眾受到影響，加入保護歷史建築行列。

為加深香港市民對保育和活化歷史建築的認識，香港各界社會服務機構也作出了各自的貢獻。香港郵政於 2013 年 5 月 7 日，以「活化香港歷史建築」為題，發行一套六枚特別郵票，介紹「活化歷史建築夥伴計劃」第一期的六幢建築物的歷史背景及活化後用途。郵票及相關集郵品於同日起在郵政

總局、尖沙咀郵政局、荃灣郵政局和沙田中央郵政局展出。為配合發行特別郵票，香港郵政還就同一主題，推出首套 3D 立體郵資已付圖片卡，作為饋贈親友和收藏的理想之選。

鼓勵公眾參與

　　歷史建築保育和活化是一項系統的社會綜合工程，需要政府、學界、民眾和民間團體等各方社會力量的協同參與。事實上，在經濟可行性之外，公眾對歷史建築的認知和關注，是可持續性的必備條件。歷史建築受其位置、面積、功能等因素影響，公眾的關注程度和可及性會有所不同。「活化歷史建築夥伴計劃」的推行，一方面提高了香港公眾對於保護歷史建築的熱情，另一方面也有助於提升香港的旅遊吸引力，並為地區層面創造了更多的就業崗位，社會影響非常積極且顯著，不但進一步增強了社會公眾的歷史建築保護意識，而且使社會各界的文化遺產價值觀發生了深刻變化，保護歷史建築成為社會生活中的普遍共識。

　　在公眾參與方面，「活化歷史建築夥伴計劃」目標之一是推動市民積極參與保育歷史建築。香港發展局認為項目的對外開放度及公眾享用程度是甄選活化計劃的重要考慮因素之一。申請機構應在不影響其社會企業營運的情況下，儘量讓公眾欣賞全部或部分歷史建築。為避免公眾參與流於形式，政府部門賦予公眾更多的權利與機會，使其有效參與到歷史建築保護與更新的制度建設中來，有利於協調各利益群體的關係，確定最佳的方案。實踐證明，公眾參與發揮着不可替代的促進作用，無論是實施活化計劃，還是歷史建築的保育，都通過拓展公眾參與的渠道，重視社區居民的意見，才獲得了各方共贏的效果。

　　「活化歷史建築夥伴計劃」項目的實施，翻開了公眾參與文化遺產保護新的一頁。香港發展局作為職能機構，在社會服務方面，對於民眾意願

及居民建議十分重視，始終與社會各界保持平等溝通的關係。早在 2007
年 10 月，香港發展局在《文物保護政策》報告中表示，積極推動公眾參
與，與古物諮詢委員會攜手合作，提高工作透明度，向香港市民開放部分
歷史建築保護的會議，允許社會公眾旁聽會議內容，讓廣大民眾就歷史建
築的評級提出意見，邀請市民參與文物影響評估。同時，讓社會公眾、利
益相關者和關注團體參與活化計劃實施措施的細節，並公佈相關建議，確
保充分考慮利益相關者和關注團體的意見後，才為相關活化計劃實施措施
定案，力求在項目實施前達成更大共識，及時調整和完善歷史建築保育
和活化計劃。通過「活化歷史建築夥伴計劃」，香港發展局創新了公眾參
與的機制，將這項計劃所有流程在官方網站上予以公佈，供公眾查詢和
參與。

　　香港發展局協調作用的發揮，有助於當地社區參與到活化項目中，並最
終改善社區居民對活化計劃的看法。社會公眾參與對於歷史建築保護的最終
策略制定具有建設性，為不同社會群體參與歷史建築的活化更新提供了有效
途徑，也為政策制定部門收集社會各界不同的意見和利益訴求提供了渠道。
同時，為制定更加開放和民主的更新政策提供有效參照。公眾群體的複雜性
決定了其利益訴求的多樣性，更新決策想要在短時間內達成多方利益相關者
的共識，需要公眾對於歷史建築保護、城市更新與發展目的，有更深入的
理解。

　　歷史建築植根於特定的人文和自然環境，與當地居民有着天然的歷史、
文化和情感聯繫，這種聯繫已經成為歷史建築不可分割的組成部分。但是，
由於時光流逝和文化遺產原有人文、自然環境的變化，民眾與歷史建築之間
的相互關聯日漸疏遠，文化情感日趨淡漠。而保護工作者專注於通過保護工
程和技術手段遏制歷史建築本體以及周邊環境的惡化，卻往往漠視了民眾分
享和參與文化遺產保護的權利，忽略了重建民眾與歷史建築之間的情感聯
繫。由於「活化歷史建築夥伴計劃」一開始就是基於民主環境，提倡「自下
而上」的實踐，政府與民間組織相互配合，兩股力量互相扶持，使歷史建築
的保育和活化工作滲透到整個社會。

　　事實證明，歷史建築保護並不僅僅是政府和保護工作者的專利，不應僅僅侷限於管理部門和專業人員的範圍，而是廣大民眾的共同事業，每個人都有保護歷史建築的權利和義務。歷史建築在本質上和全體民眾的文化權益有關，在科學民主的時代，歷史建築的保護理念和目標，需要向社會和公眾說明，對歷史建築及其蘊含的信息、價值的發掘、研究、保護和傳播更需要廣大公眾的廣泛參與。歷史建築中蘊含着豐富的哲學、歷史、文學、宗教、藝術、天文、地理、經濟、民俗等學科內容，對其加以詮釋，並非幾個人或一些人可以勝任，需要吸納眾多學科的專家學者、社會賢達和當地民眾參與討論，才能收到更好的效果。

精細與多元

締造愉快學習體驗文化空間

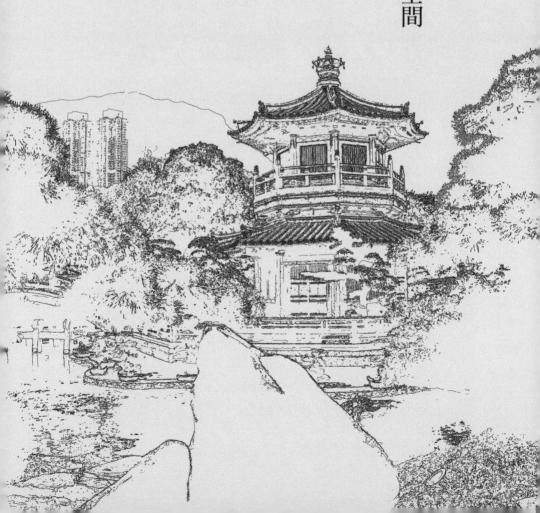

　　博物館是城市記憶的守護者，是城市歷史的收藏者，細細描摹着城市生活的文化脈絡。香港是一個擁有多樣文化的城市，締造出多元豐富的城市生活。從昔日古樸漁村，到今天作為國際化大都會，香港就如滿載歷史和豐富文化遺產的寶庫，其文化的肌理脈絡散落在香港島、九龍、新界各區，儲藏在一座座博物館裏。曾頂着「文化的沙漠」帽子的香港，在中西文化融合中呈現出別具一格的文化魅力，使香港的博物館文化，不僅肩負起展示傳統文化的重任，更以包羅萬象的文化氣息，薈萃城市生活中的點點滴滴。

　　實際上，博物館的存在不僅清晰了香港的歷史脈絡，更為民眾提供了集體回憶的空間，也為每位觀眾安排了一場場面向未來的想象之旅。特別是近年來，為了使市民重視香港歷史古蹟，通過「活化歷史建築夥伴計劃」的實施，以法定古蹟和歷史建築保育和活化而成的博物館、文化館相繼落成。全港 700 多萬市民有超過一半人次，在一年中參觀過博物館，香港的博物館普及度可見一斑。

　　從全國視角來看，近年來博物館的數量和人氣逐年遞增，但是能引發觀展熱潮的還是少數博物館，一些博物館門庭冷清、人氣不佳。優質博物館和高質量展覽集中於某些城市，文化供給上，東西部之間、城鄉之間還存有不平衡。我一貫主張博物館之間加強合作，實現資源共享、優勢互補、人員交流等諸多好處，共同集中力量服務於中國博物館事業的健康發展。

　　在故宮博物院與香港博物館界長期密切合作的基礎上，故宮博物院與香

港特別行政區政府雙方都希望利用彼此的優勢，在展覽、研究及教育領域上進一步加強合作。2015 年 9 月，我與時任香港特別行政區政府政務司司長林鄭月娥女士在北京的會面討論中，探討了在香港興建一所永久性展示故宮文化和中華文化的博物館的可行性。經過七年的論證、籌備、建設，2022 年 7 月，香港故宮文化博物館即將迎來開放，這是一件值得期待的盛事。

在香港故宮文化博物館籌建前後，我也因工作原因多次赴香港，其間考察了多座博物館，與同行交流、促成合作，對香港博物館事業也有了更深入的認識。

香港博物館掠影

香港擁有 50 多座各具特色的博物館，豐富多彩的博物館文化活動已經成為社會生活的重要內容。其中香港康樂及文化事務署管轄的博物館，除香港歷史博物館、香港文化博物館、香港藝術館、香港科學館、香港海防博物館等幾座大型博物館外，規模較小的還有茶具文物館、香港鐵路博物館、三棟屋博物館以及香港視覺藝術中心等，涵蓋藝術、歷史、考古、民俗、軍事、科學、天文、交通等多個範疇，為大眾提供了多元化的選擇。

香港作為國際級城市，博物館的持續發展，為市民和訪客源源不斷地提供文化營養。為此，香港的各博物館均採用三管齊下的文化傳播方針：一是舉辦普及性的講座、工作坊、工藝班、參觀古蹟和自然保護區、觀測星空等活動，以提升市民對藝術、歷史、科學及天文的興趣，增加觀眾，特別是青少年的相關知識；二是結合中國歷史、美術、科學教學，舉辦教師培訓班，同時培養學生對學習上述學科的興趣；三是與高等院校合辦不同專題的學術研討會，以此深化博物館相關各學科的研究。

教育是博物館服務社會的主要功能，在這方面香港博物館領域投放了大量資源，成績顯著。例如，香港康樂及文化事務署下設的香港歷史博物館、

香港文化博物館、香港科學館和香港藝術館等眾多博物館機構，人員為公務員編制。香港博物館的使命定位為：讓觀眾通過愉快的學習，增加對文化藝術和科學技術的認識和興趣。眾多博物館設有不同主題的常設展廳，並舉辦各項專題展覽及教育活動。特區政府期望通過探索香港和世界各地的多姿多彩文化，提高公眾對文化的認知，從而理解文化對社會的重要性。

香港的博物館在展覽內容與展示手法的配合方面有不少創新的舉措，不僅豐富了香港地窄人稠的城市生活，更令文化藝術的知識海洋觸手可及。目前來博物館參觀，成為香港大部分中小學、幼兒園課程內的歷史教育活動。一件件精美的藝術品、一組組「會說話」的文物、一項項極富創意的科學發明，使同學們獲得在教室中、書本裏學不到的知識，同學們在博物館裏伴隨海浪聲、飛鳥聲，快樂地開展動手實踐。各個學校還經常組織學生們到博物館進行課外旅行，到太空館進行太空之旅，去茶具博物館體驗品茶文化，去文化博物館與古人進行跨越時空的交談。

香港博物館最突出的特色是小而多元，佈局廣泛。在香港的 50 多個博物館裏，其中約半數由特區政府營運。與此同時，香港康樂及文化事務署為鼓勵市民多走進博物館，參與相關文化活動，不僅將大部分的公共博物館向公眾免費開放，更推出各式各樣的優惠活動。為吸引更多年輕人參與文化推廣，各博物館也開始讓青年文化、流行文化等活動內容，走進了以往偏重精緻文化的博物館。一些博物館「舊館換新顏」的舉措，受到社會各界的好評。

香港歷史博物館

香港歷史博物館，創立於 1975 年，目前的館舍於 1998 年啟用，建築面積 1.75 萬平方米，分為常設展覽展廳和專題展廳。香港歷史博物館的功能是通過購藏、修復和研究館藏文物，以保存香港的文化遺產。主要展出香港出土文物、歷史圖片和地圖等，還定期舉辦文化活動，同時展出一些與香港歷史相關的文物或各國珍貴的歷史文物。除了位於漆咸道南的主館外，香港歷

史博物館還包括五間分館，即香港海防博物館、孫中山紀念館、李鄭屋漢墓博物館、羅屋民俗館以及葛量洪號滅火輪展覽館。

長期以來，香港博物館的發展特色為定位精細化、展品類型化。這一特色是從香港早期博物館逐漸發展轉變而來。香港歷史博物館的前身是市政局於1962年在大會堂成立的香港博物美術館，香港博物美術館以「大」而「博」聚攏了當時香港的大量展品。1975年，博物美術館一分為二，成為香港藝術館和香港歷史博物館的前身。如今，香港歷史博物館自建館以來，已經舉辦70多場大型專題展覽。香港藝術館也已經成為保存中國文化精髓和推廣本地文化的知識殿堂，經常展出內地和世界各國的重要藝術品。

香港歷史博物館自開幕以來，推出常設展廳「香港故事」，這是多年來蒐集、整理、修復、研究工作的成果。「香港故事」展覽以逾4000件展品和新技術的創新呈現，通過館藏文物、歷史場景、多媒體節目、計算機操控的聲音和光影效果，以教育與休閑兼備的原則，互動輕鬆的手法，栩栩如生地展示從4億年前泥盆紀開始的漫長歷史發展，特別是香港如何在百多年間從鮮為人知的村落，蛻變為國際大都會的曲折歷程。同時，展覽較全面地介紹了華南沿岸的地貌、氣候、生態、動植物，利用考古材料揭示香港的先民生活，以豐富多彩的文物闡述本地民間風俗。

長期以來，香港歷史博物館通過館藏展覽、教育及文化推廣活動，提高市民對香港歷史的發展及其獨特文化遺產的認識和興趣。觀眾進入博物館就可以看到常設在這裏的金庸館。金庸先生「活到老，學到老」的韌勁，為香港作出貢獻的赤誠之心，使他創造了一個風靡全球華人的武俠世界。觀眾走到李小龍的展館前，就可以看到「武‧藝‧人生李小龍」的字樣，通過武打場景展現李小龍剛柔相濟的形象，特別是粉碎「東亞病夫」牌匾的一腳，向世界宣告中華民族頑強不屈、自強不息的精神。

「香港故事」常設展覽是香港歷史博物館的重點展覽，開幕以來深受觀眾歡迎。隨着館藏文物與日俱增，展覽演繹手法推陳出新，這項常設展覽也需要與時俱進，因此從2020年10月開始關閉，進行全面更新工程。在全新的常設展覽開放前，為了繼續向觀眾介紹香港發展歷程，香港歷史博物館特

別製作了一個「香港故事」精華版展覽，將原佔地 7000 平方米的展覽，濃縮於約 1000 平方米的展廳之中，展出 460 組精選展品及約 210 張照片，香港故事的精髓重現觀眾眼前。

香港文化博物館

香港文化博物館是康樂及文化事務署下設的一所綜合性博物館，展覽內容涵蓋歷史、藝術和文化等不同範疇，2000 年對公眾開放。在展覽設施方面，香港文化博物館陳列面積達 7500 平方米，是香港規模最大的綜合性博物館。博物館採取中國傳統四合院佈局，共設有 12 個展覽館，包括六個常設展覽館及六個專題展覽館。香港文化博物館希望通過探索香港和世界各地的多姿多彩文化，豐富民眾生活，並且民眾由此得到啟發。香港文化博物館力求為參觀人士提供感性、創新、富啟發性、具教育意義和愉快感的博物館體驗，也支持和鼓勵對知識、藝術及創意的追求。

六個常設展覽館包括瞧潮香港 60＋、金庸館、粵劇文物館、徐展堂中國藝術館、趙少昂藝術館及兒童探知館。香港因地理優勢，匯聚東西文化，成為國際都市。在香港的整個演變過程中，香港流行文化在時代浪潮中呈現不同面貌。瞧潮香港 60＋ 聚焦第二次世界大戰後至 21 世紀初香港流行音樂、電影、電視和電台廣播節目的發展，旁及漫畫和玩具。透過逾 1000 件展品，闡述香港流行文化的演變，了解其社會背景和藝術特色。展覽希望能引領大家尋找香港過去的發展軌跡，同時啟發我們傳承香港的多元文化，共同創造更美好的未來。兒童探知館展館大部分展品特別為 4~10 歲的兒童設計。展館分為八個學習遊戲區，讓小朋友漫步米埔沼澤，深入地底，潛入水中，又和鳥兒、昆蟲及海洋生物做朋友；小朋友亦可以透過精心設計的遊戲，認識本地考古學家的工作，一睹香港神祕的出土文物；還有，小朋友也可以在此探索新界傳統鄉村的生活，並可與家人一起分享昔日兒童的玩意。展館還附設香江童玩展覽，展出本港設計、製造或銷售的玩具，講述香港玩具的發展。

　　為提高參觀者對文化藝術的興趣，六個專題展覽館在不同時間推出多元化的展覽主題，包括本地飲食、娛樂、漫畫、粵劇名伶、藝術表演者、時裝設計、內地及香港的非物質文化遺產、中國及海外的藝術珍寶等，其中很多是與香港以及海內外不同的文化和博物館機構合作舉辦的展覽，深受觀眾的歡迎。除展覽以外，香港文化博物館也舉辦有關文化、歷史及藝術的講座、學校節目、親子活動和兒童活動、劇院節目、導覽服務、製作教學資源冊及工作紙等活動，鼓勵不同社會群體參與博物館活動。

東華三院文物館

　　2015 年 12 月，我考察了香港東華三院文物館。東華三院是具有社會責任感的醫院，為香港普通市民已經服務百年以上。東華三院文物館位於香港上環窩打老道，原為廣華醫院大堂。1970 年，東華三院為慶祝成立 100 周年，將廣華醫院大堂改建成為東華三院文物館，用以保存東華三院的歷史文物和收藏珍貴文獻。東華三院文物館於 1993 年對社會開放。2016 年，由於廣華醫院進行再建設，位於醫院內的東華三院文物館也進行了大型維修工程。

　　東華三院文物館兼具中西方的建築特色，文物館內建築物正面的中式裝飾和祠堂佈局，清楚展現出中式建築特色。簷板上的花卉和吉祥圖案，以及外廊的樑架和駝峰均是精緻的木刻。「金字形屋頂」鋪有綠色琉璃瓦，現屋脊建於 1991 年，為仿照 1910 年的原有屋脊重建。西方建築元素主要見於建築物的側面和背面，包括使用小圓窗和連拱頂石的弓形拱窗。大堂內通往展覽廳的四道拱門設有西式楣窗。大堂的屋頂由傳統的中式桁條和樑架結構支撐，而偏廳則採用了雙柱桁架。

　　如今，走進東華三院文物館，可以看到「急公好義」「博施濟泉」「共懷康濟」等從清末沿襲至今的近百塊褒勵牌匾掛滿了醫院大堂，這些牌匾記錄了東華三院的歷史角色。東華三院文物館館內設有專題展覽廳，介紹東華三院自清同治九年（1870 年）建院，在醫療、教育、社會服務以及籌募活動方

面的歷史及發展。展品大部分是透過文物徵集活動向廣大市民收集得來的，包括 20 世紀 20 年代的捐款收據、20 世紀 30 年代的義學畢業證書及 20 世紀 50 年代的義莊收據等。同時，通過文物館及東華三院下屬服務單位的藏品，使專題展覽內容更豐富。

香港大學美術博物館

　　2011 年 12 月，赴香港參加「文物保育國際研討會」期間，我參觀了香港大學美術博物館。香港大學美術博物館創立於 1953 年，位於香港島薄扶林般咸道 90 號，前身為 1932 年成立的馮平山圖書館，1932 年馮平山樓落成後正式成立，圖書收藏以中文文獻為主。1994 年，博物館更名為香港大學美術博物館，並於 1996 年增建新翼徐展堂樓。

　　過去 60 年來，作為香港現存歷史最悠久的博物館，香港大學美術博物館收藏了許多中國文物與藝術品。博物館藏品由熱心人士捐贈和從大學徵集而來，主要分為青銅器、陶瓷和書畫三類，還收藏有木器、玉器和雕刻。館藏以瓷器最受矚目，包括漢代鉛釉陶器和唐代三彩器等。藏品還有商代和西周時期的青銅禮器以及東周至宋代的銅鏡，館內元代景教十字銅牌收藏量更是世界之冠。

　　博物館經常舉辦各類型展覽，介紹中國和西方的現代和傳統藝術以及香港早期歷史，並舉行研討會、講座，演藝活動，致力為各界人士提供不同的藝術和文化體驗，為社會公眾提高藝術欣賞水平和加深文化修養。同時香港大學美術博物館用於香港大學藝術系的教學工作，輔助教授中國古代藝術及博物館學等課程。香港大學美術博物館秉承以教育為目標的宗旨，希望通過藝術教學開闊學生的視野和知識領域。

香港中文大學文物館

　　香港中文大學是座擁有半個世紀歷史的著名高等院校，培養了無數活

躍在學術界的優秀畢業生，其中包括四位諾貝爾獎獲得者。香港中文大學在不斷創新、不斷進取的同時，始終固守着中華民族的傳統文化。例如，在 20 世紀 70 年代香港著名的「中文運動」中，香港中文大學也起到了舉足輕重的重要作用。這場語言抗爭結束了英文壟斷香港官方語言多年的局面，是具有里程碑意義的文化運動。時至今日，博學於文、約之以禮，香港中文大學師生經過半個多世紀的努力，終於迎來了中國傳統文化發揚光大的新時期。

香港中文大學文物館成立於 1971 年，是香港公眾博物館之一，位於香港中文大學內。文物館秉承香港中文大學的宗旨，以館藏及惠借文物精品為基礎，致力弘揚中國文化，促進中外學術交流，貢獻社會；收藏、保存、研究及展覽中國文物如繪畫、書法及不同類型的工藝美術，並經常舉辦不同專題的文物藝術及考古展覽。作為大學的教學博物館，香港中文大學文物館與藝術系緊密合作，在博物館學及藝術史學方面，提供實物實習等深度研究，也與香港中文大學其他院系共同開展中國藝術在社會、文化、技術及歷史等領域的跨學科研究。

故宮博物院與香港中文大學文物館早有密切的學術交往，2011 年 9～12 月「蘭亭特展」期間，香港中文大學文物館更無償出借其館藏的「遊相蘭亭十種拓本」，以彌補故宮博物院相關展品的缺憾，為展覽的成功提供了無私幫助。此舉也是故宮博物院有史以來第一次向內地以外的博物館借藏品參加院內舉辦的主題展覽。「蘭亭特展」後，兩館間加深了情感交流，為今後的合作打下良好的基礎。

2014 年 9 月 23 日，故宮博物院與香港中文大學簽署戰略合作意向書，致力於在文化研究領域的新形勢下，通過人員交流、培訓合作、文獻研究、教學展覽等一系列方法，增進雙方學術交流，促進廣泛領域合作，從而達到交流互通、彼此借鑒的目的，更好地將文化遺產和博物館專業領域的研究推上一個新平台。在這樣的共同願景下，雙方締結合作關係，通過調查和研究中國傳統文化展開專業領域的雙贏局面，對於豐富文物藏品研究項目、傳承中華優秀傳統文化發揮出重要的作用。

2014 年 9 月，我再次考察香港中文大學文物館和香港中文大學建築學院。同時，在香港中文大學祖堯堂，做了《關於城市文化建設與文化遺產保護》專題演講，並接受了香港中文大學建築學院客座教授和文物館榮譽高級研究員的聘書。我很榮幸能參與到香港中文大學的建設及傳承中華優秀文化事業中。

F11 攝影博物館

2017 年 4 月，我考察了香港 F11 攝影博物館，它位於跑馬地毓秀街 11 號。跑馬地毓秀街 11 號歷史建築原為私人住宅府第，建築設計洋溢着濃厚的裝飾藝術建築風格。第二次世界大戰期間，業主梁受益先生把地上一層改建為停車場。1962 年起，文氏家族購入住宅產權，並將地上一層租給不同的商戶。2010 年跑馬地毓秀街 11 號被確定為三級歷史建築。

2012 年，蘇彰德先生購入跑馬地毓秀街 11 號物業，他沒有將它拆掉重建成多層商廈，反而聘用專業團隊，到政府檔案處、新聞處及地政處查找歷史，蒐集資料，最終在一部 1984 年的香港電影裏看到了這棟樓的原貌。他們用半年時間翻查舊檔案，又花了大半年時間將整幢建築徹頭徹尾加固復修，將洋房外貌恢復昔日原本模樣。

2014 年 9 月，F11 攝影博物館開放，這是香港第一家以攝影為主題的私營博物館。F11 攝影博物館樓高三層，除了大量保留 80 年前的建築特色外，還巧妙地融入了現代化的元素。F11 攝影博物館的地下及一樓用作舉辦相關展覽，二樓為萊卡相機陳列展覽，展出大量不同型號的萊卡相機，同時收藏了上千本著名攝影師的影集。F11 攝影博物館是為了引起大眾對攝影的興趣以及培養欣賞攝影藝術的文化而建立，它提供了香港攝影主題的文化空間，本地觀眾可以欣賞來自世界各地的攝影大師展覽。通過展示珍貴的相機、攝影作品和書籍，喚起大眾對攝影的興趣，同時提倡保育和活化香港文物建築。

香港故宮文化博物館建成記

　　2015 年 9 月，我邀請時任香港特別行政區政府政務司司長林鄭月娥女士參加國際文物修復協會培訓中心的揭幕儀式，因為正是在她的幫助和推動下，國際文物修復協會培訓中心得以在故宮博物院設立。在談話中，她肯定了近年來故宮博物院赴香港展覽所取得的良好成果，我也對香港博物館同仁策劃展覽的水平和敬業精神表示讚賞。同時，我提出能否在香港興建一座長期展示故宮文化和中華文化的博物館。這個建議在當時顯得異想天開，但是林鄭月娥司長認為是個非常好的主意，並表示回香港以後會開展可行性研究。

　　2015 年 12 月，我再次拜訪林鄭月娥司長，討論深化故宮博物院與香港博物館領域的交流合作。故宮博物院與香港博物館同仁共同舉辦了多項大型文物展覽，均獲成功，吸引數十萬香港市民和訪客參觀，說明香港社會對中華文化擁有濃厚興趣。但是如果要較長時間、較大規模地展示故宮博物院的文物藏品，無論在展覽空間和展覽期限上都有侷限，不可能較長時間同時舉辦多項展覽。為此，能否在香港建設一座展示故宮文化的博物館，以固定地點、定期更換展品的形式，展示豐富多彩的故宮文化和珍貴文物，引起思考。

選址與籌備

　　在香港建設一座展示故宮文化的博物館，可以說是彼此不謀而合，完全基於雙方在文化發展上的互惠互利、資源共享。這將使此前故宮博物院與香港博物館的交流機制升級，將故宮博物院赴香港的展覽進行規範化和系統化的提升，使之更加專業化、品質化、常規化。這是非常重要的。

　　在選址方面，我知悉香港特別行政區政府考慮到西九文化區是香港有史以來最大規模的文化投資區域，將發展為一個展示地方與傳統特色，並加入

國際元素的世界級綜合文化藝術區。因此，在西九文化區興建一座專門展示中國傳統藝術和文化的博物館，是最為合適的選擇。

2016 年 3 月，在吳志華博士的引領下，我考察了香港西九文化區香港故宮文化博物館的選址地點，並與林鄭月娥司長就推進香港故宮文化博物館籌備交流意見。香港故宮文化博物館選址在美麗的西九文化區西部臨海區域，位於香港城市核心地段，位置醒目、環境優美。西九文化區需要有大量能夠充分反映和體現中華五千年文明的元素，才能夠有牢固的根基，也才能夠立足於世界文化藝術設施之林，建立起自身的存在價值。香港故宮文化博物館的功能和規模，與西九文化區內已經規劃建設或即將建設的各項文化設施十分吻合。

2016 年 8 月 29 日，我再次與林鄭月娥司長就籌建香港故宮文化博物館事宜進行深入研究，並建議爭取在 2017 年香港回歸祖國 20 周年之際，為這座博物館奠基。當天晚上，在林鄭月娥司長的安排下，我向香港賽馬會詳細介紹了故宮博物院的情況。故宮博物院是全國最大規模的綜合博物館，但是由於受館舍條件的影響，相關展覽展示工作受到一定程度的限制。故宮博物院與香港特區政府合作建設香港故宮文化博物館，可謂珠聯璧合、相得益彰。為此，香港賽馬會慈善信託基金慷慨捐贈 35 億港幣，資助香港故宮文化博物館的館舍建設。

2016 年 12 月 23 日，在故宮博物院報告廳，香港政務司司長林鄭月娥女士作為西九管理局董事局主席，我代表故宮博物院，雙方簽署《故宮博物院與西九文化區管理局就興建香港故宮文化博物館合作備忘錄》，正式啟動香港故宮文化博物館項目。按照合作備忘錄內容，香港特區政府將在西九文化區設立專門展示故宮文化的場地，並命名為「香港故宮文化博物館」，分別從文物展覽、數字多媒體展示、故宮學術講座、故宮知識講堂和故宮文化創意產品營銷五個方面，創建一個獨具中華傳統文化特色的故宮文化綜合展示空間。

時任香港特別行政區行政長官梁振英先生在致辭中表示：「700 萬中外居民和每年來港的 2000 萬外國旅客將有機會通過香港故宮文化博物館，了解

中國歷史和中華文化。香港可以進一步促進中外文化理解，擴展中外人民友誼。香港故宮文化博物館明年動工，是慶祝香港回歸祖國 20 周年最好、最大的禮物。」

　　林鄭月娥司長和我在簽字儀式之後的記者會上，介紹了香港故宮文化博物館項目的細節。林鄭月娥司長表示香港故宮文化博物館十分契合西九文化區帶動香港成為區內文化樞紐的願景，也與區內已規劃的核心文化設施，尤其是與 M+ 博物館互相配合。M+ 博物館以收藏與展示 20 世紀和 21 世紀視覺文化為定位，涵蓋視覺藝術、建築、設計和影像等領域；而香港故宮文化博物館則以展示中國傳統藝術為主，兩者各有所長，互相補足，讓西九文化區能全面展示傳統與現代、中國與世界的文化藝術。

　　香港故宮文化博物館佔地面積約 1 萬平方米，總建築面積約 3 萬平方米。主要設施包括多個固定陳列和臨時陳列展廳、教育活動室、演講廳、紀念品店和觀眾餐廳等。固定陳列展廳長期展示故宮歷史文化以及與宮廷生活有關的文物；臨時陳列展廳展示故宮博物院的書畫、器物和其他藝術收藏，也會舉辦香港收藏家的文物藏品專題。興建香港故宮文化博物館所需的土地、資金以及西九文化區管理局董事局的審批程序已完成。西九文化區管理局開展建築工程的投標工作，建築工程預計竣工日期為 2022 年。

　　西九文化區管理局就香港故宮文化博物館項目舉辦了公眾諮詢活動，旨在收集市民對香港故宮文化博物館項目的意見，尤其對設計、節目策劃，以及教學和詮釋工作等方面的建議。同時，在公眾諮詢活動期間，舉行了五場諮詢會，聽取建築及相關專業界別、文化藝術界的意見和建議。通過諮詢活動向公眾傳達對香港故宮文化博物館發展的願景，讓市民參與這項前所未有的項目。2017 年 3 月 9 日，為期八個星期的公眾諮詢活動圓滿結束。

　　2017 年 4 月，赴香港訪問期間，我在講座結束後，接受了香港眾多媒體記者的采訪，回答了香港市民關心的香港故宮文化博物館建設問題。故宮博物院收藏有 186 萬件（套）珍貴文物，為了使社會公眾更多了解故宮博物院的豐富文化資源，我們做了很多努力。即使如此，故宮博物院能夠展示的文物藏品也不到全部藏品的 2%，故宮博物院有責任讓「收藏在禁宮裏的文物

活起來」。每年一度的故宮文物大展，在香港很有影響，市民也很喜歡。因此建設香港故宮文化博物館這件事，對歷史、對城市、對民眾是負責的，是立足長遠的重要舉措。

2017 年 4 月 7 日，應新任香港政務司司長張建宗先生的邀請，我赴其官邸，為西九文化區管理局董事局成員做了題為《故宮的世界，世界的故宮》的講座。隨着故宮博物院整體維修保護工程和文物藏品清理工作的實施，故宮博物院的開放面積逐年擴大，舉辦展覽的數量明顯增加，接待能力顯著提升，社會知名度和美譽度大幅提高，成為世界著名的博物館。建設香港故宮文化博物館，對增強香港城市文化功能，服務市民文化生活以及促進香港旅遊和經濟發展等方面，都具有重要意義。

2017 年 6 月 29 日，習近平主席來到香港西九文化區臨時苗圃公園內，即香港故宮文化博物館的未來館址地點，在時任香港特別行政區梁振英行政長官、林鄭月娥候任行政長官的陪同下，見證香港特區政府政務司張建宗司長和我代表故宮博物院，共同簽署《興建香港故宮文化博物館合作協議》。在合作協議簽署前，習近平主席聽取了關於香港西九文化區規劃和建設情況。當走到香港故宮文化博物館模型前，香港特區政府領導和我向習近平主席匯報了博物館的基本情況，包括規劃選址、建築設計和資金來源等。

規劃和建設

長期以來，香港一直作為繼紐約、倫敦後的世界第三大金融中心而受到世人矚目。同時，香港也是國際和亞太地區重要的航運樞紐，並且連續多年獲評全球最自由經濟體。但是在博物館的數量和規模方面，香港與紐約、倫敦相比有明顯差距。換言之，香港的文化地位與經濟地位並不匹配，一座國際大都會沒有世界級的博物館，自然少了幾分深邃與厚重。香港故宮文化博物館的建設，無疑是香港文化事業發展的一件大事，將有利於香港成為國際文化都會的願景，也有利於故宮博物院走向國際、走向大眾生活的發展策略。

2017 年 12 月 6 日，在香港特區政府總部會議室召開了「香港故宮文化博物館項目設計簡介會」。香港民政事務局介紹了項目籌備工作的整體進度，許李嚴建築師事務所的嚴迅奇博士介紹了香港故宮文化博物館館舍設計方案，從優化公共空間網絡、傳統視藝氣質、故宮聯繫概念等方面，對博物館的設計理念、整體造型概念、內部空間變化等均加以詳細分析與解釋。吳志華博士介紹了香港故宮文化博物館陳列主題、展廳佈局和陳列主線，並就 11 個展廳展示內容做出細緻解說。

2017 年 12 月 7 日，我在香港科學館演講廳舉辦《攜手同行合作共贏 —— 香港故宮文化博物館的文化視野》講座。講座從文化資源、陳列展覽、文物修復、數字技術、文化創意、文化教育六個方面，介紹了最近幾年故宮博物院的發展變化，以及為香港故宮文化博物館的未來展覽設計、場館建設等量身策劃的方案。香港故宮文化博物館的建設，是故宮博物院發展歷史上具有里程碑意義的一件大事，為繼續深化香港特區政府與故宮博物院的合作提供了強有力的保障。

2018 年 5 月 28 日，斗柄南指，孟夏之初的香港格外美麗迷人。在林鄭月娥行政長官的親切關懷下，在香港各界人士的支持與幫助下，香港故宮文化博物館項目歷經反覆調研、深入探究，終於迎來動土儀式。在白色篷布搭起的臨時會場裏，一塊用中英文書寫的背景大展板屹立於紅地毯鋪就的儀式會台之後，顯得格外醒目。人們懷着喜悅的心情，參加香港故宮文化博物館動土儀式。我代表故宮博物院感謝林鄭月娥行政長官，感謝各界人士對香港故宮文化博物館項目的支持與幫助，同時向參加博物館建設的全體工程技術人員，表示崇高的敬意。

林鄭月娥女士在講話中，回顧了與故宮博物院的文化交流，回顧了香港故宮文化博物館的籌建過程，高度肯定了這項工程的價值和意義。她指出，香港能夠在西九龍文化區建立一座故宮文化博物館，與中央政府在「一國兩制」下對香港特區的支持和香港的獨特優勢是分不開的。故宮博物院的藏品是中華文化的精華、人類文明的瑰寶，享譽中外，而香港故宮文化博物館將可以長期、全面和深入地展示故宮的文化珍藏。她相信香港的文化事業一定

可以熱切期待更好的將來。

　　不久的將來，香港民眾不但能在香港故宮文化博物館看到難得一見的故宮文物藏品，還能聽到著名文物專家的講座。「數字故宮」更能讓觀眾實現「身在宮外，心在宮內」的感覺，在這裏還能把故宮文化創意產品帶回家。青年學生更有機會參與故宮知識課堂活動，學到更多傳統文化知識。通過教育及推廣活動，包括為青少年提供交流和實習，以加強對歷史、文化和藝術的認識，更加深入地了解故宮文化，讓香港與內地的文化血脈更加相融。人們期待未來香港故宮文化博物館可以成為一座有溫度、讓人震撼、覺得不虛此行的博物館，為東方之珠再添魅力。

　　在香港故宮文化博物館的建築設計中，將「傳統中國空間文化」與「當代香港都市文化」有機結合，通過現代建築表達傳統精粹，依照香港空間緊湊的特點，把紫禁城中軸線變成垂直遞進關係，通過三層中庭串聯起展廳和香港的自然風景，以縱向的空間呈現中國古代建築的藝術。從外觀到內在，盡顯「陰陽平衡」「剛柔並濟」的中國宇宙觀。從外部空間來看，七層樓高的建築「上寬下聚、頂虛底實」，形似中國古代的鼎。博物館內部將北京故宮的中軸線概念，以空間立體串聯的方式，融入博物館建築設計。

　　香港故宮文化博物館建築包括七層，地下一層用來舉辦教育活動；地上一層包括演講廳、活動室、商店和餐廳等；二層可觀賞香港天際線，港島景觀一覽無遺；四層中庭可欣賞大嶼山景觀，眾多展廳則圍繞中庭佈置安排，向觀眾呈現出一個立體的博物館形象。香港故宮文化博物館共設九個展廳，總面積為 7800 平方米，每期展出 800 多件（套）故宮文物。其中五個展廳定期輪換展出故宮精選藏品，涵蓋故宮文化的不同面貌，包括紫禁城建築、清代宮廷生活和文化傳承工作等主題。另有四個展廳則展出香港文物收藏、藝術體驗互動等專題展覽。

　　香港故宮文化博物館館長人選經全球公開招聘後，決定由香港康樂及文化事務署副署長吳志華博士出任。吳志華博士是經驗豐富的文物博物館領域專家，對中華傳統文化和當代文化藝術都有深刻認識。他也是故宮博物院的老朋友，曾策劃過不少故宮博物院的大型展覽項目在香港展出。他在獲委任

新職時感言：「我很高興能夠帶領香港故宮文化博物館開啟首個章節，以及創建其成為世界領先致力推廣中國藝術文化的博物館。」吳志華博士此前曾借調到西九文化區管理局，協助督導香港故宮文化博物館發展，對這座博物館項目十分熟悉，是香港故宮文化博物館館長的理想人選。

　　香港故宮文化博物館擁有優秀藝術人才與國際策展團隊，成為香港將故宮文化推向世界舞台的優勢。香港故宮文化博物館開館後，每日接待觀眾不超過 1 萬人次。吳志華館長期待，故宮文化從「館舍文化」走向「大千世界」，將觀眾群從香港本地 700 多萬人口，擴大至粵港澳大灣區 7000 萬人口，進而走進世界各國民眾的文化生活。他說：「香港是祖國通向世界的『南大門』，連接中華文化與世界文化的橋樑紐帶。香港故宮文化博物館的落成，一定能讓香港融入國內國際的文化雙循環。」

交流與合作

實現內地與香港的優勢互補

　　香港回歸祖國 20 餘載，內地與香港除了共享國家發展的紅利外，也可以共賞在時代的湍流中留存至今的藝術瑰寶，在強大的民族共識與文化自信中，凝聚同為中華兒女的自豪。因此，加強文化遺產和博物館領域的合作，無疑是增強城市文化底蘊和文化自信的直接手段，更可以使廣大民眾了解香港在中華文化傳承中的特殊地位和貢獻。與此同時，香港故宮文化博物館的建設，既可以使故宮博物院得以踐行中華文化傳承的長遠承諾，也可以使香港博物館界增加一份文化自信，更可以為香港吸引更多海內外博物館愛好者，提升香港成為擁有國際重量級博物館的文化之都。

簽署交流合作協議

　　2011 年 12 月，在參加「文物保育國際研討會」期間，我代表國家文物局與香港民政事務局簽署了《關於深化文化遺產領域交流與合作的協議書》，並與香港民政事務局座談共同建立打擊盜竊盜掘走私文物的合作機制。這項協議開啟了內地與香港文化遺產保護領域的全面合作。回歸祖國以來，香港特別行政區政府遵循「綠色、環保、低碳」的要求，開展「文化保育運動」，充分認識到要實現城市健康可持續發展，文化是重要的組成部

分。一座不斷進步的城市，必定重視自己的歷史與文化。文化遺產保護不是單純地保留文物古蹟，而且必須與所處時代的文化環境、生態環境和市民訴求相結合。

2012 年 2 月 15 日，香港康樂及文化事務署助理署長吳志華博士及下轄香港藝術館總館長、香港歷史博物館總館長、香港文化博物館館長一行訪問故宮博物院，商談雙方未來五年的合作交流事宜。在此基礎上，2012 年 6 月 21 日，我代表故宮博物院與香港康樂及文化事務署署長馮程淑儀女士，簽署了《故宮博物院與香港康文署合作意向書》，包含開展多層次、多角度的合作。例如，共同開展文物藏品的保管、保護，以及文物保護材料、技術等的合作研究；在展覽策劃、宣傳教育、藏品研究、文化產品推廣、觀眾服務、管理、出版、建立會員制和志願者體系等方面開展交流。

《故宮博物院與香港康文署合作意向書》的簽訂，標誌着雙方全方位合作的新開端。通過合作以及雙方的共同努力，在香港地區構建起弘揚傳統文化，以多樣的形式為香港公眾提供認知、欣賞中華民族璀璨文化和藝術的平台。雙方還議定，在之後五年，共同推出多個高水平合作展覽項目，為香港民眾帶來一系列文化盛宴。繼 2012 年首次簽署合作意向書後，雙方進一步建立起更緊密的交流合作關係，促進文化遺產的保護和展示，加強了內地與香港文化藝術的互通，讓更多香港公眾有機會欣賞中華文化瑰寶，同時也讓中華文化瑰寶的光輝，通過香港這個窗口傳播到世界各地。

時隔五年，2017 年 12 月 7 日，我再次代表故宮博物院與香港康樂及文化事務署署長李美嫦女士，在香港科學館簽署第二份《故宮博物院與香港康文署合作意向書》。雙方以此作為開端，在以往交流的基礎上，深化和擴大交流合作，以促進文化遺產的保護和展示。雙方在此後的五年間，每年都在香港舉辦故宮專題文物展覽；在文化遺產保護、藏品管理、學術研究等領域，交流專業知識及經驗；建立人才培訓合作機制，並通過為青少年提供交流和實習機會等教育及推廣活動，以加強大眾對歷史、文化和藝術的認識。

合作舉辦故宮展覽

香港是中西文化交流融匯之地，我們希望藉助博物館的平台，通過文物展覽這一直觀的方式，向更多香港民眾展示中華傳統文化，向更多國際友人宣傳博大精深的中華文化。2000 年 12 月，香港文化博物館建成，故宮博物院為此舉辦了「乾隆皇帝八旬萬壽慶典展」，該展覽成為香港文化博物館成立慶典系列展覽的重要組成部分。2007 年 6 月，為慶祝香港回歸祖國 10 周年，故宮博物院赴香港藝術館舉辦了「國之重寶——故宮博物院藏晉唐宋元書畫展」，參展精品為包括《清明上河圖》在內的 31 件一級文物，在香港引起了極大反響，轟動一時。

自 2012 年以來，故宮博物院在香港康樂及文化事務署下轄的香港藝術館、香港文化館、香港歷史博物館以及香港科學館等，每年舉辦一項展覽，讓香港市民有機會欣賞和認識故宮歷史文化。展覽深受香港市民和世界各地訪港人士的歡迎和喜愛。香港文化界不僅具有國際視野，對於傳統文化更有着獨到的見解，我們也希望能將這種活力帶入到故宮博物院的展覽之中，使香港博物館界與故宮博物院能夠以合作舉辦展覽為契機，更深入地交流與合作，共同促進中華傳統文化的傳承與傳播。

自 2012 年以來，按照《故宮博物院與香港康文署合作意向書》，故宮博物院七項大展如約來到香港。我們欣慰地看到，每一項展覽都得到精心策劃，都取得了預期的良好效果。

2012 年 6 月，為慶祝香港回歸 15 周年，「頤養謝塵喧——乾隆皇帝的祕密花園展」在香港藝術館開幕，這是時隔五年之後，故宮博物院與香港康樂及文化事務署及其所轄博物館推出的又一重量級展覽。展覽以乾隆帝歸政頤養的乾隆花園為主題，展出了包括書畫、貼落、傢俱、建築構件及工藝品等共計 93 件（套）文物珍品，展覽有四個展區：「風乎舞雩—歸政隱園林」「壽考維祺—長樂享太平」「延自壽量—虔誠求極樂」「盛世風華—乾隆品味鑄奇珍」。展覽通過展示花園的獨特設計，反映傳統皇家園林的特色及文化

內涵，進而探討乾隆皇帝對歸隱、長壽的追求及其背後的宗教思想，揭示一代盛世之君的內心世界。

2013 年 7 月，「國采朝章 —— 清代宮廷服飾展」在香港歷史博物館舉辦。這項展覽共展出文物 136 件（套），囊括了清代宮廷皇帝后妃在不同場合穿着的豐富多樣的服裝，包括禮服、吉服、常服、行服、戎服和便服，其中有近三成是首次展出的精品，這是故宮博物院在中國內地以外地區舉辦的最大規模的服飾文物專題展。正如展覽的名字「國采朝章」一樣，服飾的色彩與紋樣，是服飾文化的核心與靈魂，而理解服飾色彩與紋樣所傳達出的意義，不論古今中外，都需要一個文化背景作為支撐。在中華文化這一共同的文化背景下，對於服飾色彩與紋樣所傳達的喜樂平安，內地和香港民眾有着與生俱來的相同認識。

2015 年 6 月，「西洋奇器 —— 清宮科技展」在香港科學館開幕。此次展覽以「西洋奇器」為題，主要選取了清宮舊藏的西洋科技文物及宮廷製作的各類儀器。展覽共分八個部分，包括天文儀器、數學用具、度量衡、醫學用具、武備器械、生活用具、鐘錶、與科技相關的繪畫和書籍。這是一個融合科學與歷史的展覽，展出 120 件（套）故宮博物院珍藏的西方科學儀器。這項展覽在香港展出還有一層特殊意義，香港的歷史建築中有很多中西合璧的近代建築，而此次展品中有相當一部分是中西合璧的近代文物，這些不可移動文物和可移動文物共同闡釋了一個時代中西文化交流的歷史。

2016 年 11 月，「宮囍 —— 清帝大婚慶典展」在香港文化博物館隆重舉行。通過展覽，觀眾可以了解到紫禁城中最喜慶、最熱鬧的活動 —— 皇帝大婚典禮。紫禁城中重大的典禮，大多集中在紫禁城的前朝區域舉行，而大婚慶典是最完整使用紫禁城的典禮。各項儀式從紫禁城的前朝區域一直滲入到紫禁城的內廷區域，屆時紫禁城張燈結綵，鐘鼓齊鳴。此次展覽旨在通過精美文物的展示，反映清代皇帝大婚典禮的全貌。展品包括繪畫、玉器、瓷器、金銀器、漆器、琺琅器、織繡等約 150 件（套），其中有許多展品均為首次展出。

2017 年 6 月，「八代帝居 —— 故宮養心殿文物展」在香港文化博物館

展出。共計展出文物 236 件（套），囊括了繪畫、玉器、瓷器、琺瑯器、織繡、傢俱、匾聯和佛教文物等諸多門類，使香港觀眾能夠近距離地觀看到清代皇帝當年使用過的精美文物，許多展品都是首次在內地以外地區展出。本次展覽最特別的地方是構建了大型場景，呈現了養心殿原貌，重現了帝王之家的生活；並利用多媒體技術還原在養心殿發生的歷史事件，讓觀眾可以穿越時空、身臨其境。在形式設計上，展覽將養心殿內的重要場景以原狀陳列的方式展示，着重呈現了正殿、三希堂、西暖閣、垂簾聽政四個原狀景觀，較為全面地展示自清朝雍正皇帝直至清末，八代皇帝在養心殿辦公、學習、休閑、居住和禮佛等場景，使參觀者能夠了解養心殿在清朝歷史中的地位和意義。

2017 年 7 月，「萬壽載德 —— 清宮帝后誕辰慶典展」在香港歷史博物館開幕。展品包括 210 組，共計 425 件文物。在中國古代，皇帝及皇太后的壽辰是國家大事。到康熙帝六旬萬壽慶典時，開啟了清宮隆重慶祝萬壽之例。此後，乾隆帝的生母崇慶皇太后、乾隆帝、嘉慶帝和慈禧太后都隆重慶祝萬壽。清宮帝后的萬壽盛典，既展示了清代的禮儀制度，更從側面反映了清朝的政治、經濟實力，還展示了當時京師的民間風貌；既蘊含了清宮帝后的祝壽思想，更彰顯了尊老敬賢的道德追求，弘揚了中華民族的傳統美德。這一清宮帝后誕辰慶典的展覽，使觀眾認識到中國古代祝壽文化的豐富內涵。

2019 年 1 月，「穿越紫禁城 —— 建築營造展」在香港文物探知館舉辦。展覽以紫禁城的建築營造技藝為主題，介紹紫禁城的由來、規劃和建築特色，其中重點介紹紫禁城內規格最高的建築 —— 太和殿。展覽通過建築模型、斗拱模型、垂脊裝飾和彩畫複製品等 18 件（套）展品，讓觀眾認識紫禁城所蘊藏的深厚文化底蘊和建築智慧。重點展品包括明代七踩溜金斗拱模型、清代單翹單昂五踩平身科斗拱模型、紫禁城宮殿建築使用的方形地磚「金磚」（現代品）、乾清門升降龍天花彩畫和太和殿垂脊裝飾的複製品。展覽也介紹了香港中式建築的風格和特色，包括位於元朗屏山的鄧氏宗祠、大夫第和景賢里，讓參觀者從中了解保育文物建築的重要性。

在上述展覽中，香港各博物館均發揮自身特長，充分展現歷史文化的

發展脈絡及其與人們生活的關係。一方面把故宮博物院送展的文物珍品放置於密閉的展櫃中，嚴格保護。另一方面製作一些相近相似的輔助展品作為替代，可供觀眾動手實際操作體驗，成為每期策展的重點。通過採取互動的形式，觀眾得以加深對文物的理解，這樣的努力在每個展覽中都有不俗的表現，現場再現歷史場景的多媒體技術呈現，更是令人印象深刻。通過此種文物展示方式，既保障了珍貴文物的安全，又能使觀眾直接參與，達到互動的效果，值得其他博物館借鑒。

過去故宮博物院的展覽大多是單一主題，如金銀器展、玉器展和銅器展。但是近年來在香港博物館的展覽，往往通過一個人、一個事件、一個空間的「講故事」形式展開，更為引人入勝。歷史、文化、藝術與現實生活息息相關，讓博物館文化走進人們生活，是博物館的使命。這就需要將展覽內容條理清晰、內容全面、淺顯易懂地傳達給觀眾，引發觀眾的興趣、探索、共鳴與思考，使他們願意與古人對話。

同時，香港博物館同仁的工作作風對我們也具有學習和借鑒意義。針對每次展覽策劃籌辦，博物館均從展覽設計、展場效果、特選主題簡介、展品包裝運輸、展品保安裝置、教育及配套活動等各個方面進行研究討論，精心籌備。博物館同仁親自製作演示模型，運用現代科技解讀文物，使文物藏品變得生動、活潑。而且觀眾還可以通過網絡或電話預約，會有博物館人員或義工提供免費講解服務。

如此，故宮博物院幾乎每年都有不同主題的文物展覽在香港的各博物館展出，從宮廷文化到皇家生活，從書法繪畫到傢俱器物，從清宮服飾到外國文物，香港市民得以從不同角度了解中國歷史和中華傳統文化，展覽均獲得強烈反響。這些展覽的舉辦進一步激發了香港民眾的愛國熱情，增進了香港和內地之間文化交流和相互理解。幾年來，這一系列的故宮文物展覽，也對在廣大的南部中華文化圈傳播弘揚祖國博大精深的傳統文化起到了重要作用，影響遠及東南亞地區，已經成為一個代表中華傳統文化的重要文化品牌。

故宮博物院與香港博物館界有着良好的合作關係。香港康樂及文化事

務署下轄的各個博物館，都獨具特色和文化意義，也有很多方面值得故宮博物院學習和借鑒。2014 年 12 月，故宮博物院舉辦了香港康樂及文化事務署下轄博物館館長培訓班。在一周的時間裏，故宮博物院安排不同部門人員、專家學者與各位館長進行深入交流，就專業問題交換意見，盡可能地提供廣泛交流的平台。故宮博物院也從香港博物館同仁這裏學習到了不少好理念、好經驗，他們的專業態度及專業能力，使我們在多年展覽合作中深有感觸並大為感動。未來，香港博物館界與故宮博物院將繼續保持緊密合作的夥伴關係，進一步攜手合作，一起推動中華文化走向世界。

每當故宮博物院展覽來到香港展出時，媒體均集中進行報道，社會各界廣泛關注，博物館門前排起長隊，展現出香港市民想要一睹國家文化瑰寶的熾烈願望。這是由於香港市民以往較少觀賞到如此高規格「國寶」，也是「中國歷史」「文化遺產」難得清晰又具象的呈現。近年來「國寶」入駐香港的機會不斷增加，雖然只是臨時展覽，但是在一定程度上填補了香港博物館界在凝聚中華民族意識方面的內容空白，也使一直以來浸潤在地區歷史中的香港市民再次直觀欣賞到國家傳統文化的精粹及其現代意義。

參加相關國際會議

10 年來，我在香港先後參加了三次文化遺產保護和博物館領域的重要國際會議。這三次文化之旅使我感受到，在城市化加速進程的背景下，香港作為現代文明與經濟貿易的繁華口岸，與今天的內地城市一樣，面對經濟社會發展有着種種前行的壓力。因曾經忽視對文化遺產的保護，也失去了很多獨具特色的歷史建築。但是，近年來情況有了很大改變。香港特別行政區政府不但重視文化遺產的保護，同時呼籲社會公眾參與到歷史建築的保育和活化過程，提高民眾對歷史建築的關注，更加合理地利用文化資源，取得很多可圈可點的經驗。

　　第一次香港文化之旅是在 2011 年 12 月，應香港發展局局長林鄭月娥女士邀請，我赴香港參加「保育與發展 —— 中國視野」文物保育國際研討會，同時代表國家文物局與香港民政事務局簽署《關於深化文化遺產領域交流與合作協議書》。會議認為，歷史建築保護與活化利用並不是矛盾的對立面，關鍵在於如何使歷史建築在獲得妥善保護的前提下，重新煥發時代光彩。歷史建築的保護不是將生活環境恢復原狀，而是要恢復歷史建築特有的歷史文化價值，通過歷史建築發掘城市的精髓，突破城市發展的侷限，實現未來可持續保護和永續利用。香港發展局負責統籌及推動歷史建築的保育與活化，希望運用創意為歷史建築注入活力，將其轉化為獨特的文化地標，達到文化、經濟、社會多贏的效果。

　　第二次香港文化之旅是在 2014 年 9 月，我應邀赴香港參加「國際文物修護學會第二十五屆會議」[❶]。2014 年，香港獲選為東南亞地區首個舉行國際文物修護學會雙年度會議的城市。每兩年舉辦一次的國際文物修護學會會議，自 20 世紀 60 年代以來，一直是文物保護修復領域最重要的國際盛會，為文物保護工作者提供了重要的平台，用以分享經驗與知識，並在這個不斷進步的學科領域中掌握最新的發展與趨勢。同時設立獎項和獎學金，獎勵保護修復人員的卓越成就，以此推動社會公眾對文物保護的關注。2014 年，國際文物修護學會香港年會就「源遠流長：東亞藝術文物與文化遺產的修護」這一主題開展廣泛的交流，分享最新的研究成果，使大會成為一場名副其實的國際盛事。

　　這次國際會議於 2014 年 9 月 22 日在香港大會堂順利召開，來自 30 多個國家和地區、約 400 位文物保護修復專家與學者出席了開幕式。國際文物修護學會主席莎拉·斯坦尼福斯向我頒授了國際文物保護領域最高學術榮譽「福布斯獎」，我很榮幸成為首位獲此殊榮的華人。同時，我在會上做了題為《民眾是文化遺產的真正主人 —— 由幾件農民群體保護文物故事引發的思考》

❶　國際文物修護學會成立於 1950 年，是世界三大文物保護修復組織之一，旨在為從事保護與修復文化遺產的專業人員提供交流經驗和知識的平台。

的福布斯獎講座，與代表們分享了四個發生在中國不同地方、令人感動的真實故事，講述了民眾自覺奮力保護和搶救文物的高尚情操，闡明文化遺產保護作為一項利在當代、功在千秋的社會公益事業，需要動員廣大民眾的積極參與。

在國際會議期間，我向莎拉・斯坦尼福斯主席提議，在故宮博物院成立國際文物修護學會培訓中心，希望據此加強中西方保護修復理論和科學實踐的交流，促進國內外文物保護修復技術的合作與提高。這一建議得到了莎拉・斯坦尼福斯主席和國際文物修護學會領導層的積極回應，也得到了香港政務司司長林鄭月娥女士和香港各位同仁的支持。經過一年的精心籌備，故宮博物院與國際文物修護學會簽署了合作協議，決定正式成立國際文物修護學會培訓中心，並在舉行揭牌儀式之後，舉辦第一期培訓班開班典禮。

國際文物修護學會培訓中心的成立具有十分重要的意義，依託故宮博物院進行運行及管理，基於雙方共同的宗旨、使命以及專業訴求而建立，是國際文物修護學會在海外成立的首個培訓機構。它的成立，提升了故宮博物院在國際文物保護領域的影響力，也為故宮博物院的文物保護修復事業揭開新的篇章。國際文物修護學會培訓中心為中國乃至整個亞太地區培養國際化的保護修復人才，為全世界博物館與文物保護修復人員提供國際化的高水準培訓項目，從而推動世界文物保護修復技術與研究事業的發展。

幾年來，國際文物修護學會培訓中心分別以「科學的預防性保護」「文物保護修復過程中的無損分析技術」「紡織品文物修護」和「紙質文物修護」為主題，以講課、個案研究、工作示範、小組討論與報告等形式進行，讓學員認識文物保護的當代理論、規範和最佳的應用守則，也通過與來自不同機構和文化背景的學員和講師交流，使學員互相了解和分享他們所屬地區文物博物館機構的情況，針對各自的文物保護問題探索和制定可行的解決方案。為世界各地文物修護工作者提供了學習的機會、搭建了交流的平台，並加深了相互間的聯繫與合作。

第三次香港文化之旅是在 2017 年 6 月，我應邀出席了「博物館高峰論壇」。這是香港特區政府為紀念成立 20 周年所推出的重點活動，由香港康樂

及文化事務署主辦，故宮博物院協辦。20 位來自中國、美國、英國、俄羅斯和印度等多個國家的博物館館長及專家圍繞「博物館新世代」主題展開對話，以共同應對博物館全球化、訪客轉變、公眾期望不斷提升以及科技日新月異等前所未有的挑戰。我作為首講，做了題為《讓博物館文化資源「活起來」》的演講，向與會代表介紹了故宮博物院在傳承和發揚中華傳統文化方面所做的嘗試和努力。此次論壇為香港首次舉行有關國際博物館界的活動，取得了很大的成功。

舉辦文化遺產講座

近 10 年來，在香港考察期間，我有幸應邀在不同機構和不同場合做了20 餘次學術報告或專題演講，其中包括：在香港舉辦的國際會議上的演講；在香港特別行政區政府「國家事務系列講座」的報告；在香港大學、香港城市大學、香港中文大學、香港理工大學等高等院校的學術報告；在香港藝術館、香港文化博物館、香港科學館、亞洲協會香港中心、香港中央圖書館等博物館和文化單位的專題報告；在香港工程師學會和香港建築師學會、香港中華學會、團結香港基金會、香港志蓮淨苑等機構的演講。

2012 年 6 月，我在亞洲協會香港中心發表題為《關於廣義博物館的理論與實踐》的演講，時任亞洲協會香港中心主席陳啟宗先生主持了演講。此次演講是在亞洲協會精心籌備下達成的，由於聞訊而來要求參會的聽眾數量大大超出預計，籌備者只好將演講地點從報告廳更換到了能容納 300 餘人的宴會廳，並增加了場外的視頻直播，以滿足更多聽眾的參與需求。我希望通過這次演講，使香港經濟貿易界人士詳細了解內地博物館事業發展狀況和故宮博物院發展願景，從而加入文化遺產保護事業中。

在香港伊利沙伯體育館的兩次演講也令我印象深刻。一次是 2014 年 9月，在慶祝中華人民共和國成立 65 周年文化藝術菁英峰會的演講；另一次

是 2016 年 11 月，在香港伊利沙伯體育館的專題演講。每次都有 2000 多位香港青少年聽眾，包括香港各高等院校的師生和來自中、小學的學生們。我向聽眾詳細介紹了文化城市建設、文化遺產保護以及故宮博物院文化事業發展等方面的內容，反響非常熱烈。同學們不但安靜地認真聽完兩個小時的報告，並且踴躍提問，香港青少年旺盛的求知慾令我十分感動。

一次講座結束後，有一位中學生朋友問我，是否可以帶同學一起到故宮博物院參觀。我很痛快地說可以。原以為他會帶兩三個同學來北京，結果最後來了 200 多人。所以我們要提供更多的文化交流機會，滿足年輕人的文化熱情。

「故宮學堂」項目是由香港康樂及文化事務署主辦、香港文化博物館籌劃的系列講座，旨在使那些未曾接觸故宮歷史文化的香港民眾，尤其是年輕一代，先認識故宮親和的一面，從而引起日後對故宮博物院的興趣，再推至對國家傳統文化的認同；也讓經常關注故宮動態的香港人士了解故宮博物院的新面貌。2017 年 4 月 8 日，在香港文化博物館，我為香港社會各界人士做了題為《公共文化設施的表情——以故宮博物院為例》的演講，成為「故宮學堂」首場揭幕演講。按照「故宮學堂」項目計劃，第二批至第四批「故宮學堂」項目「飛越藏品說故事」「清宮生活知多少」「故宮兒童天地互動節目」也相繼與香港市民見面。

開展青年實習計劃

2016 年 8 月 29 日，在與香港政務司司長林鄭月娥女士深入討論未來故宮博物院與香港文化領域的交流合作時，林鄭月娥司長特別強調，年輕人在社會的長遠發展中扮演着十分重要的角色，香港特別行政區政府十分重視青年發展，鼓勵多元卓越文化，希望讓不同能力、志向和教育水平的年輕人都能夠有多元化的學習、培訓和發展機會。希望能有更多香港青年到故宮博物

院實習，增進青年人對中華傳統文化、文化遺產保護以及博物館事業的認識。為此，香港政務司將每年資助 30 名左右的香港青年學生到故宮博物院實習，深度接觸祖國的文化。

2017 年 7 月，故宮博物院和香港民政事務局及廣東省青年聯合會，成功舉辦了第一屆「故宮青年實習計劃」項目。在一個半月期間，參加活動計劃的 30 位同學，在故宮博物院 10 個不同部門內從事文物整理、資料歸檔、數字故宮、展覽設計、古建築測繪、藏品管理、觀眾服務、外展翻譯、媒體公關等各項工作，將所學到的專業知識運用到實習中去。在此次實習活動的策劃過程中，為了讓同學們都能夠盡可能深入接觸到故宮博物院的各項實際工作內容，還安排了每一周不同主題的見習活動。經過六周豐富的實習工作和體驗活動，每一位同學都對中華傳統文化、對故宮博物院有了更深刻的印象和更清晰的概念。

2018 年 7 月 17 日，「第二屆故宮青年實習計劃」舉行開學典禮。故宮博物院再次迎來一批風華正茂、朝氣蓬勃的優秀實習生。與第一屆相比，實習活動增加了澳門地區的同學，人數由 30 名增加到 48 名。在此次活動中，同學們在故宮博物院進行一個半月的深度實習，近距離領略傳統文化魅力。分別在故宮博物院辦公室、宮廷部、書畫部、展覽部、古建部、研究室、宣傳教育部、文保科技部、故宮出版社、修繕技藝部和外事處，共 11 個部門開展實習，實習內容在第一屆的基礎上，又增加了志願者管理、教育活動策劃和古建築測繪等各個方面。實習期間，同學們還參與故宮博物院展覽、聆聽專家學者講座等各項活動。

2016 年 7 月，由香港企業家許榮茂先生擔任團長的「四海一家」香港青年交流團，組織來自香港的 1000 名青少年訪問故宮博物院，這是迎接香港回歸 20 周年首發活動的重要組成內容。故宮博物院為香港青年交流團特別開設了專場，我也榮幸地擔任講解，為香港青少年朋友講述故宮故事，講述數千年中華文化的興衰榮辱。同時組織參觀新開放的一些展覽區域，使香港青少年在世界文化遺產故宮裏，用自己的眼睛來發現真正的中華文明之美，感受中國歷史文化的博大精深和源遠流長，獲得難得的文化體驗。此次

活動，對於打動一顆顆年輕而火熱的心，傳承「四海之內，猶如一家」的精神，增強青少年對國家民族的歸屬感，意義重大而深遠。

2015 年，故宮出版社與香港文化藝術學者趙廣超先生及其所帶領的設計及文化研究工作室一同攜手，成立了故宮文化研發小組，共同致力於研究、傳播和推廣故宮文化。此外，故宮文化研發小組開展的「小小紫禁城」教育工作坊項目，已經在海內外多個國家的中小學校進行義務教育推廣，講述包括皇宮、建築、皇家人物、花園、器物和紋飾等不同主題的故事。幾年來，故宮文化研發小組共舉辦超過 4800 場工作坊，參與人數超過 5.3 萬人，並舉辦多個面向學校和社會公眾的多媒體展覽，參觀規模超過 11 萬人次。

2017 年 7 月 18 日，由故宮博物院與香港康樂及文化事務署共同舉辦的「我的家在紫禁城」主題展覽開幕，展覽地點在故宮景仁宮。趙廣超先生多年來致力於研究、傳播和推廣紫禁城文化。此次展覽展示近年來的出版、教育、展覽、多媒體及文化創意的成果，是一次角度新穎、意趣盎然、充滿文化創意與互動的新型故宮展覽。這是一個獻給少年兒童的展覽，展覽分為四個部分，包括「遊宮院」「看宮殿」「皇家樹」和「動起來」，通過有趣活潑的多種方式介紹紫禁城及傳統文化，使少年兒童在娛樂中學到中華傳統文化和歷史知識。

公共教育是博物館的重要職能，而青少年教育又是博物館職能的重中之重。自 2018 年起，香港康樂及文化事務署與故宮博物院合作推出為期五年的「穿越紫禁城」系列，這是一項全新的學生及公眾教育活動，旨在提供更多機會讓學生、公眾認識中國傳統文化，並同時推廣香港的文化和藝術。「穿越紫禁城」系列通過特定主題，以多元化、具有創意的活動，從不同角度解構昔日皇家建築、文物文化、歷史遺存，推動公眾對中國傳統文化的整體了解和現代思考，以此促進文化的發展。

其中 2018～2019 年的展覽活動主題是「紫禁城建築」中的「築」，主要是關於紫禁城古代建築文化的展覽活動。活動主題從燙樣、斗拱、門、窗、瓦、藻井和繪飾等元素介入，融入體驗與當代解構認知，包含了模型、文物、文字、材料、裝置、玩具和影像等展品，融觀賞、體驗、參與等方式為

一體，為各界人士提供一個對故宮古建築認知和了解的展覽活動。故宮的古建築博大精深，希望人們能夠更為全面深入地了解故宮的古建築，從真正意義上領悟故宮古建築的偉大智慧、藝術美感和精湛技藝，如此人們才能真正走進故宮古建築文化裏去。

捐助故宮事業發展

故宮博物院與香港雖然相隔數千里，但是有着很深的文化淵源。早在中華人民共和國成立初期，百廢待興，國家領導人就開始着手拯救和贖買故宮流失的文物。1951 年，周恩來總理特意指示國家文物局組織特派專家組來到香港，成功買下了王獻之的《中秋帖》和王珣的《伯遠帖》兩幅著名的書法作品，這兩幅作品至今都是故宮博物院書畫藏品中重要的珍品。事實上，很多故宮博物院的文物藏品都有着香港的烙印。此外，還有許多香港收藏家將自己的藏品無償捐獻給故宮博物院。

2015 年國務院頒佈實施的《博物館條例》中明確規定：「國家鼓勵設立公益性基金為博物館提供經費，鼓勵博物館多渠道籌措資金促進自身發展。」2016 年國務院發佈的《關於進一步加強文物工作的指導意見》也指出，「制定切實可行的政策措施，鼓勵向國家捐獻文物及捐贈資金投入文物保護的行為」。根據這些規定和意見，故宮博物院的北京故宮文物保護基金會開始面向社會接受文物保護捐贈資金，用於文物保護修復、學術研究、社會教育、文化傳播等亟須開展的各項事業，獲得了積極的效果。

故宮博物院的事業發展，離不開香港有識之士的公益支持。多年來，陳啟宗先生支持文化遺產保護事業，更與故宮博物院淵源甚深。1999 年，故宮博物院啟動了建福宮花園復建工程。陳啟宗先生創建的香港中國文物保護基金會，為建福宮花園復建工程提供了全額經費的捐款，這項工程已經於 2005 年秋季竣工。建福宮花園復建工程作為故宮博物院開展各項公益類活動的場

所，舉辦了諸如文化講座、學術研討會、媒體見面會以及宣傳教育方面的許多活動，收到了良好的效果。

2012 年 11 月 27 日，香港中國文物保護基金會資金捐助的故宮中正殿復建工程竣工。中正殿始建於明代，位於建福宮花園的南側，清代作為宮廷藏傳佛教活動的中心，珍藏了豐富的佛經、佛像、佛塔、唐卡和祭法器等藏傳佛教文物精品。1923 年 6 月 26 日，建福宮花園大火殃及了其南部的中正殿。中正殿的復建，是故宮博物院與香港中國文物保護基金會的第二次合作。中正殿區域復建工程以再現故宮中正殿佛堂區的完整原貌為目的，以現存遺址為基礎，結合史料和近代珍貴的歷史照片資料，參照宮內相似建築物確定了設計方案。目前這組建築成為故宮研究院藏傳佛教研究所學術研究與收藏展示的場所。

2015 年 12 月，在亞洲協會香港中心，我再次拜會了陳啟宗先生，重點介紹了故宮博物院正在準備維修保護養心殿古建築群，但是因為採取「研究性保護」理念，在現行財政政策下，難以獲得國家資金支持。陳啟宗先生了解養心殿維修保護的意義和困難後，表示再提供 1 億元人民幣資金，支持「養心殿研究性保護項目」中不可移動文物的修復。同時在養心殿維修保護工程前的各項學術研究、維修方案制定、保護人才培養、室內文物修復、優質材料徵集、規劃施工等前期準備工作的過程中，陳啟宗先生均投入精力予以關注，讓我深受感動。

我有幸與許榮茂先生相識，得益於全國政協副主席董建華先生的引薦。2016 年 3 月，全國「兩會」之後，董建華先生邀請我到香港做一場專題報告。剛下飛機就接到他的電話，說晚上請我吃飯，並且已經邀請了一些朋友，建議我給大家講一講故宮博物院事業發展的情況。在席間，我重點介紹了「故宮古建築整體維修保護」工程，其中也講到了即將啟動的「養心殿研究性保護項目」，還需要籌措 8000 萬資金。沒想到我講完以後，一位先生對我說，養心殿維修保護需要的 8000 萬資金由他提供。這位提供資助的就是許榮茂先生，在我並不認識許榮茂先生的情況下，竟然獲得了 8000 萬元贊助，用於養心殿可移動文物的修復保護，令我非常感動。對於所得捐贈資

金，由北京故宮文物保護基金會進行管理，以便更好地用於保護和弘揚故宮文化遺產。

事後我了解到，許榮茂先生是一名以其睿智、理性與沉穩成就了宏大事業的企業家，多年來一直致力於在文化、醫療、教育等諸多領域開展各類慈善公益事業，已累計捐款 10 多億元人民幣，贏得了社會各界的廣泛讚譽。正因為在慈善領域的貢獻，他先後榮獲「香港金紫荊星章」「中華慈善獎特別貢獻獎」等眾多榮譽稱號。同時，許榮茂先生對於文化事業發展也尤為關注，通過建設博物館、資助文化活動等方式，長期致力於中國文化遺產的傳承及保護。

2017 年 11 月 30 日，故宮博物院舉辦了許榮茂先生向故宮博物院捐贈《絲路山水地圖》的儀式。《絲路山水地圖》是一幅具有極高學術價值的明代古地圖，繪於絹本之上，全長 30.12 米，描繪了東起嘉峪關，西至沙特阿拉伯聖城麥加的遼闊地域範圍，其中涉及東亞、中亞、西亞及北非的 10 個國家和地區。之前國際學術界一直認為中國人不會畫地圖，認為中國人的地理知識都是傳教士教的。而《絲路山水地圖》表明中國人在西方地圖傳入中國之前，對於絲綢之路沿線已經有清晰的認識。當時物主提出 2000 萬美元的轉讓價格。為此，故宮博物院多方籌措均未成功。當許榮茂先生得知此事後，慷慨出資 2000 萬美元，約合 1.33 億元人民幣，將這幅作品從私人收藏家手中收購，並將它無償捐贈給故宮博物院。

2016 年 12 月，故宮博物院在故宮建福宮設立了「建福榜」，以此來銘記這些慷慨資助故宮博物院事業發展的機構與人士。正是他們的無私幫助，保障了故宮博物院研究性保護項目的順利進展，使故宮博物院蘊藏的文化遺產資源能夠更好地得以保護和傳承。首批登上「建福榜」榜單的香港機構和人士有：陳啟宗先生擔任主席的香港中國文物保護基金會、許榮茂先生擔任董事局主席的世茂集團、楊釗先生擔任董事長的香港旭日集團有限公司、黃志祥先生擔任主席的黃廷方慈善基金。

饒宗頤先生也是故宮博物院的「故交」。2008 年 10 月，故宮博物院曾在神武門舉辦過「陶鑄古今 —— 饒宗頤學術藝術展」。展覽結束後，饒宗頤

先生向故宮博物院捐贈了《瘦馬圖》《印度恆河憶寫》《荷花六連屏》《東坡佛印談禪圖》等 10 件藝術作品。

2015 年 12 月 3 日，我參加了「香江藝韻──饒宗頤教授百歲學藝展」開幕式。饒宗頤教授是世界學術界和藝術界的瑰寶，對弘揚中華傳統文化貢獻巨大。他從事學術研究和藝術創作 70 多年，既是研究上古史、甲骨學、佛學、敦煌學、目錄學和楚辭學的學界泰斗，也是精通音律、雅擅丹青、能詩能文的藝術大師，涉獵的學術領域廣博而又精深。鑒於饒宗頤先生對中國傳統文化的傑出貢獻和對故宮博物院學術研究的影響，經故宮研究院決定，授予饒宗頤教授「故宮研究院榮譽顧問」。饒宗頤教授是故宮研究院授予此榮譽的唯一學者。在董建華先生、梁振英行政長官、林鄭月娥政務司司長的見證下，我代表故宮博物院向饒宗頤先生頒發了證書。

展覽名稱為「香江藝韻」，一方面是因為展出的饒宗頤教授精選作品超過 100 件，而其中有數十件畫作以香港風景為題，向觀眾展示饒宗頤教授歷年在香港治學與遊藝的成果；另一方面是要紀念饒宗頤教授與香港近 80 年的不解之緣。香港一直以國際金融中心而聞名，被指是「文化的沙漠」，但是饒宗頤教授接受專訪時曾表示，「香港根本不是文化沙漠，只視乎自己的努力，沙漠也可變成綠洲，由自己創造出來」。在他的努力下，如今成立了饒宗頤學術館、饒宗頤文化館和饒宗頤國學院等，這些學術機構對於傳承中華文化的作用日益顯現。

我所接觸到的饒宗頤教授儘管年事已高，卻依然過着忙碌的日子。為弘揚中華文化奮鬥到生命最後一刻，以一人之力，勾勒並展示出中華傳統文化的整體輪廓。饒宗頤教授畢生學術耕耘不輟，藝術創作不止，文化傳承不斷，他從浩瀚典籍中提取中華文化的精華，為社會提供文化養分，讓大眾更有文化自尊和自信，無愧為中華優秀傳統文化的弘揚者，文化自信的表率，其學術造詣、藝術成就受到廣泛稱讚。

饒宗頤教授曾送我一幅書法，但我至今沒有勇氣把這件書法作品掛起來，因為上面寫的四個字是「識古通今」，對於我來說，這既是遙不可及的目標，也感受到他對後學的鼓勵。這四個大字也一直激勵我要更加勤奮地治

學和做事。我有幸在過去十多年間，於不同場合得到饒宗頤教授親自教誨。這是一次次奇妙的享受，不但看到他銀眉鶴髮、清瘦矍鑠、思維敏捷，而且領略到他的博通視野、豐富修養、人格魅力，獲益良多。在這些難得的機會中，對饒宗頤教授的學識、貢獻以及人格精神也有了更為深切的感受。每次都能感受到他灑脫自在的文人風骨，不改初心的治學風範，真誠勉勵後學的文化情懷，更感受到他對中華文化的歷史擔當。

　　香港是一座充滿人文關懷和社會關愛的城市。故宮博物院與香港文化領域和社會各界有着獨特的「淵源」。香港人士熱心公益事業，積極推動文化方面的進步，包括故宮古建築修繕、文物藏品保護、社會教育活動、珍貴文物回歸等各方面，他們都在不斷地提出建議，提供切實的幫助。香港各界人士一次次的無私捐贈，充分體現了他們回饋社會、建設國家的熱情與能力。他們對於文化事業的一腔熱忱與義不容辭的使命感着實令人欽佩，也為社會樹立了楷模。

收穫與展望

推動香港保護模式上新台階

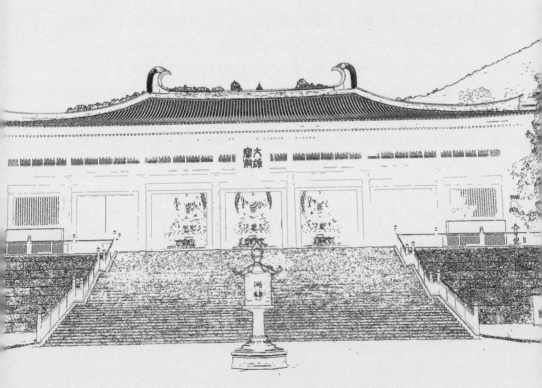

打造鮮活樣本，展現多元文化

　　出於城市規劃和文化遺產保護的雙重專業背景，我始終關注香港正在實施的「保育中環」計劃。

　　2009 年香港《施政報告》通過了「保育中環」計劃，提出對中環區域內的八棟政府所有的歷史建築進行修復改造，用作公共用途，包括前已婚警察宿舍、中環街市、舊中區警署建築群、香港聖公會建築群、中區政府合署建築群、前法國外方傳道會大樓、美利大廈以及中環新海濱。在香港特別行政區政府的初步規劃中，除了中區政府合署建築群和美利大廈外，其餘六處歷史建築都將作為面向公眾的文化休閑設施，進行具有創意的保護性開發。目的是保育中區的重要文化、歷史及建築特色，同時為區內增添文化活力和發展動力。

　　自 1841 年英國軍隊登陸香港島，便選定中環區域作為軍隊和行政機構的根據地，一座座維多利亞風格的建築也隨着各種需求而被興建起來。從海上眺望，香港島儼然一派歐洲景象。中環作為最早發展起來的區域，是香港經濟的重中之重。在這片土地面積有限的中環區域，聚集着數以千計的跨國企業和金融機構，星羅棋佈的高端商場、酒店。港鐵中環站連通着多條軌道線路，是重要的交通樞紐。尤其是作為機場快線的終點站，來自世界各地的人士 20 分鐘便能從機場來到這片核心地段，從而賦予了中環對外展示的戰

略地位。

　　隨着政府機構向東轉移，許多曾經的政府建築所在地被陸續拍賣給了私人業主，高樓大廈不斷興建，中環的面貌也隨之日新月異。今日的中環，仍然是香港的心臟地帶，是香港城市面貌的一個縮影，中西薈萃、新舊交融，除了有設計新穎的摩天大廈外，也保留了不少充滿歷史記憶的昔日特色歷史建築。中環現代的摩天大廈與近代的歷史建築交織排列，是許多訪客所認知的香港城市風貌。在上環和下環，現在依然可以看到華人傳統的民居建築和歷史街區景象。這些歷史建築作為沉默的見證者，在鱗次櫛比的摩天大樓旁，從容地守護着這座城市的文明。

　　歷史建築是文化載體，傳承着城市歷史，將往事娓娓道來。無論是建築風格，還是樓宇功能，抑或是建造地點，都烙下了獨特的時代印記。一個時期以來，中環發生了一些歷史環境和建築保護的熱點事件，吸引了社會公眾的注意力，從中可以看到社會各界對於經濟、政治、社會、文化和環境等方面有着不同的解讀角度。

　　從香港歷史建築的保護歷程看，過去主要傾向於單體建築的保育和活化，對於整個歷史街區整體的保育和活化不夠充分。「保育中環」計劃的實施，延伸到了成片歷史街區，保育範圍在空間上涵蓋了從中環到灣仔。遺憾的是，長期以來這一區域內的不少歷史建築已經遭到破壞，對於歷史街區進行整體保護的最佳時期已經過去。如今特區政府決定加大力度，解決歷史街區文化資源保護問題，成為香港歷史建築保護非常可喜的關鍵一步，也必然是城市復興進程中濃墨重彩的一筆。特區政府放棄通過拍賣土地獲得政府收益，打破將土地交由地產商開發的常規做法，轉而對歷史建築進行保育和活化，這一看似反常的做法背後，是特區政府對香港未來發展的考慮。

　　保育和活化歷史建築，可以視為城市精細化發展的重要舉措，將不應該拆除的歷史建築重新定義，提升價值，保持城市風貌和社區傳統，可以實現歷史建築保護與城市發展的融合。因此，不應該把保育和發展對立起來。保育理應是優化城市發展的元素，而不是障礙。如果城市只追求不斷拆舊建新的發展策略，一味追求經濟效益，便會引發越來越多的社會問題，並使城市

逐漸喪失歷史身份及文化認同，進而削弱城市的長遠綜合價值，既不利於城市的可持續發展，也不符合長遠的經濟利益。

長期以來，香港城市規劃方案沒有形成與歷史建築適應性保護相匹配的城市設計，缺乏對歷史建築群體價值的挖掘。而此次通過「保育中環」計劃可以彌補這些空白，使歷史建築周邊街區的整體保育與活化得以強化。「保育中環」計劃的實施，可以說是順應了天時、地利、人和：香港政府對於文化振興高度關注和重視；計劃中的歷史建築基本為政府物業，便於順利實施；社會公眾對於計劃實施前景充滿期待。「保育中環」計劃為位於中環附近的歷史建築的保育和活化更新奠定了政策基礎。

「保育中環」城市更新計劃的順利實施，將證明特區政府尊重群體記憶，使市民生活在擁有記憶的城市中，也引發出城市究竟應該如何協調歷史保育與經濟建設，如何實現城市永續發展的深入思考。人們意識到要實現未來的城市可持續發展，除了繼續發展金融、物流、生產性服務與旅遊業這四大支柱產業外，還必須要建立富有多元文化的城市形象，而歷史建築的保育和活化無疑是一個重要內容。通過保育，歷史建築保持健康穩定的狀態；通過活化，歷史建築煥發新的時代生機，只要相輔相成，便可給予歷史建築以新的創意功能。

2018 年 5 月，中環荷李活道 10 號人頭攢動，經過 10 年維修保護與活化更新的舊中區警署建築群，終於以新的面貌與香港市民見面，一度成為香港的文化盛事。重新亮相的舊中區警署建築群，即「大館」，作為展示中環歷史的博物館以及文化藝術的匯集空間服務於社會。而距「大館」僅僅數百米的香港前已婚警察宿舍，已於 2014 年 6 月開放啟用，活化為「PMQ 元創方」，這處設計集市已經成為人們耳熟能詳的文化創意空間，是不少市民平日休閒消遣的好去處，深受香港青年和年輕旅客的青睞。前法國外方傳道會大樓，在 1997～2015 年為香港終審法院的所在地，如今改建後提供空間，用於法律服務和爭議解決機構使用。

作為「保育中環」城市更新計劃中的一部分，強調文化藝術與原創力量的「大館」和「PMQ 元創方」為香港帶來新的文化形象。改造後這兩組

歷史建築都從政府物業轉變成了公共文化場所，而且彼此又各有側重。「大館」和「PMQ 元創方」開業之前，人們來到這裏是為了商務和購物，對香港的印象無非是便捷高效的商務中心區、貨品齊全的消費天堂。如今人們有機會了解香港的歷史積澱、文化創意和品質生活。將會感歎於香港是一座富有文化的創意之都，一座將歷史保育和經濟發展置於同等高度的文明之都。

對比「大館」和「PMQ 元創方」這兩組歷史建築的保育和活化成果，可以從中發現相似的更新策略，那就是尊重歷史原貌、增加現代功能、嚴格選擇業態、通過文化創意吸引訪問流量。正是因為特區政府發起的公益性文化項目，「大館」和「PMQ 元創方」的運營都不以盈利為導向，而是在歷史建築獨具特色的文化場所上下功夫，使這兩組歷史建築擁有獨特氛圍，增加國際吸引力，成為香港城市的文化新名片。

2014 年，開業第一年「PMQ 元創方」就吸引了 400 萬人到訪；2018 年，開業僅僅幾個月的「大館」參觀人數就突破 100 萬人次。現象級的熱度證明了兩組歷史建築保育和活化項目的成功，也將香港中環變成了訪客眼中不只有購物的歷史文化街區，與石板街、擺花街、蘇豪區等區域一起形成一幅文化勝景，不僅提升了香港的國際形象，更為周邊的商業購物帶來了難以估量的正面效應。這些成功案例說明，歷史建築保育和活化重點不應僅限於歷史建築本體，而且還要保育和活化歷史建築資源，使它們融入社區之中，與民眾互動，從而帶來社會與經濟發展的綜合效益。

實踐證明，城市文化地標的營造，對於城市所產生的正面效應十分巨大。而這類的文化項目不同於一般的商業項目的操作，不僅前期投入成本巨大，而且後期運營更是面臨要求高而營收有限的狀況。因此，這種城市級別的公益文化項目，需要依靠多元的方式維持運營，不能追求商業利益的最大化，其中所需要的協調工作和專業能力都遠高於一般的商業項目。「PMQ 元創方」的運營團隊通過政府和同心基金的扶持，逐漸尋找到營收和文化培育之間的平衡。而「大館」也是依靠賽馬會慈善基金會的支持才能維持運營，而且通過持續更新的文化活動維持場館的活力。

　　當前，人們越來越認識到，城市規劃僅僅注重經濟利益和規模發展，已經是過時的思維。而更加重要的是，保持城市的功能及維持地域的特色在很大程度上決定了城市的創新與活力。實際上，中環區域擁有眾多高質量設計與建設的具地標潛力的歷史建築，如果將這一城市形態進一步塑造，有助於區域整體成為地標樞紐。為了彰顯特色地區及街區的社會與經濟價值，提升中環區域獨有的都市特色，需要城市規劃與文化遺產保護領域密切合作，制定日益創新的政策指引，以期營造獨一無二的特色地區及歷史街區。通過歷史建築保育和活化，將文化元素轉化為城市標誌，以促進香港城市標誌的延續。

　　香港特區政府「保育中環」計劃提出以來，社會公益組織踴躍參與，目前計劃中的八個項目已經陸續啟動或相繼竣工。這些保育和活化的成功案例，都有賴於社會各界人士的參與和支持。特區政府在這些項目中無疑扮演着舉足輕重的角色，作為城市發展的推動者和城市環境的營造者，如何在宏觀視角下將歷史建築保育和活化融合進城市發展的全局，並通過政策和行政手段統籌調配資源，推進保育和活化項目的順利實施，使文化助力城市社會經濟發展，這些都是對治理能力的考驗。

　　城市建設與歷史建築的保育和活化緊密相連。孤立地保護歷史建築，會使其只能成為單獨的片段而喪失文脈傳承的意義，也破壞了城市肌理。歷史街區整體保護則維護歷史建築所具有的公共性，使人們能夠自由、平等地享受城市公共資源。尤其在高密度的城市中心區，空間的利用接近極限，區域的建築密度和人口密度都很大，需要更多高質量的城市公共空間來為人們提供活動場所和步行空間，同時緩解高密度帶來的空間壓力。通過規劃建立歷史建築保護區，可以使市民更大範圍地感受歷史，回顧香港的變遷和發展。

　　由於城市高密度中心區是人們生活、工作、娛樂等活動高度聚合的區域，需要不同的公共空間進行緩解，經過保育和活化，歷史建築可以提供進行各類活動的公共場所。同時歷史建築的庭院綠地、屋頂花園等，有利於改善高密度中心區的生態環境，對實現高密度中心區的可持續發展尤為重要。

也許正是這種看似矛盾卻又和諧的景象，構成了香港「東方之珠」獨特的魅力。在香港的未來發展中，公共空間是不可或缺的組成。為此，需要根據不同的城市環境與空間需求，為城市創造更多具有活力的公共空間，營造出滿足城市生活需求的文化場所。

歷史街區保護和歷史建築保育和活化，均是複雜的社會議題，牽扯到城市的發展定位，政府的執政目標，社會各界的利益訴求以及社區民眾的根本福祉。如今，城市更新的議題在全球化的語境下正在被廣泛討論。什麼樣的歷史街區值得保育，歷史建築保育和活化如何平衡公益與盈利，歷史建築如何有尊嚴地為城市可持續發展服務等，面對這些尚未有定論的問題，香港「保育中環」計劃無論從宏觀的城市發展策略，還是微觀的具體保育和活化方法，都提供了一個鮮活的樣本。希望以此樣本，引起更多對歷史街區保護與更新的探討，使正確答案在討論和實踐中逐漸清晰。希望能藉此向世界發出信號，展示一個富有歷史又充滿生命力的香港多元文化環境，並將其作為城市復興整體發展的重要內容加以弘揚。

細算起來，我已經 10 餘次踏上香港這座人傑地靈的東方文化都市，每一次來到日益繁盛的香江之濱，都不禁撫今追昔，感慨萬千。這片土地，在一個多世紀的歲月洗禮中，滄海桑田，幾經變遷，唯獨不變的是與內地血脈情深、無法分離的文化底蘊。特別是回歸祖國 20 多年來，飛速發展的經濟社會，使得如今的香港，早已屹立於世界國際繁華都市之林的前列。但是特區政府始終不忘初心，堅守着固有的中華傳統文化，使香港形成了中西貫通、兼容並蓄的獨特氣質。

香港對於人們來說，往往感到節奏太快，穿梭在香港的大街小巷時，市區高聳的大樓總給人們壓抑的感覺。在生存空間不斷被擠壓的環境面前，人們對於城市文化空間營造的訴求愈發強烈。的確，如今人們在快速的生活節奏下也放慢腳步，駐足欣賞香港城市之美，而歷史建築的存在讓人們能夠感受到香港文化魅力的另一面，讓人們發現香港的確是一處匯聚中西文化、新舊歷史而又充滿活力的國際大都會。在接觸和交流中，我感到香港文化界不僅具有國際視野，對於傳統文化更有着獨到的見解。

　　在這裏，我要特別感謝香港特別行政區政府行政長官林鄭月娥女士，一直以來對文化遺產事業和故宮博物院發展的關心和支持。10 多年前，我在國家文物局工作，林鄭月娥女士擔任香港發展局局長，她向我介紹正在努力推動的香港「活化歷史建築夥伴計劃」項目的意義，使我受益匪淺。此後每次到香港考察，我都會考察幾處香港「活化歷史建築夥伴計劃」項目或其他歷史建築保護成果，從中感受到這些歷史建築只有通過保育和活化，重新賦予它們生命力，使之融入當代社會生活，才能獲得更好的保護。

　　在國際文物修護學會第二十五屆會議上，我獲頒文物保護專業學術榮譽「福布斯獎」。時任香港政務司司長林鄭月娥女士在大會上，從我的著作中引用一段話，先用中文，再譯成英文讀了一遍。「當人類文明發展到 21 世紀時，僅僅把文化遺產狹義地當作一件物品保留下來是不夠的，更重要的是發現、發掘、發揚文化遺產所蘊含的歷史、科學、藝術的價值，使文化遺產進一步融入人們的生活、融入社區、融入城市，既給專業人士，更多的是給大眾以啟迪和精神的、情感的、美的享受。越來越多的人認識到，在城市化加速進程中，城市優秀的文化遺產也是城市現代化的重要內容。」這一致辭對我來說是莫大的鼓舞。

　　2017 年 7 月 1 日，「萬壽載德 —— 清宮帝后誕辰慶典」展覽在香港歷史博物館開幕，這是林鄭月娥女士新任香港特別行政區行政長官後出席的首場活動。她在致辭中說，這是她第三次主持故宮珍品在香港展出的典禮，但是今天對香港和她本人都別具意義。自五年前，康樂及文化事務署與故宮博物院簽訂合作意向書以來，雙方一直合作無間，每年都有難得一見的故宮珍藏來香港展出。她以古語「世如春而人多壽」形容展覽的意義，肯定展覽不僅展現了宮廷賀壽的盛況、尊老敬老的傳統，更反映人們對長壽的嚮往。只有國家太平、物阜民豐，人民才能健康長壽。

　　林鄭月娥行政長官說：「今年是香港回歸祖國 20 周年，我本人已經在政府工作了 37 年，差不多一半時間是在回歸以前，一半時間在回歸以後。『一國兩制』的落實非常成功，香港既能受惠於國家深化的改革開放以及中央對香港的大力支持，香港自身也能保持一個比較獨特的制度。」她強調，把別

具紀念意義的歷史建築保留下來非常值得，否則再過一些年，香港的年輕人可能只能從書本上感受它們的風格和面貌，再也沒有機會親身接觸這些歷史建築。只有懷念而沒有看見，那種體驗將會差很多。

繼往開來，保育活化在路上

香港與其他國際大都市一樣，始終面臨着經濟持續發展帶來的巨大壓力。儘管人們確信城市可持續發展和文化遺產保護可以並行不悖，在兩者之間求得平衡卻始終頗具挑戰。民眾保護文化遺產，構建文化身份認同的心願日益迫切。在快速推進的城市化進程中，一座歷史建築的命運將如何，是拆除建寫字樓，還是徵收開發房地產，或是封閉隔離保護？今天寸土寸金的香港，正在找尋着歷史建築保育和活化的正確答案。實踐證明，經濟收益固然重要，保育和活化歷史建築卻有着更深遠的影響，對塑造城市精神和身份認同有着不可替代的重要意義。

百年以來，香港的城市面貌發生了翻天覆地的變化，而保留至今的歷史建築則見證了香港城市改變的過程。香港的城市建築遺產非常豐富，從開埠前的中國嶺南傳統「合院式民居」，到開埠時期的英國建築，再到 19 世紀現代建築、中西合璧的「中國文藝復興式」、現代建築本地化等類型，還有 20 世紀 90 年代後紛繁的後現代主義運動在香港的城市建築遺產中的不同呈現。這些歷史建築，一部分歸屬政府，大部分則為企業和私人所有，這些建築能夠保存並使用至今，也體現了香港保育工作的成效。

一座座引人矚目的歷史建築，經過滄桑歲月曾經變得蓬頭垢面，經過重新維修保護和活化再利用後，再度時尚活潑起來，煥發出蓬勃生機。歷史建築是人類共同的文化遺產，是文化遺產保護的重要組成部分，歷史建築保育和活化有利於美化人居環境，豐富城市的文化內涵。因此，特區政府在採取有效的方式保護歷史建築的同時，將其營造成為供市民大眾享用的城市公

共空間，使公眾有機會近距離接觸歷史建築，增強歷史建築與市民生活的聯繫，提升他們參與歷史建築保護的自覺性和責任感。

通過 10 餘年的不懈努力，香港歷史建築保育和活化的實踐內容與範圍逐漸延伸，理念和手法不斷豐富，對歷史建築的理解更加深入。通過落實一系列「活化歷史建築夥伴計劃」項目，不再拘泥於教條式古板的保護理念，而是用簡潔、清晰的現代方式，可逆的保護再利用手法，表達對歷史建築的尊重。雖然方法各有不同，但是都為了尋找一種更加合理的方式將新舊體系融合，充分運用城市的歷史資源、文化資源和社會資源，對城市肌理進行保護和再塑造。同時，更加關注現代社會的價值觀念、生活方式以及環境需求。

在「活化歷史建築夥伴計劃」的一系列項目中，歷史建築保護意識不斷昇華，從單體保護延伸到整體保護，從歷史建築拓展到歷史建成環境，從保護轉變到保育和活化的跨越。同時，歷史建築保護從專家學者的積極呼籲，到社會公眾的關注參與，再到政府和非營利機構的合作實施。通過實現具有較大規模、普及程度高的歷史建築保育和活化，不斷發揮出促進城市健康發展與社區營造、構建良好的人居環境的作用，為香港歷史建築的保護打下了重要的基礎，以歷史建築保育和活化為核心的城市復興，也已經結出了不少的成果。

通過「活化歷史建築夥伴計劃」可以看到，香港確實有大量具備歷史價值的歷史建築需要用心去保存、活化、善用。在香港，歷史建築保育和活化具有廣泛社會基礎。因為修復和活化後的歷史建築，在文化上幫助塑造香港的個性，豐富香港市民的人文生活。通過具有歷史文化內涵的設施，吸引香港市民和各地的訪客，創造就業、推動經濟，使歷史建築保護與城市建設和社區發展相互促進。歷史建築本身就帶有時代的記憶和烙印，活化後歷史建築有了新生命，也成為一個人人皆可共享的空間，能使社會民眾獲得認同感和親切感，這才是歷史建築保育和活化的意義。

如今，人們清醒地認識到，對於歷史建築推倒重建，是一種代價昂貴的建設方式，對文化遺產是毀滅性的破壞。城市更新應該是一個連續不斷的過

程，應當從激進的突發式更新，轉向更為穩妥和謹慎的漸進式更新，實現真正意義上的城市與建築的可持續發展。吳良鏞教授曾經說過：「歷史城市的構成，更像一件永遠在使用的繡花衣裳，破舊了需要順其原有的紋理加以織補。這樣，隨着時間的推進，它即使已成『百衲衣』，但還是一件藝術品，仍蘊含美。」香港「活化歷史建築夥伴計劃」，就為這種穩妥和謹慎的漸進式更新，提供新的思路和操作模式。

　　每一座城市都擁有由時間軸線串聯起來的鮮活形象，不斷發展變化。以動態的視角觀察和發展城市，延續城市的根脈，尊重城市的歷史文化特色，才會使城市永遠煥發歷史的魅力和時代的活力。香港是一座文化多元的城市，緊湊且充滿活力，同時蘊含寶貴的歷史及文化特色，成為香港城市印象的重要特徵。儘管香港沒有北京的故宮、天壇，但是香港具有包容不同背景和不同價值觀的文化多元性，擁有眾多有機成長的特色地區及街道，這不僅營造出獨有的地域形象，並且形成了清晰的城市肌理，對於城市可持續發展具有深遠意義。

　　從「建築是石頭的史書」「建築是凝固的音樂」等人們對歷史建築的比喻中可以發現，建築本身就是人類文化的一種表現形式，用建築表現文明發展，一直是人類社會的共識。歷史建築既是歷史的也是現實的，既是物質的也是精神的，既有真實的感受也有理性的思考。香港城市中的歷史建築，經歷過社會變遷最為劇烈的時期，各種重要的歷史變革和科學發展成果都以其特有形式折射在歷史建築身上，聚合為整體而形成了這一時期城市發展和變革的全記錄，見證了每一階段、每個角落發生的不平凡的故事。歷史建築詳細書寫着歷史的每一篇章。

　　歷史建築形成於過去，認識於現在，施惠於未來，是一座城市文化生生不息的象徵，也是代表不同歷史發展進程的坐標。當代人們以此為參照，辨認日新月異的生存環境。與數百年的香港城市發展歷史相比，真正意義的歷史建築保育和活化歷史還比較短暫。但是縱觀這一充滿艱難和曲折的歷程，可以從中發現鮮明的發展趨勢，那就是隨着時代的發展，保護的內涵越來越擴展，保護的範圍越來越廣泛，保護的內容越來越豐富，保護的行動與社會

生活的關聯度越來越高。

香港回歸祖國促進了廣大民眾本土意識的增強，從而促進了體現身份認同的文化遺產事業的提升，公眾對歷史建築保護的興趣也與日俱增。「活化歷史建築夥伴計劃」作為特區政府推行的一項文物保育措施，不僅是為實現歷史建築保護和發展雙重目標的創新嘗試，也凸顯出社會參與在文化遺產保護中的重要性。特區政府通過不斷摸索、不斷探求、不斷成就，將歷史建築保護擴展到新的高度，對歷史建築的認識逐漸深化，呈現出不斷發展趨勢。歷史建築在城市文化建設中所具有的特殊性，也日益受到社會公眾的高度關注。

城市更新的目的，不僅是物質環境改善和經濟增長，更重要的是應該帶來社會、經濟、文化和環境等各個方面協調的、長遠的、可持續的改善和提高。實現全面、綜合的城市更新理念，需要轉變的一個核心價值取向，就是「以人為本」。城市更新的最終目標是滿足人的需要，實現人的理想，因而城市更新必須能夠體現社會關懷，維繫而不是剷除社區記憶，幫助而不是阻礙社區發展，而實現這些目標的一個重要機制，就是鼓勵社區參與，創造公平、民主的決策環境，讓社區民眾成為城市更新過程中的重要角色。

事實證明，歷史建築保護的終極目的是為了更好地利用，滿足當代或未來的社會需求，任何保護歸根結底都是為了永續利用，不存在完全迴避利用的保護。歷史建築是見證社會發展，聯結社區，加強居民身份認同的重要文化遺產。隨着文化遺產保護觀念的不斷普及，建築遺產理論和實踐不斷發展。無論是政府，還是社會公眾對待歷史建築的觀念也從最初的保護、維護其原狀和原貌的被動方式，逐步轉變為適應性再利用。目前香港活化歷史建築的項目，社會價值均為主要的考量標準，活化方式包括學校、醫院、旅社、博物館、生活館、創意館等，建築遺產的保育和活化互為補充和密不可分。

「活化歷史建築夥伴計劃」注重保護概念與理念的不斷發展和完善。通過確立經驗與教訓的界限，推動了保育和活化水平的提高。通過對歷史建築的保護，既使傳統文化得以傳承，又使城市特色更加鮮明。歷史建築所保留

的是一種歷史空間。由於這空間猶存，歷史就變得不容置疑。徜徉其間，歷史好像忽然被有血有肉地放大。過往的生活形態仿佛隨時都能被召喚回來。歷史建築並非歷史的遺骸，而是作為歷史的生命而存在。歷史不僅是寫在書本上的文字，還應由活生生的實物與記憶交織而成。

香港在實施「活化歷史建築夥伴計劃」過程中，體現出細緻入微的方式和方法，在最大限度保留歷史建築原有狀態，維護其生命力之外，同時體現出對歷史過程的延續性和歷史信息的完整性的重視，沒有因為一味追求歷史建築的原始狀態，而損失其歷史過程和歷史信息。同時，在原有建築保育和活化的方法上，注重可還原性的原則，保護歷史建築物的真實性。特區政府對於歷史建築保育和活化的投入和努力有目共睹，對於中國內地城市的歷史建築保護和利用，具有借鑒意義和價值。

近現代建築遺產內涵深刻、外延豐富，不僅體現出前人的聰明才智，也構成今日獨特的城市環境，展現出富有魅力的特色景觀。城市是有記憶的，也是有靈性的，這些記憶與靈性，通過歷史建築的保護與傳承，融入城市的血脈，構築城市的性格。因此，只有妥善保護歷史建築，才能成為時代年輪清晰的城市，才能成為充滿記憶與靈性的城市，才能成為保持屬於自己特色的城市。歷史建築用自己獨有的形象語言記載着一個城市、甚至一個民族的文明歷史，作為人類物質文明與精神文明的成果，本身就體現着時代的進步。

十幾年來，通過大量保護實踐，歷史建築保護和活化的目的愈加清晰，從對歷史建築維修保護，擴展到集保護、研究和教育於一體的綜合目標。保護的對象從可供人們欣賞的文物古蹟，到保護各種文化遺址和歷史建築，再擴展到保護歷史街區、歷史村落。保護的範圍也從物質文化遺產，擴展至非物質文化遺產，以及相互聯繫生成的文化景觀、文化空間。在「活化歷史建築夥伴計劃」這一理論研究與實踐探索的征途上，人們逐漸達成共識，把歷史建築的保育和活化，真正建立在科學的基礎上，從而進入了一個嶄新的發展階段。

目前，「活化歷史建築夥伴計劃」不斷顯示出強大的生命力和推動作用，

並逐步開啟了一場從特區政府到社會機構，再到普通民眾廣泛參與、影響深遠的歷史建築保護行動。特區政府對於歷史建築保護，無論在人力和物力投入方面，還是在資金的注入方面，都較過去有了很大的提高，歷史建築保護已經上升到政府戰略的高度。目前，重要的是在現實基礎上科學總結歷史建築保護的理念，明確界定保護範圍及方法模式，並將歷史建築從實踐探索的層面，上升到理論及法規政策層面，為方興未艾的歷史建築保護提供香港模式、中國經驗。

喜迎新機遇，再創新輝煌

自香港回歸祖國以來，香港特別行政區政府在文化和教育施政上致力於加強香港同胞對中華文化的認識和認同。一直以來，故宮博物院與香港博物館界建立起堅實和友好的合作機制，成功舉辦了一系列大型展覽。實踐證明，香港博物館界有舉辦優秀展覽的氛圍和能力，香港民眾有參觀故宮博物院展覽的熱情，文物安全也有保障，這些說明在香港舉辦長期的、重量級的展覽具備條件。鑒於這一共識和合作成效，特區政府與故宮博物院雙方都希望在目前的合作基礎上，利用彼此的優勢進一步加強合作。

2017 年，習近平主席在慶祝香港回歸 20 周年大會講話中指出，香港背靠祖國、面向世界，有着許多有利發展條件和獨特競爭優勢。特別是這些年國家的持續快速發展為香港發展提供了難得機遇、不竭動力、廣闊空間。香港享有「一國兩制」的制度優勢，不僅能夠分享內地的廣闊市場和發展機遇，而且經常作為國家對外開放「先行先試」的試驗場，佔得發展先機。特區政府與時俱進、積極作為，不斷提高政府管治水平，凝神聚力，發揮所長，開闢香港經濟發展新天地，使香港「東方之珠」綻放出更加耀眼的光輝。

2018 年 11 月 12 日，習近平主席在會見香港澳門各界慶祝國家改革開放40 周年訪問團時，高度評價了港澳同胞 40 年來在改革開放中發揮的開創性

的、持續性的也是深層次的、多領域的作用。習近平主席強調，中國特色社會主義進入了新時代，意味着國家改革開放和「一國兩制」事業也進入了新時代。對香港、澳門來說，「一國兩制」是最大的優勢，國家改革開放是最大的舞台，共建「一帶一路」、粵港澳大灣區建設等國家戰略實施是新的重大機遇。要充分認識和準確把握香港、澳門在新時代國家改革開放中的定位，支持香港、澳門抓住機遇、乘勢而上，培育新優勢，發揮新作用，實現新發展，作出新貢獻。為此，習近平主席提出了四點希望。一是更加積極主動助力國家全面開放。特別是要把香港、澳門國際聯繫廣泛、專業服務發達等優勢同內地市場廣闊、產業體系完整、科技實力較強等優勢結合起來，提升香港國際金融、航運、貿易中心地位，加快建設香港國際創新科技中心，努力把香港、澳門打造成國家雙向開放的重要橋頭堡。二是更加積極主動融入國家發展大局。這是「一國兩制」的應有之義，是改革開放的時代要求，也是探索發展新路向、開拓發展新空間、增添發展新動力的客觀要求。三是更加積極主動參與國家治理實踐。四是更加積極主動促進國際人文交流。要保持國際性城市的特色，利用對外聯繫廣泛的有利條件，傳播中華優秀文化，講好當代中國故事，講好「一國兩制」成功實踐的故事，發揮在促進東西方文化交流、文明互鑒、民心相通等方面的特殊作用。

繼 2018 年 10 月 23 日港珠澳大橋開通後，2019 年 2 月國務院公佈的《粵港澳大灣區發展規劃綱要》明確指出需要「打造粵港澳大灣區，建設世界級城市群」，「進一步密切內地與港澳交流合作，為港澳經濟社會發展以及港澳同胞到內地發展提供更多機會，保持港澳長期繁榮穩定」。粵港澳大灣區（大灣區）是世界級城市群，有超過 8600 萬人口，比其他世界級灣區（東京灣、紐約灣和舊金山灣）都要大。如此大的體量，為香港這一相對規模較小的外向型經濟體提供了開拓事業發展的開敞平台。

2021 年 3 月國務院公佈國家「十四五」規劃綱要中，也明確提出「支持港澳鞏固提升競爭優勢，更好融入國家發展大局」，「完善港澳融入國家發展大局、同內地優勢互補、協同發展機制」。除了明確提升香港的國際金融、航運、貿易中心和國際航空樞紐地位，也支持香港建設國際創新科技中心等

發展定位，提出服務業要向高端高增值方向發展，發展中外文化藝術交流中心。「十四五」規劃綱要也明確指出支持落馬洲河套地區港深創新及科技園（港深創科園）和毗鄰深圳科創園區的建設，優化提升深圳前海深港現代服務業合作區（前海合作區）的功能。2021 年 9 月，國務院公佈了《全面深化前海深港現代服務業合作區改革開放方案》，將前海合作區範圍從前海地區向南擴展包含中國（廣東）自由貿易試驗區蛇口區塊，向北擴展包含寶安區內多個重點發展區，如深圳機場及會展新城，並提出一系列有利香港專業服務進入前海合作區發展的深化改革政策。

　　香港已經制定《香港 2030+：跨越 2030 年的規劃遠景與策略》，提出了一個都會商業核心區，兩個策略增長區及北部經濟帶、西部發展走廊和東部知識及科技走廊三條發展軸為框架的發展遠景。《香港 2030+：跨越 2030 年的規劃遠景與策略》的後續工作可以此概念性空間框架為基礎，把香港整合為不同的都會區，確立各個都會區的發展定位和目標，編製更為具體的行動綱領，落實香港的發展遠景。因此，特區政府率先把北部經濟帶整合為北部都會區，並制訂《北部都會區發展策略》，藉其接壤深圳的區位優勢，促進香港融入國家和大灣區的發展大局，並以港深融合發展為助力，把北部都會區發展為香港第二個經濟引擎和宜居宜業宜遊的都會區。這是在「一國兩制」框架下首份由政府編製，在空間概念及策略思維上大幅度跨越港深兩地行政界線的策略行動綱領，為香港的長遠發展前景謀定新方略，因而別具突破性和前瞻性意義。這就要求香港超越傳統的「新市鎮發展」思維和區議會行政界線的空間概念，把與深圳相鄰的新界北部地區完整地整合為北部都會區，作為香港未來 20 年的策略發展地區；還要跳出項目主導的傳統框架，採取「政府主導，小區營造」的思維及操作模式，規劃和建設社會及經濟均衡發展、生態及環境皆能保育的宜居小區。

　　事實上，港深兩地已經形成了「雙城三圈」的空間格局。「雙城」是香港和深圳；「三圈」即由西至東包括了深圳灣優質發展圈、港深緊密互動圈和大鵬灣／印洲塘生態康樂旅遊圈。「雙城三圈」可被視為港深接壤地帶策略性的空間結構，完整覆蓋了深圳發展最成熟及發展動力最活躍的都市核心

區和深港口岸經濟帶，以及香港境內城市建設資源正在高速匯集並擁有龐大發展潛力的北部都會區。在「雙城三圈」的空間結構下，北部都會區將會與深圳緊密合作發展創科產業，成為香港的國際創新科技中心，媲美支撐香港作為國際金融中心的維港都會區。北部都會區也將享有「城市與鄉郊結合、發展與保育並存」的獨特都會景觀，媲美維港兩岸山、城、港優美結合所形成的世界級大都會景觀。兩個位於香港南北的都會區將會並駕齊驅，相輔相成，為香港的整體發展點燃新動力，增添新姿彩。

實施粵港澳大灣區建設，是國家立足全局和長遠做出的重大謀劃，也是保持香港、澳門長期繁榮穩定的重大決策。建設好大灣區，關鍵在創新。要在「一國兩制」方針和基本法框架內，發揮粵港澳綜合優勢，創新體制機制，促進要素流通，同時注意練好內功，着力培育經濟增長新動力。

香港在國家改革開放進程中，既作出了歷史性的貢獻，也實現了自身跨越式的發展。20 多年來的發展，香港堅守「一國」之本，善用「兩制」之利，已經走出了地理意義上的島嶼，成為全球化文明的縮影，包含了更多世界文化基因。香港的魅力與優勢正在於融匯中西、博採眾長，同時內化於身。今天，香港的經濟社會發展再迎新機遇，把握國家新一輪改革開放的歷史進程，推進粵港澳大灣區和「一帶一路」建設，就一定能夠再上台階、再創輝煌，為香港未來的經濟社會發展注入新的動力。國家好，香港好，世界會更好！

宅茲香港：活化歷史建築

單霽翔　著

責任編輯　周文博
裝幀設計　譚一清
排　　版　賴艷萍
印　　務　劉漢舉

出版　　中華書局（香港）有限公司
　　　　香港北角英皇道 499 號北角工業大廈一樓 B
　　　　電話：（852）2137 2338　　傳真：（852）2713 8202
　　　　電子郵件：info@chunghwabook.com.hk
　　　　網址：http://www.chunghwabook.com.hk

發行　　香港聯合書刊物流有限公司
　　　　香港新界荃灣德士古道 220-248 號
　　　　荃灣工業中心 16 樓
　　　　電話：（852）2150 2100　　傳真：（852）2407 3062
　　　　電子郵件：info@suplogistics.com.hk

印刷　　美雅印刷製本有限公司
　　　　香港觀塘榮業街 6 號 海濱工業大廈 4 樓 A 室

版次　　2022 年 5 月初版
　　　　© 2022 中華書局（香港）有限公司

規格　　16 開（230mm×160mm）

ISBN　　978-988-8807-38-3

相關書籍

我是故宮看門人

作者：單霽翔

出版商：中華書局（香港）有限公司

出版日期：2020-12-01

定價：HK$188.00

ISBN：9789888674077

　　全書從故宮看門人的角度，以第一人稱講述了單霽翔在 7 年院長任內，帶領全體故宮人通過不懈努力，讓故宮文化走近人們的生活，讓故宮成為「活起來」的博物館的故事。內容涉及故宮博物院的文化傳承、文物保護、管理改革、學術與教育、品牌建設、文化傳播與交流等各個方面。

一個人的紫禁城

作者：孫克勤

出版商：中華書局（香港）有限公司

出版日期：2020-01-01

定價：HK$138.00

ISBN：9789888674800

　　今天的故宮是一座龐大的博物館，是收藏中國歷代珍寶的地方，更是中國幾千年文明的歷史見證。

　　故宮的一草一木都體現着古代中國的文化精粹，本書用精美的圖文帶您走進紫禁城的高牆深院，沿着中軸線漫步前三殿、后三宮、御花園，遊走東西六宮、寧壽宮、慈寧宮，探訪重華宮、漱芳齋、建福宮花園，信步城牆，跨越斷虹橋，穿越時空，觸摸歷史，感受一種前所未有的敬畏與震撼。

　　大量精美彩圖令讀者身臨其境，將這座規模宏大的中國皇家建築群完美地展現出來，讓您從中了解故宮，愛上故宮，也期待您走進故宮，親身感受那古老而輝煌的文明。

故宮藏美（彩圖本）

作者：朱家溍

出版商：中華書局（香港）有限公司

出版日期：2016-04-01

定價：HK$118.00

ISBN：9789888394111

　　古代藝術鑒賞權威之作：朱家溍先生乃文史大家，又生長於文物收藏世家，後在故宮任職近一甲子，一生寓目大批國寶級文物，藉其得天獨厚的經歷和淵博的學養，將涉獵的眾多領域彙聚於本書，縱談古代書畫流派風格、收傳次序、文物真假辨識，另闢蹊徑，別有洞天。

　　精粹篇章彙集：精選朱先生文物研究精華之作，內容涵蓋古代書法、繪畫、工藝美術、清宮戲曲。其中收錄多篇未曾見書的，關於古代書法流變、清代繪畫和戲曲音樂管理機構的文章。

　　彩圖豐富精良：所配近五十幅精美大圖，均來自故宮、國家博物館等權威博物館，直觀再現朱先生的古代文化藝術研究。

　　作者女兒作序：溫情講述父親一生對美的追尋與探索。

漁村變奏：廟宇、節日與筲箕灣地區歷史 (1872－2016)

作者：陳子安

出版商：中華書局（香港）有限公司

出版日期：2018-06-01

定價：HK$128.00

ISBN：9789888512669

　　爬梳各類原始文獻，藉分析筲箕灣的廟宇和節慶，勾勒出筲箕灣開埠以來的歷史發展過程，從中探討傳統廟宇節誕在城市發展中的興衰與轉型情況，以及水上人在當中所擔當的角色與貢獻。

圖釋香港中式建築（第二版）

作者：蘇萬興

出版商：中華書局（香港）有限公司

出版日期：2020-07-01

定價：HK$148.00

ISBN：9789888674916

　　一樑一柱，以至一條小扶木，是如何合力撐起整座木造建築？

　　屋脊上的狎魚、海馬、仙人，除了含義各異，還可防止瓦件滑落？

　　老建築前一幅獨立的牆壁，原來是為風水學上的擋煞而建？

　　香港現存的中式建築遍佈港九、新界，由屋頂、樑柱結構、牆壁、門窗以至一塊瓦片，背後都各有故事。《圖釋香港中式建築（第二版）》以淺白文字，逐一解構這些建築細部蘊含的文化意義和建築用途，附以近六百幅本港中式建築物的細部圖片作參考。讀者可按圖索驥，遍遊全港，展開深度的建築文化考察之旅，從中透視香港本土特色，以及蘊含其中的傳統中國文化面貌。

荷李活道：尋覓往日風華

作者：鄭宏泰　周文港

出版商：中華書局（香港）有限公司

出版日期：2018-07-01

定價：HK$108.00

ISBN：9789888513642

　　本書記錄了那些曾在荷李活道留下足跡的不同時代、階層、種族或性別的大小人物，藉着他們的傳奇故事與經歷，訴說香港社會的起落興替和巨大變遷。